U0126139

江兆申的繪畫藝術

朱國良著

臺灣 學生書局 印行

江兆申的繪畫藝術

目　次

圖　次

表　次

第一章 緒 論

　　中國繪畫史上所謂的「文人畫」❶，在東方美術進展過程中，是一個非常重要的階段；對世界美術史而言，亦屬相當獨特的藝術思潮活動；同時為許多藝術史學家備感興趣，普遍認為深具研究價值的問題，遂致古今中外的學者與畫人紛紛提出論述。然而，文人畫一題雖說如此令人重視，但歷經數百年廣泛的討論，迄今各方對文人畫的見解仍呈現爭議與分歧的現象。❷

　　以文人畫的價值來說，古今對文人畫的價值判斷即十分迥異。

　　文人畫自北宋蘇東坡等人始倡「士人畫」，歷經二百餘年的發揚，至元代時期已然成為中國繪畫的主流。自此以降，數百年間中國畫壇幾為文人畫一統天下的局面，時之畫者莫不以文人畫的觀點為依歸，以文人畫的審美角度為最高之指導原則。明末畫壇宗師董其昌在《容臺集》中便有如此的描述：

❶　由於文人畫一詞極難定義，至今說法仍難一同，此泛指北宋後期所稱之「士人畫」、「士夫畫」，及元明清等特別突顯文人性格和趣味之「文人畫」。

❷　如董其昌之「南北宗」論，引發極多的爭議；詳見徐復觀（1966），《中國藝術精神》，臺北：臺灣學生書局。

> 趙文敏問畫道於錢舜舉：「何以稱士氣？」錢答曰：「隸體
> 耳。畫史能辨之即可無翼而飛。不爾便落邪道，愈工愈遠。
> 然又有關捩，要得無求於世，不贊毀撓懷。」吾曾舉此，畫
> 家無不攢眉，謂此關難度，所以年年故步。❸

由董其昌之記載，可以清楚地發現──文人畫的價值是為當時
大多數知識分子所肯定，且具有作品層級判定之關鍵性。得之則能
無翼而飛，不循此途則落入邪道；因此董其昌才會補述畫者不得不
攢眉欲過此關，而偏偏文人畫這關又難度的論點。所以，文人畫的
地位在舊時來說是不容置疑，其不僅是畫者畢生職志與追求的目
標，價值更是無可比擬；固然文人畫在演進中，曾因認知的不同而
遭到質疑或挑戰，但仍無法撼動文人畫在中國畫壇的主流地位。

然而，文人畫的發展到了近代，因部份食古不化的迂匠受到董
其昌師古論之影響，徒知摹古卻不思變古，造成畫壇普遍瀰漫承襲
之風，予人衰頹柔靡的印象；另緣外來文化、勢力的衝擊，甚多論
者為西方思想所左右，對自身文化產生輕蔑和不信任，無法去深解
文人畫的藝術精神意蘊，一味地以西方的美術思潮來評價文人畫、
貶抑文人畫，盡將所有畫壇積弊責究於文人畫。

故於此傳統文化幾為西潮淹沒之近現代，文人畫自然無可倖免
地遭到部分論者否定，並視為守舊或不思變革的前浪，其價值當然
也呈現巨幅的波動。但是這般負面的價值認知，並非盡數如此。事

❸ 董其昌之《容臺集》；見藝術圖書公司編印（1975），《山水畫論》，臺
　北：藝術圖書公司。

實上仍有一部分人，對固有文化與傳統藝術深具信心，不但默默地
勤藝於傳統，力求在傳統基礎上，逐步地形成自己的面貌；面對西
潮的澎湃衝擊，更能化阻力為助力，另闢一番新局。已故臺北故宮
博物院副院長江兆申先生，即是其中藝術成就較受矚目的一位，不
但在藝術鑑賞與藝術史學的表現極為優異，在繪畫方面更是尤為耀
眼，詩、書、畫、印樣樣精絕，令海峽兩岸藝壇一致公認為文人畫
的極致典範。

　　筆者於求學時期，嘗從江氏學生黃朝民（黃崗）老師修習國
畫，當時主要教材為周澄所著之《周澄山水畫集》❹，後得知周澄
教授乃為江氏門人，自此對江氏藝術與生平事蹟頗感興趣，對其畫
風的形成與有關議題愈加好奇。如在此教育養成方式完全異於舊
時，且快速變遷的時代，許多論者紛紛以「文人畫的最後一筆」❺
來論卜文人畫之未來；江兆申何能在文人畫承續不易的氛圍裡，從
傳統文化入手、汲取古人之精華，成為文人畫最佳楷則？再如江兆
申身處戰亂動盪的時代，所受正式教育僅只一年，其又如何憑藉自
學苦學而有今之傲人成就？又文人畫價值不被改革派肯定的當代，
其何故我行我素、獨逆潮流，反其道而行？此外，一般在學界與藝
壇中對江兆申的評價倍極稱譽，何有部分論者卻持異見，以為江氏
藝術風格未脫古人之貌，缺乏獨創性的表現，因而輕漠以待？基於

❹　周澄（1983），《周澄山水畫集》，臺北：藝術圖書公司。

❺　如周棄子於 1963 年 12 月將溥心畬的過世譽為「中國文人畫最後一筆」，
　　請參閱張伯順（1997.6.21），〈中國文人畫最後一筆〉，《聯合報》，18
　　版。另鄭乃銘（1997.5.13），〈中國文人畫最極緻的代表〉，《自由時
　　報》，5 版。以及《藝術家》，253 期，頁 264－270。

上述諸由與許多待解疑難，筆者遂起以江兆申先生為研究主題之興，冀求透過系統的資料蒐集分析，對其繪畫藝術作深入整體的研究，繼而提出論證，使後人對江氏繪畫藝術有較清晰之輪廓與正確的認識。

目前與江先生相關的文獻，以數量上來論，誠言不少。然內容卻多屬畫展之報導介紹，如：黃光男〈文人山水的知音——江兆申〉；或是畫冊專輯中序跋類的專文，如：楚戈〈水墨繪畫對現代適應〉，許郭璜〈靈漚勝境——江兆申先生的文與藝〉；或傾向彙編方式之分析，如：林吉峰主編《江兆申的藝術》；或以散文描述其身世，如：江氏自撰〈我的藝術生涯〉。另外，亦有以傳記手法做傳奇性行誼與風格概述之專書，如：張瓊慧《臺灣美術家——江兆申》，及由雄獅美術出版美術家傳記叢書之《文人，四絕——江兆申》等。以上專文（書）雖各具特色，且深值本書之參考，但均未見通盤之整理論述，或從藝術史的觀點探討江氏繪畫創作背景，與其藝術理念和風格之間的互動關係；換言之，也就是對於江氏繪畫藝術作整體性的研究與敘述。

因此，為求全面性地研析江兆申繪畫藝術之風格及其內涵，本書謹將闡究議題鎖定如下方向：

一、探討江兆申之繪畫創作背景。

二、詮釋江兆申之繪畫理念。

三、剖述江兆申之繪畫各題材風格與演變。

四、評論江兆申之繪畫成就與影響。

而有鑑於研究方法攸關研究效度與影響研究結果，研究時須根據研究問題的性質，選擇適當之研究方法，才能獲得正確與合理的

解釋。為如實地掌握歷史脈絡與達成撰寫目的，本書採用下列三種研究方法來觀察：

一、歷史研究法

由於本書研究的對象——江兆申先生已於 1996 年辭世，為求確切地了解江氏繪畫相關之創作背景、繪畫思想，及其繪畫題材與風格演變，惟有賴資料的蒐集、鑑定與解釋。是以本書撰寫時除深入了解其創作背景的時空架構，涉獵相關的近代繪畫史料論述，亦竭力收羅與江兆申有關的具體資料，如相關的期刊論文、報章新聞、紀念文輯；以及江氏相關的著作，如詩文劄記、書畫題跋與專輯畫冊等原始文獻；並佐以江氏學生等相關人士之訪談，後將獲得的史料加以考據、分析與整理，審慎參證，冀能有所發現與掌握事實。

二、造形風格研究法

在藝術史研究之領域，藝術作品是最有力與直接的證據，其所透露的訊息，非但深具參考價值，更是研究中最重要的課題與對象。目前有關江氏繪畫的資料方面，雖然其輩屬當代畫家，畫作亦多數印錄於畫冊，理應可按圖索驥，然實際情況卻非如此；部份早期專輯出版年代久遠，不易尋獲，且歷集各版收錄之作頗多雷同，因此仍有許多精品未載而不可得見。是故，筆者廣搜江氏畫作圖片與相關圖檔資料，並盡可能地直接觀察原跡作品，然後進行風格特徵上之比對、分析，同時亦參酌其歷年發表之文字著述，以期明瞭江氏繪畫風格之淵源與形成歷程。

三、藝術社會學方法

藝術品的產生，無疑是由藝術家匠心所為；不過藝術家的創作意念，又往往與所處的社會有所牽連。因此「藝術社會學」自十八世紀始有學者注意此一層面的關係，歷經兩百餘年的發展，至今已頗具相當規模，且陸續不斷有論者就此提出自己的見解。

如德國古典主義文學時期的詩人兼批評家赫爾德（Herder, Johann Gottfreied von, 1744－1803 年）指出：

> 歷史性因素對文學藝術的影響不是表面的。文學藝術的本質涉及著整個歷史過程。民族習性、風俗、政治等均對詩歌有深刻的影響，藝術的生產和發展依賴於各民族各種生活條件的總和，文學藝術的繁榮，依賴於產生它的社會條件的適宜；文學藝術的繁榮，反過來又能影響社會。❻

二十世紀現代藝術大師馬蒂斯（Henri Matisse, 1869－1954 年）曾言：

> 無論我們是否情願，我們總歸是屬於我們自己的時代，同時也分享著時代的意見，所有藝術家都帶有他們時代的印記，而偉大的藝術家所帶者尤其深刻。❼

❻ 滕守堯（1997），《藝術社會學的描述》，臺北：生智文化事業公司，頁58。

❼ 引自劉文潭（1981），《現代美學》，臺北：商務書局，頁342。

另滕守堯在《藝術社會學的描述》中論：

> 藝術，是時代的鏡子，是某一時代審美理想的最集中表現，
> 也是某一時代社會、政治、文化習俗的反映。❽

　　事實誠是如此，繪畫創作乃基於畫家本身的藝術觀與人格特
質；但是畫家的思想、觀念、題材、技法等等，卻無不受到時代的
制約與環境的影響。遂在進行藝術史的研究或探討時，不論對象是
藝術家或派別，除了以當今的藝術觀點來論述外，更應回溯到當時
的環境時代，了解當時之氛圍情境，以求得較客觀且妥適的結論。
是故，本書於研探江兆申繪畫藝術風格及內涵之際，實不應或缺以
藝術社會學之角度，將其所處的時代背景，包含當時的政治、社
會、經濟、文化及地域等方面作一番了解，以詳實地掌握影響江氏
繪畫藝術風格的背景因素。
　　基於上述及鑑於繪畫風格的形成，並非一朝一夕所致，因此本
書論述首先從江氏繪畫藝術創作的背景因素著手，求其脈絡淵源；
其次，從廣蒐而來之文獻資料中歸納、分析江兆申的藝術思想，
如：對文人畫的看法、繪畫創作理念、對傳統藝術的見解等；再分
別探析江氏不同題材之繪畫表現，並對各類題材繪畫作品作深入的
賞析，以了解江氏繪畫藝術之創作歷程與演變，綜合歸納出江氏獨
特的繪畫風格特色；最後，依據先前之討論，檢視江氏繪畫藝術帶
給後世的影響與貢獻，及為本書作一具體之總結。

❽　　同上滕守堯註，頁46。

第二章
江兆申的繪畫創作背景

第一節　時空環境

　　藝術史的研究，雖言作品本身才是主要的研究對象；然藝術作品非天造地設，乃源自於藝術家的匠心意念，是以研究作品之形成，自不可忽略藝術家的創作理念。不過，藝術家的創作理念又斷無憑空而出之理，其必係關藝術家的成長背景與時空環境，故在進行藝術史的研究與探討藝術作品的風格、形式、素材時，當從藝術家的成長背景與時空環境先行了解，方能得到妥切的解釋。此正如本書研究對象江兆申於指導藝術鑑賞時所云：

　　畫家的成長、家庭背景與文化思想、社會經濟，甚至政治軍事皆有牽連，所以在消極方面，祇是對畫家作品風格與真偽的辨別，積極方面則可看個人與歷史的聯繫。畫家的風格受前人的影響以及影響後人，則為直線；受當時所崇拜者影響

而影響崇拜者則為橫線。直線影響為繪畫史之進展，橫線之影響則為時代風格與地方風格之區劃，不突顯之畫家作品，無個人風格可資認定者，則可藉時代與地方風格以認知其時地。❶

因此在審視江兆申的繪畫藝術之前，實有必要對其所處的時代背景先作一番詳察，內容涵蓋當時的政治、經濟、社會、文化及所處之地域性等方面，以期了解藝術家的理念形成與藝術作品所受到的影響。

本書主角——江兆申，籍貫安徽歙縣，茲理應就大陸時空環境加以探析；但由於後來內陸政情有所改變，致江氏二十餘歲即離開早期成長環境，渡海來臺長期定居（除故宮公務或研究之需而暫客外國，與晚年幾度返回大陸旅遊外），故其主要藝事的養成與臺灣島上時空環境有密切的關聯。遂在了解江氏所處環境背景之際，大陸和臺灣兩時期的成長歷練皆不得忽略；不過，大陸和臺灣二地因長久隔離境況殊異，為能釐清江氏繪畫藝術之背景因素，此特分為渡海前的大陸時空環境與渡海後的臺灣時空環境二部分來作敘述。

一、渡海前的大陸時空環境

㈠政經方面

1911 年 10 月 10 日武昌起義，一舉推翻了二百六十八年的滿

❶ 江兆申（1995），〈致徐衛新書函之四〉；輯於新光吳氏基金會編（1997），《江兆申先生紀念集》，臺北：新光吳氏基金會。

清專制政府，同時也結束長達數千年的中國君主制度，建立了亞洲
第一個民主國家——中華民國。然令人惋惜的是民國之成立，並未
帶給人民真正的民主與幸福。原就任南京政府臨時大總統的孫中山
先生為避免全國內戰分裂，同意以清帝退位、贊成共和、遵守約法
為前提，把臨時大總統之職讓給袁世凱。袁世凱就任臨時大總統後
（次年為正式大總統），逐步策動其專制的陰謀，除將臨時政府由南
京改遷北京，更處心積慮地妄圖自立為帝；雖後袁氏在全國人民的
唾罵聲中黯然下臺且一病不起，但其麾下的北洋軍閥卻繼而割據統
治，造成南北軍閥混戰十數年的局面。

　　1918 年 10 月，段祺瑞的北洋政府對德國宣戰，此舉等同中國
正式參與第一次世界大戰。雖然實際上中國並無派遣任何部隊前往
參戰，但名份上中國仍為戰勝國之一。因此北洋政府在 1919 年 1
月巴黎召開戰後和平會議中，提出廢除列強特權及取消二十一條不
平等條約的希求，不意和會竟全然予以否決且將德國原在山東攫取
的一切權益轉由日本接管。消息傳回國內，人民氣憤非常，後又得
知北洋軍閥政府準備在和約上簽字同意，更激起全國人民的強烈抗
議；於是 1919 年 5 月 4 日北京數千學生在天安門前集會並舉辦遊
行，以表達對帝國主義侵略和軍閥政府賣國之極度不滿。示威活動
不久便獲得天津、上海等各城市學生罷課、工人罷工的響應，此即
為史上所謂的「五四新文化運動」。

　　1924 年 11 月孫中山先生眼見軍閥多年爭戰難休，人民飽受戰
亂之苦，不但消耗大量人力、物力及財力，經濟更蒙受極大的損
害，為尋求國內之和平與一統，乃應北洋政府段祺瑞之邀，抱病北
上共商國是。不料孫先生在各界深切的期盼中因積勞疾劇，不幸於

翌年 1925 年 3 月 12 日病逝北京，該年適為江兆申出生之年。

　　孫中山先生的逝世影響南北和談之進行與希望，此況一直持續到 1928 年蔣中正領導國民革命軍北伐成功，國家方暫告統一與結束各自專政的亂象。然正當國民政府積極推動新生活運動及各項建設工作漸見成果之際，卻因國內政治勢力仍對峙纏鬥、共黨的坐大，與受日本軍國主義不斷侵擾，致使政經推展遲遲無法步上正軌，原本稍加改善的人民生活又復陷困難，處處頻傳流賊竄奪擄掠、百姓流離失所的情事。1932 年江兆申八歲時曾歷地方股匪作亂，隨家人前往上海避難，便是發生於茲一時代環境中。

　　由於東北軍領袖「少帥」張學良及楊虎城發動「西安事變」之兵諫，與日本不斷地製造衝突所迫，如 1931 年的「九一八事變」揮兵占領東三省、1937 年的「七七事變」，國民政府只好暫止剿共，在蔣中正委員長的領導下轉向對日宣戰。1939 年，中日戰爭在中國境內慘烈進行，此時江兆申十五歲於屯溪考取「江南糧食購運委員會」司書一職，官階准尉，從此開始六年餘之軍旅生活，並因戰事隨軍駐徙至江西上饒、福建廣豐等地。1945 年 8 月在珍珠港事件後，美國於日本廣島、長崎投下原子彈，終使日本放棄頑強的抵抗以無條件投降，及結束二次世界大戰；八年的抗日苦戰也由中國獲得最後勝利，臺灣又復歸中國轄治。在戰事停息之後，江兆申方得卸下軍職返回多年不見的家鄉歙縣巖寺鎮，因此抗日戰爭以及軍旅生活，對當時江兆申之成長歷練與藝事學習等當有其一定的影響。

　　對日戰爭結束後，接踵而至的是國共再度衝突，雖然有美國居中加以調停，雙方亦曾達成共組政府的協議；但在雙方未堅守誠信

原則的情形下，短暫合作又面臨破裂，1946 年共黨軍隊易名為
「人民解放軍」，開始發動全面性的內戰。此時的江兆申因職任
「監察院浙江監察區監察使」，辦公處所位在杭州西湖孤雲草堂，
並未直接受到內戰的波及，故於該職期間江氏尚得閒暇游西湖等附
近名山勝景，及從事藝文方面的學習。

　　然而，這樣稍較前時優適的生活，不久即因國軍無法抵擋共軍
勢力、蔣中正被迫下臺，以及南京、上海、杭州等地相繼失守，國
民政府不得以輾轉播遷來臺致產生重大的改變——江兆申離開出生
成長的大陸故土，攜夫人章桂娜女士渡海至臺灣定居，展開一個有
別於過去時空環境的新生活。

(二)文教方面

　　前節談到民初政經發展時，曾對五四新文化運動的起因略作簡
述。事實上五四新文化運動的重要性，不單於政治方面，整體說
來，其對中國各個層面皆有一定的作用：如喚起民族意識和愛國情
操，改變了許多青年對傳統文化思想的看法；在文化方面的影響尤
是深遠，例在文學上開始改用白話文、在哲學上抨擊儒家思想體
系、在史學上推動疑古風氣等。因此探討此期文教情形，又不得不
從五四新文化運動說起。

　　不過，新文化運動本初之目標僅止於期望文學界能夠有所革
易；但在整個風潮雲湧的求新求變思想帶動下，其觸角不久便開始
延伸到繪畫、音樂等領域，並對傳統繪畫提出極為嚴厲的批判與要
求。

　　如清末策劃維新改革的康有為，在 1917 年《萬木草堂藏中國
畫目》序言中慨嘆地寫道：

> 中國畫學至國朝而衰弊極矣，豈止衰弊，至今群邑無聞畫人者。其遺餘二三名宿，摹寫四王、二石之糟粕，枯筆數筆，味同嚼蠟，豈復能傳後，以與今歐美、日本競勝哉？❷

另「五四」運動時期之《新青年》雜誌第六卷一號，也發表了兩篇很有意義的文章，一篇為呂澂撰〈美術革命〉一文，要求《新青年》雜誌能以「引美術革命為己責」。另一則是陳獨秀撰〈美術革命——答呂澂〉論述：

> 若想把中國畫改良，首先要革王畫的命……大概都用臨、摹、仿、托四大本領，複寫古畫，自家創作的，簡直可以說沒有，這就是王派留在畫界最大的惡影響。❸

關於康有為、陳獨秀等對中國繪畫之訾議，於當時繪畫界來說確實造成不小的震撼，尤其對京、津的某些畫家而言，更有針砭時弊、振聾發聵之效。然或因康、陳二人的說法有過以偏概全之虞❹，及尚有許多環境因素存在，故不但並未獲得繪畫領域人士普遍

❷ 康有為《萬木草堂藏中國畫目》，見文史哲出版社印行（1977），《康有為手稿——萬木草堂藏中國畫目》，臺北：文史哲出版社，頁105。

❸ 引自王伯敏（1997），《中國繪畫通史》，臺北：東大書局，頁1087。

❹ 薛永年以為改革未竟全功，主因在康、陳等主張存在片面與極端的問題。此詳見薛永年（1994），〈變古為今，引西潤中——廿世紀現代中國水墨畫的回顧與前瞻〉，收錄於《現代中國水墨畫學術研討會論文專輯暨研討紀錄》，臺中：臺灣省立美術館，頁32。

的支持，且造成傳統繪畫勢力予以反撲，致民初繪畫仍是新文化歸新文化，舊文化歸舊文化各自發展的態勢。

對於民初不易變革現象與排斥的心理，牛津大學中國美術史學者蘇立文（Michael Sullivan）認為：

> 一方面，由於中國傳統本身非常深厚，知識份子對於自己的文化有足夠的信心；另一方面則由於中國的純藝術操在非職業性的文人畫家的手中，繪畫是他們職業以外的活動。也許他們的工作與生活環境有許多改變，但當這些文人提筆作畫時，他們仍舊應用董其昌和王翬的筆法來表現。❺T

此外，業師黃冬富表示也有可能因大多數文人畫家的基礎人格、養成教育等，均在中國傳統文化形成，故要揚棄其既有的文人畫理念、技法等，不但倍感困擾，而且與其人格習性相扞格，是以無法接受新文化的主張。❻

縱然民初的繪畫，誠如上述部分文人畫家不願有所改變且懷有排斥的心理，使得「五四運動」於民初繪畫未能產生全面性的革新；但其訴求對傳統繪畫之根基與思想，依然有結構與本質上等層面的影響。

以前項結構層面而言，其中最重大的興革莫過於獨立美術專業

❺　曾堉、王寶連譯（1985），蘇立文原著（1984），《中國藝術史》，臺北：南天書局。

❻　黃冬富（1991），《呂佛庭繪畫藝術之研究》，臺中：臺灣省立美術館。

學校或科系的成立。此據蕭瓊瑞的統計，在當時教育總長蔡元培對美育的積極推動下，民國元年至民國十年（1911－1921 年）就新設十所美術院校，民國十一年至民國二十年（1922－1931 年）另有二十二所美術學校成立❼。其中受到矚目的學校有：劉海粟 1912 年創辦之「上海圖畫美術院」；建於 1918 年，曾由林風眠主持校務之「北平美術專門學校」；1928 年蔡元培創校，林風眠擔任首任院長的「國立藝術院」；還有徐悲鴻主持之「南京中央大學教育學院美術系」；及 1947 年創立，高劍父為校長之「廣州藝術專科學校」。

茲美術教育機構的創設之風，固與清末民初有識人士認為拯救落後衰頹的中國藝術，必須向先進的西方藝術教育制度學習有關，然也不無受五四新文化運動影響所致。而美術院校的成立，象徵中國繪畫傳承從古代師徒授受的傳藝方式，提昇為現代正式教育中獨立之美術專業學校或隸屬於大學的美術科系。

再看後項本質的層面，中國繪畫在五四新文化運動之後，不論是在上述美術院校中所推的繪畫革新，或美術院校之外傳統繪畫的變法，都屬於中國繪畫的省思，只是在方向或程度上有所不同而已。

如許多上述美術教育機構的校務主持人，於青年時期皆與中國傳統繪畫有過接觸，後經日本或歐洲學成，頗多俱以西畫見長；但在校務的推動上，卻絲毫沒有忽視中國水墨畫人才的培養，思想方

❼　參閱蕭瓊瑞（1989），〈民國以來美術學校之興起（1912－1949）〉，收錄於《臺灣美術》，1 卷 3 期，頁 13－20。

面與蔡元培「兼收並蓄」和康有為「合中西而為畫學新紀元」之主
張略同❽；同時，亦不放棄對中國繪畫藝術的追求與革新，雖然其
一樣使用中國傳統繪畫之素材來創作，但所追求的藝術理念卻與中
國傳統繪畫大相逕庭。

　　如劉海粟於上海美專倡「藝術革命」時言：

　　　　我們要發展東方固有的藝術，研究西方藝術的精英。❾

　　林風眠主持國立杭州藝專時所貼出「國畫革新」的標語：

　　　　介紹西洋藝術，整理中國藝術，調和中西藝術，創造時代藝
　　　　術。❿

　　徐悲鴻在擔任北大畫法研究會導師時，就發表「國畫改良」的
言論：

　　　　古法之佳者守之，垂絕者繼之，不佳者改之，未足者增之，
　　　　西方畫之可採者融之。⓫

❽　同上薛永年註。

❾　同上薛永年註；及參見黃冬富（1991），《呂佛庭繪畫藝術之研究》，臺
　　中：臺灣省立美術館，頁 14。

❿　同上薛永年、黃冬富註。

⓫　同上薛永年、黃冬富註。

　　由此可見以上諸位繪畫先驅，不僅於所屬的美術院校或繪畫機構中，積極地推動中國畫的改良教育，同時自身亦奉行如此的繪畫理念。

　　另究美術院校以外的傳統繪畫變法，當時國內傳統繪畫由於文化、經濟與地域的關係，大致呈現京華、滬上、嶺南三足鼎立的情況❷，如：京華繪畫方面有齊白石、陳師曾、姚華，以及金城等人；滬上繪畫有吳昌碩、王震、吳湖帆、吳石僊；嶺南繪畫有陳樹人和高奇峰。此外，尚有許多其他地區或難以歸屬區域的畫家，如黃賓虹、溥儒、張大千等人。然不論是上述傳統繪畫首善之京華、滬上、嶺南三地，或國內其他區域的發展，大多仍停滯於保守的繪畫風格表現。

　　不過，亦有部分畫人受西方藝術思潮的衝擊，或因五四新文化運動的影響，而產生繪畫變革的自省或將傳統繪畫表現做某種程度的改變。如變通畫法、自出新意的齊白石便曾表示：

　　　　畫家先閱古人真跡，然後脫盡前人習氣，別創畫格，為前人
　　　　所不為。❸

　　其中重要的指標人物，還包括撰寫〈文人畫的價值〉的京華陳師曾等人。

❷　此乃按王伯敏的說法，見王伯敏（1997），《中國繪畫通史》，臺北：東大書局，頁1142。

❸　雄獅圖書（1989），《中國美術辭典》，臺北：雄獅圖書，頁253。

以上，這些美術院校內外不同面向的自省與不同程度的變法，依據薛永年的見解可簡分為三個型態❶：

第一種為「引西潤中的水墨寫實型」，以徐悲鴻和稍後的蔣兆和為代表。此類畫家躬行康有為、陳獨秀引進西方寫實主義的主張，將西方素描視為現代水墨畫的基本功，重視寫生與師造化，擺脫傳統水墨畫的程式套路，強化水墨畫的具象寫實能力；其人物、山水、花鳥畫均有新意，但以人物畫尤佳。

第二種為「融和中西的彩墨抒情型」，代表人物是林風眠。其主要受蔡元培美育思想的影響，認為「藝術根本是感情的產物」，藝術作用在於以美的對象來安慰、溝通和陶冶人之感情。據此在水墨畫上的表現，雖然仍像前之類型（水墨寫實型）畫家一樣注意物象的把握，但卻不以逼真地再現客體為要務，所追求的乃是提純物象用以抒發內心情感。

第三種為「借古開今的水墨寫意型」，代表畫家則有黃賓虹、齊白石。一以山水畫享譽，一以花鳥畫馳名，但兩人皆曾受陳師曾藝術思想的沾溉；在繪畫表現上少取西法，而又以摹古為恥，於是以「擇取中國遺產融合新機」為創作之途。

對於如此的分類，薛永年承認無法涵蓋當時所有中國繪畫變法的諸多型態，因其中尚有介乎二三派之間而難以分類者，及當時透過日本借鑑西方的折衷中西之式樣。

❶ 薛永年（1994），〈變古為今，引西潤中——廿世紀現代中國水墨畫的回顧與前瞻〉，收錄於《現代中國水墨畫學術研討會論文專輯暨研討紀錄》，臺中：臺灣省立美術館，頁34。

從薛永年的說法與本書對當時美術院校內外繪畫發展的探討，皆不難發現民初繪畫具有革新求變的一面❶，且似乎還為數不少。然就業師黃冬富以「量」的層面檢視近百年之畫蹟圖錄，及文獻所記載的畫家人名，以至民國廿六年四月教育部於南京美術陳列館舉辦「第二屆全國美展」之展覽專輯——發現傳統文人畫作品在數量上仍佔國畫部門百分之八、九十之多。❶換言之，以整體來看，當時的中國繪畫表現，依然以守舊與傳統居處多數。

本書研究對象江兆申早年於大陸時期，所可能接觸之時代氛圍概如上述；而江氏的出生地——安徽歙縣，地處內陸，非同滬上、嶺南等外商津關那般易於接觸外來的新事物，況且安徽歙縣自古為傳統文化藝術之重鎮，因此當時當地的藝術表現，應較屬於薛永年所言之第三種借古開今的水墨寫意一型或為守舊的傳統繪畫。也就是說在繪畫表現與學習上，自然無法接受一切維新是好，而一切維舊是惡的想法。然而，如今反思江兆申繪畫藝術之所以能打破維新的迷思，傾向傳統的方向發展，及成就為文人畫最佳典範之一，或許正因安徽歙縣如此特殊的地域與文化意義有關。故在了解江氏所處的時空環境，實不得不另對安徽歙縣之地域與文化意義作一番詳究。

㈢安徽歙縣地域背景

關於安徽歙縣特殊的地域背景，據《岩鎮志草·發凡》所載：

❶　固以今日的角度來說，極易將其劃歸為一般傳統繪畫作品，但若回溯當時時空背景而言，這些發展或改變皆有其貢獻與特殊之處。

❶　見黃冬富（1991），《呂佛庭繪畫藝術之研究》，臺中：臺灣省立美術館，頁14。

自乾隆以來，巨室雲集，百堵皆興，比屋鱗次，無尺土之
隙……輿馬輻輳，冠蓋麗都。**⑰**

上文記述自乾隆以來，安徽歙縣一帶商業發達、經濟富庶的情
形；而經濟與文化本有密切關係，故其所具意義自是不可輕忽，然
此涉及甚廣，以下分項來行探求。

1. 以文房四寶來說

安徽歙縣及鄰近地區所產之筆墨紙硯，俱是古來文人之篤愛，
如：已有千餘年製作歷史的「徽墨」、中國四大名硯之一的「歙
硯」、盛行於唐宋兩代的「徽筆」，以及享譽全國的「宣紙」。而
江兆申生於文風如此鼎盛、繪事工具齊備之鄉，以中國傳統繪畫為
其藝術表現之素材，自屬正然如此發展之況。此後江氏極為講究工
具材料之選用，甚至親自指導或監製筆、墨、紙之製作，似乎亦與
故鄉歙縣特殊地域環境有極深的關聯。

2. 以繪畫方面來說

安徽自古即已形成所謂的徽州文化，在畫壇上亦出現頗具影響
力的黃山與新安兩畫派，而傑出畫人更是多至不可勝數，其中最盛
名者有石濤、漸江及今人黃賓虹等。

(1)黃山畫派

黃山畫派，以清初宣城（今屬安徽）梅氏一家為嫡系，如梅
清、梅庚、梅蔚等，及流寓宣城的石濤均是長期深入黃山，既師造
化又師古人的畫家。雖新安畫派亦主師黃山，遂有人主張歸入黃山

⑰ 此見張懋鎔（1989），《書畫與文人風尚》，臺北：文津出版社。

畫派,但風格仍有所不同,猶如漸江與程邃特色之異。**⑱**

(2)新安畫派

　　新安畫派,明末清初徽州一群先朝遺民畫家,提倡畫家之人品與氣質,致畫風趨於枯淡幽冷,具有鮮明士人逸品之格調。由於此派畫家之地緣關係、處世信念和繪畫風格都具備同一性質,故世稱新安畫派。其派成員眾多,力量雄厚,畫藝可觀者達八十餘人,當中卓然成一家者約二十餘人,以漸江為畫派領袖,現代後繼者有黃賓虹、汪采白等人。

　　安徽古來地靈人傑,其相關之畫派、畫人頗眾;前述所列,僅舉江氏繪畫風格形成較密切之關聯者。如黃山、新安兩畫派,左右爾後之中國畫壇,對其發源地——安徽的影響更不在話下,故兆申先生自幼涵濡,理應神往而多有追模,其早期作品 1948 年〈山水卷〉即是師法新安派之漸江。**⑲**另關於石濤對江氏繪畫的影響,如以石濤和尚之〈為禹老道兄作山水冊之三〉與江氏 1973 年之〈幽居圖〉兩相對照,清晰可見後圖乃江氏取法石濤流暢、交雜的筆意。**⑳**最後有關黃賓虹對江氏繪畫的影響,如見江氏〈桐江夜泊〉,亦不難發現得自黃賓虹 1947 年〈湖濱山居〉之啟發。**㉑**

　　總括本節而言,江氏在渡海來臺前的大陸時空環境,諸如政經、文教,以至於安徽歙縣特殊的地域背景與在文化上之意義,皆

⑱　參雄獅圖書 (1989),《中國美術辭典》,臺北:雄獅圖書,頁 80。

⑲　此幅的風格,許郭璜以為應受董其昌之雲間派作風影響,然筆者卻認為應是取法於漸江,其因詳見第四章第三節山水畫探析第一期。

⑳　參見本書第四章第三節山水畫探析第二期。

㉑　同上註。

對江氏生長歷練、人格特質、藝事養成、繪畫題材與作品風格有先決的影響。如政治情勢的紛爭，造成江氏幼年因地方股亂，而隨家人逃至上海，及稍長因軍職之故與戰爭所累而四處遷移，甚至後來離鄉背井遠赴其所陌生之臺灣海島。又如經濟發展的滯萎，使得江氏原本尚稱康裕的家境陷入困頓，無法繼續學業的成長，及後來為謀生而加入軍旅。文教環境的轉變，雖然對江氏藝事未有明顯的影響，但江氏得以受義務教育，及自然承繼中國傳統文化與繪畫等思想亦與此有關。另在安徽歙縣特殊的地域因素下，導致江氏對安徽相關畫人畫派：漸江、石濤、黃賓虹、黃山與新安兩畫派產生濃厚的學習興趣，縱使後來遠離故鄉，但仍基此漸漸地形成自己繪畫風格。故此確證江氏之後種種的發展，莫不與此大時代背景各個環節有其緊要性的關聯，而這也正是本節所要探求之目的。

二、渡海後的臺灣時空環境

㈠政經方面

前節討論江氏渡海前的大陸時空環境時，提及國民政府在共軍的進逼攻勢下撤退到臺灣，而江氏亦在如此情勢之下渡海來臺。由於海峽兩岸爾後各自形成不相隸屬的政體與環境：共黨於大陸成立「中華人民共和國」；而臺灣則維持原有之「中華民國」體制。故1949 年後所探究的時空環境，為江氏後來成就自己的藝事，乃至晚年皆生活於斯的臺灣。

1949 年 10 月國民政府播遷至臺灣，原在大陸引退的蔣中正總統，在各界的央求下於隔年宣佈復行視事並且勵求圖治；由於時處動員戡亂之特殊時期，因而得以連任五屆總統，於 1975 年病逝於

總統任內。在其二十六年的任期之中，臺灣推動許多政治、經濟、土地、教育等改革與從事各項現代化的建設：如 1948 年早先即已實施之「三七五減租」、改革幣制及發行新臺幣；1951 年實施公地放領；1953 年實施「耕者有其田」政策；1968 年實施九年國民教育。不過，也因高舉「反共復國」的旗幟，而和對岸遙遙相峙——雖於 1949 年的「金門古寧頭戰役」與韓戰之後，有美國派遣第七艦隊協防臺灣；然臺灣仍歷經 1954 年「大陳島戰役」、1958 年「八二三砲戰」等中共「血洗臺灣」、「武裝解放臺灣」的威脅，以及 1971 年「中華民國」在聯合國席位為「中華人民共和國」所取代等外交困境。直至今日臺灣依舊處在中共的武赫與阻擾之中，而無法改善不甚合理的待遇與國際地位。

　　臺灣在蔣中正總統任期期間，從動盪到安定；從貧窮到自足；從農業到工業，有長足多面的變遷。而江兆申亦然，此間重要的歷練有：年齡從 1949 年二十四歲新婚燕爾、1950 年二十六歲初為人父、1954 年三十歲育有三女一男，1975 年時已到含飴弄孫的知命之年；職務從 1950 年基層中學教師，到 1965 年故宮博物院副研究員、1969 年研究員，乃至 1972 年書畫處處長一職；居處從 1950 年於基隆、1957 年自基隆遷宜蘭、1959 年由宜蘭遷臺北，此後於臺北定居；藝事學習從 1949 年投書溥心畬、1951 年正式成為寒玉堂弟子、1963 年溥心畬病逝臺北、以〈花蓮紀遊冊〉獲 1969 年中山文藝獎、1970 年應安娜堡密西根大學之邀到美國訪問一年、1972 年時已舉辦三次個展、1974 年以〈依巖〉二字巨榜獲教育部書法獎；經濟狀況從初到臺灣依人籬下、生活拮据無法繳交溥師學費，到後來尚稱康足；其中改變不可謂不多，亦不可謂不大。

　　蔣中正總統逝世之後，副總統嚴家淦依法繼任。1978 年蔣中正之子蔣經國，當選為第六屆中華民國總統，並於 1984 年再度連任，1988 年在總統任期中辭世。蔣經國先生擔任行政院長、總統之主政期間，雖曾遭遇 1979 年的臺美斷交、能源危機等重大衝擊，然臺灣在其「處變不驚，莊敬自強」的號召下，全民奮發團結完成許多經建計畫發展，及締造舉世肯定的「經濟奇蹟」。除外，其晚年還為臺灣奠定民主政治基礎及推動一連串的改革開放，如：培養臺籍人才及政治精英，消弭省籍之矛盾；公開宣稱自己為臺灣人，展現出對本土的認同；體認民主潮流勢不可擋，於 1987 年解除長達四○年之久，堪稱世界上為期最長的戒嚴令，同時開放黨禁、報禁、通過「集會遊行法」、臺灣人民自由赴大陸探親、充實中央民意機構、地方自治法制化等，促臺灣社會日趨自由、開放和多元，開啟了臺灣政治民主化的新時代。但長期戒嚴與採威權體制的統治，也造成人民缺乏言論自由、黨外民主人士受到迫害、政黨政治難以步上正軌，與因追求經濟發展導致環境生態遭受嚴重破壞等難解的問題。

　　江兆申在此時主要的經歷，則是從 1977 年起擔任書畫處長兼代副院長，於 1978 年為副院長兼書畫處長及獲韓國慶熙大學贈授文學榮譽博士學位；經常應邀到國內外參訪、演講、舉辦畫展，出版畫冊以及專書，如：1975 年《江兆申詩文書畫篆刻選》，1976 年《文徵明畫繫年》，1977 年《文徵明與蘇州畫壇》、《雙谿讀畫隨筆》，1979 年《近代中國美術——江兆申作品集》、《關於唐寅的研究》，1984 年《江兆申楷書頭城雜詩冊》、《阿波羅畫廊六週年紀念特展——江兆申畫展》等；經濟上亦較前時綽有餘裕，

1981 年於汐止舊庄購假日休憩及作畫之所「靈漚小築」。

　　1988 年副總統李登輝，在蔣經國總統去逝後隨即遞補，並於 1990 年經國民大會會議選舉為中華民國第八任總統，1996 年臺灣首次民選總統連任成功。在接續與兩任的總統任期，其擺脫舊有束縛與排除一切困難，有計劃、有步驟、大步平順地帶領臺灣從威權統治邁向民主國家，使得臺灣的民主政治表現，繼「經濟奇蹟」後再次贏得國際社會的正面評價與獲得空前的發展。例如：1991 年結束動員戡亂，廢止臨時條款，第一屆國民大會代表、立法委員、監察委員全體退職，進行國會全面改選，且國民大會積極進行憲改工程，使憲法內容更符合臺灣的政治現實；1992 年修正刑法一○○條；1994 年臺灣省省長及臺北、高雄兩市市長直接民選；1996 年更舉行首次總統直接民選，使各級政府公職人員，從總統到里長，均須經由人民投票產生。另外交方面，採「務實外交」原則，成功地與許多國家建立正式或非正式接觸，繼而大力推動讓臺灣重返國際社會，積極參加各種論壇組織，並且多次申請加入聯合國。兩岸關係上，成立了「國家統一委員會」、制定「國家統一綱領」，依「國統綱領」審慎地與中共互動，期望能開拓出雙方和平往來的空間。但緣於臺灣威權體制瓦解與快速發展民主政治，而法治觀念與相關制度又未完善，使得黑社會和財團紛紛借選舉或結合政治勢力，以謀求自身利益，造成所謂「黑金政治」，對臺灣民主的健全發展產生負面影響。此外，或因大陸中共政權的窺視、前期威權統治一元化教育的灌輸下，居住在臺灣島上之人民對臺灣的未來，頗因省籍之別而有不同的主張，造成臺灣內部出現矛盾錯亂的現象、國家認同形成嚴重的對立，與導致兩岸關係日趨緊張的情

況。

　　有關江兆申渡海之後臺灣政經情勢概如上述，而由於江氏病逝於 1996 年，故後續發展則不予繼述。這個階段大致說來屬江氏晚年，然其在藝事方面的表現並未因此有所倦怠：除自 1991 年故宮退職後，移居南投埔里「揭涉園」潛心創作；以及較前時頻繁旅遊，其中包含四度返回大陸參訪或講演；且更加積極於兩岸、香港、新加坡等華人地區，舉辦盛大的個展及出版相關畫集，為自己的藝術生命畫下完美的句點。

㈡文教方面

　　政經局勢往往關涉文教的發展與趨向，而文化之傳遞又有其一定的承延與相關，故為求釐清江氏渡海之後的文教情形，不免得略從早先臺灣文教發展情形說起。

　　1945 年日本戰敗，結束五十年的臺灣統治並開始撤離日人。而臺灣美術則轉由兩大展覽來主導推動：一是戰前即已成立的民間團體「臺陽美術協會」所策辦之「臺陽美展」；其次為官方美展，由楊三郎、郭雪湖等人議籌，延續日治時期「臺」、「府展」模式的「臺灣省全省美術展覽會」（簡稱省展），分西畫、國畫、雕塑三部門。然如此的境況在國民政府與大批大陸人士遷臺，引進傳統書畫後，臺灣美術再次因政治力量的介入，出現驟變、更替、斷層的現象。

　　當中最大的轉變即是日治時期受到刻意打壓，以致一度消沈之傳統繪畫重新佔上臺灣繪畫的主流，而原本處於主流地位之臺灣東洋畫（後稱為膠彩畫）反倒出現隱弱的情形；且後來因「省展」評審團中陸續有渡海來臺畫家相繼加入，內臺兩地畫家對「國畫」的認

知有所不同，及劉國松以「日本畫不是國畫」一文點燃戰火❷，遂引發臺灣美術史上所謂「正統國畫」之爭。

「正統國畫」之爭問題癥結在於省展國畫部中大陸籍貫的評審，認為東洋畫乃是日本治臺時期殖民政府所引進的「日本畫」，非屬正統之國畫，且東洋畫缺乏國畫作品所講究的筆趣和墨韻，故將之置於國畫部自是名不符實，因而極力反對東洋畫與傳統國畫同歸一部合併評審。對於此見，另一造歷日治時代臺展、府展，甚至東京帝展肯定的臺籍畫家和學者，則堅持東洋畫本源自中國古代的重彩畫，於唐、宋時期傳入日本，日治時期方隨日本殖民政權引進臺灣，是以東洋畫實為承續唐宋院畫寫實精神之餘緒。❸

這場臺灣畫壇上長達十餘年的筆槍舌戰，最後在 1963 年的第十八屆省展決定將國畫分作兩部個別評審，並以東洋畫為國畫第二部後終告閉幕。縱然，東洋畫在茲爭論中，經 1962 年林之助提出學術性研究證實確為中國傳統繪畫，而非出自日本後獲正名為「膠彩畫」❹，以及在省展中得以獨立為一部的肯定，但此依舊無法扭轉「膠彩畫」日漸成為「正統之下的第二軍」❺，與傳統書畫繼續

❷ 蕭瓊瑞（1990），〈戰後臺灣現代繪畫運動大事年表 1945－1970〉，《現代美術雙月刊》，28 期，頁 52－59。

❸ 黃冬富（1991），《呂佛庭繪畫藝術之研究》，臺中：臺灣省立美術館，頁 14－15。

❹ 因膠彩畫使用之法是以提煉自鹿或牛身上的膠質，混合天然礦石研磨而成的粉末，以水調勻，並以毛筆沾染在紙、絹或木板上作畫。見曾得標（1994），《膠彩畫藝術入門與創作》，臺中：印刷出版社，頁23。

❺ 謝里法（1997），〈我所知道的上一代──林玉山，永遠的少年人〉，《藝術家》，269 期，頁29。

領導臺灣畫壇數十年的態勢。當時傳統書畫的發展概況，在學校方面：師大有黃君璧、溥心畬、吳詠香等；政戰學校有張穀年、邵幼軒、賴敬程等；藝專有鄭月波、傅狷夫、胡克敏等；文大有田曼詩、余偉、陳丹誠等。在畫會方面：有六儷、七友、八朋等畫會組織，對臺灣地區傳統書畫提倡均有其影響力。

不過在傳統繪畫，仍是臺灣民眾欣賞主流的年代。由於美國在韓戰之後，體認到臺灣戰略地位的重要性，於 1954 年和臺灣正式簽訂「中美協防條約」，及 1965 年美國介入越戰，以臺灣為美軍後勤補給地與休假中心；保障臺灣政經的安定和帶來相當可觀的外匯，同時美國文化亦此悄悄地輸入臺灣，對臺灣文化與社會產生不容小覷的影響，及致臺灣畫壇眼界大開而漸漸出現不同的繪畫主張。

如 1950 年代初期，何鐵華所主編的《新藝術》雜誌中，即有李仲生、施翠峰、劉其偉、莊世和等人對於當時保守的畫壇作風提出鞭策，並撰述專文推介西方前衛的美術思潮；以及 1957 年由師大美術系校友為中堅的「五月畫會」和臺北師範校友所組成的「東方畫會」兩會成員，因無法認同島內美術停頓於印象派之類的風格導向，而提出逕以抽象主義風格為繪畫革新的訴求，並借展覽、座談、演講與透過報章雜誌等模式來尋求支持。

就在這瀰漫「新舊對壘」的煙硝火味中，與一波波追求西方最新美術思潮的衝擊下，臺灣畫壇於 1950 年代末、1960 年代初激起「現代繪畫運動」的浪花；然而此運動因過度盲目引渡西方抽象主

義，不久即出現潮退，以何懷碩為代表的質疑聲音❷及「五月畫會」成員「浪子回頭」放棄運用純熟的複合媒材，回歸水墨繪畫表現的情況。不過「現代繪畫運動」依蕭瓊瑞的見解仍有其重大意義——乃西畫東漸以來，藝術家首次排除了以「寫實」、「寫生」等西方古典藝術觀念來改革繪畫的主張，與重新在中國的傳統畫論和西方現代思潮的接合點中找尋出路。❷

　　於東洋畫與傳統繪畫為爭「正統國畫」而短兵相接，及畫壇上因「現代繪畫運動」導致波濤洶湧的期間；時之江兆申正值受教寒玉堂下，夙夜不怠地以師訓「讀書為首務」來自我勉勵，且在遍讀古籍之餘，隱瞞溥師私下作畫及參與書畫會，絲毫不受上述美術紛爭地煩擾，依然我行我素地在傳統書畫中努力。

　　歷經「正統國畫之爭」與「現代繪畫運動」之後，逢臺灣外交遭遇重大挫折所激發危機意識的關係，使得 1970 年代的臺灣畫壇尾隨文學界腳步，產生「回歸本土，關懷社會」的省思，且因當時風行超寫實主義與「魏斯風潮」，而興起所謂之「鄉土主義運動」。其中重要影響有：受「現代繪畫運動」幾乎掩蔽光芒的本土畫家，如洪瑞麟、李梅樹、林之助等再度獲得重視，連同已逝黃土水、陳澄波等前輩畫家的作品亦成為藝術市場中之奇貨；以及造就

❷　何懷碩說：「我感到現在的中國現代畫以抽象為表現形式的作品內容非常貧乏。譬如看某一位的作品，看完一幅已可概括其全部，看完全部留給人的印象也只有一幅的印象；原因是內在的空虛，不能叫每一幅作品均有其不同的生命，實際上每一幅作品就變成沒有獨特的存在價值。」此見何懷碩（1974），《苦澀的美感》，臺北：大地出版社，頁 194。

❷　蕭瓊瑞（1991），《臺灣美術史研究論集》，臺中：伯亞出版社。

素人畫家洪通成為美術傳奇人物與朱銘木刻登上國際舞臺。不過緣
此繪畫運動鄉土關懷仍嫌深度不足，作品流於表面性的「思古幽
情」，徒重視物象外形真實感的捕捉，就如水墨繪畫表現亦多以素
描的方式堆疊墨線，缺乏傳統水墨韻致而顯得冷漠、生澀、僵化，
故全面而論並不為多數論者肯定是一次成功之美術運動。❷在
1970 年代「鄉土主義運動」如火如荼風行時的江兆申，除職務方
面有極大的異動：由早先從教職轉入故宮書畫處擔任副研究員升為
研究員、處長，以至兼副院長；同時也因職務的緣故而有經常出國
研究參訪，及歷覽故宮、海外珍藏書畫之機；並且舉辦了第二、三
次個展，尚與曾紹杰一同在日本舉辦聯展，漸漸地展露其在書畫方
面的才華。

　　「鄉土主義運動」沿至 1980 年以後，臺灣第一座現代美術殿
堂──臺北市立美術館的開館，將國外近現代美術原作與許多超前
衛的理念引進；以及解嚴伴隨而來的民主化、自由化與國際化，使
得創作者擁有較自由的思考空間，繪畫表現不再是單一的形式或力
求逼真的風格。主題方面亦開始出現都會生存、男女情色與政權專
斷的反省，而這多元與開放的藝術表現與觀念，藝術家標引為至今
依舊難以明確解釋的「後現代主義」一詞。雖然「後現代主義」作
風十分前衛，挑戰一般人對藝術的認知，以致往往能獲得媒體的注
意與報導，且於 1995 年還曾成功地打入國際社會，受邀參加「威

❷　見蕭瓊瑞（1994），〈現代水墨畫在戰後臺灣的生成、開展與反省〉，輯
　　於《現代中國水墨畫學術研討會論文專輯暨研討紀錄》，臺中：臺灣省立
　　美術館，頁 153-173。

尼斯雙年展」成立「臺灣主題館」；不過，由於「後現代主義」如同先前的「現代繪畫運動」所患之誤，過於仰賴外來的藝術觀念與形式，因而有失去自我特色之虞，以及做法主張常將藝術與非藝術的界線抹除，和充斥甚多粗糙不成熟的作品，也使得民眾對其藝術價值存疑或否定，並因無法理解而產生疏離藝術與繪畫的情形。而1980 年代之後的江氏，在其努力於傳統中尋找新意與受「後現代主義」思潮的質疑中，逐漸形成富有個人特色的繪畫風格，並且成為繼渡海三家之後受人矚目的「臺灣新文人畫」宗師，其影響力至今仍透過門下弟子於各領域與學院中不斷的持續蔓延。

　　就以上對江氏渡海後臺灣時空環境的探討，不論是政經方面的發展或文教方面的演變，皆對江氏人生歷練、價值判斷及藝術風格有其一定的影響。如 1949 年因政局丕變跟隨政府來臺，從此與大陸故鄉睽違近五十年，而在臺灣島上落地生根。又如遷臺之初，大陸軍民來臺者近二百萬人，由於軍事支出龐大，不僅政府財政困難，人民的生活亦十分困窘，導致當時家境清寒的江氏為求儉省以抄書代替購書、無力負擔溥師學費及來往車資。而政府將故宮文物移駐臺灣，致使江氏在溥師身後，能涵泳在傳統藝術之中，以古為師終成就自己的藝事。另政府開放臺灣地區民眾赴大陸探親，打破臺海近四十年的隔絕關係，使得江氏後來得以帶著自己的書畫藝術重返故里，並爾後在不意中於大陸驟逝。就文教方面來說，臺灣於二次世界大戰後回歸漢人文化體系中，特別是在政府遷臺後，內陸傳統書畫薈萃島上，令原本就對傳統書畫有高度學習興趣的江氏不至中斷，且得以在詩文方面師事溥心畬，與向張大千請益藝術鑑賞等方面。至於江氏在溥門無法得到畫藝方面的傳授，遂只好借參加

書畫會來切磋畫藝，即是處在傳統繪畫風氣正熾，各項條件具備的時空環境。此外臺灣於二次世界大戰後之藝術發展：「正統國畫之爭」、「現代繪畫運動」、「鄉土主義運動」及「後現代主義」等，看似對江氏繪畫藝術無重大的影響，然事實上對江氏創作亦有某種程度的作用。例江氏自言雖然不懂西方抽象畫，但其中所蘊含的創造力量，卻令其深受感動與意識到藝術家創作的任何一件作品，即使有神貌相似之作，但都有其獨特不可取代的生命力；因而江氏奉此為圭臬，創作時不臨摹畫作，苦思佈局造境，力求新意感動。㉙是以，江氏於如斯的時代環境成長歷練，其藝術創作等方面之思想，必受時空架構與環境異動所左右，且其繪畫風格亦當有所影響，此是無庸置疑。

第二節　生平經歷

一、書畫相傳的家世環境

　　江兆申，字椒原，1925 年 10 月 26 日（民國十四年，歲次乙丑，農曆八月二十六日）生於安徽省歙縣，一處緊臨黃山腳下的淳樸小鎮，名為巖寺，又名鳳山，現為黃山市徽州區政府所在地。江氏之舊族本是世居歙縣南方梅口的大戶巨家，至其祖父時，因祖父不願長久倚恃祖上庇蔭，遂遷居巖寺鎮的豐溪水畔，故江氏一房僅三代

㉙　此為江兆申與巴東交談時所述；見巴東（1996），〈在傳統中再造新境——試論江兆申的水墨畫風〉，《炎黃藝術》，78 期，頁 96－99。

居此。

嚴寺鎮故居周遭環境，據江氏的小學同學鮑弘達描述：

> 門前翠竹叢生，溪水淙淙，恰似元代大畫家倪雲林之畫境。❸⓪

此有如詩畫般的故居景色，江氏在 1969 年 12 月時因旅美思鄉❸①，為不曾見過嚴寺故居的夫人章桂娜女士所作之〈舊居圖〉❸②，亦嘗就嚴寺故居景物與環鄰山溪風光加以圖繪，且題長跋云：

> ……老樹巨而丹者楓，朱明時物耳。下高起如雉牒者，鳳山臺也，聳然而峙者，嚴寺塔也，下長橋十九孔，名新橋。隔岸乃尼舍戒庵，溪名豐樂，即石濤和尚常入畫者也。遠村曰湖田，遠峰相倚而高出者，黃山之雲門峰也，然非氣清日朗不得見也，故虛鉤之而不染實；溪中多石，虎牙灘也，並筏而浮者，黃山客也……❸③

由此筆述得知，其嚴寺鎮故居，不僅遠面黃山、景色宜人，近

❸⓪ 鮑弘達（1997），〈悼念兆申兄〉，收錄於新光吳氏基金會編（1997），《江兆申先生紀念集》，臺北：新光吳氏基金會，頁 126。

❸① 1969 年 8 月 31 日江兆申時應美國國務院之邀赴美，於密西根大學研究一年。

❸② 參本書第四章第三節山水畫探析。

❸③ 同上註。

臨之豐溪更是清初石濤和尚〈搜盡奇峰打草稿〉❸引以為畫之處。故後江兆申擅於造境及偏好以山水畫為創作主軸，或與其自幼成長之地緣有所關連。

　　而同在〈舊居圖〉中，江氏除對故居周遭環境做了詳盡的描寫外，至於舊宅內一景一物亦有極為清楚的交代：

> ……紙最下一屋吾家之正舍也，左為棗號，右尚有江亦農店屋，屋後別有天井，再右為廊，廊之後乃廚焉。正屋後有馬房，矮於正舍，故皆不能見也。正舍之左，一樹出屋脊者，李也；再左有阜，上皆植李；井上一樹，葉半蒼黃，為老梅；右後蒼鬱而茂者，橘；並橘而裸其枝者，棗；棗之右有椿焉，亦不可見矣；棗前雜卉旁生一點如椎者，黃楊，吾祖所手植也，諺云：黃楊厄閏，故成長甚難，然而木質堅潤，故厄閏亦安知非福；梅後一舍，本以搴羊，後為舊僕所居。下高阜為後門，有魚池在，牆角上蔭以竹，竹前為花江圃，圃之右有碾房焉，此吾家之大凡也。

　　此文之鉅細靡遺，實可名之「如數家珍」。茲除內隱江氏對故鄉的眷念情切外，其所述之舊居房舍配置及相關陳設，如：正舍、右廊、後廚、馬房、羊圈（後為舊僕居處）等等，正提供後人了解其

❸　石濤 1691 年所作之〈搜盡奇峰打草稿〉一卷，現藏北京故宮博物院。圖請參見林慧嫻（1995），《石濤──中國巨匠美術週刊 31 期》，臺北：錦繡出版社，頁 2。

當時之家中經濟情形。易言之，江氏幼時之家境在此可以理見，雖說不是朱門繡戶，然情應日用無虞之小康人家，因而尚有如此規模的舊居與可喚使之僕人。同時，此亦說明其早初之家境絕非清苦，否則江氏幼時何憑具足筆墨習字摹畫，及後來為彌補學校教育之憾，尚能資聘老師授讀。

　　歷來名家之養成除與家中環境、經濟關係著，家學淵源亦是不可略忽。近代富有盛名之大家——張大千先生即幼承母訓，稍長從仲兄張善子學**❸❺**；又如江氏之同鄉書畫前輩——黃賓虹，亦頗多得諸於家學淵源，祖上文人畫家輩出，知名者眾。**❸❻** 古代類例更是不勝枚舉，如李昭道之於李思訓；米友仁之於米元章；郭思之於郭熙；趙雍之於趙孟頫；文彭、文嘉之於文徵明等皆為家傳。而江氏之家學淵源亦復如是，出身於書畫相傳之世家，其長親皆能書善畫，如：

　　祖父江國模先生，字心如，為國學生，勤讀書，擅續事，工仕女、花卉、翎毛。因思有所樹立，遂自梅口遷居至巖寺鎮，購地自耕、畜魚、豢羊十餘年，積有三十畝田並開設一家商號曰「江亦農」**❸❼**，築建房舍「懷永堂」**❸❽**，屋成不久後便於 1935 年辭世。

❸❺　巴東（1996），《張大千研究》，臺北市立美術館，頁31。

❸❻　王庭玫（2001），《黃賓虹》，臺北：藝術家出版社，頁3。

❸❼　江氏祖父江國模先生所開設之商號名為「江亦農」，前述江兆申 1969 年所作之〈舊居圖〉題跋中即有云：「……左為粜號，右尚有江亦農店屋……」；請見高雄市立美術館編（2002），《嶽鎮川靈——江兆申書畫藝術展》，高雄市立美術館，頁 54。另江氏於 1994 年作〈心岫山居題石〉亦有提及；文見江兆申（1997），《靈漚類稿》，臺北：世界書局，頁44。

由於耽於技擊，且兼務諸事，致遺世作品多半未竟完成。**③⑨** 江兆申
晚年為尋找家族親屬書畫，便曾在致徐衛新書簡中記述有關祖父江
國模先生所作情形：

> 先祖作品，生平僅見三件，一為大舅婚禮，畫牡丹花下雄雞
> 引吭而鳴，葉色富麗，惟先外祖在左上角作小行書「雞鳴戒
> 旦」四字，兩人皆無款印，紙地已呈茶褐色。又兩件，一件
> 畫墨筆美人，立桐樹下，桐葉未鉤筋，美人唇用淡墨鉤，未
> 用墨水暈散，髮亦未絲，幅上有徐丹甫（名識耜）集北魏崔敬
> 邕墓誌字七言律一首縮臨其上。又一幅畫鶴縮瑟立柱石前，
> 石上有梅花由後繞前而下，淡葉色，梅未點蕊，鶴未染丹，
> 幅上亦徐丹甫集鄭義下碑五言古詩一首縮臨其上，惟上款署
> 明「心如先生遺作」，亦無先祖款。後兩作未竟工，乃先君
> 求丹翁補題者……**④⓪**

　　正如上述江氏祖父三作均無款印，不易覓尋，是以江氏生前仍
未獲及。

③⑧　此房舍年久失修而多有頹壞之處，江兆申於 1994 年重新翻建，更名為
　　「心岫山居」，江氏曾為此作〈心岫山居題石〉，文見前註。

③⑨　關於江國模先生事蹟，請參閱前註。

④⓪　江兆申（1995），〈致徐衛新書函之三〉；輯於新光吳氏基金會編
　　（1997），《江兆申先生紀念集》，臺北：新光吳氏基金會。

【圖 2-2-1】江兆申之外祖父方德先生所作〈行書四屏〉，書法，131×37公分×4。

　　外祖父方德先生，字在明，為安徽歙縣當地有名的秀才，工書法，尤善畫果蔬，時人譽之「方白菜」，現存見〈行書四屏〉**【圖2-2-1】**。

　　父親江吉昌先生（約 1902❹－1949 年），字岫盦，初執教於柘

❹　江父吉昌先生病逝於 1949 年，同江氏結婚之年，此應可確認；然其生辰不詳，但據江氏在1994 年〈心岫山居題石〉文中提及：「棄養之年才四十有七」，往前而推疑是 1902 年，因不知江氏所計為虛歲或實歲。〈心岫山居題石〉一文請見江兆申（1997），《靈漚類稿》，臺北：世界書局。

林，後於上海經商，書畫篆刻亦皆卓犖。江氏生前曾委請大陸弟子徐衛新購回數件父親吉昌先生之書畫作品，目前所見有二件沒骨花卉【圖2-2-2】、【圖2-2-3】及一件尺牘【圖2-2-4】。

【圖2-2-2】江兆申之父親江吉昌先生所作，〈沒骨花卉〉，水墨紙本，82×36 公分。

【圖2-2-3】江兆申之父親江吉昌先生所作，〈沒骨花卉〉，水墨紙本，82×36 公分。

【圖 2-2-4】江兆申之父親江
吉昌先生親筆〈尺牘〉，29×
19.5 公分。

　　母親江方旃女士及姊江兆訓（雲徽，1922－1990 年），亦善書
畫。江氏曾於舊篋中拾獲江兆訓女士時年十八初學山水之作【圖 2-
2-5】，署款：「雲徽女史作」，款下有一〈江兆訓印〉【圖 2-2-
6】即為江兆申十五歲時所篆。

　　此外，三舅父方叔甫先生及四舅父方修（雪江）先生等之畫藝
也頗有名氣❷，且往來素交均是知名的文人，如許承堯、汪鞠友
等。江氏九歲時即曾隨同四舅父謁見安徽著名畫人黃賓虹先生。

❷　1995 年時江氏大陸弟子徐衛新曾尋獲其四舅父方雪江先生之作，此見江
　　兆申（1995），〈致徐衛新書函之三〉；輯於新光吳氏基金會編
　　（1997），《江兆申先生紀念集》，臺北：新光吳氏基金會。

　　因此江氏繪畫藝術的卓越成就，就其生長背景來觀察，除了和世居黃山旁、新安江流域——古來孕育極為豐厚的徽州文化及歙縣鼎盛文風有著密切的關係外，江氏自幼於薰染濃郁書畫氣息的氛圍中成長與家族中傳統文人書畫的傳承，對其日後之影響更是不容排除。

【圖 2-2-5】江兆申之姊江兆訓女士所作，〈山水〉，水墨紙本，29×41.5 公分。

【圖 2-2-6】
　　江兆申，〈江兆訓印〉，約 1939 年，篆刻。

二、庭訓知學的幼年時光（1歲－14歲）

　　1931 年秋天，系出書畫世家的江兆申時年七歲，進入歙縣當地的鳳山小學就讀，開始接受義務教育；然不久即為學校所斥退，之後江氏於家中暫由母親指導學業。關於此事，在目前可見江氏最早的年表版本中，只有如此簡述：

　　　　入小學，不慧，斥歸，侍母學書。❹

　　從上江氏的年表自述得知，其為學校斥退乃因時之不慧，然這「不慧」二字實難令人理解與意會：其究竟是如何「不慧」而遭遇學校如此處置，且似乎無法與日後江氏的卓越表現作一聯想。是故，江氏初入小學遭斥歸一事，各方論者每述及至此，皆試圖推論出一個合理的說法。

　　如張瓊慧為兒童所寫之《臺灣美術家──江兆申》是如此解讀：

　　　　可是，江兆申小的時候，卻表現得不像一個聰明的小孩，甚
　　　　至在上小學的第一年，就被沒有耐性的老師趕了回家。❹

　　陳葆真在《江兆申──中國巨匠美術週刊第七十八期》中，則

❹　見江兆申（1975），《江兆申詩文書畫篆刻選》，臺北：學古齋。
❹　張瓊慧（1997），《臺灣美術家──江兆申》，臺北：臺灣省教育廳出
　　版，頁8。

是認為：

> 或許是因為心中早已有所專注吧！江先生在六歲（虛歲七歲）
> 入小學時，竟然聽不懂老師在教些什麼。因此，他被認為
> 「不夠聰明」，就這樣被學校斥回。❹⑤

許郭璜在《嶽鎮川靈——江兆申先生紀念展》中推論：

> 七歲時（1931），入鳳山小學讀書，由於對新式的學堂教育
> 不能適應，轉回在家中由母親督教。❹⑥

另李蕭錕亦略同許郭璜的看法，其在《文人，四絕——江兆
申》一書中如是說：

> 七歲（1931）那年秋天，江兆申進入小學就讀，由於對新式
> 的學堂教育適應不良，無法領會上課的內容，遭到老師的訓
> 斥而退學。❹⑦

綜合以上各方的推估及江氏年表自述，江兆申初入小學而遭斥

❹⑤　陳葆真（1996），《江兆申——中國巨匠美術週刊 78 期》，臺北：錦繡
　　　出版社，頁2。

❹⑥　國立故宮博物院編（2002），《嶽鎮川靈——江兆申先生紀念展》，臺
　　　北：國立故宮博物院，頁7。

❹⑦　李蕭錕（2002），《文人，四絕——江兆申》，臺北：雄獅美術，頁
　　　10。

歸的原因，似可歸納下列諸因素來討論：㈠時之不慧，㈡老師誤失，㈢性向確定，㈣適應不良。

對於第一種推論的可能，筆者以為似乎不太可能。姑且不談江氏後來傑出的藝術成就，而僅就其幼年時期的表現來看，皆在在的顯示江氏是個早慧之人，如：九歲時為人書扇面及對聯，頗受老輩獎譽；十歲時為人治印，即受篆刻名家鄧散木先生稱賞；十一歲始鬻印貼補家用；十二歲時曾負責塋墓刻碑的工作；十三歲時為詩人許承堯先生抄寫杜甫草堂詩集，尚承許先生贈詩稱譽。故倘若兆申先生七歲入小學之時實是不慧，何以後來轉往傳統私塾學習未遭斥退，且又何能八歲讀畢《大學》、《中庸》，九歲讀畢《論語》。❹是以江氏於年表中自述「不慧」，應屬謙遜、自嘲之辭。

第二種推論，認為應是老師的失誤，或如張瓊慧所言乃老師缺乏耐性，方將江氏斥歸。關於此一說法，筆者固覺當時的小學師資，因尚處師範制度初建之際，許多規程確有不盡完善之處，且在極度缺乏師資的壓力下，為求能快速的增補，常臨設專案辦法以做權宜之策，致在小學服務的教師資格多屬不合或未受過專業訓練。❹然儘管事實如此，依目前的史料來論，仍不足以說明江氏入小學遭斥歸乃為老師之非。

至於第三種推論，也就是陳葆真的論述——認為當時江氏心中早已有所專注，以致無法用心於學校課業，方被校方或老師誤為

❹ 此按江氏年表自述，見江兆申（1975），《江兆申詩文書畫篆刻選》，臺北：學古齋。

❹ 鄭世興（1981），《中國現代教育史》，臺北：三民書局，頁215。

「不慧」。對於這種說法，筆者以為在這幾種推論中最具可能。因以江氏書畫相傳的家庭背景來論，其自幼即在家人的影響與耳濡目染下，產生明顯的藝術與繪畫性向，是極易理解與自然之事。況且當時的授課內容，依照 1929 年（民國十八年八月）訂頒之小學課程暫行標準之規定❺⓪，科目除工作❺①、美術外，尚包括國語、社會、自然、算術、體育、音樂，甚至於「黨義」一科❺②，不盡然全為江氏所喜愛。或許江氏即因過於專注自己所興之事物，致心有旁騖，未能留意老師的授課內容，逐為校方認定「不慧」而遭斥歸。

另有關適應不良遭斥歸的推論。筆者認為確有部分兒童在初始入學、接受正式教育或改變環境時，會產生適應不良或排斥的情形。然依上述之分析，江氏既非真的「不慧」，又難以確認為老師之非，故除第三種推論外，此說亦不無可能。

不過，關於江氏入小學遭斥歸一事，似乎尚有令人疑惑之處──即是按民國元年九月公佈之「小學校令」❺③，規定初等小學四年為義務教育的階段，至江氏學齡之期，我國之義務教育仍訂為初等小學四年。因此無論江氏何由「不慧」，或江氏果真「不慧」，學校理應無權逐將學生斥歸，縱據「小學校令」第五章第二十四條規定：

❺⓪　請參閱司琦（1981），《中國國民教育發展史》，臺北：三民書局，頁267。

❺①　其科目內容近似勞作，參閱司琦上註，頁264。

❺②　黨義一科至民國二十一年方停止單獨設科，但其教材仍分別融化在國語、社會、自然等科。同上司琦註。

❺③　同上司琦註，頁159。

> 小學校校長察知兒童中有患傳染病及有可虞之情狀者，或性
> 行不良、妨礙其他兒童之教育者，得停止其出席。❺

　　江氏遭斥歸之由僅為「不慧」，其亦不符上述條文所列停止出席之條件。因此，對於這個令人不解的問題，或許實在無法以現今義務教育及學生受教權的觀點，來看當時的時空環境或欲求一個合理的解釋，否則又何有江氏會因「不慧」而遭學校斥歸的奇事發生。

　　就在這教育環境不甚理想的時空下，江兆申初次的學校教育是為時極短且頗不順利。為了讓江氏有學習的機會，以便得到適當的教育，同年（1931 年）冬天江氏在父母的安排下，轉往接受傳統私塾式教育，從地方名宿國學老師吳仲清先生讀書。在這期間，江氏亦偶作雕刻，自此雕刻遂成為其文事之餘的閑致之藝。❺

　　1932 年江氏八歲，父親吉昌先生時在上海的發行所工作。為了江氏課業能更進一步，乃委由三舅父方叔甫先生授讀《大學》、《中庸》。後來因為地方上鬧股匪，且多年之前股匪作亂，曾於屯溪地區縱火搶掠，造成鄉人個個人心惶惶。為免除擔憂和有所不測，舅父於是帶著外祖母、母親及江氏姊弟三人等一行到上海與父親吉昌先生會合並暫避時亂。不久亂事平定，外祖母等人返回歙縣，惟留江氏一人跟隨父親在上海。關於此際江氏的課業問題，由

❺　同上司琦註，頁 162。

❺　江氏偶作雕刻，其材質究竟為何，因史料未備，筆者曾對此請教周澄教授
　　等人，但周教授等皆表示不曾聽聞江氏提及，故無法知其所然。

於先前學校教育成效不佳，父親吉昌先生便決定親自安排與授教。

在上海時期父親吉昌先生所規劃的「在家教育」，除了江父督學《論語》、規定閱讀書報外，又聘請一位年輕的英文老師教導《英語初階》，與另一國術老師傳授太極拳。在授課時段的安排：通常早晨為國術課；八點鐘時，父親會點些生書督唸幾遍，再指定功課（主要功課為兩張習字、讀生書、溫舊書）；到了下午，則是報章雜誌的閱讀，最後便為「英語」一科。

至於此期江兆申的學習情形，按江氏自述：父親吉昌先生在八點時督唸生書與安排功課後，便常逕往發行所。但有時父親並沒有即刻就走，在江氏習字的時候，亦會站在其後指導執筆和運筆的方法，甚至偶會坐下來示範一兩個字。然而，此時年紀尚幼的江兆申，一如一般學童的學習狀況，往往在父親走後，便把習字紙推開，拿出新紙，開始畫起自己感有興趣的圖來，如關公、張飛、岳飛等等，且後來愈畫愈有興趣，慢慢地也開始畫出較有動作與富情節的畫面，像濟公捉妖、張飛義釋嚴顏此一類故事題材。❺⑥不過如此情形，沒多久便為父親所發覺；吉昌先生知曉後，並無多加責難，但仍勸其暫勿作畫。後來，吉昌先生或許基於江兆申之好，畫了一棵松樹給江兆申，並說：「要畫，畫畫山水也未嘗不可。」開始允其自由繪畫，但這樣繪畫的初步接觸，也不過半年的時間。而江兆申當時雖擁有幾本類之芥子園、點石齋的畫譜，但在興趣方面

❺⑥　筆者疑江氏幼時喜愛此類題材，應觀摩自廟宇彩繪之憶寫。另亦有可能取材於徽派刻書內容，因徽派刻書所印行之著名古典章節小說，如《三國演義》、《水滸傳》、《聊齋誌異》等，書中常附有此類具有動作與情節之木刻插圖。

仍不如關公、張飛等人物畫來得濃厚，所以山水畫一直停留在畫松樹、畫柏樹的階段，尚難構成完整的畫面。

對於父親吉昌先生勸作山水畫，然當時江氏卻不甚喜愛山水，後來反又力作山水畫題材一事，在江兆申自撰之〈我的藝術生涯〉一文中曾有所疑惑與感嘆：

> 我祖父工仕女、翎毛、花卉。我父親在空閒時，偶爾畫沒骨花，不知什麼靈感要我畫山水。❺❼

其言下之意，除了頗覺此事有趣外，對於父親的影響與似知江氏適朝山水畫發展的先見之明，亦感不可思議及語帶未言的感銘。

1933 年，江兆申在父親吉昌先生的督導下讀完《論語》，且在前述習畫寫字的時日中有所精進，故偶為人畫扇面、書對聯時，常受到老輩獎譽；此一特殊表現，四舅方雪江先生或許有所覺見，是以謁見同是本籍安徽歙縣的著名畫家黃賓虹時，還特意帶著年方九歲的江兆申一道前往，那時黃賓虹先生已七十歲矣。雖然謁見一事在江氏自撰的年表中，僅有簡短幾字紀錄：

> 隨四舅父謁黃賓虹先生。❺❽

❺❼ 詳見江兆申（1992），〈我的藝術生涯〉，《名家翰墨》，35 期。同時刊登於（1992.10.4），《聯合報》，25 版。

❺❽ 見江兆申（1975），《江兆申詩文書畫篆刻選》，臺北：學古齋。

　　但從江氏時屬幼年卻仍有印象，且其尚未形成自己繪畫風貌前，對黃賓虹先生的畫法多有追模，以及後來江氏繼賓翁之後成為徽籍的書畫大家來看，此番會見格外富有歷史的意義。

　　1934 年，上海的嚴父在家教育結束，江兆申回到歙縣老家，且在那年復返接受學校義務教育，就讀小學四年級，時之江氏十歲。而由於先前曾偶事雕刻及練習書畫，此時江兆申不但已能為人刻章治印，且印藝還受到上海有名篆刻大師鄧散木先生稱賞。

　　1935 年，祖父江國模先生過世，江父吉昌先生在上海的事業亦出了問題，家中經濟因此不如往昔。就在這一連串的變故與不得以的情形下，江兆申在唸完小學四年級後，便「輟學」在家。關於江氏「輟學」及所受正式教育的學歷問題，由於目前各方論者皆以今時教育體制來判斷當時的時空環境，致解讀似有若干出入與錯誤之處，如陳徵毅在〈當代文人畫泰斗──江兆申〉一文中言江氏只小學四年級「肄業」❺❾，又如張瓊慧於《臺灣美術家──江兆申》撰述江氏再度「休學」❻⓪等，故此實有釐清之需。

　　以當時的學制來說，初等教育分為高級小學二年及初級小學四年，江氏時之就讀小學四年級，應是義務教育初級小學階段之最後一年。而初級小學須修業四年，江氏只修滿四年級這一年，是否可論為初級小學畢業？依筆者的見解及考證，江氏應有取得初級小學畢業之學歷。

❺❾　此見陳徵毅（2002），〈當代文人畫泰斗──江兆申〉，《傳記文學》，
　　81 卷 4 期，頁 38。

❻⓪　張瓊慧（1997），《臺灣美術家──江兆申》，臺北：臺灣省教育廳出
　　版，頁 11。

其因一，以江氏國學造詣之高，用字遣詞自當精準，其在年表中道「小學四年畢，輟學……」，「畢」字當有其意，也就是江氏表述自己初級小學畢業，況且「畢」字亦確實符合當時學制規定。

其因二，雖說江氏實際修業僅有一年，但因當時國庫空虛、師資缺乏，欲使全國學齡兒童一律入學四年，實是難為之事。故時擬有極為寬鬆且變通的辦法❻，而以江氏曾入私塾及在家自修有成，極有可能獲允初級小學畢業之認定。是以江氏當屬初級小學畢業，非陳徵毅所論之「肄業」；而年表中所言之「輟學」，則是停止學業或升學之意，非張瓊慧所言之再度「休學」。

江兆申輟學後為稍紓解家庭經濟困境，便開始設法謀生、賺取工資來貼補家用。當時十一歲的江氏所擇選的工作，便是「鬻印」；而此一考量，似乎又與先前受鄧散木先生的鼓舞所滋生之自信有關。

談及賺取家用，當時江氏的態度頗如時下年輕人所說的「半工半讀」。因為江兆申雖然輟學在家，但從未放棄自己的學業，且為能一面磨練、一面賺錢，更獨以藝文相關之務為其「打工」項目。因此江氏的「打工」，不單是前述的「鬻印」而已，尚含自撰年表中所提到「鈔書」與「刻碑」等事；在自撰之年表是如此記述當年事蹟：

　　　1935 年，小學四年級畢，輟學，鬻印補助家用。為鮑月帆

❻　請參閱司琦（1981），《中國國民教育發展史》，臺北：三民書局，頁307。

先生鈔金石款識。⑫

　　依上段文字來看，江氏似乎沒提到「鈔書」為「打工」之意。
然這箇中緣故，乃是當時江兆申尚在小學就讀，只能利用假日閒暇
抄寫，久後物主索回原書，因此江氏並未完工交差，而此件《鐘鼎
款識》亦只為數張散頁。⑬

　　不過，此件為鮑月帆先生抄寫的《鐘鼎款識》【圖 2-2-7】，
摹寫之初曾留有四舅雪江與父親吉昌先生之筆跡【圖 2-2-8】、
【圖 2-2-9】、【圖 2-2-10】，是以江氏不但慎重地載列於年表之
中，且特將這數張散頁從家鄉帶到杭州、上海後，再帶到臺灣，歷
經多次遷徙皆未遺棄；並於 1970 年將散頁中前二頁裝裱成軸、加
書長跋，對其惜重可見一斑。

⑫　見江兆申（1975），《江兆申詩文書畫篆刻選》，臺北：學古齋。
⑬　此一作品至今仍留存於世，詳見江兆申（1997），《江兆申書法作品
　　集》，臺北：圓神出版社。

【圖 2-2-7】
江兆申、父親吉昌先生與四舅方雪江先生三人合書之作,《鐘鼎款識》,1935 年,43.5 × 27 公分。

【圖 2-2-8】江父吉昌先生所書之《鐘鼎款識》局部。

【圖 2-2-9】四舅方雪江先生所書之《鐘鼎款識》局部。

【圖 2-2-10】江兆申所書之《鐘鼎款識》局部。

　　另外，刻碑「打工」一事，乃是因 1936 年冬天，在深渡村有位姚維逸先生築建姚父塋墓，由於頗慎重其事，故不但託付住在昌溪村的親家吳良臣先生，到唐模村請求歙縣著名詩人許疑盦太史代為撰寫墓表以及書丹，還為雇尋刻工良匠而多有躊躇。因此父親的好友許聲甫先生在獲知此事後，便引介鬻印、抄書頗得好評的江兆申至深渡村姚維逸先生處，負責建墓的刻碑工作。

　　蓋因江氏當時年方十二，且刻碑工作不同以往之刻印，又江、姚兩家素為舊識，故父親吉昌先生在此諸多的顧忌下，便帶領江兆申前往深渡村向姚維逸先生辭謝。後來「刻碑」一事如何，江氏在《名家翰墨──江兆申特集》❻❹中自撰之〈我的藝術生涯〉一文，並無詳述；且筆者對年表中所載之「刻碑」，其是否果有完成工作，曾有疑慮與保留。然而，後來另見亦為江氏所寫由聯合報刊登之〈我的藝術生涯〉版本載道：

　　　少年時期，由刻印進而刻碑是民國二十五年……❻❺

　　因而，筆者確信江氏「刻碑」一事；但對於江氏刻碑之材料究竟是木質、石材或其他做法，仍有所不解：因以江氏十二歲之齡的能力，可以施工應是木質，然木質不耐天候，一般塋墓築建鮮少採用，按說當非採用木質；而若是可長久保存的石材，又實是江氏不易達成之務，當然就江氏此方面資質來論，亦不排除此一可能性。

❻❹　許禮平總編輯（1992），《江兆申特集（上）、（下）》，臺北：名家翰墨。
❻❺　江兆申（1992.10.4），〈我的藝術生涯〉，《聯合報》，25 版。

不過，從江氏 1993 年返鄉祭拜祖墳的照片❻來觀察當地塋墓形式質材，以為在未乾的泥塑碑面上雕鐫文字應較為合理。

在刻碑一事之後，父親吉昌先生便與姚維逸等人往來密切，而經常獲邀到姚先生家裡作客，同時也領著江兆申一道前往。不過，雖言到友人家中作客，但在父親吉昌先生的督促下，江氏並未因此得以怠惰，只能作客歸作客，功課歸功課：大人們在晚餐後品茶聊天，江氏則獨在姚家的書房裡，燃著美孚燈來完成習字課業。

或在那段作客時光，經歷不少人事，江氏也長了不少的見識，因而對於當時的情形深留印象，在〈我的藝術生涯〉文中，便見江氏多有記述。

如在文中這樣描述姚維逸先生：

> 姚大約四十幾歲，瘦長的身子，終日飄來忽去，像隻長腳鶴似的在忙著。他在築墳，同時也在蓋房子，用著石工、木工、磚工，同時更向浙江省淳安縣請來了一位七十多歲的名雕刻師，他精於木雕，也正帶著一群徒弟在忙著雕刻門窗戶扇。他家的生意主要埠頭在杭州，同時又辦了一所小學自己當校董，每天事必躬親，但食量奇小，而且不能吃油膩的東西。成天蹙著眉頭，有做不完的工作。

以及談到姚先生的親家吳良臣：

❻ 新光吳氏基金會編（1997），《江兆申先生紀念集》，臺北：新光吳氏基金會，頁 42—43。

吳良臣卻恰巧相反，身材短胖，滿臉笑容，事業在福州和漢口，看起來他自己似乎很少管事。對於饌餚卻非常考究，喜歡自己下廚，因此自嘲為「灶僕」，做湯包是他的拿手。為了吃湯包我們去了一趟昌溪。

另尚有一位當時剛從北京回來的張翰飛先生；江氏對這位家住安徽定潭，且在故宮工作的張先生，尤有深刻印象。其主因乃是當時宴後，張翰飛先生見江兆申正在畫松樹，一時興起也提筆就畫，江氏見張示範後，有所領略，從而嘗試構圖，故視此事為自己繪畫歷程中的契機之一。

關於當時情形，江氏如是說道：

這幾天張也到了姚家，日子過得像刻版一樣，生活節目一絲不變，晚飯後他們談天而我寫字，祇是張先生踱了過來看一兩眼仍回到他們群裡。他們談興仍濃而我的字已經寫完，所以又取紙畫了一株松樹，另一株樹畫好樹身還沒有點葉，停筆思索著。張忽然走了過來，笑著說：「我好久沒有畫了，讓我試試看！」他把那張紙布局滿了，似乎意猶未足，另外又畫了一張。當然大家都已圍在四週，他推紙而起哈哈大笑說：「畫得不好！」我看他布景的情形，再把這些天走過的荒村野店，山陬水湄，仔細一連想，覺得有許多似非而是，似是而非的地方，以後也嘗試著構圖。

從如此詳盡的敘述，及江氏將此事記註年表之中，可知當時張

翰飛先生之逸筆草草，已對江兆申產生不小的影響。另與張先生的關聯，即是江氏沒想到自己後來也是在故宮服務，且一待就是二、三十年。

　　1937 年，江兆申為許承堯先生抄補杜甫《草堂詩集》；錄完之後許先生甚為喜愛，見江氏年僅十三，能書能篆，為資鼓勵，便以一首五言長詩相酬：

> 吾鄉江安甫，早師張皋文。十四授禮經，卓然稱博聞。今汝
> 所居室，乃昔張氏館。晨起開軒窗，潁水明照眼。亭亭擢奇
> 秀，十三工作書。腕力漸勁健，篆刻亦已劬。古來干霄材，
> 皆自尺寸始，願汝學有成，博汝父母喜。❻⓻

　　許承堯先生（1874－1946 年），即是前段所提及之詩人許疑盦太史，字際唐，亦作霽塘，別署疑盦，世居安徽省歙縣西鄉唐模村。少年家境窮困，發憤向學，文譽鵲起。庚子年後見外侮日深，應新學蓬勃興起之需要，創立新安中學堂、私立敬中小學、端則女學，襄助紫陽書院改立紫陽師範學堂。慨然有革命之志，加入同盟會，與黃賓虹交誼甚深。其詩自然幽淡，意境高遠，而格律謹嚴，江氏曾讚其詩壯年精悍，晚年漫與而饒禪味❻⓼，並屢以許承堯先生詩作

❻⓻　句中之江安甫先生，十四歲時即以博聞，著稱於鄉里，因而許先生引擬。
❻⓼　此按 1993 年江氏〈江山新雨〉畫中書款，圖見高雄市立美術館編
　　（2002），《嶽鎮川靈──江兆申書畫藝術展》，高雄市立美術館，頁
　　147。

題畫，如 1993 年〈江山新雨〉 ⑲、〈黃山〉等圖。

　　反顧上述種種的事蹟，江兆申幼年時期之藝事發展，不可否認
──江氏的天賦與勤勉知學，使其雖失之學校教育，而仍能藝聞鄉
里，甚得許承堯、鄧散木等諸先生之讚譽；但父親吉昌先生的影
響，更是不可除外的因素。

　　以父親之嚴教而言，自上海時期「在家教育」始，父親吉昌先
生便指定每日之主要功課為習字數張，而江兆申奉行不逾，數年如
一日，甚至如前述隨同父親前往姚家作客，仍於宴後獨在書房中完
成習字功課。

　　至於父親善誘方面，更隨可援引。如：江氏七歲時，入小學遭
斥退，父親並未就此放棄，除責由江母自行指導學業、從吳仲清先
生讀，後更委請三舅父方叔甫先生親授《大學》、《中庸》，緊接
著妥置其上海在家教育，諸凡等等皆可見父親吉昌先生之苦心栽
培。甚至，後來因家境驟變而輟學在家，父親無力供讀，但仍輔以
鬻印抄書，使之不廢文藝。就連交游往來，父親亦屢屢攜領同行，
借以增知長識，江父之善誘足見。

　　此外，尚有係關之處且影響尤甚，即是當時的學習氛圍。對於
此一方面，可從江氏在〈致徐衛新書簡〉中，得知上海兩年期間返
回歙縣的情形：

　　　　辛未、壬申間，正先君留心書畫之餘，連接兩冬皆自滬歸
　　　　來，長住數星期，與三舅叔甫、四舅雪江連朝聚晤，或書或

⑲　請參閱第四章第三節山水畫探析之第四期。

畫，相與終日，此後則頗難得此清暇矣。❼⓪

江兆申在接受採訪時，亦曾回憶地說：

> 我的外祖父、舅父、父親都喜歡書畫，他們寫字畫畫，我就
> 在旁邊看，也常獲得他們指點。我畫畫只是拿來消遣，對寫
> 字反而比較認真，下功夫也深。❼①

由是可見江氏兒時的學習氛圍，誠如許承堯先生吟寫江家聯曰：「樹影搖窗池光動幕，詩歌教女篆刻傳兒」，以及江氏外祖父方德先生贈與江氏祖父書聯：「室有餘馨春種幽蘭秋種菊，家無長物左堆農具右堆書」❼②所述一般；其對後來兆申先生深浸於傳統書畫天地之中，實有著不容忽視的關係與極其深遠的影響。

❼⓪ 江兆申（1995），〈致徐衛新書函之三〉；輯於新光吳氏基金會編（1997），《江兆申先生紀念集》，新光吳氏基金會。

❼① 熊宜敬（1992），〈野逸自然的江兆申〉，《典藏藝術》，1 期，頁117。

❼② 此聯早時懸掛於歙縣懷永堂廳上，江氏後於 1995 年端午節憶舊復而書之，作品請見國立故宮博物院編（2002），《嶽鎮川靈──江兆申先生紀念展》，臺北：國立故宮博物院，頁 49。

三、輾轉遷徙的軍文生涯（15歲－24歲）

【圖 2-2-11】
1939 年江兆申攝於屯溪，時職「江南糧食購運委員會」司書。

　　1939 年，江氏【圖 2-2-11】在屯溪考取「江南糧食購運委員會」專理文書之職，職稱司書，官階准尉，自此展開輾轉遷徙的軍職生活，直至對日抗戰勝利，方得離鄉六年餘後返回巖寺故里。而關於這段軍旅生涯，江兆申在為好友鮑弘達篆印時款落：

　　　余稍長，迫為衣食所驅繫，羈旅近七年始返……❼

　　其以「羈旅」言形，可見六年餘的軍職對江氏而言，如絆如束，隨軍變異不已。

　　如方職於屯溪未久，「江南糧食購運委員會」即因戰事遷移江西上饒，易名「第三戰區糧食管理處」，時江兆申晉級少尉便隨軍

❼　參見許郭璜（2002），〈江兆申先生年表〉。輯於高雄市立美術館編（2002），《嶽鎮川靈──江兆申書畫特展》，高雄市立美術館，頁 170－184。

至江西。

　又 1941 年，轉調倉運處科員後，因翌年日軍逼近江西，乃返「第三戰區糧食管理處」任職組員。稍後，復隨單位撤退至福建駐地。

　1944 年，離開原職，受福建廣豐當地區長官賞識其文才，留任文書。

　按上述，江氏於此幾年間，實緣戰亂與軍務之影響，時而遷駐、時而異職，其生活之動盪與不安，自是不難理會。是故，幾近七年之久不由自己，也因而疏於藝文，除 1941 年作〈圓光散記〉一文受興國謝德徵先生知賞，並請同邑舉人郭鑑存先生為之改文；及偶賦詩，錄為鮑倬雲先生之詩弟子，但所作仍屬絕少；另於書畫方面，亦僅見 1939 年〈江申學畫〉印【圖 2-2-12】及為同鄉好友鮑泓刻〈閑孟〉二字，與小學同學鮑弘達先生珍藏至今的〈臨歐陽詢九成宮醴泉銘〉，此外尚有 1940 年〈椒原〉印【圖 2-2-13】、1945 年〈江兆申印〉白文一印【圖 2-2-14】。

【圖 2-2-12】
江兆申，〈江申學畫〉，1939 年，篆刻。

【圖 2-2-13】
江兆申，〈椒原〉，1940 年，篆刻。

【圖 2-2-14】
江兆申，〈江兆申印〉，1945 年，篆刻。

在亂世之中，貽誤藝事學習的江兆申，於 1945 年戰事稍息，方得歸返歙縣。然 1946 年初，因任職「監察院浙江監察區監察使」之故（辦公室設於杭州西湖），再度離鄉，由臨平赴往杭州。而江氏為鮑弘達刻印贈別，即是茲臨行之作，其邊款全文如下：

> 總角之交，不知以聚晤為可貴；余稍長，迫為衣食所驅繫，羈旅近七年始返，而足下亦復就學在外，不能朝夕相處。今年復有錢塘之行，歸期未可預卜，倚囊刻此以留鴻跡。[74]

觀上款文，雖明為不捨舊友，但細察之，則不難見為職謀生，不得不離鄉背井所心生之感慨。

所幸此番赴職之地——杭州，未受國共內戰影響，辦公處所「孤雲草堂」又位於西湖湖畔，江兆申每日上班可由白隄經孤山、過西冷橋，盡攬西湖明媚風光後再抵孤雲草堂。且時江氏【圖 2-2-15】係屬文職，不似昔日軍職那般牽絆，故生活已較前時安定，因而任職浙江監察使期間，除於閒暇漫游西湖及鄰近名山勝景外，尚偶有為畫，如：1948 年曾呈維翰先生賜教之〈山水卷〉[75]，即便當時之作。另外，江氏也約略在此之際，首次閱見溥心畬先生墨蹟於《中央日報》，始萌生欽仰與求教之念，時溥先生亦在杭州。

[74]　參見許郭璜（2002），〈江兆申先生年表〉；輯於高雄市立美術館編（2002），《嶽鎮川靈——江兆申書畫藝術展》，高雄市立美術館，頁170－184。

[75]　作品請參閱本書第四章第三節之介紹。

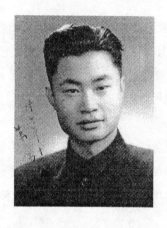

【圖2-2-15】
1947 年江兆申時 23 歲攝於屯
溪。

　　這樣閒適的杭州時日，在偏安三年餘後起了變端。首先是影響
江氏一生甚鉅的父親江吉昌先生於 1948 年末病篤，江兆申在聞訊
後倉皇地自杭州回到巖寺；不久，吉昌先生在臥床十日後撒手長辭
（1949 年 1 月 5 日，農曆戊子年十二月初七），得年四十七歲。江兆申
遭逢父親的逝世悲痛不已，除於家中處理治喪事宜，並書信予時在
臺灣的姐姐江兆訓、姐夫及弟弟江兆寅，告知父親病逝的噩耗。服
喪畢後，江兆申也在此季，循習俗於百日內與家鄰西湖的同事之妹
章桂娜女士❼❻完成其終身大事。

　　再來即是新婚燕爾月後，江兆申旋又轉任「上海浙閩監察使」
移住上海，且於職上海未久，中原鼎沸、山河易色，江氏夫婦不得

❼❻　陳徵毅在〈當代文人畫泰斗──江兆申〉文中言江氏夫婦同鄉，應有所
　　誤，因江氏 1970 年所繪〈定光菴圖〉，即以言明章桂娜女士家鄰浙江之
　　西湖。陳徵毅（2002），〈當代文人畫泰斗──江兆申〉，《傳記文
　　學》，81 卷 4 期，頁24。〈定光菴圖〉見本書第四章第三節之介紹。

不冒峰火漫天之險與受顛沛流離之苦**⑦**，自上海隨國民政府撤退來臺，展開一個別樣的人生。不過江氏來臺一事，按今日看之，應是不幸中之大幸，否則江氏若陷留大陸，其後來之境遇又是如何，實令人不敢想像。

四、寒窗苦讀的教職生活（25歲－40歲）

1949 年 5 月，江氏夫婦（兆申先生盧歲二十五，夫人章桂娜女士年方十九）渡海來臺，並暫時借居臺北姐姐的住處。由於時值國民政府播遷，政經種種皆未步上正軌，在這百廢待舉而謀職不易之際，江兆申便於賦閒期間自習陸游《劍南詩鈔》，或因有所心得遂此後詩作漸多。

1950 年，長女元姑出生。九月，江氏謀得教職工作，於基隆市立中學教授高中國文。同在此際有一影響江氏繪畫藝術發展的重要事件——江氏投書溥心畬求錄為學畫弟子；然而頗令人意外的是這齣藝術史上深具傳承意義之江氏拜投溥門一劇，不論是江氏拜師經過、會面情形，甚至江氏前往溥師住處的交通工具，都出現許多不同的說法。

首談江氏拜師的經過，這個部分的細節包括何時投書、何時獲得回函、何時首次會面及何時正式拜師等，其說法有：

陳葆真於《江兆申——中國巨匠美術週刊七十八期》中言：

⑦ 據江師母章桂娜女士表示：逃難渡海時，夫妻二人原無法搭上輪船，後在江氏同事央求船上士兵垂下繩索將二人拉上船，方可來臺。

　　民國三十八年（1949），他從上海帶著家眷渡海來臺，暫時在基隆教中學國文。第二年冬天，他隨即投書給住在臺北的溥心畬先生，求錄為弟子並學畫。❼❽

張瓊慧在《臺灣美術家——江兆申》道：

　　來臺的第二年，他的人生又發現了新領域，他被大畫家溥心畬收為弟子。❼❾

許郭璜《嶽鎮川靈——江兆申先生紀念展》撰述：

　　三十八年五月渡海來臺……隔年九月，應聘到基隆市立中學任職。是年冬天，投書溥心畬先生，表達學畫的心願，並將自己所作書畫詩文，呈請指導。❽⓪

王家誠在《溥心畬傳》中提到江兆申拜溥心畬為師的經過：

　　任職基隆某校後，幼讀古籍、青少年時代便開始學習書畫篆刻的江兆申，想一遂拜師之願，把近年詩作和毛遂自薦的信

❼❽　陳葆真（1996），《江兆申——中國巨匠美術週刊 78 期》，臺北：錦繡出版社，頁2。

❼❾　張瓊慧（1997），《臺灣美術家——江兆申》，臺北：臺灣省教育廳出版。

❽⓪　許郭璜撰文（2002），國立故宮博物院編（2002），《嶽鎮川靈——江兆申先生紀念展》，臺北：國立故宮博物院。

寄給溥心畬。但，將近一年之久，如石沉大海，沒有回音。
民國四十年冬，對擠身寒玉堂門下早已絕望的江兆申，忽
然，接到溥心畬回信……江兆申見信，喜出望外……㉛

　　江兆申於 1975 年首次出版之個人畫集《江兆申詩文書畫篆刻
選》年表中記載：

　　民三九年（1950 年）冬，投書溥心畬先生求錄為弟子，學
　　畫，獲覆書云：「江君鑒，久游歸來，承君遠辱書問，觀君
　　文藻翰墨，求之今世，真如星鳳。儒講授之餘，祇以丹青易
　　米而已。讀君來詩，取徑至高，擇言至雅，倘有時來此，至
　　願奉接談論。」始謁溥心畬先生於臺北，時任教基隆。㉜

　　1978 年 11 月 5 日江兆申應國泰美術館之邀，針對「溥心畬書
畫特展」發表專題演講時表示：

　　民國卅七、卅八年間（1948、49 年），我在杭州，老師亦在杭
　　州，由中央日報登出的一首詩中，第一次見到了他的墨跡，
　　欣賞之餘，興起了去信拜師學畫的念頭，信去了一年多，民
　　國四十年才得到了回音。㉝

㉛　王家誠（2002），《溥心畬傳》，臺北：九歌出版社，頁 226。
㉜　此記載一直沿用於江氏後來出版之畫冊年表中，見江兆申（1975），《江
　　兆申詩文書畫篆刻選》，臺北：學古齋，頁 5。
㉝　江兆申（1978）演講、靜枝紀錄，〈春風化雨話師門——溥心畬書畫特展
　　專題演講〉，《藝術家》，8 卷 1 期，頁 146－149。

另江兆申於 1992 年接受熊宜敬採訪時云：

> 第一次與溥先生接觸，是在民國三十八年，當時溥先生在臺
> 灣開畫展，中央日報為他出了專刊，我看了之後非常喜歡，
> 就寫了一封信並附了一首詩給溥先生，第二年年初才見了
> 面，但我一直沒有正式拜師。到了民國四十年農曆春節，我
> 就趁著向溥先生拜年的時候，下跪磕了兩個頭，溥先生受了
> 半禮，這是我向溥先生拜師的因緣。[84]

從以上各個版本中較無爭議之處論起，江氏之所以求錄為溥門
弟子，其主要因素當是對溥心畬書畫十分私淑，方有欲從溥師學畫
之動機產生，而引發江氏真正去函求錄乃緣於二件事項：一為
1948、49 年間江與溥兩人皆尚於大陸杭州之時，江氏即於《中央
日報》首次閱見溥心畬先生之墨蹟；其次為 1949 年渡海後復於
《中央日報》專刊見載溥心畬舉辦畫展資訊，雖然後則與詹前裕所
製〈溥心畬先生年表〉所註：「1950 年在臺中、臺北等地舉行畫
展。」[85]有一年之異，不過江氏從報上識得溥心畬，及對其書畫藝
術深有好感，致後來投書求錄為弟子，此是可以確信。另溥心畬之
所以回信及願納江氏於寒玉堂，主要是見江氏頗具詩才，及因投書
時附呈幾首五言古詩之中，有一首以母親教誨為題材之作引起溥心

[84] 熊宜敬（1992），〈野逸自然的江兆申〉，《典藏藝術》，1 期。

[85] 詹前裕（1992），《溥心畬繪畫藝術之研究》，臺中：臺灣省立美術館。

畬的共鳴⑧⑥有關，這個部分也應無疑慮。

再就各版本出入之處來說，其大致皆在江氏何時投書、後來何時獲得回信等時間點上的差異，此部分特整理出【表 2-2-1】以利比較：

【表2-2-1】江兆申拜溥心畬為師的各家說法　製表：朱國良

版　本	江氏投書	溥師覆信	溥江會面	春節拜師
陳葆真 （1996）	民國三十八年，他從上海帶著家眷渡海來臺，第二年冬天，他隨即投書……（指1950年）	※	※	※
張瓊慧 （1997）		※	※	來臺的第二年……他被大畫家溥心畬收為弟子。（指1950年）
許郭璜 （2002）	三十八年五月渡海來臺……隔年九月……是年冬天，投書溥心畬先生。（指1950年）	※	※	※

⑧⑥　江兆申（1978）演講、靜枚紀錄，〈春風化雨話師門——溥心畬書畫特展專題演講〉，《藝術家》，8 卷 1 期，頁 146－149。

王家誠 （2002）	把近年詩作和毛遂自薦的信寄給溥心畬。但，近一年之久，如石沉大海，沒有回音。（指 1949 年冬天或 1950 年）	民國四十年冬……忽然接到溥心畬回信。（指1951年）	※	※
江兆申 （1975）	民三九年冬，投書溥心畬先生求錄為弟子，獲覆書云……（江氏此言不知是指投書或獲覆書，1950年）	※	※	※
江兆申 （1978）	※	信去了一年多，民國四十年才得到了回音。（指1951年）	※	※
T江兆申 （1992）	民國三十八年，當時溥先生在臺灣開畫展……就寫了一封信並附了一首詩給溥先生……（指1939年冬天）	※	第二年年初才見了面……（指1951年）	民國四十年農曆春節，我……下跪磕了兩個頭……（指1951年）

※表示未有描述或說明

　　參照上表，除去江氏自述不說，陳葆真、許郭璜已明確地指出來臺的第二年或隔年投書，也就是 1950 年冬天。如據此而論江氏

經一年多的等候，獲覆書則在 1951 年冬天；再往後推之，因江氏為「春節拜師」，故拜師之期為翌年 1952 年，此即與江氏自述乃於 1951 年正式拜師不符，另和張瓊慧所說兆申先生來臺的第二年（1950 年）便蒙溥心畬收為弟子亦是有所差異。

而王家誠對「江氏投書」雖無直指年月，但從其言江氏等候近年之久及遲至 1951 年冬才接到溥心畬回信，可以推估王家誠所示「江氏投書」在 1949 年冬或 1950 年，而江氏拜師之期則當於 1951 年終或 1952 年初，此明顯與江氏 1992 年所述於 1951 年農曆春節拜師而有所不同。

由於係關茲事的重要文件〈溥師覆信〉，因江氏來臺初期居所屢屢搬遷致使遺失，無法提供考證。而在以上各版本中，江氏自述屬一手之史料，故本書較採信江氏自述及以其說法為基礎。但問題是就連江氏三個自述中，對於「江氏投書」、「溥師覆信」方面似又有些許矛盾與難以釐清之處。例如 1975 年自述之年表語意不明，不知江氏其言是指民三九年冬投書或獲覆書？此如是指投書，經一年的久候，獲覆書則在 1951 年冬日之後，而拜師便延為 1952 年農曆春節，與其 1992 年自述民國四十年農曆春節拜師，有一年之距。

如非指投書，而是指 1950 年冬日獲覆書，江氏在獲覆書後理應隨即前往拜會，故「溥江會面」則在 1950 年冬日之後或於隔年 1951 年春，且在不久後的同一年之農曆春節拜師，此頗符合江氏 1992 年的自述乃民國四十年（1951 年）農曆春節拜師，及後來江氏年表中所載 1951 年起遍讀古書，因江氏遍讀古書此舉與溥師鼓勵有關。是以，此應可確認江氏 1992 年的自述較為可能，及江氏

「春節拜師」當在 1951 年的農曆春節期間。

在江氏「春節拜師」確認為 1951 年 2 月 6 日的農曆春節附近之後，又據江氏所言乃投書的第二年年初才見了面，因此「溥江會面」當為 1951 年 1 月 1 日至 1951 年 2 月 6 日之間，也就是應於 1951 年的年初（2 月 6 日之前）。

1951 年的年初如果確為「溥江會面」，則「溥師覆信」應在 1951 年初之前的 1950 年冬或終，故江氏 1975 年年表中所云：「1950 年冬投書溥心畬先生求錄為弟子，獲覆書云……」其真正的意思，筆者依以上的推論認為應是實指「1950 年冬獲覆書」而非「1950 年冬投書」，今之所以形成許多版本亦肇因於此。如陳葆真、許郭璜等人即是誤將此段內容解讀為「1950 年冬投書」，而與江氏自述及年表產生無法吻合之處。此外，如以上所估無誤，江氏於 1978 年自述中言：「1951 年才得到了回音」的部分出入，疑應是「回應」，或將「回應」聽成「回音」，或「回音」二字另有其意。

另「溥師覆信」如於 1950 年冬或終，且在久候一年方得，則「江氏投書」便當於 1949 年秋後（因溥心畬乃 1949 年 9 月經舟山搭機抵臺暫住凱歌歸招待所，今之中國國民黨中央黨部**❽**），至此江氏拜溥為師的整個經過與年代時間大抵確立。

在確認拜師經過與時間後，接著談到有關溥、江兩人會面的情形，談及此事者有李蕭錕於《文人，四絕——江兆申》一書中言：

❽ 詹前裕（1992），《溥心畬繪畫藝術之研究》，臺中：臺灣省立美術館，頁 23。

　　一個上進的青年，生活雖窮困，但才情受到青睞，江兆申第一次謁見溥心畬，即照古禮叩首跪拜，溥心畬未收分文，收為門下，然師生之間只論詩文，未有畫課。⑧

　　及陳長華在 1991 年 1 月 6 日於《聯合報》載〈溥心畬——坐大椅子〉一文中詳細記道：

　　　故宮博物院副院長江兆申，二十六歲拜溥心畬為師，當時，他在基隆擔任教職。初次到溥老師家裡，兩次叫門後，站在溥師面前許久；老人問他姓名，他報「江兆申」，老人說：「不認識。」他接著說：「我從基隆來……」老師才想起有這一名弟子。溥心畬詩書畫三絕，但是從未教江兆申作畫。江兆申捧出習作，請溥師教正，溥師看過以後，隨手放到抽屜裡，一言不發。⑧

　　對於李蕭錕言江兆申第一次謁見溥心畬，即照古禮叩首跪拜，立刻為溥師收為門下。此若參見上述分析及江氏自述，顯見有誤，故本書在「溥江會面」部分較採納後者陳長華之說。尤其在江氏初叩師門的描述，及江兆申捧出習作請溥師教正之情節，不僅生動且似符溥師之行止，與一如溥師向來視繪畫為餘事的繪畫理念，故不

⑧　李蕭錕（2002），《文人，四絕——江兆申》，臺北：雄獅美術，頁21。

⑧　陳長華（1991.1.6），《聯合報》，24 版。

願把會談的重心放於畫上。

最後，談到江氏前往溥師住處的交通工具，論此有二：

一是王家誠的說法，江氏當時是騎腳踏車，由基隆直奔數十里外的臺北面謁溥心畬。❾⓪

二為據陳徵毅所述江氏見信後乃是搭火車至臺北。❾①

此處筆者原以為兩造說法皆有可能，其因乃當時時空環境，人多刻苦耐勞，而江氏來臺不久，經濟甚是拮据，以單車赴會亦有其可能。然由於基隆至臺北仍有數十公里之遠，且江氏曾自述薪資有限，欲買車票從基隆到臺北找溥師亦得思量一番，以及依據李義弘教授轉述師母章桂娜女士透露——江兆申先生根本不曾騎腳踏車❾②；因是確信與支持後者之說。

綜合上述諸說及對照溥師、江氏之年表，江氏拜溥為師之事蹟，本書所作考證如【表2-2-2】：

❾⓪　王家誠（2002），《溥心畬傳》，臺北：九歌出版社。

❾①　見陳徵毅（2002），〈當代文人畫泰斗——江兆申〉，《傳記文學》，81卷4期，頁22－39。

❾②　筆者於2005年5月25日逕向李義弘教授請教時獲悉。另筆者向周澄教授求教，證實兆申先生確實不曾騎腳踏車、機車或開車，故晚年深居埔里之交通，乃由夫人章桂娜女士駕車。

【表 2-2-2】江兆申拜溥心畬為師的事蹟考證　製表：朱國良

時　間	要　點	情　節　說　明
1949 年秋或冬日	江氏投書	江兆申期盼成為溥師弟子，遂寄呈書函及幾首五言古詩，投書之期按推論應於 1949 年秋後或冬日，因溥師於 1949 年 9 月方搭機抵達臺北。
1950 年冬日	溥師覆信	溥師見江兆申頗具詩才，及一首以母親教誨為題材之詩作引起溥心畬的共鳴，遂江氏殷盼久候年餘，終在 1950 年末獲得溥師的回音與稱許。
1951 年春日	溥江會面	江兆申在獲得溥心畬讚譽有加之函覆後，隨即於 1951 年春日自基隆前至臺北，面謁溥先生，當時溥先生住在臨沂街六十九巷十七弄八號的日式寓所。不過首次會面，江兆申或因敬畏溥先生，致初會之時未敢貿然提出拜師的請求。
1951 年	春節拜師	趁農曆春節拜年之機，向溥心畬磕了兩個頭，溥師也領受半禮，江兆申正式成為寒玉堂弟子。

　　所以，江兆申從投書到成為寒玉堂弟子的整個過程，如確自投書 1949 年冬日十月起算，至 1951 年農曆春節（2 月 6 日）年慶，誠歷經漫長的等待，並非李蕭錕所說那般傳奇，首次會敘即蒙溥心畬收錄為弟子。而江兆申何以在初次求見，未正式拜溥先生為師；茲事不難理解，蓋因江兆申獲允拜見以屬難得，且又敬畏溥先生，致初會時未敢貿然向溥先生拜師，遂後待就農曆春節拜年之機，向溥先生下跪磕了兩個頭，溥先生領受半禮，江氏自始方成為溥心畬先生之入室弟子【圖 2-2-16】。

【圖 2-2-16】
江兆申與恩師溥心畬（右）
合影。

　　談到磕頭拜師，雖在 1950 年代的臺灣，拜師學藝之風時盛，然磕頭之禮就屬溥先生最為有名【圖 2-2-17】，連前美國駐華武官歐思本夫人及日籍學生亦照樣膝地叩首。❸而溥先生對師道禮節的講究：拜師時須擇期迎師，且於舍內奉置「大成至聖先師孔子之神位」香案（溥老師以紅紙親自書寫的牌位），屆時點燭上香，溥老師向孔子牌位行禮三跪九叩，再由弟子分向孔子和老師仳儷行三跪九叩大禮，後再拜師兄師姐並接受來賓道賀，方告禮畢。❹故江兆申借賀年之機，行禮拜師已屬恩例。

❸　詹前裕（1992），《溥心畬繪畫藝術之研究》，臺中：臺灣省立美術館，頁 24。

❹　同前詹前裕註，頁 47。

【圖 2-2-17】
入門弟子向溥心畬
老師伉儷行三跪九
叩大禮。（引自
《溥心畬書畫全
集》）

　　江氏自前述 1951 年春正式獲錄為弟子起，至 1963 年冬溥心畬
先生辭世止，在寒玉堂門下受教約近十三年。然而，在此十三年中，
溥心畬與江兆申師生之間，只論詩文，未有畫課；也就是說溥心畬先
生從未提筆作畫示範，此似乎與江氏初衷向溥先生求教畫藝相違。

　　對此筆者亦曾感到疑惑：除去師範學院藝術系的學生不論，事
實上，溥心畬先生為寒玉堂之入門弟子，一直設有畫課，收錄之弟子
涵蓋各行各業；除不乏如蕭一葦先生等藝文人士，就連許多崇拜溥
師畫名之富商巨賈亦列門下，皆得以跟其學習，何由溥先生獨不授
江兆申以畫？關於此題，雖王家誠在《溥心畬傳》所提供的資訊❾❺，

❾❺　王家誠所述：「學生中，因各人家境不同，有繳學費、不繳學費，及送禮
　　物輕重之分。這時把持全局的李墨雲就有青、白眼不同的對待方式。分畫
　　稿時，也以此作為斟酌的依據。生活清苦的江兆申，在寒玉堂所受的待
　　遇，也就不言而喻了。」此見王家誠（2002），《溥心畬傳》，臺北：九
　　歌出版社，頁 227。

疑亦有可能——因當時江氏家境清寒，屬無法（而非不願）繳交學費之徒，遭以另眼相待，故歷經十三年仍處為溥氏「詩」弟子之份；此外，江氏受限於居處較遠無法或不便經常往來亦是不能排除的原因。然除上述兩個可能的因素，筆者以為應宜另一角度來看待這個問題——也就是深體溥心畬藝術思想及對藝術養成的看法。

以溥心畬之藝術思想來論。溥心畬在〈寒玉堂畫論〉序言中，曾對繪畫作如此之闡述：

> 行有餘力，則以學文；至其臨池餘事，丹青小道，耽情溺志，君子所譏。然相如作賦，志在凌雲；伯牙鼓琴，心期流水；嚴陵高蹈，豈樂志於垂綸？陶令清風，非潛心於採菊。惟比興之多方，斯賢達之所寄者焉。❻

鄭善禧先生回憶師大四年級時，適逢溥心畬受聘到藝術系任教，其首次上課便如此表示：

> 琴棋書畫，是從前讀書人作為消遣的事。古代士子，都是以讀書為重，治修、齊、治、平之大道，做學問為經綸濟世之用，所以學而優則仕，是要治理政務，為國家群眾服務的，未能致仕，則退歸山林，著書立言以傳於後世。所以讀書著作都得抄寫，於是便有書法的工夫，閒餘也吟詩填詞以自

❻ 〈寒玉堂畫論〉請參閱羅芃、陶春暉合編（1978），《溥心畬先生親授——國畫入門》，臺北：徐氏基金會。

娛，這樣有詩的意境與書法的筆法，結合而產生繪畫來，是
自然的事，水到渠成，因此要想學畫得先讀書，而後習字，
畫是末後所自能。書畫是「餘事」，也就是閒暇作消遣，書
者詩之餘，畫者書之餘。**❾❼**

溥心畬第一次接見江兆申時亦與說：

> 做人第一，讀書第二。書畫祇是游藝，因此我們不能捨本而
> 求末。**❾❽**

所以，在溥心畬的觀念中，文人的要事是勤讀書、求學問，用
之經綸濟世；而繪畫雖可寄寓無窮，但不過為文人消遣閒暇之「餘
事」、「小道」。

另從溥心畬之藝術養成來看，溥心畬曾言：

> 我沒有從師學過畫。如果把字寫好，詩做好；作畫並不
> 難。**❾❾**

溥先生的一位侄女曾向江氏表示：溥先生在第一次作畫的時
候，是臨摹著一張古畫。畫中有一個穿紅袍的人物，袍上的顏色，

❾❼　詹前裕（1992），《溥心畬繪畫藝術之研究》，臺中：臺灣省立美術館，
　　頁46。
❾❽　江兆申（1977），《雙谿讀畫隨筆》，臺北：國立故宮博物院，頁185。
❾❾　同上註。

染了很久纔像。⑩由此可知，溥心畬善畫，果未從師，乃是出於自學及揣摩古畫，因此以其自身藝術養成的方式，同理來要求江兆申，此是不難理會。

綜合上述的說法，在佐之溥心畬生平事蹟來看，其思想行跡亦確為如此，雖其有極佳的畫譽，但從未以畫藝為重；換言之，在溥先生的想法中，讀書才是要事，故要江兆申先從其讀書，未授畫課。不過回首檢視，以爾後江氏之藝術成就來看溥先生的教育與作法，事實上不僅適才適教，更是裨益江兆申發展成為文人畫最佳典範的主因之一。

江兆申對於只論詩文，未有畫課的教育內容，雖覺與初衷稍有差異，但細想溥先生的教育，非但與自己的志趣相去不遠，且正中鵠的。遂江兆申在寒玉堂門下受教十三年，恪遵師訓，以讀書為要務，力求遍讀古籍，如：1951 年讀《杜詩全集》、《昭明文選》、《莊子》、《淮南子》、《呂氏春秋》、《柳河東文集》、《謝脁集》、《列子》。1952 年讀《資治通鑑》，以及庾信、韓愈、李商隱等諸家詩文集。1957 年讀《史記》、《漢書》、《後漢書》、《三國志》。1959 年讀蘇軾、黃庭堅諸家詩文集。因此，江兆申在溥先生的勉勵下，詩文方面確有增長且受益非淺。

此江兆申在接受訪談時亦曾向熊宜敬表示：

> 雖然向溥先生請益的時間不多，但卻從溥先生處得到了許多

⑩　同上註。

啟發。⑩

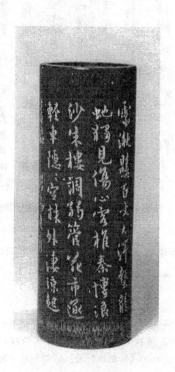

【圖 2-2-18】
江兆申，〈刻竹游烏來詩〉，
1951 年，竹刻，16×5.6 公分。

　　然而，江兆申在溥師先讀書的要求下，以詩文為重，但也並非
全然將書畫棄置，此間亦時有所為，如：1951 年作山水〈空山鳴
澗〉及刻竹〈遊烏來〉【圖 2-2-18】；1962 年加入「海嶠印集」
【圖 2-2-19】，每月聚會一次，切磋篆刻藝術；又於 1962 年（一說

⑩　　熊宜敬（1992），〈野逸自然的江兆申〉，《典藏藝術》，1 期，頁
　　121。

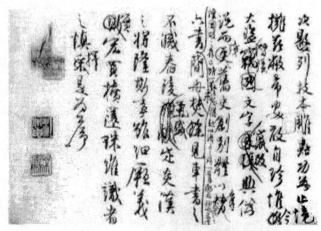

【圖 2-2-19】江兆申，〈海嶠印集序

1964 年）與同好吳平、陳丹誠、李大木、沈尚賢、王北岳、傅申等
七人組成「七修金石書畫會」⑩，逐月社集，交換書畫與篆刻心

⑩ 關於七修畫會成立的時間各方說法略有出入，如傅申在〈努力的天才——
江兆申的書藝人生〉中表示乃 1962 年秋冬組成；此見傅申（1997），
〈努力的天才——江兆申的書藝人生〉，《藝術家》，266 期，頁 290–
314。不過就洪崇猛訪談王北岳獲悉為 1964 年；參閱洪崇猛（2003），
《王北岳篆刻藝術之研究》，屏東：國立屏東師範學院視覺藝術教育學系
碩士論文，頁 206。另許郭璜編撰〈江兆申先生年表〉及李蕭錕在《文
人，四絕——江兆申》一書中皆錄 1960 年。許郭璜（2002），〈江兆申
先生年表〉，收錄於高雄市立美術館編（2002），《嶽鎮川靈——江兆申
書畫藝術展》，高雄市立美術館，頁 174。李蕭錕（2002），《文人，四
絕——江兆申》，臺北：雄獅美術，頁 159。對此筆者曾向同屬成員之一
的吳平大師請教，然據吳先生表示此會當時並無明確章程組織，聚會時間
地點亦無固定，且事屬久遠，難考其確實年代；由於王北岳與傅申為當事
人，而傅申之說又較切合江氏時事，故筆者此按傅氏說法。

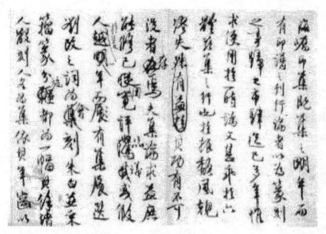

稿〉，1962 年，書法，26.3×77 公分。

得。不過，茲舉都未讓溥師所悉，直到 1960 年吳建同的透露，溥師才獲知江氏「私下為畫」。[103]在溥心畬先生得知江兆申一向皆有「私下為畫」的情形後，並無責尤之意，反要其攜作來見，自此溥先生於書畫上方有談述，不過為時不多，因當時溥先生已察有病恙而無力指導，且於 1963 年 11 月 18 日因鼻癌病逝臺北。

在溥心畬先生逝世一年半後，江兆申於 1965 年 5 月在臺北中山堂舉辦第一次個展，展出計有書畫六十件、印拓六冊。由於書畫作品深獲好評，不但盡數售出，亦因而獲陳雪屏先生的賞識推薦，於當年九月引介至國立故宮博物院書畫處任副研究員，而教職生涯亦至此暫告一個段落。回首江兆申十餘年的教職時日，除上述以極

[103] 此事江兆申在〈我的藝術生涯〉中，曾有情節細述。詳見江兆申（1992），《名家翰墨》，35 期，頁 50─55。

大篇幅考究與分析溥江師生的互動外，仍有許多方面有待補充。

在家庭生活方面，江兆申雖於 1949 年渡海來臺之初，曾為居所及生計而憂心。但在隔年九月，謀得教職後，生活即趨安定，經濟亦稍有改善。按生活安定、經濟有了改善，且有合適的工作，應有餘力從事藝文，不過情況亦非如此。其主要因素，除了大環境仍未穩定外，另屬江氏自身的問題──教職工作繁忙及兒女相繼出生所造成的影響，如 1950 年生長女元姞；1951 年次女叔闔出生；又 1952 年長子巨川生；及 1953 年生三女持若。為兼撫四個兒女，因而無暇，江兆申對那段艱辛的日子曾回憶道：

> 是民國三十八年吧！想買枝筆都得花不少錢，費不少事，而且教書也忙，只有偷著空畫畫；看書也很艱難。臺灣剛從日本人手上光復，百廢待興，學校的圖書館也多是日文書，中文書籍非常少，必須到外面向別人借。我呢！就常抱著小孩抄著借來的書，以便自己能慢慢閱讀。⓾

另江氏好友傅申於〈江兆申的書藝人生〉，亦提及曾親眼目睹江兆申一面寫字一面抱著小孩的情形：

> 記得有一次還隨王北岳、李大木等社兄，前往成功中學的宿舍造訪過他。那時還沒有電話，我們到達時，從窗外就見到

⓾　熊宜敬（1992），〈野逸自然的江兆申〉，《典藏藝術》，1 期，頁119。

他坐在小書桌前，左手抱小孩，右手執著毛筆正聚精會神抄
書的情景。❿

　　在教職與齋館方面，最早服務的學校為 1950 年 9 月擔任基隆
市立中學國文老師，時居在稠市之中而嚮背皆山，是以名當時居處
曰「暮雲山館」。基隆市立中學服務七年後，於 1957 年轉宜蘭頭
城中學任教【圖 2-2-20】，故自基隆遷居宜蘭，頭城中學離海甚
近，日夜可聞浪潮聲音，遂命齋館為「靈音別館」。頭城中學服務
兩年後（1959 年），又移往臺北任成功中學教師兼職臺北市政府秘
書處❿，時居市府龍泉街宿舍，有詩「丐得青山補畫屏」句，於是
更齋館名曰「丐山樓」。在成功中學任教計有六年，期間曾二度易
其齋名：一是 1961 年，遷居成功中學濟南路教師宿舍，因此屋為
木造平房且年久失修，屋瓦脫落一片，光線可直透屋內，仰頭能闚
見天空，於是號其齋為「小有洞天之室」。其次為 1963 年 9 月 11
日，葛樂禮颱風肆虐全臺，居所遭水淹沒，大水積久不退，屋似覆

❿　傅申（1997），〈江兆申的書藝人生〉，《藝術家》，266 期，頁 290－
　　314。

❿　對於江氏兼職臺北市政府秘書處一事，筆者有所不解，遂向臺北市政府查
　　詢；然據北市府回函答覆：「……秘書處檔案資料歸檔自民國 57 年方始
　　建立，因此之前的人事資料多無保留……」故江氏當時職稱、期間與工作
　　內容均難以考究。而按周澄教授的了解應為類如秘書處「機要」之務。

舟，後乃名齋館為「靈漚館」⑩；漚讀平聲，按江氏 1994 年時於
〈浪花搏雪〉畫幅裱綾的跋述，乃寓含莊子海客狎漚事。⑩「靈
漚」二字遂此沿用至江氏晚年，同時也成為代表江氏門派之名。

【圖 2-2-20】
1958 年江兆申時 34 歲，任教於宜
蘭頭城中學。

⑩　雖江氏於〈浪花搏雪〉畫幅裱綾上自述：「癸卯秋（1963 年）葛樂禮颱
風肆虐……乃更靈漚館焉……」然筆者疑江氏非自 1963 年葛樂禮颱風後
即易齋名為「靈漚館」，因江氏在 1964 年〈楷書十言聯〉仍署作於「小
有洞天之室」，其確實易名時間由於久遠實難查知。

⑩　「靈漚」出處，筆者遍讀《莊子》數通，皆不見有江氏所謂海客狎漚（通
鷗字）之事，但於《昭明文選》第七卷江淹雜體詩〈張廷尉綽〉句：「物
我俱忘懷，可以狎鷗鳥。」之註解載有：「莊子曰……海上有人好鷗鳥，
從鷗鳥游，至者數百，其父曰試取來吾從玩之，明旦之海上漚鳥舞而不
下。」另《列子》卷二〈黃帝〉亦錄有狎漚一事，故筆者疑江氏所閱《莊
子》另有其他版本，或出自《昭明文選》。于光華編（1981），《評注昭
明文選》，臺北：學海出版社，頁 606。

　　江兆申的教職工作總計十五年，直至進入故宮博物院書畫處工作方止；其想起初為人師表，及有感當時教育資源短少說道：

　　　　當時物質實在缺乏，在學校沒法子讓學生買書，只有自己寫
　　　　鋼板油印給學生當教材，真是苦呢！⑩

【圖 2-2-21】
江兆申，1951 年，〈敘飲〉文稿部
分，27×16.5 公分。

⑩　熊宜敬（1992），〈野逸自然的江兆申〉，《典藏藝術》，1 期，頁
　　119。

　　於詩文方面的表現，此期正值受教於寒玉堂，在溥師先學詩文，行之有餘再為書畫的施教下，故時之詩作特多，如：1950 年秋日游新竹近郊名勝，歸賦〈獅頭山紀游詩〉四首。1951 年作〈敘飲〉一文【圖 2-2-21】。1957 年紀媽祖生辰，賦〈三月廿三〉七律一首；同時讀《列子》〈天瑞篇〉有感，作〈釋生化〉。1958 年移居宜蘭頭城半年餘，遊山玩水賦〈頭城雜詩〉五言律詩六首。1959 年深秋懷念頭城學生，賦〈去頭城初就臺北市幕寄同學諸生〉七言律詩一首。1961 年元月賦〈一月一日〉七言律詩一首及作〈林杏蓀六三壽文〉；秋日賦〈清秋幕府中作〉七言律詩一首。1963 年初夏，馬紹文先生七十壽慶，為篆名字印以祝嘏，並賦七言律詩一首。1964 年賦〈東坡九百二十九歲生日集張惠老清齋〉【圖 2-2-22】七律一首、〈甲辰東坡生日〉七律一首；農曆二月中旬，賦〈甲辰花朝得寒字——在青田街梁家〉【圖 2-2-23】七律一首；農曆三月上旬，賦〈甲辰上巳集胡仁齋宅因事不得與奉柬催詩仍限亭字〉；作〈題畫〉詩五絕三首、七絕十三首；十月，吳平為王北岳製印，江氏為賦〈題十年春雨養龍髯印側〉詩。

【圖2-2-22】江兆申先生手稿，〈東坡九百二十九歲生日集張惠老清齋小詩〉，1964年。

【圖 2-2-23】江兆申先生手稿，〈甲辰花朝得寒字〉，1964年。

　　另畫作方面，由於不見文獻備載，故無法得知江兆申此期的創作實際情形；不過，以溥師逝後年餘，江兆申即具足展出書畫六十件、印拓六冊，而可獨力自辦個展【圖 2-2-24】來看，其當時創作量亦臆度可知。此間作品目前只見 1951 年〈空山鳴澗〉及 1964 年〈曳杖閒吟〉。❿

❿　作品見第四章第三節山水畫探析第一期。

【圖 2-2-24】1965 年江兆申於臺北中山堂,舉辦生平第一次個展情形。

　　由上觀之,江兆申十五年的教職工作,除認真教學、兼育子女外,猶能創作上述的詩作及自習書畫,還得力克溥師的指定書籍,此間之江兆申實可謂寒窗苦讀。

五、得天獨厚的故宮公職 (41 歲－67 歲)

　　前述 1965 年 5 月江兆申於臺北中山堂,舉辦生平第一次個展後,即為人所引介,至國立故宮博物院書畫處任職,從此暫別教職,而展開另一新的生涯。至於受何人引介?一說為陳雪屏先生,另一說則是陳雪屏及葉公超二人同時推介。

　　如陳葆真於《江兆申——中國巨匠美術週刊七十八期》中即說:

當時的葉公超先生及陳雪屏先生，因賞識聯名推薦他進入臺
北的故宮博物院……⑪

李蕭錕在《文人，四絕——江兆申》亦如是說：

江兆申在臺北中山堂舉行生平第一次個展，初試啼聲，即佳
評如潮，並意外地獲陳雪屏及葉公超兩先生青睞，聯名推薦
將江兆申送進了故宮……⑫

此事因當事者均已作古，且限於史料不足，甚難求證；徒見江
兆申在年表中僅如此記述：

1965 年 5 月，在臺北中山堂舉行第一次個展，展出書畫六
十件及印拓六冊。九月，供職國立故宮博物院書畫處，任副
研究員。⑬

因此，由江氏自述年表中，無法確知究竟是陳雪屏先生獨為引
介，或為陳、葉二人同時推薦。不過，可確定的是在引介工作之
時，江兆申當必與陳、葉二先生相識且深獲賞識，否則江氏個展
時，葉公超不會蒞場指教，目前所存見一張 1965 年江氏與葉公超

⑪　陳葆真（1992），《江兆申——中國巨匠美術週刊 78 期》，臺北：錦繡
　　出版社。
⑫　李蕭錕（2002），《文人，四絕——江兆申》，臺北：雄獅美術。
⑬　江兆申（1975），《江兆申詩文書畫篆刻選》，臺北：學古齋。

於展場合影之照片可證【圖 2-2-25】。故引介任故宮書畫處副研究員一職，當與陳、葉二人有關，亦因此後來每逢陳、葉二先生大壽，江兆申皆特為書畫誌慶，如：1980 年時為祝陳雪屏先生八秩壽辰所作之〈詩意八景冊〉⑭；及 1990 年賀陳雪屏先生九秩大慶所作之〈清暉娛人〉。⑮

前論江兆申進入故宮與陳、葉二先生有關，且應與陳、葉二先生相識。然雖說相識，但當時關係並非故交，此從傅申〈江兆申的書藝人生〉一文即可發現：

> 大約在一九六一年，我看完中山堂藝廊舉辦的書畫家慈善義
> 賣聯展，回頭到和平東路陳子和先生的華陽藝苑，葉大使
> （公超先生時雖卸駐美大使任，但華陽藝苑的常客皆以「葉大使」稱之）
> 也在座，問我從那裏來？答以自中山堂畫展來。又問有何佳
> 作？答以有一幅四開直幅山水，格調清雅，不同流俗，款書
> 曰「椒原江兆申」，唯不識是何許人。當時在場眾人亦皆茫
> 然無有知者，但江兆申之名卻從此牢印入我腦際……⑯

按傅申所說，當時約為 1961 年，其向眾人提及「椒原」之署名時，不僅傅申自己不識，連葉先生及華陽藝苑在場眾人亦無所

⑭　作品見高雄市立美術館編（2002），《嶽鎮川靈──江兆申書畫特展》，高雄市立美術館。

⑮　同上註。

⑯　傅申（1997），〈努力的天才──江兆申的書藝人生〉，《藝術家》，266 期。頁 290－314。

悉，故足見當時江兆申與葉公超等輩並不相識，且相識亦應在
1961 年與 1965 年間，為時不長，其關係實非舊識親友。

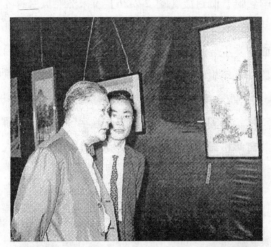

【圖 2-2-25】1965 年江兆申於臺北中山堂舉辦第
一次個展時，與葉公超於展場合影。

　　然既非故舊，陳、葉二先生又何故為其引介故宮之職？當然此
源必為江兆申之意願，不過真正的問題是要勸動陳、葉二先生從中
引介，並非易事。以當時來說，陳雪屏及葉公超二先生，俱為政
要，名高位重：如陳雪屏先生，曾任省教育廳廳長；另葉公超先生
不僅為知名的外交家，更是以書法見長聞世。而當時江氏雖說系出
溥門，但與陳、葉二先生當時威望相較，猶不過為基層中學教員
爾；依江氏當時之背景，實無力可使令二老為其引介，況且陳、葉
二先生素以直正稱世，又故宮書畫處副研究員一職非素餐閒職，如
無過人之才，陳、葉二先生斷不可能如此舉措。是以江兆申進入故

宮任職，固有陳、葉二先生之助，但真正憑恃——惟其自身之真才實學。

　　江兆申到職五個月後【圖 2-2-26】，果然無負自身才學與眾人期待，於 1966 年 2 月完成首件藝術史論文〈唐玄宗書鶺鴒頌完成歲考〉。**⑰**此文主要是因江氏在細察此卷時，見全文二百餘字無一筆隨意，以其多年對書畫鑑賞的能力與實際寫字經驗，判斷此件作品，應為唐玄宗四十歲前之作；其為證實直覺對錯，便著手加以考證，果後來確證推論無誤。全文雖不過四千餘字，然立論明確，引述有據，尚能詳實解析頌文內容，故論文發表後吸引不少眾人之目光。

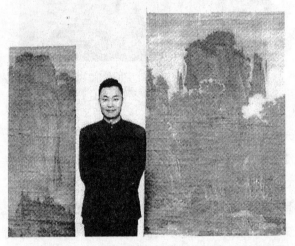

【圖 2-2-26】1966 年江兆申時四十二歲，任職於故宮博物院。

⑰　江兆申（1966），〈唐玄宗書鶺鴒頌完成年歲考〉，《大陸雜誌》，32
　　卷 3 期，頁 13－16。後收入江兆申（1977），《雙谿讀畫隨筆》，臺
　　北：國立故宮博物院，頁 1－9。

在一鳴驚人的表現後，江兆申復於次年夏天發表第二篇〈楊妹子〉一文。⑱此篇與上回論文〈唐玄宗書鶺鴒頌完成歲考〉略有不同，主要是上回乃是由鑑賞判斷切入，再行求證；而此篇〈楊妹子〉則是從作品切入，對故宮所藏楊妹子題詩之三幅圖畫，先行描述，次加以分析，確定三幅成畫年代同為一個時期，且圖上題詩字蹟應皆為楊妹子一人。然再從文獻上考究研判，認為楊妹子即是楊皇后本人，也就是南宋寧宗之后，而非世人向來以為所謂楊后之妹，解開了馬遠畫上時常出現一方「楊姓之印」的謎題。

由於江兆申在行討論之際，對三幅畫作素材及筆墨渲染先後順序作了極為明確的說明，同時證實三幅皆為南宋四大家之一——寧宗朝時的院畫家馬遠所作，亦此確立馬遠的畫風；且尚不僅如此，因江兆申在三幅畫作的題詩字跡方面，繁細地比較寧宗與楊后書法之異同與關聯。是以，論文主題雖訂為〈楊妹子〉，然內容卻已盡涵南宋的院畫與皇室帝后的書法風格，並以南宋帝后的題識，為許多無款又無紀年的宋書，推斷出相對的年代，一解此期許多真偽與懸疑的公案。⑲後〈楊妹子〉一文經《故宮雙月刊》以英譯發表，受到國外許多學者的掌聲與肯定，江兆申的學術地位自此建立，也為故宮博物院奠定良好的國際聲響。

在「入宮」兩年之期，江兆申竟有如此令人耀眼的成績，不但

⑱　江兆申（1967），〈楊妹子（下）〉，《大陸雜誌》，35 卷 3 期，頁 29－34。〈楊妹子（上）、（下）〉後皆收入江兆申（1977），《雙谿讀畫隨筆》，臺北：國立故宮博物院，頁 10－38。

⑲　顏娟英（1992），〈江兆申的藝術史成就〉；輯於林吉峰主編（1992），《江兆申的藝術》，臺北市立美術館。

說服了院裡許多從南京隨著國寶遷移而來的資深同仁，同時也獲得方自美術系所畢業之年輕工作夥伴的欽敬。

然前述二篇論文不過為江兆申的牛刀小試爾，真正最受矚目的著作，乃是 1968 至 1969 兩年間陸續發表唐寅的研究數篇，後於 1974 年結集成冊名為《關於唐寅的研究》。

此研究與前兩篇的實質內容又大不相同，時江兆申之目光已由小而大，從以前徒留心於作品真偽與關聯的考訂，進往研究一位畫家詩文繪畫的成長歷程、變化及其書畫的特色，以至於交遊與整個大環境的情形。而江兆申何以不選擇最具權威性的文人畫家，如趙孟頫或董其昌入手，卻以所謂「江南第一才子──唐伯虎」為研究對象；依顏娟英的認為：唐伯虎雖潦倒一生，但卻為性情中人，詩畫中呈現真摯的才氣，此與江兆申早年於困頓的環境中，養成不喜趨逢迎合的耿直性情相似，故有英才相惜的意味。[120]此說，以顏娟英曾師事江兆申，在其長期觀察下推估此論，固有其據；然而，筆者認為江兆申之所以選擇唐寅為研究對象，除其風流韻事廣為人知，意欲導正之外；還有唐寅係屬近代，較有實品可查，如予徐衛新的書信中提到：

　　元以前作品難求全，往往一人寥寥數件，所以我選明。[121]

[120]　同上顏娟英註。

[121]　江兆申（1995），〈致徐衛新書函之四〉；輯於新光吳氏基金會編（1997），《江兆申紀念集》，臺北：新光吳氏基金會。

　　另即是受其師溥心畬對唐寅推崇的影響，關於當時研究情形，
江兆申曾如此說明：

　　　　當時我的設想，是在可能的情況之中，要求了解畫家的作
　　　　品，必須將畫家作品分期，進一步來了解每一段時期間的變
　　　　化。因此畫家的環境、師友與交遊，都在搜集資料的範圍之
　　　　內。由於比較細節性的問題，應當在畫家著作中來了解，所
　　　　以涉及了唐寅的詩文；而款書的畫法，在國內鑑賞家商量真
　　　　偽之時，也占了很重的分量，所以又涉及了唐寅的書法，最
　　　　後歸結成唐寅的年譜。[122]

　　事實上，江兆申確是一步一步的將研究範圍愈擴愈廣，且因種
種的相關牽連，最後整理編寫成《關於唐寅的研究》，亦此一書遂
分成了唐寅的身世、師友與遭遇、遊蹤與詩文、書畫、年譜等五個
章節。《關於唐寅的研究》研究體系之龐雜前所未見，且深入淺
出，層層有緒，不僅於 1969 年 11 月獲嘉新優良著作獎，後來更成
為臺灣大學藝術史研究生相爭揣摩、倣效的典範。而以當時研究的
客觀環境來說，限制甚多，加諸繁忙的公私事務，欲撥出時間來專
心研究，實是不易。對此江兆申曾憶及當時研究環境道述：

　　　　那時，故宮書畫研究展出部門，一共祇有三人，因此寫作也
　　　　祇有在晚間進行；而找起唐寅的話題，我參與故宮工作祇有

[122]　同上顏娟英註。

兩年……⑬

　　然而，在此限制重重之客觀環境中，江兆申仍能這般透徹且系統化地分析資料，順利完成此一碩果，實令時人訝異；也正因這不凡的表現，美國密西根大學的艾瑞慈教授決定邀請江兆申先生到安娜堡任客座研究員一年。

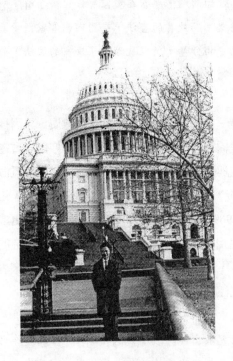

【圖 2-2-27】
1969 年江兆申時 45 歲，
攝於美國華盛頓。

⑬　同上顏娟英註。

　　旅宿美國安娜堡任客座研究員的這一年，江兆申行程排定十分緊湊，其主要事蹟如下：八月卅一日，應美國國務院之邀，啟程赴美，參觀帝昂博物館藏品於舊金山；九月初，抵安娜堡；九月底，參觀堪薩斯城納爾遜博物館；十二月下旬，赴華府【圖 2-2-27】，參觀弗瑞爾博物館庫藏，留三星期；隔年一月中旬，參觀費城博物館、費城大學博物館、普林斯頓大學博物館；至紐約，參觀顧洛阜氏及大都會博物館收藏；轉波士頓，參觀波士頓藝術博物館、哈佛大學博物館及燕京學社書庫；赴加拿大參觀多倫多皇家博物館，遊尼加拉大瀑布；五月，再赴紐約，參觀翁萬戈氏收藏；七月，再赴紐約；八月卅日，啟程返國。

　　從以上安排來看，江兆申足跡遍佈美國各大博物館，以及閱覽無數公家與私人之典藏，眼界亦此大開。然而這一年，看似已無餘時的江兆申不但寫成三千張十六世紀蘇州地區畫家活動情形研究卡【圖 2-2-28】（後將正本存密大資料室），且尚能作畫、寫字及賦詩，如〈密執安雜詩——己酉秋至庚戌秋〉三十六首；與完成五十餘幅圖畫，如為夫人章桂娜女士所作〈舊居圖并記〉、〈定光庵圖并記〉等思鄉之作，還於國外遠寄回國發表〈從畫家構圖意念來看中國山水畫的舊有進展〉一文，其對藝術之執著與努力，並無因旅外而有所稍怠。

【圖 2-2-28】 1968 年江兆申訪美期間觀畫記錄之研究卡之一〈觀李成晴巒蕭寺軸〉。

　　1970 年 9 月 1 日江兆申自美歸來，隨即於 9 月 25 日（一說 10 月 10 日❷）在任職單位國立故宮博物院舉辦旅美作品展【圖 2-2-29】；此為個展中第二次，內容包含詩、書、畫約六十件，還獲當時總統夫人蔣宋美齡女士親臨觀賞並評譽「秀而能厚」。除了舉行旅美作品個展外，江兆申於當年十月至十二月間，開始著手整理自美攜回的大批研究資料；且於次年《故宮季刊》開始發表比先前《關於唐寅的研究》更為豐富的〈文徵明年譜〉共六篇，其順序如下：1971 年 4 月發表〈文徵明行誼與明中葉以後之蘇州畫壇㈠〉，

❷　按江氏年表所錄為 9 月 25 日，然據國立故宮博物《故宮展覽通訊（Oct. 1970）》記載乃十月十日始展，由於事已久遠，展期天數已無法考證。

【圖 2-2-29】1970 年江兆申自美歸來，隨即於國立故宮博物院舉辦旅美作品展。

七月發表〈文徵明行誼與明中葉以後之蘇州畫壇㈡〉，十月發表〈文徵明行誼與明中葉以後之蘇州畫壇㈢〉；1972 年 1 月發表〈文徵明行誼與明中葉以後之蘇州畫壇㈣〉，四月發表〈文徵明行誼與明中葉以後之蘇州畫壇㈤〉，七月發表〈文徵明行誼與明中葉以後之蘇州畫壇㈥〉。

　　此研究之成就不僅愈加鞏固江兆申在藝術史研究上翹首的地位，更促成故宮博物院以其對吳派畫家的研究為基礎，於 1973 年起陸續推出「吳派畫九十年展」為主題之研究展覽，內容有：五月，第一期展出作品以沈周為主，唐寅、文徵明為副；十一月下

旬，第二期展出以文徵明為主，唐寅、仇英、陳淳、陸治為副；翌
年五月，第三期展出以文徵明為主，仇英為副。因「吳派畫九十年
展」的成功推出，令故宮獲得國際學術界的重視**⑫**與相關圖錄《吳
派畫九十年》出版得到美國普林斯頓大學的贊助，以及吳派繪畫地
位重新受世人之審視**⑫**。

在這段任研究員之期，江兆申在學術研究上有極為豐碩的成
績，於藝術創作方面亦是如此，除了上述的 1970 年 9 月「旅美作
品展」之書畫六十件外，尚有 1972 年 4 月於臺北春秋藝廊舉辦第
三次個展【圖 2-2-30】書畫作品五十八件；此間所作目前較易得見
者如下：1966 年〈清溪釣隱〉、〈桃花源圖〉、〈碧峰青隱〉；
1967 年〈四季山水〉四屏；1968 年的〈花蓮紀遊冊〉十二開，於
次年（1969 年）榮獲中山文藝獎殊榮，然時因江氏旅美，遂由夫人
章桂娜女士代為受獎【圖 2-2-31】；1969 年〈舊居圖〉；1970 年
之〈定光菴圖〉、〈靜聽流泉〉；1971 年〈浩然林岫〉、〈蒼崖
高話〉等。

⑫ 「吳派畫九十年展」展覽期間吸引許多學者來臺參觀，如美國密西根大學
艾瑞慈教授、加州大學柏克萊分校高居翰教授、普林斯頓大學方聞教授等
人。此見陳葆真（1992），〈記江兆申先生和他的藝術史學〉，收錄於林
吉峰主編（1992），《江兆申的藝術》，臺北市立美術館；同時亦收錄於
許禮平總編輯（1992），《名家翰墨──江兆申特集（上）》，34 期，
頁 40─55。

⑫ 在故宮舉辦「吳派畫九十年展」後，引發美國、日本和臺灣等處對明代吳
派的研究，如：1974 年在美國紐約華美協進社舉辦相關特展；1976 年美
國密西根大學美術館亦舉辦特展；1976 年在日本出版中日雙語印行《文
徵明畫繫年》；而當時臺灣大學藝術史研究所亦有多篇研究吳派畫作之碩
士論文，此見前陳葆真註。

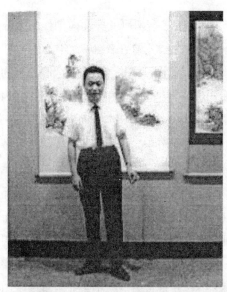

【圖2-2-30】
1972 年江兆申時 48 歲，
於臺北春秋藝廊舉辦第三
次個展。

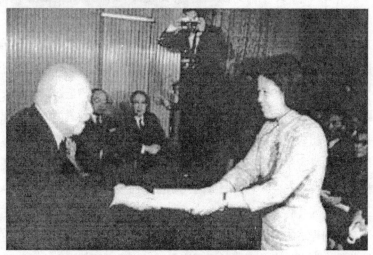

【圖2-2-31】江兆申 1968 年所作之〈花蓮紀遊冊〉，於 1969 年榮獲中山
文藝獎殊榮，然因當時江氏旅美參訪研究，故由夫人章桂娜女士代為受獎。

　　故將兆申先生研究員時期所做之學術研究與藝術創作兩相較之，應呈難分軒輊之勢。不過，這種情形在江氏 1972 年 9 月昇任故宮博物院書畫處處長之後而略有改觀，進一步的說或因職務上的升遷，學術研究已非主要職司專務，是以工作主力亦從學術方面的研究，轉向策劃書畫名跡的編輯，但其學術研究方面仍可見成果，如：1973 年七月發表〈吳派畫家筆下的楊季靜〉；1977 年六月發表〈山鷓棘雀、早春與文會——談故宮三張宋畫〉。

　　而江氏任書畫處處長時所出版發行之圖書，有：1973 年《元趙孟頫墨蹟（上）》；1974 年《元趙孟頫墨蹟（下）》、《元鮮于樞墨蹟》、《元人墨蹟集冊》、《宋畫精華》；1975 年《文徵明墨蹟》、《董其昌墨蹟》、《明人墨蹟集冊》、《文徵明畫繫年》；1976 年與青山杉雨、谷村憙齋合編《林柏壽先生藏蘭千山館書畫目錄》。同時也因公務關係經常有出國參訪的機會，如：1973 年 5 月飛往韓國漢城主持故宮珍藏展，並當眾揮毫作書作畫；同年九月江氏生平第二次赴美，參加華府弗瑞爾美術博物館五十週年紀念典禮、中國人物畫特展開幕式、中國人物畫討論會，及訪問密西根大學、紐約大都會博物館、堪薩斯城納爾遜博物館、加州大學、紐約收藏家翁萬戈與顧洛阜兩先生。1975 年 8 月應邀參加香港中文大學研究所文物館舉辦「明遺民書畫研究會」，並參觀私人收藏。1976 年 1 月應美國安娜堡密西根大學藝術史系邀請第三度至美國【圖 2-2-32】，參加「文徵明書畫討論會」並發表論文〈文徵明書法的分期與比較〉，還特於一月十八日造謁張大千先生於舊金山附近的康美爾居所「環蓽盦」，以及參觀美國各大博物館與私人收藏，後遊日本、香港，三月歸國，將此次行程與參訪所見

【圖2-2-32】
1976 年江兆申時 52 歲，攝
於美國安娜堡密西根大學舉
辦「文徵明書畫討論會」。

寫成〈東西行腳〉一文⑰。

　　或緣於策劃書畫名跡編輯與屢有出國參訪機會，江氏在幾乎閱
盡國內外所有書畫精品下，藝術創作亦有傑出的表現，如：1974
年以〈依巖〉二字【圖 2-2-33】榜書獲致教育部書法獎；1975 年 5
月與曾紹杰應日本產經新聞社邀請，在日本東京銀座中央美術館舉
辦「江兆申、曾紹杰書畫篆刻展」，並印行首次個人畫冊《江兆申
詩文書畫篆刻選》。此時重要作品有 1972 年〈大壑深谿〉【圖 2-
2-34】；1973 年〈長夏山水〉、〈秋聲〉、〈赤壁賦〉【圖 2-2-
35】；1974 年〈雲光擁翠〉、〈巨壑松崖〉；1975 年〈好夢〉；
1976 年〈山水——醉翁亭記〉等。此可見江氏在書畫處處長期間

⑰　江兆申（1976），〈東西行腳〉，《藝術家》，16 期，頁 108－137。後
　　收於江兆申（1997），《靈漚類稿》，臺北：世界書局，頁 579－666。

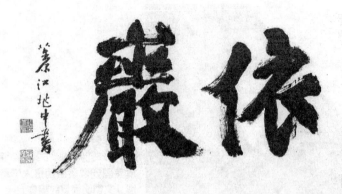

【圖 2-2-33】江兆申，巨榜〈依巖〉，1974 年，書法，91×171 公分。

【圖 2-2-34】江兆申，〈大壑深谿〉，1972 年，水墨，95.3×62 公分。

【圖 2-2-35】江兆申，〈赤壁賦〉，1973 年，水墨，137.5×69.9 公分。

不因公務鎖繁，稍減對書畫方面的喜好，利用公餘而努力創作不輟。

　　1977 年 7 月江兆申職務又有升遷，除任書畫處長外尚代故宮博物院副院長一職；不久旋即 1978 年 11 月榮昇副院長，然時仍兼書畫處長工作，迨 1983 年吳平擔任書畫處處長後，江兆申方免兼書畫處長而專職副院長之務。自江氏任副院長後，由於院務行政繁重，已不復見其從事大型的學術研究，發表藝術方面的研究文章亦少，但從茲少篇的文章中卻可見其對美術史獨到的看法，如：1985 年 10 月所發表之〈朱晦翁易繫辭〉；1986 年〈談中國文人畫〉。然也因副院長職務關係與個人因素，旅外的機會比先前任書畫處長時益多，如：1977 年 8 月應日本書海社邀請赴日參觀所舉辦之書法展覽；1978 年 8 月飛韓國接受慶熙大學贈授文學榮譽博士學位【圖 2-2-36】；同年十一月韓國《東亞日報》舉辦「張大千畫伯邀請展」，陪同張大千先生再度赴韓；1980 年 5 月，應韓國《東亞日報》之邀在漢城世宗會館舉行「江兆申畫伯特別展」；1985 年 5 月參加美國紐約大都會博物館以「文字與圖像：中國詩、書、畫之間的關係」為主題之國際討論會，並發表〈從唐寅的際遇來看他的詩書畫〉一文，會後經斯德哥爾摩、巴黎、倫敦、羅馬、新德里等地，並在各大博物館提件參觀；1986 年 4 月應香港中文大學新亞書院之邀主持學術講座及發表「談中國文人畫」演說；同年五月至日本東京主持僑領林宗毅先生捐贈國立故宮博物院文物初審工作；1988 年 5 月日本東京大乘淑德學院大學部邀請發表演講，講題為「中國文人畫」，及應日本壺中居邀請在東京日本橋舉辦畫展；同年十月應邀到韓國國立現代美術館發表演講，講題為〈論張大千的山水畫〉。

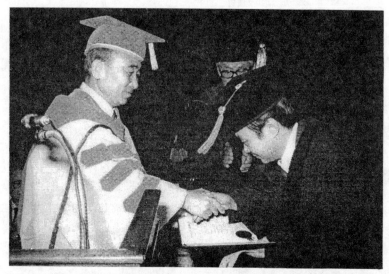

【圖 2-2-36】1978 年江兆申時 54 歲，獲韓國慶熙大學贈授文學榮譽博士學位。

　　任副院長期間江氏的藝術表現，蓋因歷經數十年努力不懈地學習及采擷各家之長，遂於此際形成獨具個人色彩之繪畫風格❿，且舉辦多次個人畫展和出版許多極為精美的圖冊，如：1979 年《近代中國美術——江兆申作品集》與先前提到江氏 1980 年赴韓漢城之「江兆申畫伯特別展」；1984 年 10 月於臺北阿波羅畫廊舉辦「阿波羅畫廊六週年紀念特展——江兆申畫展」，為生平第五次個展並印行《江兆申畫展》圖錄，同年出版《江兆申楷書頭城雜詩冊》；1988 年 5 月在東京日本橋舉辦生平第六次個展並印行《江

❿　請參閱本書第四章第三節山水畫探析之第三、四期。

兆申近作》展覽作品目錄，同年出版《江兆申戊辰山水冊》二集；
1989 年 10 月〈深山急澗〉為臺北市立美術館典藏；1990 年 12 月
假國立歷史博物館舉辦生平第七次個展並刊印《江兆申書畫集》，
同年出版《江兆申唐詩書畫合冊兩種》、《靈漚館手抄書兩種——
寒玉堂畫論、許疑盦先生遊黃山詩》；1991 年 1 月臺北清韻藝術
中心辦其生平第八次個展「江兆申畫展」並印行《江兆申作品
集》。

　　江氏繪畫藝術於此時能有如此耀眼的成就，除了上述的因素
外，尚因 1981 年春江氏於汐止舊庄購屋，作為假日休憩及書字繪
畫之所，命齋名曰「靈漚小築」，自始擁有專屬個人的創作空間。
同時使得昔日時於故宮宿舍、時於書畫處等地追隨江氏學習書畫的
弟子，從此每隔周日有處固定的場所與課時，因而多見精進，逐漸
匯成一股其勢難擋的靈漚畫派。

　　另影響江氏繪畫藝術之事——即是 1986 年春，時年六十二歲
的江氏開始專注於篆籀字體的臨寫，如〈石鼓文〉、〈毛公鼎〉、
〈繹山刻石〉、〈秦權量銘〉等；尤其〈石鼓文〉【圖 2-2-37】因
江氏越臨越有興致，及見書上載鄧石如於八年內寫了二十三種字帖
且每種至少幾百通，遂見賢思齊立下決心臨寫〈石鼓文〉。〈石鼓
文〉係目前所見最早的刻石文字，此鼓形石碣徑約三尺，四周鐫有
四言韻文，遂多稱為「石鼓文」。另內容記載秦國君王畋獵事蹟，
又稱為《獵碣》或《雍邑刻石》，石計十座現藏於北京故宮博物
院。其石早在唐朝初年即已被人發掘於陝西鳳翔縣，唐代韓愈和宋
代蘇軾都有詠石鼓之「石鼓歌」，可見時為藝林所寶；但北宋以降
帖學大興，遂少人臨書，直至清代中葉以後，考古尊碑之風復熾，

方復為書家推重，清末民初之吳昌碩即以臨〈石鼓文〉著有成就且臨本廣傳於世。

【圖 2-2-37】江兆申，〈臨石鼓文冊〉局部，1988 年，書法，33×16.5×58 公分。

　　然江氏臨寫〈石鼓文〉，並未採用吳昌碩臨本，而是逕以日本二玄社所出版之《周宣王石鼓文・十鼓齋後勁本》，也就是所謂安氏藏北宋〈石鼓文〉佳拓本為範。1988 年中秋前九日（九月十六日）臨〈石鼓文〉二百通，至 1989 年 12 月 8 日總計足臨三百通。臨寫之初因無確切的計畫，故早先數通僅是以棉紙墊於畫有直行四字、橫列六字、每字約六公分見方的界格紙上臨寫，結字偏方，近〈石鼓文〉原蹟印本大小比例，約在十通之後方特別印製朱欄界格來臨書；不過臨滿八十通後，江氏有感方整字格過於拘束，遂將界格改為縱七點五公分、橫六公分，致後之字跡結體瘦長而略富小篆

之姿。由於〈石鼓文〉字古樸遒逸，在江氏恆心苦練臨寫百通下，果見用筆日趨緩慢圓渾、結體愈現堅實靈活，迨臨三百通畢，不僅江氏自覺已比以前好多了⑫，同時此一籀法也不知不覺地出現於畫作之中，並影響江氏晚期的繪畫風格。⑬

1990 年，早已為人祖父的江氏於三月下旬突發心肌梗塞送進臺北宏恩醫院急救治療，由於此疾有旦夕之危，迫促尚於去留職間徘徊的江氏不得不面對與抉擇晚年生涯；遂於一段時日修養之後，江氏便確立了退職歸隱之想，且更加積極地為未來生活做一妥適的規劃。

⑫ 此見侯吉諒紀錄（1996.5.17），〈江兆申畫語錄〉，《聯合報》，37版。及許郭璜（2002），〈靈漚勝境——江兆申先生的文與藝〉，收錄於高雄市立美術館編（2002），《嶽鎮川靈——江兆申書畫藝術展》，高雄市立美術館，頁 6−21。與何傳馨（2002），〈才學與書藝——試論江兆申先生的臨書〉，《嶽鎮川靈——江兆申書畫藝術國際學術研討會論文》，臺北：國立臺北藝術大學關渡美術館。

⑬ 請參閱本書第四章第三節山水畫探析之第四期作品〈懸泉飛影〉賞析。

六、潛心創作的山居歲月（67歲－72歲）

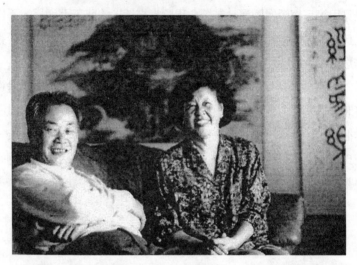

【圖2-2-38】江兆申先生與夫人章桂娜女士合影於埔里揭涉園。

　　1991年9月12日，兆申先生自故宮博物院副院長一職退休，為圖個閑靜之地好生頤養身體與專事創作，其遠離長居三十年之久的繁華臺北都會，而遷居去職前（1985－1986年間）透過弟子曾中正引介購築的南投埔里房室，取名「揭涉園」【圖2-2-38】。「揭涉」二字語出《詩經》〈邶風・匏有苦葉〉，及《論語》〈憲問篇第十四〉中之「深則厲，淺則揭」⑬；「厲」指以衣涉水，「揭」指撩衣涉水。其意是若涉淺水，則拉高衣服便可過去；若涉深水，怎樣皆無法避免沾濕，只好穿著衣服涉水而行。故江氏藉此名之，

⑬　南懷瑾（1988），《論語別裁》，臺北：老古文化事業公司，頁704。

應賦有多重深意：一是「揭涉園」位處鯉魚潭畔，實符面水涉渡之況；二是江氏辭去公職，泰半基於身體的考量，而當時機許可時即進，既然時機不允時便退，亦如「深厲淺揭」意旨；三是揭櫫因時以制宜之理與自勉泰然以處世。

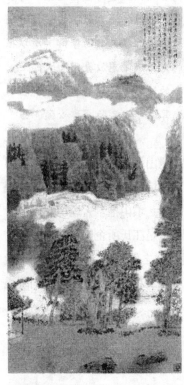 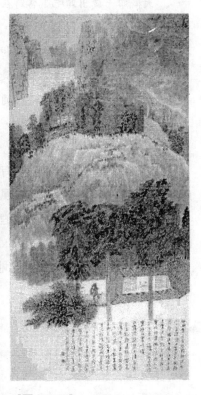

【圖 2-2-39】
江兆申，〈園居圖〉，1994 年，水墨，186×94 公分。

【圖 2-2-40】
江兆申，〈山窗靜寄〉，1994 年，水墨，174×75 公分。

　　江氏來臺以後，因職務異動，居所亦有多次遷徙，但皆屬臺灣
北部或東北部，此番卻揀擇中部的南投埔里作為歸隱之處。對此，
江氏表示：

> 大概四十歲出頭吧！當時在故宮擔任攝影的董敏先生和馬安
> 娜小姐選擇在合歡山結婚，找我證婚，到合歡山途中經過埔
> 里，覺得這裏的山水景色和風土人性很像我的家鄉，所以很
> 想到這兒來住。其實公務員的生活我早想放棄了，大約七、
> 八年前，我就在埔里尋找適合的地點，四年前找到了現在的
> 地點，花了三年時間建成，總算了了自己的一番心願。⑱

　　以上表述，可見江氏其實早有退隱山林、潛心創作之想；而擇
此之主要因素乃埔里山光水色、風土民情好似歙縣，可稍慰解緬懷
眷念故鄉之情。此外，該地近臨鯉魚潭，環山抱水，煙嵐雲岫，景
緻宜人，為作畫取景之現成題材，亦當是江氏所企望。故江兆申於
「揭涉園」之期繪有多幅描寫此地景物之作，如：1994 年〈園居
圖〉【圖 2-2-39】、〈山窗靜寄〉【圖 2-2-40】；1995 年〈山園鐵
樹〉。

⑱　熊宜敬（1992），〈野逸自然的江兆申〉，《典藏藝術》，1 期，頁
　　119。

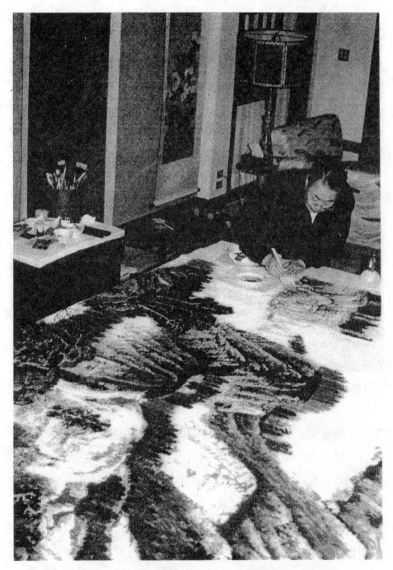

【圖 2-2-41】1991 年江兆申時 67 歲，於揭涉園作〈彭蠡秋光〉。

【圖2-2-42】江兆申，〈彭蠡秋光〉，1991年，水墨，192×500公分。

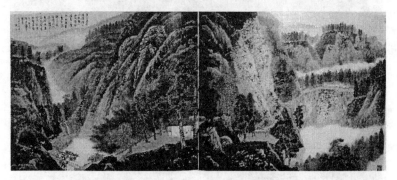

【圖2-2-43】江兆申，〈萬木連林〉，1996年，水墨，144×370公分。

「揭涉園」佔地約七百坪，前庭有三百坪綠地，屋舍總計有一百五十坪左右。由於「揭涉園」係出江氏之謀劃，其主要功能為住家與畫室，遂一樓作客廳等起居設計，而二樓則有江氏專屬的畫室【圖2-2-41】及書房「孏雲窩」，畫室內軒朗寬敞與製有一張十二呎長的畫桌，頗能令江氏盡興地揮灑。江氏在如此完善的創作空間和免受俗務之擾的情況下，創作質量均遠勝往昔，以及屢繪巨幅大作，如：1991年〈長林大澤〉、〈彭蠡秋光〉【圖2-2-42】、

〈漸江行〉；1996 年〈萬木連林〉【圖 2-2-43】。所以，此時的兆申先生雖名為退休，實際上卻是退而不休，依然在藝事上勃然奮勵，且更加積極地擴展其藝術版圖。

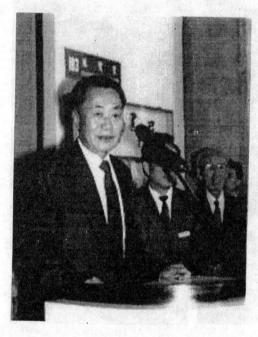

【圖 2-2-44】
1992 年江兆申時 68 歲，於臺北市立美術館個展開幕致詞。

　　1992 年 5 月，江氏 1988 年時所畫之《戊辰山水冊》獲大英博物館收藏，為當代畫家第一人。同年十月，江氏於臺北市立美術館舉行為期三個月的「江兆申書畫展」【圖 2-2-44】，並出版《江兆申作品集——詩文書畫篆刻（上）、（下）》。展品計有一○八件，除了各時期之代表作外，其中還包含於「揭涉園」此一年內所做之新作四十餘件，如：1992 年〈墨山圖〉【圖 2-2-45】、〈瀉白浮

青〉、〈高山絕壑〉【圖 2-2-46】、〈深山古木〉等。

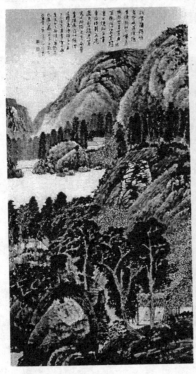 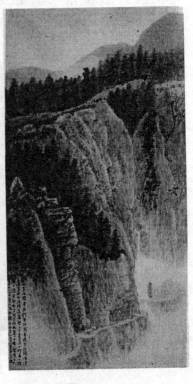

【圖 2-2-45】
江兆申，〈墨山圖〉，1991 年，水
墨，175×94 公分。

【圖 2-2-46】
江兆申，〈高山絕壑〉，1992 年，
水墨，147.5×75.5 公分。

　　1993 年 8 月，繼臺北市立美術館跨年展後，江氏就展品中遴
選五十件作品於大陸舉辦「江兆申書畫展」巡迴展出，首展即在北
京中國美術館【圖 2-2-47】，同時出版《江兆申書畫》作品圖錄。

八月三十日，於北京故宮漱方齋召開「江兆申書畫藝術座談會」，
獲得與會學者專家如啟功、楊新、薛永年、李樹聲、孫美蘭等人極
高的褒讚和肯定。❸此行期間尚參觀北京故宮收藏及歷覽近郊居庸
關、八達嶺、金沙嶺、長城、承德、外八廟、避暑山莊等諸名勝。
九月，江氏來臺後首次返回故鄉並將自己的藝術成果帶回故里——
於安徽省黃山市博物館續展；同時拜謁祖先塋地，與久未逢面的親
友故舊暢敘，初登黃山，應黃山市政府之請，允諾為黃山白雲溪景
區題字，返臺後遂做〈臥石披雲〉巨榜。❹

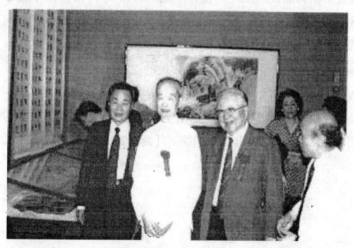

【圖 2-2-47】1993 年江兆申時 69 歲，於北京中國美術館舉辦「江
兆申書畫展」，與楊新、啟功、徐邦達合影。

❸　座談會內容，請見張瓊慧（1993），〈江兆申書畫藝術座談會〉，《藝術
　　家》，221 期，頁 405－416。

❹　請參閱第四章第三節山水畫探析第四期。

1994 年 1 月，「江兆申書畫展」在香港藝術中心開展；五月，黃山白雲溪景區摩崖石刻「臥石披雲」四大字竣工，江氏再度應邀遊山並勘察石刻；順道旅遊姑蘇、太湖等地。六月又轉往新加坡文物館展出，出版《江兆申書畫》作品圖錄。

1995 年 8 月 22 日起，江氏受邀於遼寧省博物館舉辦為期兩週的個展，共展出書畫近作四十件，並出版《江兆申書畫集（瀋陽）》。而江兆申在闊別大陸逾四十餘年，重新回到殷盼日久的安徽老家及敖遊黃山等地，江氏的感懷與欣悅是不難理解，致歸臺後繪製多幅有關大陸風光的畫作，如：1993 年〈黃山〉【圖 2-2-48】、〈萬壑千巖〉、〈嚴陵釣臺〉、〈千島湖〉、〈西子湖〉等。

除了四度返回內陸外，離職之後的江兆申因較有餘暇旅遊，及為了從大自然中吸取養分創作，其足跡遍及島內之東勢、東埔、玉山八通關、信義鄉風櫃斗等，所至之處亦都寫成畫幅，如：1993 年〈風櫃斗〉、1994 年〈八通關〉【圖 2-2-49】等。

【圖2-2-48】
江兆申,〈黃山〉,1993 年,
水墨,畫 99×61 公分,詩堂
25.5×61 公分。

【圖2-2-49】
江兆申,〈八通關〉,1994 年,
水墨,146×75 公分。

　　1996 年 4 月 29 日,江兆申與夫人章桂娜女士、門生數人,偕
訪遼寧省博物館館藏,及前往近郊北陵、東陵諸名勝,登千山、醫
巫閭山,遊覽北寧、哲里木盟、西林格勒牧區、科爾沁牧區。⑬⑤不

⑬⑤　詳細行程請參閱江兆申(1996)文,李螢儒謄寫,〈江兆申先生東北內蒙
　　之旅筆記〉,《雄獅美術》,305 期,頁 17−20。後收錄於新光吳氏基金
　　會編(1997),《江兆申先生紀念集》,臺北:新光吳氏基金會,頁 75
　　−81。

意返臺的前一天——五月十二日上午江氏應邀於魯迅美術學院演講【圖 2-2-50】，論談其最熟稔的主題「畫家與時代——中國文人畫」時，因心肌梗塞突發而辭世，享年七十二歲。

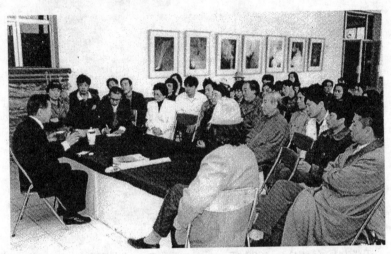

【圖 2-2-50】1996 年 5 月 12 日江兆申應邀於瀋陽魯迅美術學院演講，因心肌梗塞而不幸驟逝，此為江氏病故前一刻情形。

反顧江兆申先生一生行跡，各階段有其各階段的努力重心，例：「幼年時光」在父母的期望下，首務當在課業學習；「軍文生涯」職份之故，繫身於行伍役務；「教職生活」為教學工作而勞心；「故宮公職」因職務的異動而又有所別，研究員職時專責藝術史學方面的研究、處長職時竭力於書畫名跡的策劃編輯、副院長職時轉為故宮院務行政；退休後的「山居歲月」則是攝養身體。然不論處於何一時期，有一事卻不曾改變，即是一向為江氏所孜孜不倦

的藝事，如：「幼年時光」即因書畫世家背景影響，七歲偶為雕刻、九歲書扇面及對聯、十歲治印等，對藝事產生明顯的性向；「軍文生涯」雖因兵旅羈絆，尚能從事繪畫篆印；「教職生活」不為教務與家室所累，仍對藝事興致盎然，拜溥為師、加入海嶠印集、七修畫會與舉辦生平首次個展；「故宮公職」事務繁忙，猶用心積極於藝事，此間辦有七次個展及參與多次聯展；退職後較無俗事相擾的「山居歲月」，更是潛心於書畫創作，並將其藝術遍及兩岸等華人所在區域，最後還為藝術推廣傳承而鞠躬盡瘁。是故，江氏一生與藝事之密切關係，及在藝事方面的投入程度，遠遠超乎吾人所想像，直可言之「生也藝術，死也藝術」，而歸因江氏能有如此藝術碩果，亦僅——「業精於勤」可做解釋。

第三節　師友互動

在藝術家成長的過程中，所處的環境時空與生平經歷，對其日後之藝術表現有極大的影響。然而，藝術家並非置若無人之島獨然自處，其藝術思想與表現當受師承與交友所影響；故在藝術史的研究中，藝術家之師友互動情形是不可遺漏的重點。此正如江兆申研究明代唐寅時，因發現唐寅師友互動的情形，對其藝術影響很大，遂又轉對文徵明進行研究；而關於江氏此一部分，本書區別師承方面與交友方面兩小節來探討。

一、師承方面

在江兆申的師承方面，雖說從文獻上可尋及幾位與其藝事養成

有關的畫人，如：江氏在〈我的藝術生涯〉中述繪畫歷程中的契機之一，到姚維逸先生家中作客，見張翰飛先生示範山水畫；於〈鮑二溪弘達父子畫序〉中云，屢獲鮑二溪先生為其畫潤色修飾；1951年農曆春節起入列寒玉堂，師事溥心畬十三年；及張大千返臺定居於外雙溪後，江氏經常前往摩耶精舍請益。不過，以上列舉諸位皆未真正教授江氏畫課，因此江氏繪畫方面似乎找不到直接的師從；然自江氏繪畫作品風格所受影響與實際師事來看，仍可將溥師視為江氏繪畫師承來論。而由於有關心畬先生思想與江氏拜師過程部份，已在第二章第二節生平經歷中探討，故不重複贅述，此就溥心畬個人背景、師生互動與影響江氏情形加以說明。

溥心畬（1896－1963 年），名儒，為清皇室後裔。宣統退位後避居西山沉潛習畫，之後畢業於法政大學。1922 年獲德國柏林研究所天文學及生物學兩博士學位。[136]1928 年應聘日本京都帝國大學教授，不久返國，任教北平國立藝專。1930 年首次個展於北京中山公園水榭廊，震驚北方藝壇。溥心畬的水墨畫淺淡而不繁複，工筆中略帶舒放，與大筆揮灑的南派大師張大千之繪畫風格完全迥異；兩人在畫壇上素有「南張北溥」之稱，橫掃水墨畫壇幾近半世紀。

[136] 關於溥心畬獲柏林研究所天文學及生物學雙料博士學位之說，多數學者皆質疑其真實性，此處係引自溥心畬〈心畬學歷自述〉；見國立歷史博物館編印（1976），《溥心畬畫集》，頁 10－11。而按詹前裕考證〈心畬學歷自述〉與溥心畬的其他著作所述自相矛盾，故溥心畬獲博士學位之說疑非事實，詳請參閱詹前裕（1992），《溥心畬繪畫藝術之研究》，臺中：臺灣省立美術館，頁 12－16。

1932 年，日本策動「滿洲國」獨立，立溥儀為皇帝；溥心畬之族人盡奔滿洲，唯獨其懷抱讀書人的氣節，推崇孔聖「名正言順」論，寫了「臣篇」一文以表心志。1949 年隨政府撤退來臺，後由於其身分之特殊，為恐政治當局猜疑，曾書函蔣中正先生表明無意為官，但求保全晚節與免於飢寒；政府遂配給臨沂街的日式平房，及聘予考試委員一職，然此職為其婉謝，後應聘至省立師範學院（師大前身）任教。

溥心畬延續北京恭王府的齋名，將簡陋的臨沂街宿舍名為「寒玉堂」，並於此設塾授徒，吸引大批學生慕名而來。其為詩，古體宗漢魏，近體擅盛唐，以身經喪亂，蒼涼勃鬱見長。於繪事，經研六法，師諸造化，宋代風格衰廢數百年，至是振興。詩人周棄子在溥氏的追悼文中，譽其為「中國文人畫的最後一筆」。

先前提述由於溥先生的繪畫理念及藝術教育觀，致使江兆申於繪畫方面受溥師的指點較少。然儘管如此，江兆申不論在繪畫表現上，或藝術相關方面皆可發現深受溥先生影響之痕跡。

以繪畫方面來看，由於溥先生對明代四大家之一的唐寅頗為推崇，曾與其曰：

> 書畫都有時代風氣，要打破這種時代的束縛很難；書家中祇有一個趙孟頫，他的小行書直可超過兩宋，直入晉唐。畫家中祇有一個唐伯虎，他的畫可以超元入宋。⑬

⑬　江兆申（1977），《雙谿讀畫隨筆》，臺北：國立故宮博物院，頁 186。

故江兆申對唐寅畫風不僅多有追摩，甚至後來還深入研究其生平事蹟，著作出版《關於唐寅的研究》一書。

另外，溥先生對於作畫之筆法見解是：

> 作畫總要用中鋒，不用匾筆。四王畫中有一種，全用匾筆，使人興味索然。⑱

因此，兆申先生亦是主張及慣以中鋒來作畫，足見溥師此一用筆概念深為江氏所採用。

在書道方面，因溥先生對明代書家作品極為看重，曾云：

> 寫字功夫，到最後要多看明人寫的條幅。看他整張紙中的行氣布白。⑲

是以後來江兆申特加留心與收藏明人書跡，如：1971 年 10 月得明陳淳〈草書李白襄陽歌〉卷，並為之作跋⑭；1983 年，跋明董其昌〈自書詩〉卷、跋明祝允明〈草書詩〉卷。⑭而後江氏書法中之行書筆意，即得自陳淳〈草書李白襄陽歌〉卷所啟發。

又溥先生為求江兆申能掌握重點及體會詩書相通的道理，曾以詩喻書的方式解說：

⑱　同上註。

⑲　同上註。

⑭　見江兆申（1997），《江兆申行書小楷集》，臺北：圓神出版社。

⑭　同上註。

五言詩要求其沖澹，七言詩要求其雄蕩。所以古人說五言汎
汎如水上之鳧，七言昂昂若千里之駒。寫字也是如此，榜書
要「緊」，小楷要「鬆」。⑭

　　江兆申的詩作、書法之所以有今日成就，似乎與溥先生能提綱
挈領的指導不無有關。尤其江兆申的榜書，不單因氣勢磅礴為人所
稱道，更於 1974 年以〈依巖〉二字巨榜，獲致教育部書法獎，此
蓋得之溥先生「緊」字口訣。

　　在用具材料方面，溥先生認為：

古人作畫，用硬筆、用絹、用熟紙。黃鶴山樵以後，才用生
紙。但那種生紙，還和繭紙相仿，可以受筆受墨。後代畫
家，紙卻愈用愈生，紙太生則筆墨不易出趣味。⑭

　　在此方面，江氏受溥先生之影響愈加明顯，不論寫字作畫皆以
狼毫一類之硬筆行之，其對此曾表示：

一般人用筆都很馬虎，我以前也比較不注意，但現在就很挑
筆，一般我都用彈性較好的硬筆，狼毫居多，繪畫、書法都
是狼毫居多，羊毫用的機會少。⑭

⑭　江兆申（1977），《雙谿讀畫隨筆》，臺北：國立故宮博物院，頁 186。
⑭　同上註。
⑭　熊宜敬（1992），〈野逸自然的江兆申〉，《典藏藝術》，1 期。

　　而江兆申為達致溥師所謂筆墨趣味，在用紙上的選擇更是費心；除早期因經濟及來源的限制，致無法順利取得適用之紙，而有勉為或隨意使用的情形，但後來在大環境條件之許可下及職務之賜，屈用的情形便不復見，不但嚴審擇選，甚還自訂印有堂號之特製紙材，如「靈漚館精製六尺淨楮仿宋羅紋牋」。此外，江兆申在書畫方面之相關用具材料的研發亦極有心得。

　　雖溥師未正式授於江氏畫課，且江兆申亦自言於書畫方面，得到的訓誨較少⑭；但從上分析來看，溥師對於江兆申藝術的影響，實不亞於江父吉昌先生，是以溥師談論書畫之隻字片語，江兆申幾奉為教條準則。其所以如此敬受師教，或因宗仰溥心畬之成就與威望，但這仍不過是因素之一；其溥師教育定有過人及特殊之處，方令江兆申由衷地承教與信服，而此或可從兩個方面來看：

　　首論溥師的恩遇。江兆申 1949 年 5 月渡海來臺，雖於翌年謀得教職，擔任高中教師，但當時仍為二十餘歲的後生小子；然此時的溥心畬先生，因皇室後裔之特殊身份及淡雅見長的高超畫藝，早已聞名於世，從學者眾，求畫者絡繹不絕，往來不是騷人墨客，便是政商名流。按理說，江兆申與溥心畬兩人本應無交集之機緣；易言之，江兆申得入於溥門的機會，在當時而言，幾是微乎其微，其非屬溥師畫室私塾學生，又非來自學校教育的管道（如劉國松、鄭善禧等皆因就讀師大美術系而受教於溥師）。然而，歷史的發展就是如此令人難料，沒想到江兆申求教信函一紙，竟為橋樑，不但獲得回函，還因而進入溥氏一門。深探此因，除江兆申確有過人的文才

⑭　同上熊宜敬註。

外，另一因素即是溥師的恩遇，此若從上課時段亦可見到溥師的特
別關照。

在江兆申《雙谿讀畫隨筆》，提到當時到溥師府中上課的時
段：

> 在溥門弟子之中，我是相當特殊的一位。由於我住得比較
> 遠，先在基隆，後在宜蘭，所以每隔一兩個月方始登門一
> 次。而且都在星期天，那並不是授課的日子。⑯

上述可見，溥老師乃是利用休憩的星期假日來接待江氏，為江
氏授業解惑，雖時隔一、二個月江兆申方造訪溥師一次，但若以在
溥門十三年估計，扣去溥老師曾於 1955 年赴韓講學及游歷日本年
餘，其授課約在三、四十次左右⑰，並且未收受江兆申任何資酬，
就連溥老師做壽，眾弟子合呈之賀儀，溥老師還念及江氏清寒，令
人送還，對於此事江兆申如是說：

> 有一年溥先生作壽，當時蕭一葦和眾弟子要湊份子孝敬老
> 師，一人一百五十元，對當時的我來說是負擔蠻重的，但我
> 還是勉力湊了出來。但是溥先生知道我環境差，臨走的時
> 候，特別交待他的公子溥孝華將錢退還給我，而且溥先生從

⑯　江兆申（1977），《雙谿讀畫隨筆》，臺北：國立故宮博物院。
⑰　此為約略之數，因江氏造訪溥師間期並無一定。

沒有收過我的學費。**⒁⒏**

另外，溥師恩遇還不只如此，尚有一件令江兆申印象深刻，即是溥先生臨逝之前，已病入膏肓，猶惦念江氏之藝事學習，以一張山水手卷指導其敷色。此事為江氏視作自己繪畫歷程中的第三次契機，並在〈我的藝術生涯〉中有詳細的描述：

> 五十二年農曆七月十四日，我去臨沂街看老師。他已經曲肱而枕，頭伏在桌上。良久纔問是誰，我當時報了名，老師說：「先去外面把門關上，我右手抽屜裡有一張手卷，坐在榻榻米上好好看看！」我照著話做了，那是一張用棉紙畫的山水卷，橫約四尺五寸，高約五寸，樹木人物屋宇，畫得都非常精細，坡石和山巒卻用澹墨橫掃，下筆若不經意，但卻無一筆不恰到好處。全畫著色很淡，但在感覺上卻凝實而潤澤。大約看了半個小時，幾乎已能默記，我輕輕的把手卷放回去，老師已經覺察。「再仔細看看，不要放過每一個細處。」我終於把畫看完了，我告訴老師已經全部記得。老師問：「你看這張畫染了幾遍？」我說：「三遍！」老師說：「一共十遍！你的畫祇匆匆的染了一兩遍，顏色都浮在紙面上，所以山澤枯槁，毫無生氣！」我腦子裡雷轟電擊般響起了一種聲音：「顏色不對，慢慢的我再教你！」眼睛不禁濕

⒁⒏　熊宜敬（1992），〈野逸自然的江兆申〉，《典藏藝術》，1 期，頁120。

潤了。⑭

　　觀察上述，無不可見溥師的眷顧；故溥師不但在學養上，使江
兆申仰之彌高，其對江兆申的特別知遇，令江兆申除了欽敬以外，
倍加感念，因而惟師是從、謹遵師教。

　　再從溥師教育方式來看。因溥師視臨池餘事為丹青小道，故上
課內容偏重於詩文。溥師每次在江兆申來訪時，除談論詩文外，尚
會指定閱讀之書籍，然後待於下次再行討論，若覺得某方欠缺，就
引介某方之書；由於溥先生對古籍的研究極為透徹，是以討論時有
如閒談一般，江兆申在如此具人性、重自學的教育方式下，不但絲
毫不覺壓力且收穫良多。對當時的授課情形，江兆申在〈雙谿讀畫
隨筆〉中曾道：

　　　　我的詩文習作，先生從沒有批改過。祇是一面出聲詠誦，一
　　　　面不停點首，最後指出要改的地方：「我替你改很容易。但
　　　　你最好想一想原因，自己去改。」下次見面，再問更換的字
　　　　句。先生的要求並不太嚴，像這種情形，十餘年中，祇有一
　　　　兩次。⑮

　　另江氏在接受熊宜敬採訪時表示：

<hr>

⑭　江兆申（1992），〈我的藝術生涯〉，《名家翰墨》，35 期，頁 51－
　　55。

⑮　江兆申（1977），《雙谿讀畫隨筆》，臺北：國立故宮博物院，頁 185。

溥先生教我詩詞，若覺得我寫的詩詞有不適合的字句，都要
我自己想一想修改好再給他看，記得我寫過一首詩是這樣
的，「石上藤蘿羅皓月，林中燈火走青溪」，溥先生看了覺
得還可以，但是他認為第一句的「羅」字犯雙聲，要我改，
我仔細想過，改成「遮」，老師才認為可以了。⑮

1963 年 11 月 18 日溥心畬先生因病逝世，結束為期十三年的
寒玉堂教育。綜合以上，對江兆申受教溥門所做的探討後發現：溥
心畬對江兆申來說，乃是父親吉昌先生之後，左右江兆申一生甚鉅
的關鍵人物，影響著其日後的發展與成就；然而反向以觀——江兆
申對溥心畬來說，何嘗不是體現溥氏先學詩文、再學書畫的教育理
念之成功典範，亦因致溥心畬的藝術思想及影響，與另渡海二家相
較，毫不遜色且似乎傳佈愈深愈廣。故以今時而論，溥心畬與江兆
申之師生緣，實寓涵水幫魚，魚幫水之深意。

二、交友方面

另在交友方面，由於江兆申在職務或藝文方面的交遊極廣，實
無法一一探究，故此只列及書畫藝術上經常來往之友人。

㈠張大千

張大千（1899－1983 年），名權，改作爰，號大千，小名季爰，
廣東番禺（今廣州）人，生於四川內江。九歲學畫，十二歲便能畫

⑮　熊宜敬（1992），〈野逸自然的江兆申〉，《典藏藝術》，1 期，頁
121。

山水、花鳥、人物，被譽為神童。十九歲東渡日本京都學習繪畫及染織。1919 年回國後在上海拜曾熙、李瑞清為師，該年因未婚妻謝舜華去世等緣故，遁入佛門為僧，法號「大千」，遂此以「大千居士」名號行世。1924 年，其父張懷忠先生病逝，開始蓄鬚；且於上海「秋英會」書畫雅集表現傑出而初露頭角。1929 年參與教育部主辦第一屆全國美展。1931 年代表政府赴日本籌辦「唐宋元明中國畫展」，歸國後定居蘇州「網獅園」潛心繪事。1933 年應徐悲鴻等人之邀任南京中央大學藝術系教授，不久即辭職專事創作，廣泛臨摹宋元名跡。1941 年赴敦煌，展開為期二年七個月壁畫臨摹工作，計二七六幅。1949 年，首次來台並舉行個展，後因大陸政局丕變而暫居香港。1950 年應邀赴印度舉辦畫展，留居印度大吉嶺年餘，臨摹研究印度阿坍陀壁畫。1952 年遷居阿根廷，次年復又移居巴西。1956 年首次歐洲行，在法國與畢卡索會晤。1958 年以寫意畫〈秋海棠〉榮獲紐約國際藝術學金質獎章；此後相繼在法國、比利時、希臘、西班牙、瑞士、新加坡、泰國、德國、英國、巴西、美國及香港等地舉辦畫展。1969 年後遷居美國舊金山。1974 年獲美國加州太平洋大學名譽人文博士學位。1976年申請移居來臺；1978 年後定居臺北「摩耶精舍」。1983 年 1 月20 日，於臺北國立歷史博物館舉行盛大之回顧展並首展〈廬山圖〉巨卷；或因年事已高與繪製此作耗竭心力，竟於四月二日上午八時十五分心臟病逝臺北榮民總醫院，享年八十四歲。噩訊傳出，朝野惋愕，蔣經國總統特派員弔唁並頒「亮節高風」輓額，黨國要人主持治喪，國內外新聞競相報導，身後極盡哀榮。按遺囑將其遺體火化後葬於生前寓所——摩耶精舍「梅丘」奇石之下，個人書畫

作品由遺孀及子女共十六人均分，摩耶精舍和古代繪畫收藏則全數捐贈國有；今摩耶精舍另名為「張大千先生紀念館」，由國立故宮博物院管理維護對外開放參觀。

關於大千居士與江兆申之間的關係，由於江氏職務及為溥門弟子身份的緣故，兩家維持極為良好的情誼、互動亦頗為頻繁，如：1976 年 1 月江氏應邀參加美國密西根大學「文徵明書畫討論會」前，便往舊金山附近的康美爾拜謁大千先生；1978 年 8 月因大千先生定居臺北之寓所「摩耶精舍」與故宮相鄰，江氏此後更經常造訪【圖 2-3-1】；1978 年 11 月，韓國東亞日報舉辦張大千畫展，江氏尚專程陪同張大千先生赴韓。或因江氏為故友溥心畬弟子這層因素，大千先生對江氏寄予很高的期望，如大千先生生前曾對劉太希言「今日藝壇江兆申可稱異才」，及稱譽江氏山水畫為「海峽兩岸第一人」。❿

❿　此引述自姜一涵（1996），〈江兆申成功三要訣──看的準、走的穩、落手狠〉，《美育》，77 期，頁 25－36。雖然文中姜一涵對大千先生此話以為似有不妥之處，而另有解讀；但以今日時空來看，大千先生果有先知先覺之明。

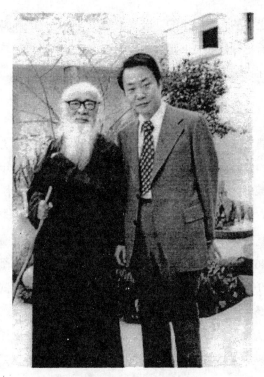

【圖 2-3-1】江兆申與張大千先生（左）合影。

　　另古代書畫創作暨藝術鑑賞方面，江氏亦得自大千先生的指導良多，致江氏在藝事方面受大千先生的影響非淺，如：江氏於1970 年間曾對石濤畫風多有追模，除客旅海外多見石濤真跡等因素，亦應與大千先生宗法石濤聞名有關；以及大千先生曾贈江氏日本特製的「仿宋羅紋紙」，此紙係以楮皮和雁皮為主要材料，後來江兆申也委請日本友人代訂製作，於 1980 年代後經常使用；甚至1975 年左右，江氏以融合溥、石、黃三家特長而略帶行書意味之

筆法，加上參酌大千居士的「破墨」墨法，始創作出專屬個人繪畫風格之「蒼茫森嚴類型」畫作。⑮故大千先生雖未直接教授江氏以畫，但對江氏藝事而言，實可謂繼江父吉昌先生、溥師心畬先生之後的今人。

㈡臺靜農

　　臺靜農（1902－1990 年），十一月二十三日生於安徽省霍丘縣葉家集。1924 年進入北大研究所國學門為研究生。1925 年與魯迅等人成立文學社團「未名社」。1927 年經劉半農的推薦初入杏壇，任北京私立中法大學文學院中文系講師。抗戰之前，因未名社曾出版托洛斯基《文學與革命》中譯本，為北京當局所忌而遭三次牢獄之災。1946 年來臺後任教於臺灣大學。1948 年獲聘為臺大中文系主任，迄 1968 年以年事甚高為由堅辭而止。1973 年正式自臺大退休，計在臺大任教達二十七年，作育英才無數。1990 年 11 月 9 日病逝於臺大醫院，享年八十九歲。著有《關於魯迅及其著作》、《地之子》、《建塔者》、《臺靜農短篇小說集》、《臺靜農書藝集》、《龍坡雜文》、《靜農論文集》等書。除文學方面卓有成就外，小精於行、卓等書道，及以畫松寫梅聞名。

⑮　請參閱第四章第三節山水畫探析之第三期。

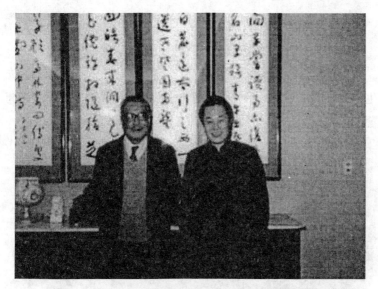

【圖 2-3-2】江兆申與臺靜農先生（左）合影於臺北不爭齋。

　　臺靜農先生與江兆申常有往來【圖 2-3-2】，江氏對臺靜農的藝術成就也頗為推崇，如 1990 年江氏為臺靜農 1987 年〈仿唐五代兩宋書冊〉❻一件書寫引首並作題跋【圖 2-3-3】，即以「幅幅古人，亦幅幅自家」譽之；以及常舉臺靜農先生為例來勉勵後進，其云：

　　　　臺靜農先生以前常常說他不寫字，這是他謙虛，即使就像臺
　　　　老自己說的，是三十歲以後才開始寫字，寫到他晚年的時候
　　　　也寫了快五十年了。沒有那麼長的時間，怎麼可能有那麼深

❻　盧廷清（2001），《沉鬱，勁拔——臺靜農》，臺北：雄獅美術。

厚的修養？⑮

　　後臺靜農先生辭世，江兆申尚作〈龍坡書法——兼懷臺靜農先生〉及〈冰清玉潔——談臺靜農先生墨梅遺作〉⑯二文緬懷其德藝。

【圖 2-3-3】江兆申，〈龍坡書法〉，1990 年，書法。

㈢曾紹杰

　　曾紹杰（1910－1988 年）湖南湘鄉人，為清代中興名臣曾國藩五弟曾國璜之曾孫。原名昭拯，別署紹公、紹翁，又號萬石君；齋堂為昆吾室、萬石堂、素薇僊館。由於出身望族，自幼即習經史古

⑮　侯吉諒紀錄（1996.5.17），〈江兆申畫語錄〉，《聯合報》，37 版。

⑯　江兆申（1991），〈龍坡書法——兼懷臺靜農先生〉，《故宮文物月刊》，8 卷 11 期，頁 4－23。〈冰清玉潔——談臺靜農先生墨梅遺作〉一文，後收於江兆申（1997），《靈漚類稿》，臺北：世界書局，頁 153－156。

文，八歲始習書法臨寫歐書，十四歲見家藏《小石山房印譜》摩印
書篆。1951 年渡海來臺，任職臺灣電力公司秘書。1956 年出版
《曾紹杰印存》。1960 年起多師法何紹基書風，並臨黃牧甫篆
書。1962 年與王壯為、王北岳等人籌組「海嶠印集」。1965 年，
於文化學院美術系教授書法、篆刻。1971 年出版《曾紹杰篆刻選
集》一、二冊。1973 年榮獲篆刻類中山文藝獎。1975 年發起成立
篆刻學會。1976 年自電力公司退休，仍任課於文化大學，爾後為
推行印藝，曾斥資印行多種印譜嘉惠印林。1984 年應邀於國立歷
史博物館舉行「曾紹杰篆刻回顧展」，出版《曾紹杰四體書選
集》。1988 年 1 月 19 日下午出席臺北市立美術館評審會後，歸途
中因心肌梗塞驟逝於同車的王北岳先生肩上。身後家屬捐贈書法遺
作近二百件，分由臺北市立美術館、國立歷史博物館典藏。

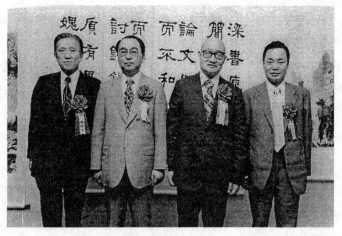

【圖 2-3-4】1975 年江兆申與曾紹杰（右二）於東京中央美術館舉
行「江兆申、曾紹杰書畫篆刻展」時合影。

　　以年齡、輩分而言，曾紹杰先生皆稍長於江氏，但卻與江兆申情如摯友：1975 年即曾同江兆申在日本東京舉辦書畫篆刻展覽【圖 2-3-4】；1984 年出版《曾紹杰四體書選集》，江兆申還特為曾先生作跋贊之：

> 　　見湘鄉曾紹杰先生，篆刻圓朱滿白，漢印唐鈐，無不曲盡其工，以為前無古人，後來難繼。**⑰**

　　1988年曾紹杰驟逝，江兆申有感曾紹杰生前對生死的豁達**⑱**，在整理其遺物時言：「曾先生一生最會設計了，連死的時候，都會設計倒在北岳先生的身上。」後曾紹杰先生收藏之書畫，乃由江兆申先生代為處理，兩人情誼不難見其深厚。

㈣吳平

　　吳平（1920 年－），字堪白，浙江餘姚人。1949 年來臺任職於法務部調查局，後陸續參加「七修畫會」、「海嶠印集」、「六六畫會」等藝文團體。1953 年於臺北中山堂舉辦生平首次個展。1969 年獲中國畫學會金爵獎。1978 年獲篆刻類中山文藝獎。1983 年自調查局總務處處長轉任國立故宮博物院書畫處處長。1988 年於國立歷史博物館舉辦書畫篆刻個展。1989 年由臺北藝術圖書公

⑰　此見國立歷史博物館編（2000），《書印雙絕——曾紹杰書法篆刻研究展專輯》，臺北：國立歷史博物館，頁 119。

⑱　曾紹杰生前即預作生墳位於陽明山公墓，並邀好友王壯為先生身後為鄰，此事參閱陳宏勉（2000），〈我所認識的曾紹杰先生〉；輯於《書印雙絕——曾紹杰書法篆刻研究展專輯》，頁 146－175，見前註。

司出版《吳平作品選》。1991 年故宮退休，專事書畫篆刻創作。
1992 年於臺北市立美術館舉辦書畫個展，出版《吳平堪白書畫篆
刻》。1993 年於高雄市立文化中心舉辦書法個展，出版《吳平堪
白書展集冊》。1997 年在臺灣省立美術館舉辦書畫個展，出版
《吳平堪白書畫集》。1998 年於臺北鴻展藝術中心舉辦書畫個
展，出版《吳平堪白書畫》。

【圖 2-3-5】1996 年吳平（右一）與李大木先生（中立）造訪揭涉園時合影。

由於 1962 年（一說 1964 年）「七修金石書畫會」成立時，吳平
與江兆申皆為組會成員；1962 年又一致加入「海嶠印集」，每月
聚會一次；且後來二人同職於故宮博物院，故交往甚密。吳平先生
於 1991 年與江兆申齊自故宮退休後，仍經常往來，甚偶至江氏埔
里寓所揭涉園交換書畫創作方面的心得【圖 2-3-5】。1993 年江氏

作〈漁父〉【圖2-3-6】手卷尚請吳平題書引首「筆歌墨舞」。

【圖 2-3-6】江兆申，〈漁父〉，1993 年，水墨紙本。引首由吳平題書「筆歌墨舞」。

　　以上所論為江氏師承交友的概略情形，雖然就繪畫作品方面而言，江氏受溥心畬、張大千的影響較多，而與其餘友人似無明顯的相關痕跡；但事實上透過書畫會友、組成藝文團體方式的討論，以及創作或收藏作品之觀摩，對於無直接繪畫師承的江氏，在繪畫、書法、篆刻、詩文等藝術表現上，甚至思想態度，均有助益江氏的學習與成長。

第三章　江兆申的繪畫理念

　　繪畫理念，簡言之即是藝術工作者對繪畫的理解與所抱持的創作信念；茲關乎極為重大，影響著藝術家的創作方向與日後的成就。再推究來說，固然時代背景與成長歷練對藝術家的人格、創作題材有著絕對性的作用，然而後來真正影響藝術成就高低者，實為前述因素所凝聚而成之理念。故在行了解藝術作品之際，實應對其創作者，也就是藝術家之理念加以探求。

　　關於兆申先生的繪畫理念，頗令人惋惜──江氏並未同其師溥心畬一般著有畫論❶，或如黃賓虹、李可染等巨匠就此專書闡

❶　關於溥心畬的繪畫理論著作有〈寒玉堂畫論〉與〈論畫〉兩篇。〈寒玉堂畫論〉，其文詳見羅苑、陶春暉合編（1978），《溥心畬先生親授──國畫入門》，臺北：徐氏基金會，頁 3－19；內容除溥氏自撰畫論序外，分有論山……等二十二篇，按詹前裕的看法此文論用筆、傳色有其獨到的見解，餘多半承襲古人觀念；此見詹前裕（1992），《溥心畬繪畫藝術之研究》，臺中：臺灣省立美術館，頁 44。鄭善禧則認為〈寒玉堂畫論〉一文因以古文為之，故從畫法解說的角度論，不免令人感到一頭霧水，然若以文學的角度論，其詞藻之典雅置之唐宋古文亦無愧於前賢，疑溥氏藉論畫以發揮其古文才學，此亦引自詹前裕訪鄭善禧談話紀錄，同詹前裕註。另〈論畫〉一篇，見溥心畬（1974），《寒玉堂論書畫真書獲麟解》，臺北：世界書局。

釋。❷此應與江氏自身的學習經驗及主張多看古畫的學習方法有關，因此江氏未特重或置心思於理論方面的舖陳，其曾云：

> 我很少注意人家的理論，因為我不能踩別人的腳印；腳印代表過去，代表別人已經走過，我再走相同的路就變成抄襲了。所以，我不主張刻板的臨摹古畫，但卻不是不接近古畫。古人和我們一樣，用同樣的眼睛欣賞同樣的自然、山川，而他們是如何將所見的景致展現在畫上呢？這才是最重要之處。所以我主張多看古畫，仔細的看，藉重古人的經驗……❸

故目前涉關江氏之繪畫理念資料方面，篇名與內容較具體者，唯僅熊宜敬及侯吉諒二人個別將江氏平日談論與受教所聞彙集成篇。❹另尚幸的是——因長久任職於故宮之緣故，江氏曾發表許多

❷ 黃賓虹對畫學素有研究，不僅曾為《國粹學報》、《東方雜誌》、《藝觀》、《中和月刊》等撰文，並述有著作近三十卷，其中關於畫論者有：《畫法要旨》、《虹廬畫談》、《古畫微》、《中國畫學史大綱》。李可染之繪畫理論，請參閱李可染（1988），《李可染畫論》再版，臺北：丹青圖書公司。另江氏高足周澄教授亦有畫論著作，詳見周澄（1983），《周澄山水畫法》，臺北：藝術圖書公司。

❸ 熊宜敬（2002），〈雋語皆深意，師心垂範式——江兆申藝術語錄〉，《典藏古美術》，115 期，頁 108－112。

❹ 參閱前註及熊宜敬（1992），〈迴出天機，筆意縱橫——野逸自然的江兆申〉，《典藏美術》，第 1 期，頁 116－122。另侯吉諒（1996.5.17），〈江兆申畫語錄〉，《聯合報》，37 版。

學術性的研究，如《關於唐寅的研究》、《文徵明與蘇州畫壇》等；以及為數不少談述書畫方面的論文，如《雙谿讀畫隨筆》、《靈漚類稿》等。倘將上述諸文加以審視與抽絲剝繭，仍可獲得江氏繪畫藝術之理念概廓，茲就筆者所見及關乎其繪畫表現等思想，加以歸納分述如下小節。

第一節　對文人畫的看法

　　筆者在起稿第一章緒論時，即以「文人畫」一詞為切入點，啟始對江氏繪畫的探討；其因不外乎江氏繪畫不論就題材來說，或以形式、技巧而論，皆與所謂之「文人畫」有密切關聯。雖然以目前人人皆得教育的時空環境下，「文人畫」一詞適用性備受爭議；但有一點卻頗令人難解——就是不論對江氏繪畫表示肯定或抱持質疑態度的論者，將江氏繪畫歸為文人畫的表現之一，咸無異議。❺至於江氏如何看待自己的繪畫，以目前所見史料來看，筆者未見江氏曾有自名己作為文人畫的說法；然而以江氏生前不否定友人用文人畫的角度來釋析其作❻，及屢以文人畫為主軸發表文章或講座來

❺　無所異議乃因肯定江氏繪畫的論者以文人畫崇之；相對，質疑江氏繪畫的論者則以文人畫輕之。

❻　以文人畫的角度來探討江氏繪畫的論述甚多，此僅列幾例。如：莊伯和（1992），〈論江兆申畫〉，《名家翰墨——江兆申特集（上）》，34期，頁 22－26。蔣勳（1992），〈文人畫的南渡——溥心畬與江兆申〉，收錄於林吉峰主編（1992），《江兆申的藝術》，臺北市立美術館，頁 51－55。黃光男（1992），〈文人山水的知音——江兆申〉，《現代美術》，45 期，頁 8－11。

看❼，江氏之繪畫藝術應以文人畫為其基本的理念架構。因此，在申論江氏的繪畫理念時，實不容忽略此一議題，且其重要性筆者以為當列置首段來加以深探。

關於「文人畫」的風格或詞義，由於歷經漫長的演化，過程中隨著時代背景或畫家思想的不同而有所不同。因此，文人畫的認定，常因人、因地、因時而異，其範疇迄今亦是一個模糊的輪廓，只能作約略地要件描述，卻無法給予一個很妥適的說明，且凡是定義的愈明確，其誤失即愈多。

以畫史上地位極為重要的——明代書畫大家董其昌為例，在其《容臺別集》卷四〈畫旨〉❽中提出「文人畫」之說：

> 文人之畫自王右丞始。其後董源、僧巨然、李成、范寬為嫡子。李龍眠、王晉卿、米南宮及虎兒，皆從董、巨得來，直

❼ 如 1986 年 4 月 25 日，江兆申先生應中文大學新亞書院及藝術學系之邀於香港中大講演，題目即為「談中國文人畫」，後江氏該次講座內容以〈談中國文人畫〉為篇名，登載於《故宮文物月刊》，4 卷 4 期，頁 14～29。1988 年 5 月，又應日本東京大乘淑德學院大學部邀請發表演講，講題亦為「中國文人畫」。甚至，後來 1996 年江氏臨終的前一刻，仍就「畫家與時代——談中國文人畫」為題，闡析其多年心得。

❽ 董其昌的主要著作為《容臺集》，此外之所謂《畫眼》、《畫訣》、《畫源》、《畫禪室隨筆》、《容臺隨筆》等，按徐復觀所論疑為他人妄托或抄拾而成。而董其昌《容臺集》包含《容臺文集》九卷、《容臺詩集》四卷、《容臺別集》四卷。《容臺別集》共四卷，卷一〈雜紀〉，卷二至卷四皆為題跋，卷二、卷三之題跋又稱〈書品〉，卷四之題跋則另稱〈畫旨〉。此見徐復觀（1966），《中國藝術精神》，臺北：臺灣學生書局，頁 391。

至元四家：黃子久、王叔明、倪元鎮、吳仲圭，皆其正傳。

吾朝文、沈則又遠接衣缽，若馬、夏及李唐、劉松年，又是

大李將軍之派，非吾曹所當學也。❾

另董其昌同在《容臺別集》卷四〈畫旨〉之中又提出「南北
宗」論❿，其云：

禪家有南北二宗，唐時始分。畫之南北二宗，亦唐時分也。
但其人非南北耳。北宗則李思訓父子著色山水，流傳而為宋
之趙幹、趙伯駒、伯驌，以至馬、夏輩。南宗則王摩詰始用
渲淡，一變勾斫之法，其傳為張璪、荊、關、董、巨、郭忠恕、
米家父子，以至元之四大家，亦如六祖之後有馬駒（馬祖道
一），雲門、臨濟，兒孫之盛；而北宗微矣。要之，摩詰所
謂雲峰石跡，迥出天機，筆意縱橫，參乎造化者，東坡讚吳
道子、王維畫壁，亦云：「吾於維（王維）也無間然。」知

❾　楊家駱主編（1972），《畫論叢刊五十一種（上）、（下）》，臺北：鼎
　　文書局，頁 76。

❿　關於南北宗說的始創者，各方說法不同。如蘇立文在《中國藝術史》書中
　　指：「董其昌……是第一位運用十五世紀畫家杜瓊所創立南北宗的理
　　論。」此見曾堉、王寶連譯（1985），蘇立文著（1984），《中國藝術
　　史》，臺北：南天書局。另王伯敏認為應是莫是龍最先提出，董其昌繼而
　　倡之，而陳繼儒推波助瀾；請參閱王伯敏（1997），《中國繪畫通史》，
　　臺北：東大書局，頁 789－793。由於此一公案甚難解答，故筆者目前仍
　　以明代董其昌為代表。

言哉。⓫

將上述二說加以綜合，可見董其昌的想法是將山水畫分為二派：一是鈎斫派，以大李將軍為首，其代表有馬、夏及李唐、劉松年等人，是為北宗，非文人之畫；另一是渲淡派，以王維為始，董源、巨然、李成、范寬為嫡子，李龍眠、王晉卿、米南宮及虎兒、黃子久、王叔明、倪元鎮、吳仲圭、文徵明、沈周為正傳，定為南宗，亦就是所謂文人之畫。然此論一出，隨即引發質疑的聲音，如李開先就表示同樣推重當時文、沈之吳派及浙派，與不同意獨尊南宗的主張⓬；明末清初之石濤上人亦曾表達反對之意。

又如民初的陳衡恪在其〈文人畫的價值〉一文開門見山即云：

> 甚麼叫做文人畫，就是畫裏面帶有文人的性質，含有文人的趣味，不專在畫裏面考究藝術上的工夫，必定是畫外有許多的文人的思想，看了這一幅畫，必定使人有無窮的感想，這作畫的人必定是文人無疑了。⓭

撰寫《中國繪畫思想史》之高木森則認為陳衡恪的說法，以文

⓫　同前楊家駱註，頁 75。

⓬　詳閱明代李開先撰〈中麓畫品〉；此文輯於俞崑編著（1975），《中國畫論類編》，臺北：華正書局，頁 420-434。

⓭　陳衡恪〈文人畫的價值〉一文，原載於《繪畫雜誌》；後收錄於何懷碩主編（1991），《近代中國美術論集》第二集，臺北：藝術家出版社。

人的性質、文人的趣味、不專考究藝術工夫等三項，作為文人畫的評定標準，仍未能解釋文人畫且徒增困擾。因欲求結論，得先就上述三項特徵加以說明，然問題是何謂文人的性質、文人的趣味、不專考究藝術工夫？其變數仍是無窮。**⓮**

在〈文人畫的價值〉一文中，陳衡恪又提出文人畫的四個要素：人品、學問、才情、功夫。**⓯** 而高木森依然認為此四要素皆屬無明確界域的抽象名詞，難以定評。**⓰**

從以上反覆的舉證中，可以清楚地發現──「文人畫」三個字是極不清楚的一個名詞。其不容易非在難以解釋「文人畫」的特徵或如何演變，而是何以確認演變的歷程中所指之文人畫即屬文人畫？除外即非文人畫？也就是其特徵程度似乎頗難立訂一個客觀的評量標準，有時憑藉的準則，不過為主觀的喜惡而已，也很難說出個所以然；縱使，說出個所以然，人見互異，亦非所然，此依筆者之見猶如「美」或「何為美？」一般，無一定論。是以，當董其昌以渲淡畫法名之南宗，為文人畫，部分畫者仰而從之，如清初四王；然亦有部分畫者不以為然，如李開先、石濤。另陳衡恪所提出的文人畫評定標準或四個要素亦復如是，關鍵只在喜惡與程度的問題，而非有或無，否則馬遠、夏圭又豈會乏無人品、學問、才情、功夫！因此，「文人畫」看似有常體，卻是無常形。而在這「文人

⓮　高木森（1992），《中國繪畫思想史》，臺北：東大圖書公司，頁 300。

⓯　見前陳衡恪註。

⓰　高木森教授在《中國繪畫思想史》中所引述的陳衡恪之文人畫四大要素為：人品、學問、才情、思想，與陳衡恪〈文人畫的價值〉文中所載：人品、學問、才情、功夫，有一項之異。

畫」詞義如此籠統的情形下，素有文人畫典範之譽的江氏，其評定
「文人畫」的那把尺又如何？此或可從江氏〈談中國文人畫〉這篇
文章來加以檢視。

〈談中國文人畫〉一文，係為江氏 1986 年 4 月 25 日於香港中
文大學講演「談中國文人畫」一題之講稿，後承中文大學藝術系的
提供，將講座內容登載於《故宮文物月刊》四十期。有關江氏對董
其昌「南北宗論」——將山水畫分作南、北宗，並以「渲淡」為文
人畫、為南宗，「鉤斫」為非文人畫、為北宗的看法。江氏認為這
種說法有欠妥當，因根本難有純粹之渲淡或南宗筆法，如：沈周繪
畫兼融兩宗之法；文徵明實學李思訓、趙伯驌設色；唐寅用南宗之
筆構北宗之圖；仇英既學劉松年又學李公麟。而在文人畫的排序
中，董其昌卻特容沈、文二人，故董其昌的說法不僅自相矛盾，實
際上以「渲淡」或「鉤斫」來區分文人與非文人之畫也是十分不
易，況且這種分法在沈周開風氣之先南北皆具後，更形困難。

或許基於不認同董之「南北宗論」，江氏在起論〈談中國文人
畫〉一文時，即先言明不參酌董其昌「南北宗論」的立場：

> 王維的畫，已經渺不可求。董其昌在馮宮庶家所見的〈江山
> 雪霽圖卷〉，在當時就已經廢失；而今日所傳聞的王畫，大
> 都是董其昌當時所否定的本子。因此我們今天既無法也無須
> 照著董其昌所排列的系統來作較實際的探索。

以及在這篇名為談述中國文人畫的文章中，論析之畫家不僅含
有董其昌所認定的「南宗」系統外，尚有「北宗」的代表及未為董

其昌所提及的人物。其依序出現，計有王維、李唐、馬和之、李
生、吳鎮、盛懋、沈周、謝時臣、文徵明、唐寅、仇英。對於上列
的畫者，江氏並未以文人畫或非文人畫為區別，而僅以「重意」、
「重技」兩相對照的方式詳以評論，或從表達方式的不同加以解
釋。如其言李唐畫的是晴天時之石山，故山形曲折備具，屬「形容
性」的詞彙；而馬和之、李生所畫的屬變天時之土山，遂山貌風雨
晦暝，屬「象徵性」的詞彙。另關於吳鎮與盛懋兩者的比較，江氏
則認為吳鎮不太修飾，其「意」勝於其「技」；而盛懋卻重修飾，
其「技」勝於其「意」。

　　由上的分析顯示，江氏並不同意董其昌的南宗等於文人畫之推
論，這也就是說江氏的「文人畫」觀與董其昌的「文人畫」觀是明
顯有異，絕非張子寧於「嶽鎮川靈——江兆申書畫藝術」國際學術
研討會發表時所論：江氏的繪畫觀承自董其昌「文人之畫」的衣
缽。❶

　　雖然，江氏知悉定義「文人畫」無義，且無意對「文人畫」加
以定義。但筆者為確切了解江氏心中「文人畫」的涵義，乃試從此
文的內容與態度來看，仍可發現江氏「文人畫」觀較董其昌的「南
宗論」來得廣義；且在文人畫的認定上，是採取一種寬鬆的態度，
頗近於張彥遠所謂的「士人畫」——自古善畫者，莫非衣冠貴冑、
逸士高人，及非閭閻鄙賤之所能為的概念。換言之，在江氏的心
中，根本不作文人畫非文人畫，或南宗北宗的考量，只要善畫者自

❶　張子寧（2002），〈試論江兆申先生的山水畫〉，《嶽鎮川靈——江兆申
書畫藝術國際學術研討會論文》，臺北：國立臺北藝術大學關渡美術館。

為士人。縱使為院畫家所繪,亦有可能是佳作;反之因隨苟且,雖文人逸士,徒名「文人畫」亦無所助。其在此文末段江氏便道:

> 歷史上的畫家,留下了很多傑出的巨構。雖然經過時間的淘汰,但卻也存著有較平庸的作品。優劣之間,似乎與文人非文人或南北宗並無絕對的關係。

因此江氏看待歷代畫作,並不抱存狹隘的門戶之見,或制約於前人所釘構的框架之中,而純粹以作品的優劣為慮。這樣的想法,充分地顯露在江氏大量研究古代繪畫的文字記述[18],如於〈故宮讀畫劄記〉對董其昌所列之文人畫系中的宋代范寬〈谿山行旅圖〉如此評語:「構景之妙,可云獨至」[19];而對董謂非吾曹當尚的宋代劉松年〈畫羅漢三軸〉亦推敬地說:「用筆傅彩,皆極精妙……繁縟精美,皆臻絕妙。」[20]此足見江氏對南北二宗皆持平而論,無所偏倚。

除外,於〈談中國文人畫〉文中尚有一個重點,乃江氏對行家

[18]　江氏因供職於故宮,所以有關其研究古代繪畫的著作甚多,關於此方面的文字記述請參閱江兆申(1976)〈東西行腳〉;及江氏主編的(1974)《故宮宋畫菁華》、(1993)《故宮藏畫大系》;後皆收錄於《靈漚類稿》,而《故宮宋畫菁華》、《故宮藏畫大系》二部撰文於《靈漚類稿》中彙編為〈故宮讀畫劄記〉。江兆申(1997),《靈漚類稿》,臺北:世界書局。

[19]　請見江兆申〈故宮讀畫劄記〉;輯於江兆申(1997),《靈漚類稿》,臺北:世界書局,頁179。

[20]　同上註,頁221。

利家的看法。江氏曾試將南宋至明代的畫家分為兩組：一組是李唐、盛懋、謝時臣為行家；另一是馬和之、李生、吳鎮、沈周為利家，且還以今之口語將行家、利家，各譯為職業畫家與業餘畫家。

雖然江氏把行家今譯為職業畫家，另譯利家為業餘畫家，而顯有行家利家之想；但其並不認同董其昌行家利家之分的標準。江氏曾以文徵明和唐寅二家為例，指出文徵明和唐寅都是以讀書科考作為正途，至中年後方以繪畫維生，其文人的素質並未改變，以畫應世之情況也非專業，應當同屬業餘畫家。既本業是文人，當同屬文人畫；不過唐寅在何良俊心目中是文人，在董其昌心目中卻不是。又舉仇英來佐證，言仇英專業作畫，一生從未間斷，不論用何種尺度衡量，都算行家而不是文人；但他的作品不僅項聲表和彭年非常讚揚，就是董其昌也不例外。故江氏看待行家利家之作，依舊本著對文人畫客觀的態度，不以為可以行家、利家來論別文人非文人，或直斷作品的優劣，更無利家盡是而行家盡非的觀念。其藉李唐與馬和之繪畫，來做行家利家的比較時云：

> 李唐與馬和之繪畫各有主張，在成就方面也旗鼓相敵，暫時不必強分高下。至於元代以後，似乎利家富有創意。

依上所論，可以確見江氏對繪畫之好，不僅無行家利家之別，亦無南宗北宗之分。如此思想之形成，固與時代背景的距離，及故宮研究工作所培聚的客觀態度有關；另在繪畫學習的歷程中，江氏兼事南北，以及溥心畬老師無南北宗門派觀念亦屬極重要的因

素。㉑而最後江氏繪畫藝術成就之所以達致融合南北二宗筆墨且能自立新貌，當與此一觀念有很深的淵源。

第二節　傳統文人的繪畫思想

依前文所述，江氏對文人畫的看法，有別於董其昌的「文人畫論」及「南北宗論」，亦不以行家利家做為作品優劣之先決條件。然因自幼生長環境及身處時代背景所致，江氏對繪畫方面的理解，大體上仍承自於中國傳統文人之繪畫觀點，茲可從下列幾個面向來加以探討：

一、繪畫認知

(一)詩畫相融

以詩畫相融一題來說。在唐代題畫詩的出現㉒，及宋代時期幾位能詩善畫的畫人推動下，自是中國繪畫漸漸朝向詩畫合一的道路邁進，並始有題跋的風尚。如郭熙在《林泉高致》中舉前人之語：

㉑　事實上，溥心畬的繪畫亦是南北兼事，故其以為南北宗各有千秋，亦不無糟粕，所以只要按照自己的愛好去臨仿，無須分南宗北宗。此論詳見王伯敏（1997），《中國繪畫通史》，臺北：東大圖書，頁 1169－1170。

㉒　此按徐復觀教授的推論，詩畫融合乃經漫長的歷程，其首步即因唐代題畫詩的出現；見徐復觀（1966），《中國藝術精神》，臺北：臺灣學生書局，頁 475。另據朱錦江的說法，唐代鄭虔度曾以自寫詩境成畫，獻給玄宗；此閱朱錦江〈論中國詩書畫的交融〉，收錄於何懷碩主編（1991），《近代中國美術論集——藝海鉤沉》第二集，臺北：藝術圖書公司。

　　詩是無形畫，畫是有形詩。㉓

及蘇軾在〈書摩詰藍田煙雨圖〉時言：

　　味摩詰之詩，詩中有畫；觀摩詰之畫，畫中有詩。㉔

　　此一重大轉變除了在繪畫藝術內涵上孕富詩性抒情之外，畫面亦開始出現文學與繪畫並行的外在形式，畫家的署名不再隱晦匿藏於角落，作者的想法亦可直接藉由文字來傳達；這樣文學與繪畫融合的模式，後來成為中國繪畫特有的一種藝術表現。而江氏之所以被人譽為當代文人畫泰斗㉕，其繪畫藝術亦為人劃歸文人之畫，應與茲一繪畫傳統有極大的關係。此若見江氏各期之作品風格、形式，皆可發現江氏深受文化傳承的影響。

　　如江氏 1965 年之〈浪花搏雪〉即題錄自作舊詩：

　　浪花搏雪囓山根，放眼青郊處處村，
　　安見舶樓通赤縣，空餘星火對黃昏，
　　雲迷絕嶺神靈窟，煙罨平疇太古原，

㉓　郭熙《林泉高致》；請參見藝術圖書公司印行（1975），《山水畫論》，
　　臺北：藝術圖書公司，頁 55—74。

㉔　此見前註，頁 52。

㉕　陳徵毅即以〈當代文人畫泰斗——江兆申〉為題專文介紹江氏藝術成就；
　　詳見陳徵毅（2002），〈當代文人畫泰斗——江兆申〉，《傳記文學》，
　　81 卷 4 期，頁 22—39。

久駐不知魂魄散，淒清唯有夜啼猿。❷

又如 1995 年〈山園鐵樹〉江氏自寫揭涉園中鐵樹並綴句：

嚴居豪客鬚如鐵，繞指能柔剛易折，
巧士人間繁有徒，何妨守伴山翁拙。

上述二例分別為江氏早晚期之作，其共同點乃皆屬江氏以自為詩作題畫，然事實上頗具詩名的江氏於畫幅上之款識並非全為詩作，詩作也未必盡為自作。關於江氏款識的方式，大致來說可分為三類：一是「簡要署款」、二則「敘事題跋」、三為「題錄詩賦」。

先論「簡要署款」一項，凡僅署名，或署年月，或署年月名，或單鈐印皆歸於此類。就江氏一生的創作總量而言，以如此方式署款最少，且多集中於早期之作❷，如 1968 年〈竹崎〉【圖 3-2-1】僅以篆字書「竹崎」二字，完成之年月作者姓名則未標註；另 1973 年〈長夏山水〉亦屬此類署款。

❷ 此題畫詩，按江氏於畫上裱綾題係為 1958 年春所作。見高雄市立美術館編（2002），《嶽鎮川靈——江兆申書畫藝術展》，高雄市立美術館，頁 30。

❷ 由於江氏 1975 年出版之《江兆申詩文書畫篆刻選》冊中皆未標示作品名稱，故此類署款之作參見江兆申（1975），《江兆申詩文書畫篆刻選》，臺北：學古齋，頁 43、44、46、60、61、86、91、100、106、110、111、112、113。尤以頁 60、61 二圖特奇，未見任何題識或鈐印。

【圖 3-2-1】江兆申，〈竹崎〉，1968 年，水墨，25.1×31 公分。

再看敘事題跋一項，凡陳說創作緣由，或創作感想即屬此類，如 1968 年 10 月名為〈神木〉❷❽【圖 3-2-2】之作，江氏便敘述其作畫因緣：

❷❽ 此畫原錄於江兆申（1975），《江兆申詩文書畫篆刻選》，臺北：學古齋，頁 42。後高雄市立美術館編印《嶽鎮川靈──江兆申書畫藝術展》畫冊時，因此幅江氏未署創作年份，故冊中無年代備載，且還誤作為 1980 年左右之作，排序於 1981 年〈陸劍南詩意圖〉之後、1982 年〈樊川詩意圖〉之前，見高雄市立美術館編（2002），《嶽鎮川靈──江兆申書畫藝術展》，高雄市立美術館，頁 84。

神木。余昔在故里，嘗夢架胡床臥樹腹中，密蔭遮天，俯仰
自樂。茲遊見神木下有一樹腹，為雷灼而空，如夢中所息，
為同遊者述之，因寫此幀，亦不必辨其是真是夢。

【圖3-2-2】江兆申，〈神木〉，1968年，水墨，25.1×34公分。

在江氏款識方式中，此類署款雖僅較前項為多；然因此類署款
往往寓含江氏自述的經歷或其對繪畫的看法，所以特具研究的價值
與意義。如前述 1965 年之〈浪花搏雪〉一作錄有自作舊詩，後來
江氏 1994 年又於裱綾上跋記創作此幅之時空背景，與後來住處遷

居搬移之概況，同時也解開了江氏齋館名號之謎。㉙又如 1969 年
之〈舊居圖〉，因是江氏自繪歙縣舊居，故從題識中得以窺見其家
世、經濟與環境。㉚

【圖 3-2-3】江兆申，〈樊川詩意圖〉，1982 年，水墨，69×98 公分。

　　而題錄詩賦一項，應是江氏最常見之署款方式，凡題錄自作或
他人所做詩賦詞句皆是。如 1982 年〈樊川詩意圖〉【圖 3-2-3】則

㉙　因江氏博通多能、廣涉群書，其齋館堂號常令人不解與疑其出處。如姜一
　　涵教授即曾為江氏堂號「靈漚館」一名所惑，並推論其出處，然仍未切中
　　江氏命名之意；文見姜一涵（1996），〈江兆申成功三要訣──看的準、
　　走的穩、落手狠〉，《美育》，77 期，頁 35。姜一涵作該文為 1996 年，
　　而江氏〈浪花搏雪〉補記為 1994 年，如姜一涵參酌此圖當不致誤！
㉚　此於第二章第二節中已行探討，請逕參閱。

【圖 3-2-4】江兆申，〈山水──醉翁亭記〉，

屬引用前人之作，其在款上便註擷唐朝詩人杜牧詩句：

遠上寒山石徑斜，白雲深樹有人家，停車坐愛楓林晚，霜葉紅於二月花。樊川詩句。壬戌夏椒原江兆申。

事實上，江氏以他人詩賦詞句為畫為題的情形十分頻繁，如 1964 年〈鳴機夜客圖記〉以近半的幅面款有清代蔣士銓之作、1966 年〈桃花源圖〉錄有晉朝陶潛所作〈桃花源記〉、1973 年〈秋聲〉書北宋歐陽修所作之〈秋聲賦〉、1976 年〈山水──醉翁亭記〉【圖 3-2-4】猶題歐陽修之作〈醉翁亭記〉一篇、1994 年〈後赤壁圖〉【圖 3-2-5】亦鈔北宋蘇軾〈赤壁賦〉全文。在冊頁方面尤甚，如 1980 年為陳雪屏先生所作〈詩意八景冊〉【圖 3-2-6】、1990 年〈滄洲趣冊〉【圖 3-2-7】、1991 年〈四季十二景冊〉【圖 3-2-8】、1992 年〈山水十六開冊〉【圖 3-2-9】等皆抄錄甚多他人詩賦作品。

1976 年，水墨，34×135.5 公分。

【圖3-2-5】江兆申，〈後赤壁圖〉，1994 年，水墨，136×66 公分。

【圖 3-2-6】江兆申，〈詩意八景冊〉，1980 年，水墨，畫 35.5×35.5 公分，書 35.5×35.5 公分。

【圖 3-2-7】江兆申，〈滄洲趣冊之四〉，1990 年，水墨，畫
35×22 公分，書 35×22 公分。

【圖 3-2-8】江兆申，〈四季十二景冊之七〉，1991 年，水
墨，畫 35×22.5 公分，書 34.5×22 公分。

【圖 3-2-9】江兆申，〈山水十六開冊之二〉，1992
年，水墨，畫 32.7×16.5 公分，書 32.7×16.5 公分。

　　故從上述的分析與援例，可見江氏的繪畫藝術形式與內涵，均
受到文化影響甚深，同時代表江氏採納傳統文人的繪畫理念──繪
畫與文學融合之藝術思想。不過，對於江氏屢藉他人詩賦詞句題錄
畫作的作法，雖有論者提出質疑與非議❸，但此若參酌江兆申在
〈談中國文人畫〉文中對詩畫關聯的解釋：

　　　　作詩的條件，是要抓得住「情」與「景」，要「情景交融」
　　　　這又是畫家們訓練腦的最好方法……腦經過訓練，他的取景

❸　陳徵毅表示在江氏的畫作中，自題詩者只佔一成，蓋為江氏繪畫藝術唯一
　　之缺憾與美中不足之處；此見陳徵毅（2002），〈當代文人畫泰斗──江
　　兆申〉，《傳記文學》，81 卷 4 期，頁 38。

> 造境才有感性、才有深度；心中坦蕩，可以不矜持、不偽
> 飾，自適其性之所宜而不用其所短。❸

　　則不難體會江氏的藝術思想，是抱持以詩意發揮畫意，以詩境
開擴畫境的理念。所以筆者認為如此評論實為過苛，況且許多傑出
的畫人亦非盡以自作之詩題畫，如江氏恩師溥心畬即為一例❸，江
氏此藝術思想亦應與溥師有關❸，故江氏如此的創作形式與內涵是
無可為訾。

㈡書畫相通

　　另繪畫認知尚有一個重要的課題——即是書畫相通的想法。由
於我國繪畫與書法同為一種工具，早在唐時張彥遠即提出「書畫異
名而同體」之論，其在《歷代名畫記敘論》中云：

> 頡有四目，仰觀垂象，因儷烏龜之跡，遂定書字之形。造化
> 不能藏其秘，故天雨粟；靈怪不能遁其形，故鬼夜哭。是時
> 也，書畫同體而未分，象制肇創而猶略。無以傳其意故有
> 書；無以見其形故有畫。天地聖人之意也。按字學之部，其

❸　請參閱江兆申（1986），〈談中國文人畫〉，《故宮文物月刊》，40
　　期，頁114；此文後亦收錄於《靈漚類稿》。

❸　溥心畬以古人之作繪詩意圖之例不勝枚舉，如 1930 年引歐陽修詩作〈黃
　　牛峽詩意圖〉，又如 1931 年用杜工部詩句作〈松風樓觀圖〉；此見詹前
　　裕（1992），《溥心畬繪畫藝術之研究》，臺中：臺灣省立美術館。

❸　溥心畬常言：「一張畫沒有題詩，便好像一部無聲的電影，看起來十分乏
　　味。」此見前詹前裕註，頁46。

體有六：一古文，二奇字，三篆書，四佐書，五謬篆，六鳥
書。在幡信上書端象鳥頭者，則畫之流也。顏光祿云：「圖
載之意有三：一曰圖理，卦象是也；二曰圖識，字學是也；
三曰圖形，繪畫是也。」又周官教國子以六書，其三曰象
形，則畫之意也。是故知書畫異名而同體也。㉟

　　宋朝郭熙於《林泉高致》也以執筆運行的角度切入，說明書畫
二者之關係：

一種使筆，不可反為筆使；一種用墨，不可反為墨用。筆與
墨，人之淺近事。二物且不知所以操縱，又焉得成絕妙也
哉！此亦非難，近取諸書法，正與此類也。故說者謂：王右
軍喜鵝，意在取其轉項，如人之執筆轉腕以結字，此正與論
畫用筆同。故世之人多謂：善書者往往善畫，蓋由其轉腕用
筆之不滯也。㊱

　　至元代因文人畫的興盛與強調適性寄意繪畫觀，更使紛紛而起
的「書畫同源」或「書畫同道」論述格外受到注目。如元初享有極
高畫名的趙孟頫在〈秀石疏竹圖〉卷中，便提及書畫之間密切的關
係，款曰：

㉟　見張彥遠《歷代名畫記敘論》之〈敘畫之源流〉；輯於俞崑編著
　　（1975），《中國畫論類編》，臺北：華正書局，頁27。
㊱　郭熙《林泉高致》之〈畫訣〉；輯於《中國畫論類編》，見前俞崑註，頁
　　643。

　　石如飛白木如籀，寫竹還應八法通，若也有人能會此，須知
　　書畫本來同。

　　同為元時的湯垕在《畫鑑》中亦主張以書法之筆作畫：

　　畫梅謂之寫梅，畫竹謂之寫竹，畫蘭謂之寫蘭，何哉？蓋花
　　之至清，畫者當以意寫之，不在形似耳。**㊲**

　　因而自元以降，在繪畫學習上，普遍存在「書成而學畫」的觀
念；在繪畫表現方面，以書法入畫或以寫為畫的想法，更是深為後
繼的畫人所奉行不背。如民初陳衡恪在〈文人畫的價值〉中亦云：

　　文人畫不但意趣高尚，而且寓書法於畫法，使畫中更覺不簡
　　單。**㊳**

　　而對此一傳統文人之繪畫觀，只要稍微留心江氏著述，不難發
現其認同之意。例江氏 1983 年於《故宮文物月刊》發表〈書與
畫〉一文**㊴**，首段即表示因東方的繪畫（尤其是中國）與書法用同一

㊲　此見雄獅圖書（1989），《中國美術辭典》，臺北：雄獅圖書，頁291。

㊳　陳衡恪〈文人畫的價值〉一文原載於《繪畫雜誌》，後收錄於何懷碩主編
　　（1991），《近代中國美術論集》第二集，臺北：藝術家出版社。

㊴　江兆申（1983），〈書與畫〉，《故宮文物月刊》，1 卷 1 期，頁 102－
　　109。後收於江兆申（1997），《靈漚類稿》，臺北：世界書局，頁 80－
　　84。

種工具紙、墨、筆；且書法的主要作用在記言，所以在學習文字的同時就開始受訓練，於年齡上遠較學畫為早，因此在用筆的技法上，畫常受書的影響。在此文中，江氏為說明書畫相通的道理，還進一步地把論書法的三要點：用筆、間架、丰神，和論畫法的三要點：筆墨、章法、氣韻加以比擬和闡述。

如論書法的「用筆」與繪畫的「筆墨」，江氏以為雖在討論書法時很少談到用墨，其因為中國的「書」通常是記言的符號，墨色當以濃勻為主，如是纔便於閱讀。但事實上書家講究用墨的例子甚多，如唐顏真卿〈祭侄稿〉就注意到用枯墨；宋王安石作書也好用淡墨；明徐渭用枯墨、淡墨與濃墨相參；王鐸時而淡墨時而濃墨，更意興滋酣，淋漓墨瀋。至於畫家用墨，古人云墨分五色，從濃到淡，從枯到溼，分成很多層次，更是無拘無束，五色衹是言其大要而已。而畫家的用筆更無定法，隨物賦形，如趙孟頫主張畫石用飛白體，樹枝用篆體，畫竹枝葉皆用真書，因此〈枯木竹石〉一幅便須兼用三種書體。所以用筆、用墨對於書與畫來說，其重要性幾乎是相侔。

談到書法的「間架」與繪畫的「章法」，江氏認為「間架」對初學者是指真、篆、隸書等單體結字，對書家而言則應兼及「行氣」。行氣指字與字之間的配合與呼應，結體的疏密，用筆的輕重、遲速，用墨的燥溼、濃淡，使全幅形成一氣。這種總體的結構，在謀運之間，困難度不會低於作畫時的造境。而「章法」二字，簡單的說就是剪接裁融，使一切歸於妥帖；不過由於中國畫通常都不從對景寫生入手，也不是從實景中割取一塊而完成一張畫，尤其是山水畫，因此中國畫的「章法」，並不完全等於西洋畫的

「構圖」。往往是在同一畫面當中，收集不同一地的實境，或者不同一個向面的景物，加以融合安排，形成了「意境」。以造境見長的江氏如此解說「意境」：

> 山分十面，可入畫的不過一角；樹分四面，可入畫的不過一面。幽谿深谷，可入畫的未必可以盡見，直陳眼前者又不一定可以入畫。身入名山，遠觀得其氣勢，近觀得其幽妙，兩者不可同時並兼。風、雨、晦、冥、煙、霧，倏忽變化，怡人之境，往往在一剎那間。畫家把不同朝向的使成為同一朝向，不同境域的使成為同一境域，剎那之境使成為永恆；近得其詳，遠得其略；而皆一一賦與性靈，相生相讓，無不合理；在胸中形成一嶄新境界，此之謂「意境」。

所以，依江氏的見解「間架」應當包括總體結構的「行氣」，而「章法」應含有資料去取與景物陶融的「造境」在內。

末則關於書法的「丰神」與繪畫的「氣韻」，江氏覺得祇是用詞上的不同，實質上二詞之意相當接近。然此二詞非實體之詞，在書畫中也都不別具形體，因是難以確切的說明，如真要以文字來敘述，也只能解釋為一種使人產生感觀的力量。對於這種感觀的力量，江氏澄清並無一定的特質與形式，故以書法來說，文徵明的小楷書有娟秀俊朗的丰神，而王鐸的丈二大幅勁健雄特，也照樣有丰神。另以繪畫而言，董其昌喜歡柔潤雅秀，尤繪江南一帶土質山脈環村濱水為主的畫風，所以崇尚董源、巨然、元初二趙、元四大家，遂致後人誤解，以為祇有接近上述諸家畫風的畫纔有氣韻；而

江氏卻認為這種論調雖相沿已久，但在今代並不能完全使人接受，況且最初提出「氣韻」二字的謝赫，並未界定氣韻即為柔潤雅秀，祇是在氣韻之下加註形容性的動詞——「生動」，故李唐、劉松年、馬遠、夏圭等皆具有其氣韻，因此江氏補述：

> 氣韻是繪畫中一種特有的生動而感人的素質。不管這素質代表什麼：雅秀、溫潤、雄渾、沈深、蒼涼或清越，祇要生動而感人。

從此文的陳述中發現——雖江氏對於書畫藝術的理念並不完全同於古人，某些部分仍有其自己的見解；然從其以書法與繪畫並列比較，及最後的要點歸結來看，確信江氏支持書畫相通的理論。另觀察江氏的言論，亦屢有類此的說法。

如 1986 年在〈談中國文人畫〉中道：

> 練字是畫家訓練手的最好方法……手經過訓練，他的筆墨才有深趣。❹

江氏 1992 年接受熊宜敬專訪時表示：

> 我畫畫只是拿來消遣，對寫字反而比較認真，下功夫也深。

❹　請參閱江兆申（1986），〈談中國文人畫〉，《故宮文物月刊》，40期，頁 114；此文後亦收錄於《靈漚類稿》。

　　字和畫其實是一樣的，而書法對用筆的講究更要超過繪畫，要求也更嚴，如果用書法來訓練筆法，比畫畫更有效。書法的技法是非常嚴格的，學習那一類家法都要非常用心，我寫歐陽詢的字幾十年了，但時間愈久寫得愈仔細，對自己的要求愈深。

　　其實，所有筆的用法道理是相同的，熟悉各家的寫字方法後，再用自己的手去寫出來，面目就會豐富了，繪畫的道理也是相同的。❹

　　1993 年江氏在北京舉行個展，同時舉辦「江兆申書畫藝術座談會」，在會中江氏亦向與會人士表示：

　　自己學畫實際上把時間放在寫字較多。❹

　　從以上江氏的自述，在在可察江氏對書畫相通之傳統文人繪畫理念的體認與力行，此若檢示江氏的繪畫作品，亦可明顯地見到由於書法的練習，對其繪畫藝術所造成的影響。❹

　　是以就某種層面以論，江氏是贊同書畫相通的說法，並且覺得書畫之間仍是息息相關。縱使江氏已然發現如今的藝壇在進展當

❹　熊宜敬（1992），〈迥出天機，筆意縱橫──野逸自然的江兆申〉，《典藏美術》，1 期，頁 116－122。

❹　張瓊慧（1993），〈江兆申書畫藝術座談會〉，《藝術家》，221 期，頁410。

❹　請參閱第四章第三節山水畫探析之第四期作品〈懸泉飛影〉賞析。

中，書畫產生若干的變動，及有學者對「書畫同源」的說法提出反駁❹，但仍不改江氏對書畫相通之傳統文人繪畫理念的矜矜自持，而江氏繪畫藝術成就之得以傲世群倫，當與此一理念有相當程度的關涉。

二、創作態度

㈠餘事

在上一小節中提到由於文人的大力參與，以致中國繪畫藝術出現詩書畫多重表現的形式與豐富的內涵；然而也正因創作者的身分異動為多屬文人，其文人之志未於丹青，本職亦非在繪畫，連帶使得創作態度產生很大變化。在唐代張彥遠《歷代名畫記》中記載著有日唐太宗泛舟春院池，正值水禽弋游，「上愛玩不已」，急召閻立本圖畫之。當時閻立本已是主爵郎中，官位不低；此刻也只得「奔走流汗，俯伏池側，手揮丹素」，而其他臣子則安坐觀賞。閻立本深感愧赧，事後告誡其子：「吾少好讀書屬詞，今獨以丹青見知，躬廝役之務，辱莫大焉！」❺從上述的典故，可以發現古代文人對待繪畫，乃視丹青為廝役之務；雖在晚後的宋代有許多文人紛紛從事繪畫，令文人畫於後來的畫壇大放異彩，然文人以為繪畫屬

❹　徐復觀認為應打破傳統書畫同源，或書出於畫的似是而非之說；詳見徐復觀（1966），《中國藝術精神》，臺北：臺灣學生書局。另陳綬祥以為書畫異名同體實際為認識上的謬誤；此參陳綬祥〈書畫同源與詩畫同體〉，收錄於駱駝出版社編（1987），《中國畫論》，板橋：駱駝出版社，頁32－38。

❺　張彥遠《歷代名畫記》見臺灣商務書局 1971 年編印本。

支節末事的態度仍是不變，縱使能為之亦不以為能。即使以今日時空背景來論，似疑有所不宜，但仍為部分畫人堅持不背，對江氏繪畫藝術具有影響力量──溥心畬老師，不大樂意人家稱其為畫家或以藝術家視之，可謂茲一思想的反映與當代代表，此已於本書第二章第二節中對溥心畬畫論及其相關理念加以探討。

而江氏雖未直接跟從溥心畬習畫，然透過溥心畬平日言教與身教，在對待書畫的態度上，亦有相當程度受到溥心畬餘事論的影響。如 1965 年江兆申為王北岳〈山居廬印拓〉作序即言：

> 志於道據於德依於仁游於藝，仁之與德修身之大綱也，為之不已乃歸趨於大道。藝者，蓋人生之末事焉，雖然非優游於道義，凝神以結於一，蓋亦不可卒然而及也。㊻

二度陪同江兆申前往大陸訪遊之莊伯和，亦曾在多篇文章中屢屢提及江氏對書畫藝術亦抱持「餘事」觀念。

例 1996 年〈文人畫最後一筆──論江兆申畫〉中莊伯和云：

> ……即使再看年譜中 1965 年以後的部分。有關作畫的記載仍比不上他在學術論文、著作的分量，與其實際創作的作品數量，並不成比例，這仍然說明他有意「不強調」繪畫的成就。正如傳統中國文人畫不刻意表明自己專業的「餘技」觀

㊻ 洪崇猛（2003），《王北岳篆刻藝術之研究》，屏東：國立屏東師範學院視覺藝術教育學系碩士論文，頁 144。

念。「餘技」的觀念，反映出來的是文人對於書畫藝術抱持
寓意、自娛、墨戲、玩賞、修身等之主張。**❹**

稍後同在 1996 年莊伯和又於〈江兆申的藝術生活〉發表：

> 對於繪畫技術層面的種種，真正文人畫家雖然不能說不加以
> 重視，但總有意無意表示不在乎的態度。江先生曾說過一句
> 簡單不過的話：「所謂畫，畫得好就好，畫不好就不好嘛。」**❹**

另在 1997 年〈文人生活美學的實踐者〉莊伯和如此表示：

> 在學術研究上，江先生有很高的成就，他本身又勤於讀書，
> 在他自撰年譜裡可以發現他注重讀書的歷程，正反映了典型
> 傳統文人價值觀……然而在藝術生活裡，江先生又表現了文
> 人典型的遊戲精神，遊戲精神並非表示不專業，而是不在意
> 自己專業的「餘技」觀念。**❹**

對於莊伯和以上的說法，筆者以為江氏確然有視繪畫為「餘

❹ 莊伯和（1996），〈文人畫最後一筆──論江兆申畫〉，《藝術家》，
253 期，頁 266－270。

❹ 莊伯和（1996），〈江兆申的藝術生活〉，《雄獅美術》，305 期，頁 42
－49。

❹ 莊伯和（1997），〈文人生活美學的實踐者〉，《藝術家》，266 期，頁
316－319。

事」的情形，且隨可援例。如莊伯和謂大三時經由吳子深的介紹前
往拜訪江兆申，希望學習點景人物；等正式拜訪後，江氏卻只談中
國畫家與自然的關係，及建議多讀古籍，一點也沒提畫畫的事。❺⓿

　　不過，對於莊伯和藉「江氏年表」來引證兆申先生對待繪畫為
「餘事」的論述，筆者以為似有可議之處。因同一作者，不同年代
之年表內容當不盡相同；是以全面性地觀察歷年各版本年表，或只
單從某一（些）版本年表而論，其所見的結果將有所差異。而按莊
伯和的說法：

> 　　研究一位藝術家的畫業，通常年譜能提供基本材料：正好在
> 一九七九年、一九九○年、一九九一年分別由雲崗文化公
> 司、國立歷史博物館、清韻國際公司出版的《江兆申作品
> 集》裏，都附有他的年譜。❺❶

　　顯明可知莊伯和祇參酌 1979 年以後所出版諸畫冊之附錄年
表，故此處實有說明與補充的必要。

　　就江氏年表版本來說，除 1996 年國史館館刊所錄〈江兆申先
生年表〉❺❷外，餘多屬畫冊或專輯中之附錄。而目前所見各版本，
可謂為最早的江氏年表史料，當為 1975 年出版《江兆申詩文書畫

❺⓿　同前註，頁 317。

❺❶　此見莊伯和（1996），〈文人畫最後一筆──論江兆申畫〉，《藝術
　　家》，253 期，頁 267。

❺❷　國史館館刊（1996），〈江兆申先生年表〉，《國史館館刊》，21 期，
　　頁 221－225。

篆刻選》一冊中所登錄之年表。然此版本，江氏在 1979 年出版
《近代中國美術——江兆申作品集》時，做了大幅的修正，爾後的
版本即是江氏以此「修正本」為母本逐年增補，再無變更前部年代
內容，莊伯和所見便屬 1979 年修正後之「修正本」。

　　至於 1975 年與 1979 年後版本之異，主要在於江兆申將 1975
年版本中有關作畫情形與紀錄盡予刪略，其剪去內容詳如以下：

　　民四〇年作山水（見 16 頁）。刻竹（見 17 頁）。賦遊獅頭山詩
　　（原稿，見 18、19、21 頁）。作敘飲文（原稿，見 20、22、23 頁）。
　　民五六年作雪景山水（見 28 頁）。臨雁塔聖教第一通，選二
　　開（見 49、50 頁）。
　　民五七年七月，遊蘇澳、花蓮、天祥，歸，作花蓮紀遊冊十
　　二開（見 29–40 頁）。八月，再作花蓮紀遊冊六開（見 41、43、
　　44、45、47、48 頁）。十一月，遊阿里山，歸，作紀遊冊八
　　開，選二（見 42、46 頁）。
　　民五八年十月，作竹居圖（見 52、53 頁）。十一月十七夜，大
　　雪，次晨作雪景（見 54 頁）。十二月，作舊居圖並記（見 51
　　頁）。
　　民五九年一月中旬，參觀費城博物館，費城大學博物館，普
　　靈斯頓大學博物館。歸，作山水兩幀（見 57、58 頁）。二月，
　　作雪景（見 56 頁）。三月，作定光庵圖並記（見 59 頁）。作石
　　林叢舍圖（見 60 頁）。四月，作山水（見 61 頁）。七月，作山
　　水、蘭竹各一幀（見 55、62 頁）。一年中繪畫五十幅，詩三十
　　六首，選三首（見 63–66 頁）。

民六十年三月，畫山水（見 69 頁）。四月，畫雪圖（見 67
頁）。七月，作山水（見 70 頁）。八月，作山水二幀（見
68、71 頁）。

民六一年五月，作硯銘（見 77 頁）。遊阿里山，歸，作山水
二幀（見 80、81、82 頁）。作硯銘二（見 78、79 頁）。十月，作
書兩幀（見 88、89 頁）。十月，在華岡中國文化學院講堂，作
山水墨卉各一幀（見 83、84、85 頁）。

民六二年一月，作墨筆山水（見 86 頁）。二月，癸丑元旦，
補成山水一幀（封面）。三月，作山水三幀（見 87、92、94
頁）。四月，作山水二幀（見 91、93 頁）。五月，遊韓國，主
持故宮珍藏在漢城展出兩週；並當眾揮毫，作書作畫，頗得
佳評。六月，作山水四幀（見 90、95、97、104 頁）。為日本同
道作印，都二十餘方，於六七月間完成（見 131－137 頁）。七
月，作山水五幀（見 96、100、101、102、103 頁）。八月，作山
水六幀（見 98－99、105、106－107、109、110、125 頁）。九月，作
山水五幀（見 108、111、112、113、115 頁）。十月，作山水畫六
幀（見 114、116、117、122、123、124 頁）。十一月，作山水畫三
幀（見 118、120、121 頁）。十二月，作山水畫一幀（見 119
頁）。

民六三年一月，作山水畫兩幀（見 126、127 頁）。❸

❸ 此處筆者只舉出作畫情形的差異處，餘個展等記載因大致相同故未摘錄。
詳見江兆申（1975），《江兆申詩文書畫篆刻選》，臺北：學古齋。

　　從上列 1975 年之年表版本看來，其不畏繁瑣地將其歷年所作列入紀錄，顯示江氏當時是十分在意其書畫藝術方面的表現，此情形一如江氏 1949 年投書溥心畬先生求錄為弟子，其意主在學畫而非學文；故江氏早期說來是頗重藝事，反不如莊伯和所說的那般視為「餘事」。此如加以回溯當時時空背景──傳統水墨於臺灣風行，畫壇名家輩出且頗受尊響，江氏青年之際自然不免著眼於畫藝方面；後來因藝事理念與年齡的俱長，想法有所修正亦屬不難理解之事。

　　因此，莊伯和對於江氏創作態度「餘事」的論述，更明確地說應是指其後來發展的情形；但若以歷年年表作全面性觀察，則可發現江氏早年與晚期的繪畫理念是略有不同，其創作態度亦隨著理念有所異動，而漸漸傾向「餘事」方是較符合事實與實際情形。

㈡自娛

　　上節討論得知，文人對待繪畫乃採餘事的態度，而江兆申受傳統文化及溥心畬思想的影響，難免亦然如此；不過，頗令人玩味的是──既視繪畫如廝役之務與支節末事，宋代以降文人又何以紛紛自願投入此一活動？其中最主要的緣故，即是繪畫成為文人自我表現與抒發情感的一種方式、管道。這樣的觀念，早於東晉時代的王廙就曾提出：

　　　畫乃吾自畫，書乃吾自書。⑭

⑭　閱俞崑編著（1975），《中國畫論類編》，臺北：華正書局，頁 14。

在王廙的說法，寫字作畫不過純為個人之事，創作者如有抒發的需求，便可直接藉書畫藝術來傳達自己的思想與情緒；因此，只要能「達吾心」、「寄吾意」，以求自我適意，其創作動機也無須同如當時統治階層所倡導的目的──「悉以誡世」、「善以示後」那般崇高。❺❺

類此主張，給予後之文人很大的啟發及為文人另闢一道寬廣之途，因繪畫與書寫使用同樣的工具媒材，文人只要稍將表現形式變換，一樣可以傾吐情緒、表達思慮，於是吸引無數文人加入書畫的行列之中，開創出異於世界其他藝術，且頗具傲人成就的文人繪畫。而江兆申的創作態度方面，既備前節所申論的餘事觀念，當然亦連帶地受傳統文人繪畫思想的影響，懷抱自娛的想法，此倘從江氏的言行即可見出些許端倪。

首先以江氏的言論來說，其在〈花蓮紀遊冊〉跋文中記道：

> 僕自幼喜弄筆墨，而不能恂謹自範，故不能盡法。每有所作，遂為朋輩索去。茲遊歸來，漫寫此冊，都十二景。楮素但取適性，亦不拘成格，聊以自戲。❺❻

「戲」同「玩」字，故江氏於此已明白地說明對待書畫的態度，乃是以書畫來自娛、自玩。

❺❺　此見張懋鎔（1989），《書畫與文人風尚》，臺北：文津出版社，頁12。

❺❻　筆者於高雄市立美術館舉辦「嶽鎮川靈──江兆申書畫藝術展」展覽期間（2002.10.26－2003.2.16）逕行抄錄。

另江氏在接受熊宜敬的訪談時亦曾做以下表示：

> 在古時候，書畫只是文人來修身養性和陶冶性情的，但是到
> 現在，隨著社會的變遷，學畫的人都接受了專業科班訓練，
> 他們是否也能以陶冶性情的觀念來寫字作畫，是值得懷疑
> 的。
>
> 我從事繪畫，並不是盲目的全力投入，主要是用繪畫來涵養
> 自己，不求刻意的造境，只要心意覺得安適，外界的許多評
> 論，許多反應，不需要太在意；當然，如果批評是對的，自
> 己也可藉此反省一下。⑰

從江氏談話內容可尋得幾個訊息：

一是江氏的質疑，顯示其對這個事題的重視，也就是說創作態
度與藝術作品之間，應有某種程度的關聯。此若參酌前人「書如其
人」、「畫如其人」的說法，亦不難略見古來的畫人咸認書畫反映
人格修養，而中國文人繪畫美學追求「淡逸」，如創作態度有所偏
執，當不符「淡」與「逸」，同理推之創作者的心態亦必躍然於紙
上，無所遁逃藏跡。江氏在跋董書卷的末後一段，便曾作蘇軾與董
其昌兩家之比評，其云：

> 卷中佳字，往往直逼蘇玉局寒食詩，惟鬢蘇于無意中自然造

⑰ 熊宜敬（2002），〈雋語皆深意，師心垂範式──江兆申藝術語錄〉，
《典藏古美術》，115 期，頁 108－112。

妙；思翁則動求法度，力致精瞻。有意無意之間，相去不能
以寸，故之玉局寒食詩之難也。❺⓼

是以從江氏之言可知蘇軾與董其昌的創作態度是有別：前者為
無意，後者卻是有心；雖然在態度上僅些許之差，但其結果卻相去
甚遠。此亦可確證江氏以為創作態度，對作品風格是有其決定性的
影響。

二是按江氏疑問現今出自專業科班的畫人，是否仍以陶冶性情
的觀念來寫字作畫，以及江氏強調自己從事繪畫，主要是用繪畫來
涵養自己，可見江氏是主張繪畫應懷「自娛」的創作態度。

三是既然畫如其人，反映人格修養，且中國繪畫追求「淡逸」
之美，而繪畫成就又非能強得，倒不如心安意適以書畫求自娛，無
須為自己的書畫表現煩惱，能表現到什麼樣的程度，就表現到什麼
樣的程度，只要盡了力就好。故書畫對於江氏來說，是件愉悅之
事，而非是負擔、苦差，此思想影響江氏的繪畫風格，也確實映照
於江氏書畫作品之中。

再從江氏行止來看，其好友李大木在〈略談江兆申的遊戲筆
墨〉❺⓽一文中，為說明江氏遊戲筆墨，例舉 1964 年江兆申為備交
七修畫會之月課作〈楷書十言聯〉【圖 3-2-10】之跋文：

❺⓼　此見江兆申（1997），《江兆申行書小楷集》，臺北：圓神出版社。
❺⓽　李大木（1997），〈略談江兆申的遊戲筆墨〉，收錄於新光吳氏基金會編
　　（1997），《江兆申先生紀念集》，臺北：新光吳氏基金會，頁 119－
　　122。

【圖3-2-10】
江兆申，〈楷書十言聯〉，1964 年，書法，120×22.5公分×2，此即為江兆申備交七修畫會月課之作。

日人早瀨等求書，抽賸小紙，硯中並有餘墨，戲為此聯，留交七修月課。書雖不佳，句固不惡，同好中不知有愛之者

　　否？能酬捲菸一支，便當舉以相贈，不然攜歸引火，亦可取
　　媚細君。甲辰十一月，江兆申識於小有洞天之室。**⑩**

　　就江氏不諱言地自述此作，乃於日籍友人早瀨等求書之後，利
用剩墨餘紙為之，和引人會心微笑的跋文內容：「要酬捲菸一
支」，否則攜歸引火取媚細君等語，以及自道「戲為此聯」信手而
作的情形；不難看出其在創作之際，乃是保持一種隨性自在的心
態，「畫的好就好，畫不好就不好」，而這心態其實也就是所謂
──書畫自娛的創作態度。

　　此外討論書畫自娛，尚有一點不可不談，即是──江氏參加七
修畫會活動，其實在本質上亦屬自娛的一種方式。關於書畫會友或
唱和的自娛方式，宋代李公麟的〈西園雅集圖〉就紀錄其在京師之
時，曾於駙馬都尉王詵家中作客，將當時集會：作詩、繪畫、論道
的詳情畫下，因此有人認為李公麟乃最先創制文人雅集圖。雖然，
此畫據考究為虛構之情節，不過這樣的雅集模式卻頗令後人心嚮，
因而後來成為文人喜於創作的題材之一，且為明清時期文人樂於參
與的活動；文徵明所作的〈惠山茶會圖卷〉，便是當時文人雅士集
聚作畫、寫字、唱和的真實寫照。

　　而江兆申在書畫唱和方面的事蹟，在第二章第二節中所提及：
1935 年江氏為鮑月帆先生抄寫《鐘鼎款識》時，四舅雪江先生與
父親吉昌先生因一時興起，出現三人傳筆合作的情形即為一例；依

⑩　作品見江兆申（1997），《江兆申書法作品集》，臺北：圓神出版社，頁
　　35。

張懋鎔的見解書畫之所以普及，原因在書畫比其他學問更富自娛性，書畫往往在不知不覺的情趣交流中傳襲，換言之在傳統知識份子家庭，家教與師承也是書畫自娛的一個方面。❻❶

另外，江氏在來臺之後曾加入許多團體，與書畫相關者有二：其一為 1962 年（或1964年）時與同好吳平等七人組成「七修金石書畫會」；其次乃 1962 年加入「海嶠印社」。江氏參與書畫團體的動機，按理除含有切磋技藝、交換心得外，其中亦應存抱聯絡同好，以書畫會友或唱和之想。

如同在〈略談江兆申的遊戲筆墨〉一文，李大木提及七修畫會期月一聚且行之多年；某次沈尚賢因事未到，寄交所作篆書對聯一件，當時周澄隨師江兆申到會，見而喜之臨沈作上聯，江氏亦興至而臨下聯並跋：

> 七修雅集，尚賢出篆書聯，而人不至。周澄作客，臨其上聯，因為足成七字。乙巳春月，椒原江兆申並識。❻❷

對此師生合書對聯一事，李大木以為於古未有且事亦妙，特以記敘。故無論鑒於言論方面或上述以往事蹟，受家庭傳承及文人繪畫思想影響的江氏，均可確見其非求名利，重視品德修養、自我玩賞的創作態度；而江氏行為舉止，之所以給人猶如莊子一般「通

❻❶　張懋鎔（1989），《書畫與文人風尚》，臺北：文津出版社，頁 21－22。

❻❷　李大木（1997），〈略談江兆申的遊戲筆墨〉，收錄於新光吳氏基金會編（1997），《江兆申先生紀念集》，臺北：新光吳氏基金會，頁119。

人」的印象❻❸，筆者認為也應與此思想有很大的關聯，致使江氏在創作之際以自娛自適、心意閒淡的情致，無所拘束地乘興揮毫，自然流露其真性真情，創作出符合自身野逸精神且感人生動的書畫作品。

第三節　繪畫進展論

　　由於十九世紀之中國備受列國欺凌導致民族自信的流失，及前清正統畫派之追隨者復古因襲的風氣過熾，造成時人普遍產生中國繪畫不如西方藝術的錯覺，並連帶對當時畫壇上的主流——文人畫進行全面性的否定與檢討，甚至有若干學者宣稱中國繪畫如不改革，恐有滅絕之虞。如是對中國繪畫抱持不樂觀的立論，幾乎可謂瀰漫整個二十世紀，例康有為在《萬木草堂藏中國畫目》云：

　　蓋即四王、二石稍存元人逸筆，已非唐宋正宗，比之宋人，已同鄶下，無非無議矣。唯惲蔣二南，妙麗有古人意，自餘則一邱之貉，無可取焉。墨井寡傳，郎世寧乃出西法，它日當有合中西而成大家者。日本已力講之，當以郎世寧為太祖矣。如仍守舊不變，則中國畫學應遂滅絕。國人豈無英絕之士應運而興，合中西而為畫學新紀元者，其在今乎？吾斯望

❻❸　如巴東即曾表示：「江先生是個通人」。此見巴東（1997），〈振衣千仞岡、濯足萬里流——憶江兆申先生二、三事〉，《現代美術》，73 期，頁 80。

之。⑥

　　事實上對於中國繪畫發展心存憂慮，及認為每下愈況的論者，不僅於所謂的維新人士，稍晚於康氏而深根於傳統水墨繪畫表現的黃賓虹亦曾表示：

　　　唐畫如麴，宋畫如酒，元畫如醇。元畫以下，漸如酒之加水。時代愈近，加水愈多，近日之畫已有水無酒，故淡而無味。⑥

　　縱使到了二十世紀晚期，海峽兩岸亦屢有論者相繼的提出。以臺灣本島為例，倪再沁在〈水墨的建立、崩解與重探──臺灣水墨發展的再沉思〉文中亦直言不諱：

　　　提起水墨畫，不得不令人慨嘆它的暮氣沉沉與沒落。
　　　水墨教室的學員多屬怡情冶性的票友，水墨教學較缺乏認真嚴肅而深刻的學習，而美術市場一直是懷舊和裝飾風格的天下。
　　　上述觀點只能證明水墨雖能以「國粹」的姿態存在，卻難掩它日漸衰頹的事實。

⑥　康有為《萬木草堂藏中國畫目》，見文史哲出版社印行（1977），《康有為手稿──萬木草堂藏中國畫目》，臺北：文史哲出版社，頁105。

⑥　引自袁金塔（1988），〈試論水墨畫創作上的一些基礎問題〉；收錄於王素峰執行編輯（1988），《現代水墨畫》，臺北市立美術館，頁40。

在新生代畫家的眼裡，水墨畫儘是陳陳相因的那一套，只是在特定的題材中繞圈子；它既難與世界對話，也無法表達出現代生活中的感受，水墨正是滿身沈痾、亟待拋棄的一道枷鎖而已。**⑥⑥**

且倪再沁在其文中逕以「近代水墨的困境」、「水墨改革的失敗」為兩節之標題，來表示其對傳統水墨繪畫的灰心。另在〈中國水墨，臺灣趣味——臺灣水墨發展的批判〉**⑥⑦**一文，倪再沁更大力抨責日據時代以來臺灣土地上有過的主要水墨流派。**⑥⑧**

在以上相繼不絕改革求變的呼聲中，不論其最後因應之道是為引西潤中、融合中西或借古開今**⑥⑨**，但其共同的一個訴求——皆反對四王臨摹前人的做法，並視四王為衰微之濫觴；不過，相對於改革支持者的附和與掌聲，卻也有部分論者表示不同的意見。

如萬青力在〈並非衰落的百年——十九世紀中國繪畫史〉中，便試圖為清代繪畫的歷史地位翻案，並指出下列幾點：第一，國畫

⑥⑥ 倪再沁（1991），〈水墨的建立、崩解與重探——臺灣水墨發展的再沉思〉，《雄獅美術》，246 期，頁 138－149。後收錄於倪再沁（1995），《臺灣美術的人文觀察》，臺北：雄獅圖書，頁 248－271。

⑥⑦ 倪再沁（1991），〈中國水墨，臺灣趣味——臺灣水墨發展的批判〉，《雄獅美術》，244 期，頁 150－159。後收錄於倪再沁（1995），《臺灣美術的人文觀察》，臺北：雄獅圖書，頁 228－247。

⑥⑧ 此為彭明輝的見解，見彭明輝（1996），〈從大歷史看水墨的困境〉，《雄獅美術》，299 期。後收錄於（1997），《臺灣藝評檔案 1990－1996》，臺北：帝門藝術教育基金會，頁 104－115。

⑥⑨ 見第二章第一節渡海前的大陸時空環境。

「衰敗」之說只是康有為等幾代人，在西方文明壓力下急於求變的心理反應，不過這心理反應卻是一種盲目的選擇、倒退的主張，荒謬的歷史判斷，一個時代的誤會。第二，「衰敗」說是強將西畫的評量標準硬套在國畫的發展軌跡上，因此無法客觀地從國畫自身的變革看到國畫的創新與成就。第三，十八世紀以來，清初「四王」一派雖被清廷捧為正宗，但卻無法壓過「在野」畫派之成就與蓬勃發展。該文並從明末清初開始，跳出一般畫史的「主流」框架，重新檢驗十八與十九世紀「在野」國畫的流派與成就，企圖証明十九世紀的國畫史「並非衰落的百年」。❼⓪

　　另彭明輝在〈從大歷史看水墨的困境〉認為應從大歷史的框架來看此問題，可避免一些不必要的激情與盲點，同時也提出幾點看法：一是，水墨的困境不是水墨獨有的──從整個中國文明史的觀點來看，唐宋之交是最接近我們這個時代的一個文明高峰，其後雖偶有波瀾，大趨勢上卻有如江河日下，且無論是文學或藝術皆然。如以在臺灣的西畫發展為例，實亦難脫「文化買辦」、「拾人牙慧」之嫌。儘管形式、風格上西畫在臺灣有瞬息萬變的表象，卻無一不是生硬地風從西潮，而難掩原創性的欠缺，以及和本土脫節的事實。質實而論，西畫「創作」上的困境是絲毫不下於水墨。二是，衰微難振的不只是中國──過去的百年，對中國而言是極為難堪地從谷底開始翻升的過程；但對西方而言，塞尚以來的發展，難道就沒有「江河日下」的況味？西方本世紀以來藝術形式的豐富與

❼⓪　萬青力（1992），〈並非衰落的百年──十九世紀中國繪畫史〉，於《雄獅美術》連載，254 期－278 期。

多樣化，亦無法遮掩它內涵逐漸空洞化的事實。故近百年來整個中國和水墨畫正一起面對著「再生」的困境，但西方與其藝術何嘗不也是正在面對著年華老去的困境。三是，困境的突破沒有成藥——李渝指出突破這困境的必要條件是：「人的自我剖析、批評、否定、解放和再肯定，這才是此世紀『人與環境』中，人所能具備的唯一條件。」另有人提出「與日常生活結合」或「在民間藝術中尋找活力」等說法，然仍無法有效的解決困境。故彭明輝表示藝術創作所靠是人的稟賦與盛情，情感豐富、深刻，而真誠的藝術家，不管他所表現的是困頓、祈求、憧憬、有違常態的亢奮（如梵谷）或絕望，都是文明史上珍貴的藝術品。更何況在抽象藝術之後，形象已從一切意識型態的桎梏中徹底解放出來，且在杜象之後，藝術表現已無任何外在約束，是以今天的藝術創作，嚴格說來不需要再有任何理論撐腰，因為「一切都被許可」。❼

對於以持平的態度重新審視中國歷代繪畫發展，其實早於前二者的論述，江兆申在 1970 年〈從畫家構圖意念來看中國山水畫的舊有進展〉❼就曾對中國繪畫發展成就，提出頗令人意外且又具說服力的新詮釋，此即是本書所名之江氏「繪畫進展論」。此論可謂與一般人對中國近代繪畫成就認知有明顯的不同與諸多的落差，茲

❼　見彭明輝（1996），〈從大歷史看水墨的困境〉，《雄獅美術》，299
　　期。後收錄於（1997），《臺灣藝評檔案 1990－1996》，臺北：帝門藝
　　術教育基金會，頁 104－115。

❼　江兆申（1970），〈從畫家構圖意念來看中國山水畫的舊有進展〉，《故
　　宮季刊》，4 卷 4 期，頁 1－11。後收於江兆申（1977），《雙谿讀畫隨
　　筆》，臺北：國立故宮博物院，頁 102－122。

將文中江氏重要且獨特的看法分述如下：

　　一、江氏在撰寫〈從畫家構圖意念來看中國山水畫的舊有進展〉一文時分作「卷」、「軸」、「冊」三類來逐項探究。在第一類「卷」的方面，其首先列出三件描繪江邊景物的名作來行比較：一是五代南唐趙幹〈江行初雪圖〉，二是宋李唐〈江山小景卷〉，三是元代黃公望〈富春山居圖〉。在對照以上三卷之後江氏表示：趙幹〈江行初雪圖〉的構圖意念是看到什麼便畫什麼；李唐〈江山小景卷〉則是比前作觀察深入；至於黃公望〈富春山居圖〉，江氏解釋雖然取景同樣也是江邊景物，但由於作者更著重於主觀和性靈的揮發，所以不僅不同於趙幹，也大異於李唐。黃公望沒有像趙幹在作畫前對實景作普遍的觀察，也沒有像李唐在作畫前對實景作重點的觀察，其祇是將江行的經驗、腦中映現所得，在紙上隨意構圖，然後在興致好的時候纔提筆「填剳」上一小段。且因黃公望居處江南水鄉，舟行的機會甚多，在「山」與「水」結合的這種好景緻中從容往來，時間久了感受自深，真可以說是「浸入骨髓」。一旦提起筆來，不管真山如何，真水如何，山水的精神自然在筆端流瀉，打破了真山水的界限，所以此幅構圖是整體的，因此無法如前二幅一般可予適當的分割，以成為一個單獨的畫面。黃公望以前的畫家作畫，會給人是一種「工作」的感覺，但黃公望在作畫，卻給人覺得是一種「享受」。在〈富春山居圖〉這一幅畫裡，幾乎每一筆當中都有若干的變化（包括了筆和墨），而這種變化又好像不是出於有意的安排，祇是作者天機潑潑、自得其樂的在耍著一種遊戲。故江氏在這部分為元代以降中國山水畫做個小結：

中國山水畫到了這一個階段，我祇能這樣的說：「假若你要從一貫的技巧方面，或者是以一種欣賞照片的心情，來欣賞中國山水畫，中國山水畫在此一時期是比較難於使人接受的。假若你要欣賞一位畫家，欣賞畫家的思想，欣賞畫家在大自然當中所體悟出來的一些契機，中國山水畫是越畫越好了！」

二、在第二類「軸」方面，江氏續舉五件作品來比較：一是北宋范寬〈谿山行旅圖〉，二是宋李唐〈萬壑松風圖〉，三是宋蕭照〈山腰樓觀〉，四是宋馬遠〈雪灘雙鷺〉，五是元王蒙〈谿山高逸〉。依據江氏的分析：范寬〈谿山行旅圖〉巧妙地運用各種不同高度所見的景物加以鎔鑄，創作出使人看了不僅合理協調且覺得異常親切的作品；李唐〈萬壑松風圖〉大致是由前作演變而來，不過此幅的構圖意念卻比前作複雜的多，畫家費盡心力地搏合很難搏合的矛盾，且鎔合了中國山水畫基本構圖三原則——平遠（平視）、深遠（透視）、高遠（仰視）於一爐，創作出一個非常優美與完整的真景實境，為目前所見最複雜的一幅古畫；宋蕭照〈山腰樓觀〉除筆法方面顯得相當貧乏外，構圖意念亦較單純，但其注意力已由山的正面轉移到側面；宋馬遠〈雪灘雙鷺〉取景的範圍愈來愈小，然因用了戰筆，故構景雖然簡單，卻沒有單純乏味的感覺；最後元王蒙〈谿山高逸〉主要景物雖為生活在峽谷中小盆地的菊窗琴師，畫面的空隙亦僅有山與山之間的那一小片「天」，但其中的內容與意涵卻是無窮且非前四作可相比擬。因此，江氏在上述諸軸互較之後說：

我覺得宋人取景的原則是靜止的，是偏近於寫實的。畫家們用他自己的意象，在自然景物中經過斟酌的割了一塊給你，此外他覺得不需要再增加什麼。而元人的取景，卻是活動的，偏近於思想的，把他們遊過的地方，從記憶中追敘出來。「那兒可遊，那兒可息，那兒可行，那兒可止」都從他的畫筆下傾訴出來，因此他們在畫中所提供給你的意境，無疑的要比宋人開闊而明爽。

同時江氏也對元後的明清兩代繪畫，表達自己的看法：

明朝雖然也產生了不少傑出的畫家，但他們在構圖意念上，並沒有特殊的進展，大抵仍是沿南宋與元兩代的成法。不過學元人的，對自然主宰的主觀觀念更為增強，而學南宋人的卻融合了元人的若干想法，使畫面更為增廣開闊而已。
倒是清初四家中的王原祁，他有意把實景摶成平面的黑，把天水澄成平面的白，使淨化的「有」與「無」，構成相當耐看與耐想的畫面，是有相當成就的。

三、第三類「冊」的方面，江氏以為冊與軸的情況是相通，在冊頁裏面南宋的作品保存得比較多，應與南宋的構圖意念有關，那種從自然景物中割取一個小片段的章法，對於冊頁是最適宜的。畫家們對冊頁的取景大致仍是站在側上方獵取的印象，但有時比軸更為簡約罷了。繁簡取捨之間，畫家們有其斟酌處，因為要把大軸縮成小冊，或把小冊放成大軸，還是需要斟酌損益的。

　　綜合江氏以上所列三類形式的名畫評析，可以發現其獨到之處：不僅引藉西方透視的原理來加以分析，更從一般論者容易輕忽的角度來切入研究，這角度即是——畫家構圖意念；雖然江氏對「構圖意念」一詞，並未立下明確的定義，但從其文中所指，筆者以為應近似或可簡言為畫家的思想和感情。此如逕將江氏所謂「構圖意念」，換言為畫家的思想和感情表現來論中國繪畫發展，確實就如江氏觀察所得——愈往後的繪畫，愈著重在思想和感情的傳達，反倒不怎強調物體形象的再現，或把重心放置於技巧的表現方面；因而導致爾後部份以技巧表現來論斷優劣，或持某種西方美術思考為標準的論者，產生中國繪畫趨向衰微沒落的誤解印象，先前述及康有為等維新人士即是如此。

　　是故，倘能以江氏所謂的構圖意念為主要品評依據，及從更宏觀的美術史角度，摒除追求形似的先決想法，深體中國繪畫精神之所在，則不僅可見歷朝歷代的畫人，雖重視傳承但仍不斷地往求新求變的方向努力，就連元後的明清兩代繪畫亦然，只不過有時幅度稍微或步伐稍慢而已；自是中國繪畫也絕非康有為所論情如郿下，或革新論者所說出現衰微沒落的態勢，而是越畫越好、越來越進步！

　　在了解江氏繪畫進展論之後，茲仍有幾點尚待探討：

　　一、江氏觀察所得愈往後的繪畫，愈著重在思想和感情的傳達，而不強調物體形象的再現，因此若從畫家的思想，在大自然當中所體悟的契機來說，中國山水畫是越畫越好了！筆者以為江氏所實指乃為後來漸漸蓬勃發展的文人繪畫；不過江氏在〈從畫家構圖意念來看中國山水畫的舊有進展〉一文中，不知為何皆未提及「文

人畫」一詞，或說明應與文人繪畫思想有關。就此問題，筆者以江
氏撰寫此文之年代 1970 年 4 月加以反溯，發現此時的江氏正於美
國密西根大學客座研究員一年之期，且任職於故宮不滿五年，其前
二年皆著重於唐、宋畫的研究，1968 年方轉向專研明代唐寅的繪
畫，因此很有可能江氏當時尚未形成一個完整的繪畫思想體系，故
未將中國山水畫是越畫越好的成因與「文人畫」思想予以連結。❼❸

　　二、在第一章中曾提及：在文人畫價值不被改革派肯定的當
代，江兆申何故依舊我行我素、獨逆潮流，反其道而行？關於此
題，筆者的見解應與其「繪畫進展論」有一定程度的關聯。也就是
說江氏之所以能不受西潮的左右，而堅持傳統繪畫題材與表現，除
前面章節論述的時代環境因素外，更重要的一點，即是在江氏的所
見所得之中，中國繪畫藝術有其精到之處，非如一般改革派的想
法，誤認為中國繪畫遠不及西方藝術，而須一味地盲從跟進。故江
氏的「繪畫進展論」可反映出江氏對中國繪畫藝術的肯定與自信，
同時也解釋江氏選擇傳統繪畫題材與表現的緣故。

　　三、前段談到江氏對中國繪畫藝術成就充滿信心，且不以為不
及西方藝術表現，但此並不意味江氏排斥或否定西方藝術。此若從
江氏文中引藉西方透視原理的做法，來分析諸件名畫的作者構圖意
念，可以略見江氏對待西方藝術的態度，非屬引西潤中或融合中
西，乃是借西「鑑」中，借西方的理論原理來對中國繪畫加以解

❼❸　江氏在〈從畫家構圖意念來看中國山水畫的舊有進展〉一文末段亦自言：
　　　「……道濟以後一直到目前，當然還更有不少特出的畫家。但本文祇以故
　　　宮藏品為範圍，將來俟筆者思想較為穩定或成熟時，也許會再作進一步的
　　　討論。」此見前註，頁 122。

釋，增進時人對中國繪畫的理解，以去除自信的缺乏與不正確的觀念，故其時用西方美術名詞來說明。**⓸**如在〈從畫家構圖意念來看中國山水畫的舊有進展〉一文中表示：

> 中國畫不論在那一個時代，或多或少的都在重視作者的主觀而不過份重視客觀的真實，因之處理畫面的方法是重視作者的思想而不過份重視寫生，所以他能夠把每一個透視單位融接而黏繫起來。也因為同一原因，一張中國山水畫永遠無法成為一幀「攝影」，而「攝影」也永遠無法取代中國山水畫。
>
> 普通人看山，沒法將連續的印象加以綜合，他的思想與眼光只能集中在一個點上，在同一剎那，也只能運用一個「能見度」，因此出遊的人，常會有「當時看看，並不太奇突；回來，想想，風景真不錯」的感覺。

此外，在其他史料中亦可見江氏相關說法，如於熊宜敬〈雋語皆深意，師心垂範式──江兆申藝術語錄〉中記道江氏如是云：

> 現在，有許多人拿西方的理論來解釋中國藝術文化，這是不

⓸ 江氏曾言：「中國舊有的藝術傳承已發生了問題，要負擔這個使命是相當重大的，中國藝術在此刻應如何轉向是最重要的。許許多多的理論無法用感情投入的方法說理，種種的理論，何種對中國繪畫較為適當，必須要充分的整理釐清，才有說服力。」此見熊宜敬（2002），〈雋語皆深意，師心垂範式──江兆申藝術語錄〉，《典藏古美術》，115期，頁110。

恰當的。在美學方面，中國繪畫是比較不講理的，基本上，如果一件作品有那些地方不合適，西方美學就提出證據來討論，比較容易被年輕人接受；而老派的中國畫家，卻無法用理論的方式來研討繪畫，因為他們提不出證據；所以新一代以西方理論論辯美術，似乎永遠有理，因為西方美術講模式，講證據，而中國美學則重感情，這是很重要的分野。

就理論美學而言，中國和西方基本規則不同，中國畫是「動」的，西洋畫是「靜」的。就繪畫立足點而言，西洋畫是一點透視，是單一的；而中國畫是多點透視，是不定的。**⓻**

　　就以上江氏對中國和西方繪畫藝術的比較，可見在其認知裡是無基本的優劣之別，不同的時代、地域與思想模式，產生不同的繪畫題材、形式與表現。因此如維新、改革派盡以西方理論美學來衡量中國繪畫藝術成就，本就有所不適與不當，故江氏在〈從畫家構圖意念來看中國山水畫的舊有進展〉一文所闡示的「繪畫進展論」不單代表其繪畫思想，同時此論亦是深值對中國繪畫缺乏信心者認真參研與省思的課題。

第四節　繪畫天才論

　　成功是得之天才，抑是努力之故，古來看法便莫衷一是，然頗有趣的是：功業有成的名人，最後往往將成功歸因於努力；而一般

⓻　此見前熊宜敬註，頁 109－110。

仰望其碩果的旁人，卻都以為關鍵取決於天份。

如科學家牛頓（Isaac Newton，1643－1727 年）常言：

天才只是長久的耐苦。❼⑥

阿諾德・豪澤爾在《藝術社會學》中論：

藝術家的天賦才能僅僅代表了藝術創造的可能，僅僅是一種潛在的東西，要使它們成為藝術創造的資源，就必須與藝術家的興趣和努力結合起來。藝術家的天賦也可以被看成一種工具、一架機器，如果被擱置一邊，那麼就會無所事事。只有當藝術家用它來處理受時、空、社會等因素制約的經驗材料時，它才可能創造出有意義的作品來。❼⑦

朱光潛在《談美》一書中述：

在固定的遺傳和環境之下，個人還有努力的餘地。遺傳和環境對於人祇是一個機會，一種本錢，至於能否利用這個機會，能否拿這筆本錢去做出生意來，則所謂「神而明之，存乎其人」。有些人天資頗高而成就則平凡，他們好比有大本

❼⑥　引自朱光潛（1988），《談美》，臺南：大夏出版社，頁 115。

❼⑦　居延安譯（1990），阿諾德・豪澤爾原著（1974），《藝術社會學》二版，臺北：雅典出版社，頁 41。

錢而沒有做出大生意；也有些人天資並不特異而成就則斐然
可觀，他們好比拿小本錢而做出大生意。這中間的差別就在
努力與不努力了。❼❽

強調「基本功」的李可染在其畫論中談到：

數十年來，我為了探求學習藝術的門徑，曾在全國各地拜師
訪友，結識了不少藝術上成就很高的老前輩。他們的言行和
藝術成就都給我以深刻的啟發和教育，使我體會到他們的成
就雖然各有不同，取得成就的條件也非出止一端，然而他們
取得很高的成就，有一條原因是共同的，這就是為了實現自
己藝術上的理想，提高藝術的表現力和感染力，他們的藝術
生涯沒有一個不是在勤奮中度過的。❼❾

對江兆申繪畫亦具有影響力的知名畫家張大千先生，接受採訪
時也曾表示：

我不贊成強調什麼天才，我也不主張什麼刻板的功課。我不
是說沒有天才兒童，但多是被父母當寶貝一樣到處現寶，斲
喪了靈性，大家一捧，家人一寵，再也不知下苦功，就真是
天才，也會給斷送了。

❼❽　同前朱光潛註。
❼❾　李可染（1988），《李可染畫論》，臺北：丹青圖書公司，頁16。

　　不論學什麼，最重要的是興趣，我覺得只要你有興趣，就可
　　以說是天才，以前的人說「三分人事七分天」，這話我絕對
　　反對，我贊成「七分人事三分天」，自己下功夫最重要，尤
　　其是在基礎上下功夫更重要。⑧

　　因此，可鑑以上列舉之典範所論，莫不以為成功之道在於「努
力」，而非常人所直覺或推委的「天才」。不過，令人意外的是自
身已有眾所皆知極高藝術造詣的江氏卻道：

　　天才沒有天才，絕對不可能成為一個好的藝術家；可是只有
　　天才而不努力，也不可能成為一個畫家。但只有努力而沒有
　　天才，那只能到達某一種境界；一個藝術家是一生下來，就
　　已經決定了他會成為一個什麼樣的藝術家。上天對一個藝術
　　家是很嚴苛的，一個時代裡要出現一個真正偉大的藝術家都
　　是很難的。⑧

　　而此即為本書所謂的江氏「繪畫天才論」。初聞江氏如此分析
天才、努力與藝術家間的關連，令人十分地訝異與置疑；其不僅與
上述幾位典範者的說法不同，也和江氏平日的行事與勤勉致學的形
象有別。關於江氏的積極與用功，在文獻資料裡實不乏見其親友後

⑧　謝家孝（1983），《張大千的世界》，臺北：時報文化出版公司，頁
　　235。
⑧　侯吉諒紀錄（1996.5.17），〈江兆申畫語錄〉，《聯合報》，37 版。

學的描述，如吳平為江氏所著《靈漚類稿》撰序提及：

【圖 3-4-1】
江兆申，〈手鈔書
辭賦選誦〉，書
法，27.5 × 15 公
分×338，局部。

此次臺北展覽中見其手鈔〈辭賦選誦〉【圖 3-4-1】、〈漢
魏六朝詩賦鈔據文選本〉【圖 3-4-2】等，皆有朱筆眉批圈
註，則其自勉自勵也亦可推想而索之矣。⑧

⑧　請參閱江兆申（1997），《靈漚類稿》，臺北：世界書局，頁 1。

【圖 3-4-2】江兆申，〈手鈔漢魏六朝詩賦鈔據文選本〉，書法，27.5×
18.7 公分×196，局部。

江氏之外孫女吳誦芬於《聯合報》寫道：

> 阿公把自己的成就歸功給上天對他的厚愛和本身的努力，日
> 復一日一通又一通從未間斷的練字臨帖，滿櫃的線裝書上都
> 有他的字圈句點，每天我到他的畫室，畫桌和地上總晾著次
> 次不同完成或未完成的最新畫作。❽

❽　吳誦芬（2002.4.12），〈我的外公江兆申〉，《聯合報》，39 版。

顏娟英在〈畫家的左手──江兆申的藝術史成就〉中說：

> 即使以一位畫家而言，江先生學習慾之強，用功之勤，恐怕
> 在同輩中也很少見。他還在中學教國文的時代，恰逢故宮博
> 物院收藏的精品從臺中霧峰運至臺北襄陽路省立博物館展
> 覽，他為了「研讀」黃公望的〈富春山居圖〉，連續幾天帶了
> 一點午餐，從早到晚守著那幅手卷。可想而知，他不僅將此畫
> 從頭到尾比畫多次，也將筆墨的變化、層次，牢記在心。❽

　　就連江氏也曾自述自己在藝術上所做的努力，如在侯吉諒整理
的〈江兆申畫語錄〉中記載：

> 篆書我其實沒有寫過篆書，小時候因為刻印章，所以照描，
> 並不算真寫。後來看到書上說鄧石如在八年之內寫了二十三
> 種字帖，每種至少幾百通，自己檢討才覺得自己的功夫實在
> 沒有古人下得深。後來再看吳昌碩的字，看他的「石鼓」，
> 有一種慢慢喝烈酒的感覺，才下定決心寫「石鼓」，硬是扎
> 扎實實的寫了三百多通。這幾年自己再看，是覺得比以前好
> 多了。❽

❽　顏娟英（1992），〈畫家的左手──江兆申的藝術史成就〉，收錄於林吉
　　峰主編（1992），《江兆申的藝術》，臺北市立美術館。
❽　侯吉諒紀錄（1996.5.17），〈江兆申畫語錄〉，《聯合報》，37版。

另熊宜敬於〈江兆申藝術語錄〉亦曾紀錄江先生給後學的箴言：

> 藝術本身是精純的，藝術家的作品想要受到大家的肯定，就必須靠自己的修養、歷練，來充實自己藝術創作的內涵。**[86]**

從以上親友學生的見證與江氏的自述來看，在在顯示江氏是一位肯努力、下苦心之人且深知努力的重要，既此理應不至有輕努力而重天才之說；況此論極易為人所誤解或為人所誤用，以為成就高低取決於天份而無須努力，甚有否定教育與學習的成效之意，然其又何以如此？對此，筆者認為以江氏的歷練斷不可能不知此弊，其知此弊又捨此慮，定當寓有其妙理；故江氏所論的「繪畫天才論」，本書擬從兩個面向來詳加探討，以力求掌握與解析江氏此論真正之意涵：一為江氏「繪畫天才論」之緣由，二為江氏「繪畫天才論」之真義。

一、江氏「繪畫天才論」之緣由

關於江氏何故此說或其論的形成原因，雖然並無直接的史料可供研判，但從江氏平素之言行，似可推估二項可能的因素：㈠天之不公，㈡感慨之論。

[86] 請參閱熊宜敬（2002），〈雋語皆深意、師心垂範式──江兆申藝術語錄〉，《典藏古美術》，115 期，頁 112。

㈠天之不公

　　首論「天之不公」，雖江氏以繪畫聞名於世，然其在藝術史方面的表現亦早就備受肯定，尤其對宋畫、明代吳派及文人畫家皆有深入的研究，且屢在《故宮季刊》及《中央月刊》等發表其書畫心得❽，故對歷代名家生平與事蹟可謂是瞭若指掌。或許在其長久的鑽研與探討歷代名家書畫時，確見令人不得不承認或不得不埋怨「天之不公」的天才。

　　如江氏於 1990 年 4 月《故宮文物月刊》發表〈蘇東坡寒食帖〉時曰：

> 蘇東坡——一位令中國歷代讀書人萬分傾倒而又望塵莫及的
> 高士，由於其本人心智才華上的卓越，孕育了他詩文書畫藝
> 術上的卓絕之美。❽

　　另外，巴東在〈振衣千仞岡、濯足萬里流——憶江兆申先生二三事〉提到曾向江氏請教：何以朱光潛認為蘇東坡好逞巧智，比起陶淵明的天真是小巫見大巫，因而判定東坡之境界比陶公差之遠矣？又何因自宋代以來，像司馬光、程顥、朱熹、曾國藩，及當代的錢穆等理學人物對東坡有些保留或不甚喜歡？江氏聽了回答說：

❽　後多收錄於《雙谿讀畫隨筆》及《靈漚類稿》。

❽　江兆申（1990），〈蘇東坡寒食帖〉，《故宮文物月刊》，85 期，頁 10
　　－17。

奇怪，照理說朱光潛該是個「通人」，何由出此判語？歷來
這些不喜歡東坡，無非東坡太過「容易」！東坡詩文所達到
的境地，他人費盡九牛二虎之力方能略見功效；東坡信手拈
來即得，不費絲毫力氣，這在敦勉後學腳踏實地的人看來，
終似不是正道，因是不喜東坡。⑧

　　就以上兩段江氏對蘇東坡的評論，可以發現如蘇東坡這般曠世
奇才，江氏除了歸因天縱之外，似乎也無法再容其他說法或解釋
「東坡容易」。所以，基於一種不得不去承認的事實——「天之不
公」，致江氏方論道：「天才沒有天才，絕對不可能成為一個好的
藝術家」；否則何以他人得費盡九牛二虎之力才能略見功效之事，
東坡卻只需信手拈來，不費絲毫力氣。故江氏的說法，只是較不隱
晦地表達我等凡夫不願見、不願承認的事實罷了！

㈡感慨之論

　　江氏的「繪畫天才論」除了上論「天之不公」外，另一個可能
或係「感慨之論」。因歷朝歷代雖說人才輩出，但數千年來在藝術
方面努力者眾，能有所成就自為一家且留名於世者寡。如此不易與
微乎其微，不得不令人有所感慨而責究於天，將所有不是盡歸於造
化；遂致江氏語帶無奈地表示：「一個藝術家是一生下來，就已經
決定了他會成為一個什麼樣的藝術家。上天對一個藝術家是很嚴苛
的，一個時代裡要出現一個真正偉大的藝術家都是很難的。」而江

⑧　巴東（1997），〈振衣千仞岡、濯足萬里流——憶江兆申先生二三事〉，
　　《現代美術》，73期，頁79—81。

氏這種藝術成就似乎早就天定的說法，其實若再進一步地以「藝術社會學」的角度來切入體會，不僅無誤且事實誠然如此。

　　對此，姜一涵在〈江兆申成功三要訣——看的準、走的穩、落手狠〉文中，分析江氏「繪畫天才論」時附和地說：

　　　　成功的基本條件有二：即天才和功力。而事實上，人類歷史
　　　　上「真正偉大」的「天才」除了以上兩個條件外，還要靠
　　　　「時勢」、「運會」或「天命」，用現代語言說，可叫做
　　　　「時代氛圍」。譬如，同樣品種的松杉，種在臺北市，無論
　　　　如何澆灌、護持它，也絕對長不出像阿里山的神木來；不管
　　　　什麼品種的龍蝦，在淡水河裡總長不大。因之，我總認為教
　　　　育的功能是有限的，個人努力的效果也很有限，品種優良
　　　　（天才）也不可靠，「時代氣候」（陽光、空氣、水份等）才是成
　　　　就「天才」的重要條件。❿

　　關於「時代氛圍」或是「時代氣候」的說法，業師黃冬富撰寫《呂佛庭繪畫藝術之研究》亦提到：

　　　　繪畫創作，一方面固由於畫家自身的藝術觀與技法所決定；
　　　　然而，另一方面畫家的思想、觀念以及題材等，無形中也受

❿　姜一涵（1996），〈江兆申成功三要訣——看的準、走的穩、落手狠〉，
　　《美育》，77 期，頁 29。

到該時代的環境與社會所制約。**❾❶**

除外，江氏在〈談中國文人畫〉結論時亦有類此的說法：

> ……倪瓚論畫山水：「僕之所謂畫者，不過逸筆草草，不求
> 形似，聊以自娛耳。近迂遊來城邑，索畫者必欲依彼所指
> 授，又欲應時而得，鄙辱怒罵，無所不有，冤矣乎，詎可責
> 寺人以不髯也。」畫家在姿質與功力之外，這兩種由內灼或
> 由外至的精神壓力，確然在影響著他們的成就。一件完美的
> 藝術品，又確然有一種怡然自足，非外物所能撓的獨立精
> 神，因此錢選和倪瓚的這兩段話，雖然像是出於文人的結
> 習，但卻真是畫家成敗關頭的吃緊語，因此錢選稱之為「關
> 捩」！**❾❷**

因此江氏以為藝術成就天定的說法，其實即同「藝術社會學」
的理論——藝術家要成為真正偉大的藝術家，除了憑「天才」、靠
「努力」外，還受「時代氛圍」等許許多多的因素影響，與江氏所
提兩種由內灼或由外至的精神壓力所干擾；故一個時代裡要出現一
個真正偉大的藝術家，實如江氏形之「很難」，此又何能不令學貫
古今的江氏心生感慨。

❾❶ 黃冬富（1991），《呂佛庭繪畫藝術之研究》，臺中：臺灣省立美術館。
❾❷ 江兆申（1986），〈談中國文人畫〉，《故宮文物月刊》，4 卷 4 期，頁
14－29。同時刊在《藝術家》，133 期，頁 104－116。後收錄於江兆申
（1997），《靈漚類稿》，臺北：世界書局，頁 131－147。

二、江氏「繪畫天才論」之真義

上節推估江氏可能由於「天之不公」與「感慨之論」，而語出驚人的論道藝術成就天定的說法；然而江氏的「繪畫天才論」並沒有因肯定天才而全盤否定努力的重要，所以其論中仍附說明：「可是只有天才而不努力，也不可能成為一個畫家。」此話想當然爾，常被人視之天才的江氏，在藝事上所付出的心血是無庸置疑的，且如先前親友學生所述異人的勤奮，其自不可能完全否定努力的重要；更何況徒恃天才而不努力，其結果亦可想而知，所論也當不圓滿。但在努力這個話題上，江氏似乎不太強調一味地努力，所以在整段江氏「繪畫天才論」中，江氏不斷地主張天賦的重要；其如此一再地側重天才之說，當中或許尚有值得探討而江氏並沒有詳釋的深意。此就相關評介與紀錄江氏言行的文章，嘗試了解江氏「繪畫天才論」的真正涵義：

㈠知天命

姜一涵在〈江兆申成功三要訣——看的準、走的穩、落手狠〉文中述及壽石工治印有三字訣——即看得「準」、把得「穩」、下手「狠」，並言做任何事要成功都離不開這三個字，而江兆申是最能掌握這三字的藝術家。❾❸姜一涵並在文中舉出往事來佐證江兆申的「準」：

在 1950 年代初，他剛到臺灣的基隆落腳，在基隆中學充任

❾❸　同前姜一涵註，頁 28。

一位小職員（最初尚無資格教書，後來才取得教員資格），就早已看
準了他這一生要走的路──藝術。當時從大陸流亡到臺灣的
藝術家，大都在忙著爭地盤、打天下、辦展覽、組書畫會，
他卻淡然地對一位同輩藝術家說：「你們去忙吧！三十年以
後見分曉」。果然到了 1980 年代初，他便成了臺灣藝壇上
光耀奪目的新星。

另一個「準」的例子，當他在基隆教書時❾，就看準了周澄
是一匹「千里馬」，三、四十年來便一直撫愛有加，而後成
為江門的「第一號」人物。❾

從姜一涵舉出二件有關江氏「準」的例子：第一件「準」，在
於說明江氏明白知道自己未來要走的路，與能把眼光放遠而不隨波
逐流。第二件「準」，指江氏能視才知人。而將這二件「準」加以
串聯，除了可證江氏斷事精準外，似乎還隱約可見姜一涵心中的江
兆申是「知天命」之人。

所謂「知天命」，即知其天命之所在，也就是知己之所能、知
己之所往，進退皆當宜。以中國數千年歷史來看，天才若有「知天
命」的智慧當屬不世出的天才，如：三國時代的臥龍先生諸葛孔
明，其能看清局勢及知道自己的才能，當機會還沒來時，韜光養晦
隱居隆中；當機會來時，便能毫不猶豫地把握機會，仕出輔佐劉備
三分天下，塑造自己成為一代名相。

❾ 此應有誤，因周澄乃為江氏任教宜蘭頭城中學時之學生。
❾ 同前姜一涵註。

　　而熟讀歷代古籍、深知箇中道理的江氏，似乎亦是頗具這種智慧：能知己之才、善於抉擇，故大家在忙著爭地盤、打天下、辦展覽、組書畫會之時，其選擇「退」，潛隱於鄉野耕讀，不慌不忙地為自己培蓄文人的基本功；當可「進」時，便知道自己是怎樣的能力，做怎樣的事，選擇怎樣的路。所以，姜一涵雖未明言江氏有「知天命」之能，但其等同地讚說：

　　　　江先生治學、交友、收弟子都有很聰明地抉擇。**❾❻**

　　因此，在人眼中具有「知天命」之能的江氏所要傳達的「繪畫天才論」，應是同樣地希望後學能有「知天命」之能。闡釋與意涵著「知天命」這樣的道理，不僅在江氏「繪畫天才論」中可見，在其日常生活言談中亦不難發現，如侯吉諒在〈古墨新荷〉一文中記述：

　　　　江老師就不止一次說過：「畫家最重要的，是找到適合自己
　　　　表現的氣質。如果我的才氣只有六分，想辦法把它發揮到極
　　　　致也就是了。」**❾❼**

　　江氏之說透露著「知天命」的想法，乃期望後學能知己所能，盡力發揮所長。而或許就是這樣智慧，讓江氏由一位中學基層教員

❾❻　同上姜一涵註，頁 29。
❾❼　侯吉諒（2001.11.3），〈古墨新荷〉，《聯合報》，37 版。

成為國立故宮博物院副院長；或許就是這樣智慧，方讓江氏在藝術上得以盡情揮灑，丹青史上開創新頁。

㈡不作無功之勞

前文論述江氏「繪畫天才論」意在冀人有「知天命」之能，知己之所能，朝自己之所長來努力；茲再推衍來說，另一面的意思即是「不作無功之勞」，也就是非己所能，非己之所長，就無須汲汲營營勉力而為。故江氏「繪畫天才論」才會如是云：「……但只有努力而沒有天才，那只能到達某一種境界。」或許這樣的話又會讓不明究理的人以為無須努力，因為沒有天才，光靠努力，也只能到達某一種境界而已。其實，江氏真正的意思應非否定努力，而是期人不作無功之勞；簡單的說也就是要人看對目標（知天命），使對力、用對勁，不要白費了力氣，從江氏的言行中，經常可見顯露如此的想法。

如在〈江兆申成功三要訣──看的準、走的穩、落手狠〉，姜一涵提述過去與江先生相處的例子：

> 抉擇是人類最高的智慧。江先生在作學術研究時也充份運用了他抉擇的智慧。1980 年我（指姜一涵）剛回國，曾抱了很大熱誠想研究五代北宋那一段時間內幾件無名款的山水畫──如傳為荊浩的〈匡廬圖〉、傳董源的〈洞天山堂〉，以及遼墓出土的〈深山棋會〉等，我認為這一批畫對中國山水畫史的研究具有關鍵性的地位，我也自信會有些人所不能道的發現；江先生卻給我澆了一下冷水，他說：「別傷那些腦筋，就算你有了新發現，誰會相信你那一套！」最後又加了句：

「不信你就試試看，反正我不會去做那傻事！」所以，他把
研究的重心一直放在南宋以後，而把那些不可能有結論的問
題，只是輕描淡寫一筆帶過。

另一個例子是，我從 1980 年代初，就訪問了國內外藝術史
專家們，想選出「二十世紀中國畫壇的十位最突出的人
物」。他（指江氏）不但不參與意見，卻只是淡然地說：「別
傷腦筋，你選不出來！」❾❽

至於此兩件往事後來結果，姜一涵在文中並無清楚的交代，但
從其語氣與略過的寫法，隱約可知結果與可能應仍不出江氏所料。
另在熊宜敬紀錄之〈江兆申藝術語錄〉給後學的箴言：

> ……有成就的藝術家都是依此原則（指不作無功之勞）而產生
> 的。也就是除了用功之外，如何將重要契機掌握的好，掌握
> 的對，才能使自己突出，否則就像以斧伐木，如果沒有正
> 確的方法，不但白費力氣，反而會使斧陷進木裡而無法自
> 拔。❾❾

所以從其論可知，江氏要學生除了非常投入外，更要學生知道
如何花費有效的心血，去做有效的事，方能有所成就；並且要學生

❾❽　同上姜一涵註，頁 28－29。

❾❾　請參閱熊宜敬（2002），〈雋語皆深意、師心垂範式——江兆申藝術語
　　錄〉，《典藏古美術》，115 期，頁 112。

將重要的契機掌握好，掌握對，才能使自己突出，否則如同錯用方法伐木，不但白費力氣，反倒使斧深陷木裡而無法自拔。此所謂之重要的契機，除了指用對方法外，還包括希望學生尋知自己的性向與天賦之所在，以免徒勞無功或事倍功半；否則既有天縱的天才，用錯了法子、選錯了路，去做徒勞的傻事亦屬無功無益罷了，此又遑論平庸之輩。而「不會去做傻事！」這句話，似乎即是江先生成功的秘訣，也正說明江先生過人的地方，並且解釋了何以江氏的繪畫藝術能兼容各家之長，而又能建立屬於自己的新風貌。

由上闡述中可知江氏獨樹一格的「繪畫天才論」，看似傾向強調天才或天份的重要性，然江氏並非一味地相信宿命或任天擺佈，其論真正所要傳達是一種「天生我才必有其用」的積極意義，與期盼人人皆能發覺屬於自己的天賦，及挖掘本身應有的潛能。這樣的說法在當今分工合作且又競爭激烈，講求快速的社會中，是別具深意與實際。否則摸不著自己的底、看不清自己的路，不講方法與把握契機，徒一股腦地橫衝直撞的努力，不但沒功效還白費心力，最後終落到一事無成的境地。故江氏的「繪畫天才論」不論天才與否，皆極具研究與參考的價值。

最後關涉江氏的成功究竟該歸功於天才，抑是努力所致一題，雖在許多評述江氏成就與藝術的論文中，咸視江先生為天才；但從上述的剖析與江氏行誼來觀，江氏在藝事方面所下的苦心，絕對是不爭的事實。除外，筆者更以為──江氏獨特的「繪畫天才論」更是居之關鍵；也就是說，江氏的成功與其天份有關，亦係之其努力精進，然若非其確確實實地貫徹「繪畫天才論」，或無今日之成就。此「繪畫天才論」正足以解釋江氏如何能於一時之間，精絕中

國文人雅緻的傳統包括詩文、書畫、篆刻等，及如何能無師自通兼融各家之長，以致一步步地將自己推向藝術的最高峰。是以，江氏本身即是其「繪畫天才論」實踐者，其例更屬成功的典範之一。

第四章　江兆申的繪畫風格

　　藝術家之所以為人稱許為藝術家，主要的成因即是其創作之藝術，獲得人們普遍的認同或符合鑑賞的價值；而能否獲得普遍的認同或符合鑑賞的價值，實係關藝術品本身是否具有獨自之面貌，茲獨具之面貌也就是所謂之「風格」。

　　一般來說，藝術家所創作之藝術品，除了本應達到時代對藝術的要求外，其愈有獨自之面貌，所獲得的價值肯定相對的亦愈高。然這樣的藝術價值思考，在二十世紀現代藝術思潮推波助瀾之下，有絕對要求的迷思與趨勢，造成部分藝術工作者竭盡心思於作品風格上求新，或徒一味地於題材與素材上求異，藉此標榜個人之風格前衛程度；以及若干藝評家求好心切，或一時為五花十色的表現眩惑，而有維洋維新是好，評論不至客觀的情形。在第二章第一節論江兆申所處的時空環境時，提到臺灣畫壇 1950 年代末至 1960 年代初興起的「現代繪畫運動」，當時的發展即有類此貶抑傳統藝術、觀念尾隨西方、形式盲目求新、內容過於空泛等缺失而為學者所質疑。另臺灣 1980 年代興起之「後現代主義」亦有過於引渡外來藝術觀念，顯有失去自我特色之虞；不過因「後現代主義」力主尊重各民族之藝術成就與表現，故對於傳統文化藝術的排斥力亦較弱。

其實對於二十世紀現代藝術思潮趨向極端發展的現象，在藝術史領域中早有學者提出預見與警告，如里耶戈（Alois riegl 1858－1905年）表示：

> 用以詮釋藝術家個人的潛能與民族的潛在意識。里耶戈認為藝術品乃是時代的產物，即使一個最原始的部族，亦有屬於自己種族的哲學觀、宇宙觀與心理學。此外，無論任何民族的藝術表現，也都具有其價值與重要性。他特別強調藝術是一種「表現的語言」（linguag-gio espressivo），因此根本無法評斷某些民族藝術價值的高下，或者美學上的優劣與否。❶

另阿諾德·豪澤爾在《藝術社會學》中亦論：

> 認為真正的藝術必須嚴格地忠於傳統，與認為藝術必須掙脫所有的傳統一樣，都是不對的。傳統和創新都是以對方為自己的存在前提，並且都是從對方獲得意義的，它們各自的力量都是在與對方的矛盾鬥爭中才獲得的。藝術傳統只有當與創新意識結合起來的時候，才能取得價值和力量，反之亦然。歷史意味著某種延續性，但是毫無裂縫的發展連貫性可能排斥所有的首創精神，從而使歷史成為了一個機械過程。反過來，打破所有的傳統關係，就意味著文化的終止和歷史

❶ 詳見曾堉、葉劉天增合譯（1992），《藝術史學的基礎》，臺北：東大圖書公司，頁127。

的中斷。❷

　　因是，各個區域或種族的藝術表現各有其價值，是無從亦無法相較的，絕非可以直接二分為：西洋的藝術與觀念便是新便是對，而自身文化藝術與觀念便是舊便是錯；或是創新絕對是優，而傳統絕對是劣。

　　然時至新世紀的今日，似乎還有若干藝評家抱存前述上世紀狹隘的想法，以至無法看見傳統繪畫藝術的改變與成就。而素有文人畫最佳典範之譽的江兆申先生，即在懷有前述上世紀狹隘想法之藝評家的粗糙觀察下，被訾評其風格仍承自古人，或苛議其題材無關現今生活等。因此在討論江兆申之繪畫風格前，有其必要對此類管窺的情形加以澄清，否則探究江氏繪畫風格之舉淪為無義。

　　雖說近代西方美術有過於側重獨異風格之失，將茲視為唯一藝術價值之判斷依據；然另向來看，顯見樹立獨自風格對從事創作之藝術家來說，是何等至要且又何等不易，因致西方美術如此看重藝術作品是否面貌獨具或風格新異，縱使在美學觀念不太強調特異風格之古中國繪畫藝術中，蓋亦有相當程度重視獨立的面貌，只是東方美術思想不盡同於近代西方美術思想爾。

　　同理，藝術品風格在藝術史研究當中，其地位與重要性自不在話下。以藝術史研究之目的而言，藝術史是以藝術品為中心主軸，

❷　居延安譯（1990），阿諾德‧豪澤爾原著（1974），《藝術社會學》二版，臺北：雅典出版社，頁49。

來詮釋當時的歷史,而探索藝術品之重點便在風格一環。❸另就研究的架構來看,在研究過程所行之相關探討,如:解析其時代氛圍、成長背景及繪畫思想等,最後無不是直指藝術品風格一題;也就是說,其意欲皆在藝術家的作品風格上,以求獲得較深入與完整的認識。因此,在行探討江氏創作背景與繪畫思想後,本章將進入本書之重要核心,也就是對江兆申之繪畫風格作一細究與分析。

第一節　人物畫探析

江兆申先生的藝事成就在常人所悉,蓋以山水一類之水墨畫作見長;而就江氏一生的藝術創作成品來看,亦確以山水畫為其主軸。此非意指其繪畫題材侷限於山水,事實上江兆申之繪畫,時有他類之作,如人物、花卉、蔬果及四君子等;唯前述等類,其量無法與山水相衡,然在質上與大家相較卻毫無遜色。

以人物畫而言,茲是江兆申最早接觸且為小時喜於繪作的畫種,此可在江兆申〈我的藝術生涯〉一文得知,另於本書第二章第二節裡亦有詳述。而有關江氏幼時所作之人物畫,實緣年代久遠與輾轉遷徙,或因後來江父吉昌先生之規止少作,目前文獻皆不復見其相關資料。現今江氏存世之人物畫作,史料可見圖者惟 1955 年所作〈白描文貍〉【圖 4-1-1】一畫。❹圖上之跋非當時所寫,乃

❸　同前居延安註,頁 8。

❹　許郭璜(2002),〈靈漚勝境──江兆申先生的文與藝〉,收錄於高雄市立美術館編(2002),《嶽鎮川靈──江兆申書畫藝術展》,高雄市立美術館,頁 15。

江兆申三十三年後（1988 年）於舊篋中拾得再補書山鬼一文與撰
云：

> 曾圻兄屬畫虎，生平不解作此，斯可一而不可再也，檢舊篋
> 得三十三年前所作白描文貍，頗與虎似，補書山鬼一篇塞
> 責。戊辰，兆申。

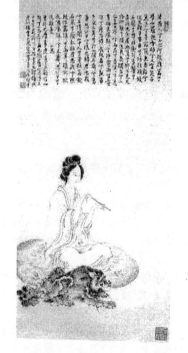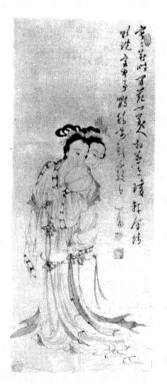

【圖 4-1-1】江兆申，〈白描文　　　　【圖 4-1-2】溥心畬，〈雙仕
貍〉，1955 年，水墨。　　　　　　　女〉，年代不詳，水墨。

　　該畫雖為水墨白描作品，且江氏自謙不善此類之作，但從其運筆力道健勁與仕女古雅造型，頗具溥心畬之風，此如與溥心畬創作年代不詳〈雙仕女〉【圖4-1-2】❺一幅相較即可發現。

　　另據許郭璜所述，於 1974 年曾在宜蘭頭城中學圖書館中，獲見江氏 1957 年至 1958 年間❻任教該校時，為佈置圖書館所作〈臥薪嚐膽〉、〈聞雞起舞〉、〈祖逖過江〉、〈蘇武牧羊〉等具教化意義的歷史人物畫作❼；此套畫幅狹長，約縱六十公分，橫二十公分，下方以隸書寫標題，歐字小楷書畫幅內容，上方畫主景人物，筆法清新勁挺，一派溥師風雅，與〈白描文貍〉作風相近，然惜亦難見。❽

　　此外，尚有二件江氏之人物畫作，其一是某次江氏與汪中飲酒賦詩微醺時所作之〈陶淵明像〉❾；其次即陳葆真於〈廬山高——記江兆申先生和他的藝術史學〉中提及，1977 年時陳葆真將赴美

❺　溥心畬（1975），《溥心畬書畫集》再版，臺北：國立歷史博物館，頁57。

❻　在〈靈漚勝境——江兆申先生的文與藝〉許郭璜記述：「先生（江兆申）三十一、二歲（1947－48）在頭城中學任教時……」其中標示年代作「1947－48」應為筆誤或印刷誤植，因 1947 年時江氏尚未渡海來臺，文見前高雄市立美術館註。

❼　此套畫作，筆者於 2003 年 9 月 25 日以電話向江氏任教頭城中學時之學生吳建勳先生求證，其表示亦曾見過此套畫作，除上述之題外，尚有〈大禹治水〉一題，總計七件。

❽　為許郭璜見述並疑問此些作品如今落處，見前高雄市立美術館註。此經筆者於 2003 年 9 月 25 日向該校（頭城國中）詢訪，獲告昔日確見該套作品，然因學校組織異動與校址搬遷，故已散佚而不可查。

❾　筆者向汪中教授求教獲悉該〈陶淵明像〉僅為半身肖像。

參加托福考試前之週末，曾與江兆申閒談有關文徵明之〈寒林鍾
馗〉一作，不意江氏於當日近晚，便特寫一幅〈托福鍾馗〉作為臨
別贈行，畫上款曰：「丁巳夏日寫托福鍾馗，陳葆真張之可邀百
福。」並於左下角蓋一壓角章：「降福穰穰」。此幅因為未能獲見
❿，今只能藉陳葆真描述當時情形，略知該圖一二：

> 就在當天傍晚，當他準備休息之前。突然在桌上攤開一方宣
> 紙，拿起一隻蘸滿墨水的毛筆，在紙上那麼快速地擦染幾
> 下，又加上幾點。在我還來不及領悟出什麼道理來以前，他
> 已畫好了一幅人物畫：臉形怪異，身著長袍，一手持劍下
> 刺，一手伸掌上托，而空中赫然一隻蝙蝠。⓫

　　有關江氏人物題材創作情形大凡如上，由於江氏甚少為之，且
目前可察見又惟〈白描文貍〉一畫，餘或因年代久遠散佚難尋，或
用以餽贈為私人所藏，圖錄上無刊載，故此不得見其全貌以知其所
然，僅能概述而無法加以深論。

❿　針對此幅，筆者 2005 年 5 月 26 日與陳葆真教授聯繫得知，畫作因存藏國
　　外，故仍不得見。
⓫　陳葆真（1992），〈廬山高──記江兆申先生和他的藝術史學〉，收錄於
　　林吉峰主編（1992），《江兆申的藝術》，臺北市立美術館。同時亦錄於
　　許禮平總編輯（1992），《名家翰墨──江兆申特集（上）》，34 期，
　　頁 40─55。

第二節　花卉畫探析

　　以蔬果花木一類來說，雖然江兆申之繪畫題材，未以此家傳淵源為其表現大宗，且在量上只較人物畫稍多，但目前可察之作，均件件不落俗制而儼然自成一家風貌。此類見載最早作品，應是收錄於《江兆申詩文書畫篆刻選》中之 1970 年〈蘭竹圖〉。

【圖 4-2-1】
江兆申，〈蘭竹圖〉，1970
年，水墨，68.3 × 34.5 公
分。

　　〈蘭竹圖〉【圖 4-2-1】，紙本水墨，直式，縱六十八點三公分，橫三十四點五公分。左側款曰：「一夜瀟瀟多少雨聲風色，椒

原江兆申戲寫蘭竹。」圖中未署年代，然按《江兆申詩文書畫篆刻選》標註為 1970 年，此時江氏正值受邀於美研究參訪一年，故疑應是旅美之期所繪。

　　此畫在構圖方面，江氏似乎特意分作上下兩部：上以蘭草為主，下則竹子為多。此構如未妥善經營將致二分之虞，但此在江氏巧心佈置下，引低垂的竹枝加以牽連，並輔款書相持，不僅化解截斷之險，且幅下竹葉特有拂風而動、輕盈搖曳之姿。在筆墨方面，江氏以雙筆勾勒表現蘭花及蘭葉，竹葉則用濃淡墨色加繪，淡葉處極具水墨交疊沁透的趣味，全幅泛著一股清新雅緻的氣息。

【圖 4-2-2】江兆申，〈墨荷〉，1972 年，水墨，26.8×96.1 公分。

再則為 1972 年的〈墨荷〉【圖 4-2-2】，紙本水墨，橫式，縱

二十六點八公分，橫九十六點一公分。畫幅右下側有款：「畫山畫水費功夫，畫個荷花、畫些荷葉、畫點蓮莖，不須幾筆，請看紙上居然也一片模糊。兆申發（？）。」鈐有：「江兆申印」、「椒原�」、「直心頌事」三章。此作款中仍未署年代，不過依《江兆申詩文書畫篆刻選》所註可知為 1972 年 10 月之作，此時江氏已於同年九月昇任國立故宮博物院書畫處處長，並於私立文化大學兼任美術系教師多年。

該幅構圖之妙，在於江氏佈局側重右方，而為了形成平衡之勢，故使右方荷葉多向左傾，及落書款於右側蓮莖部位以支撐荷葉。另在筆墨方面亦有可道之處，如江氏以或濃或淡、或乾或濕的水墨潑寫荷葉，再勾勒花瓣、葉脈及繪出蓮莖，因為半生半熟的京和紙材，故濕潤成片者富有墨韻、乾渴飛白者則具筆趣，此幅與張大千之墨荷相較，實不多讓。

〈蓮〉❷【圖 4-2-3】，紙本水墨，直式，縱一三八點五公分，橫六十九公分。畫幅右下側款識：「此老龘疏一釣徒，服也非儒，狀也非儒。年來衹為酒糊塗，朝也村酤，暮也村酤。胸中文墨半些無，名也何圖，利也何圖？煙波染就白髭鬚，出也江湖，處也江湖。夏熱無奈，潑墨潘寫蓮華，借沈貞吉漁父圖句補白。丙辰夏，兆申寫。」鈐印：「江兆申印」、「略無丘壑」、「奇悍無等倫」、「好夢」。按款此幅作於 1976 年，此時江氏適昇兼國立故宮博物院副院長一職；不過，因左上方又補跋：「青山杉雨先生暨

❷ 作品見江兆申（1979），《近代中國美術——江兆申作品集》，臺北：雲岡文化事業公司。

夫人儷賞，丁巳椒原江兆申。」故許郭璜在〈靈漚勝境——江兆申先生的文與藝〉一文中誤將此作年代標為 1977 年，並且記述乃為日本友人青山杉雨先生而作，其文如下：

> 〈蓮〉（1977）為贈日本友人青山杉雨先生，以濃淡墨色大塊塗抹……⑬

【圖 4-2-3】
江兆申，〈蓮〉，1977 年，
水墨，138×69 公分。

⑬　許郭璜（2002），〈靈漚勝境——江兆申先生的文與藝〉，收錄於高雄市立美術館編（2002），《嶽鎮川靈——江兆申書畫藝術展》，高雄市立美術館，頁 15。

　　對此，筆者以為因該圖下方明註成畫於丙辰年夏日，故創作年代可確定為 1976 年無誤，而非許郭璜所示之 1977 年；再則此圖許郭璜言為贈日本友人青山杉雨而特作之意，筆者則認為因成圖於前年，贈圖於後年，無法斷定其創作時由。

　　此作江氏以隨性之塗抹亂筆及恣意之濃淡墨色，形繪荷葉，再用淡墨勾勒白蓮，焦墨點出荷心，並於下方錯置幾豎直梗，間以長短不一的行書題識沈貞吉漁父圖句，順夾荷梗補白；避免因荷梗虛淡產生頭重腳輕的感覺，同時也形成亦款亦畫的奇特畫面，誠是一幀香清益遠之蓮花佳作。

【圖 4-2-4】江兆申，〈冷翠〉，1986 年，水墨，69.5×136 公分。

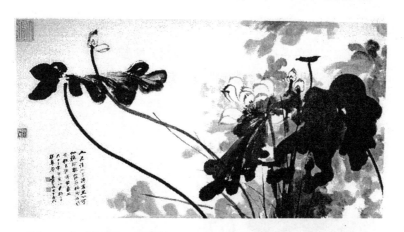

【圖 4-2-5】　張大千，〈墨荷〉，1974 年，水墨紙本，69×135 公分。
（引自《張大千九十紀念展書畫集》）

　　另 1988 年 5 月 9 日至 14 日，江兆申應日本壺中居邀請，在東京日本橋舉辦畫展，並印行《江兆申近作》展覽作品目錄。❶於該冊中刊錄有當時與展之作〈泠翠〉【圖 4-2-4】，橫式，縱六十九點五公分，橫一三六公分。其畫幅左旁錄有詩句：「涔陽女兒花滿頭，氈氈日汛木蘭舟，秋風日暮南湖裏，爭唱菱歌不肯休。丙寅夏江兆申錄唐人句。」鈐有：「江兆申印」、「椒原」二枚。款載此幅作於 1986 年，此時的江氏因先前與張大千多有往來，不僅山水畫作受其影響，就連花卉題材亦然。如此畫墨荷，其係用大筆揮塗濃淡墨葉，次以淺墨勾勒白蓮，復以焦墨強調前葉，與濃繪旁草襯托生機蓬勃，構圖疏密有緻，墨氣清潤宜人，確與大千先生 1974

❶　江兆申（1988），《江兆申近作》，日本：二玄社製作，東京印書館印刷。

年之〈墨荷〉❶【圖 4-2-5】有神韻相似之處。但如再細審之,則可發現二家特色各據:大千居士〈墨荷〉婉麗之風,用筆較為渾邁;而江氏〈冷翠〉則是畫風清逸,筆意縱橫潑辣。

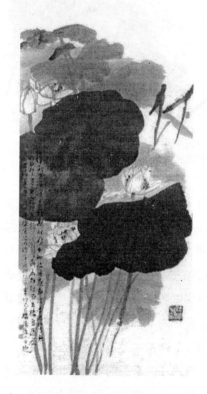

【圖 4-2-6】
江兆申,〈墨荷〉,1989 年,水墨。

茲荷花一題似乎為江氏所喜,因是多年間時有所作,且各呈不

❶ 張大千(1988),《張大千九十紀念展書畫集》,臺北:國立歷史博物館,頁 272。

同的風尚，1989 年〈墨荷圖〉【圖 4-2-6】即又一例。畫家用濃淡的墨團繪出荷葉，以淡墨勾勒花瓣。雖筆意不如前述〈冷翠〉雄肆，但佈墨運筆散溢優閑的文人之風，與呈現渾圓厚實的樸拙趣味，顯見其晚年平淡天真之趣。

　　關於江氏此科作品，現察為前述日本二玄社印行之《江兆申近作》收錄較多，內容上不僅包含上論之蘭、竹、荷，尚有象徵君子之德的松梅等文人畫材、市肆蔬果及園圃中常見的花卉，如木棉、繡球、海棠花、葡萄。

　　從上述題材來看，茲似無可議之處，但在江氏少寫此類，卻又於該期（1987 年左右）如斯密集創作之況，頗令人生奇。筆者後探詢得知❶，原是日人喜好小品，江氏為赴日展出因而精心特繪，故《江兆申近作》冊中，除了上述之墨荷〈冷翠〉與山水〈江濱〉為較大尺幅外，餘作盡為小品。

　　不過，江氏為赴日展出的特繪之舉，似乎與其貫奉之文人獨立創作精神有相違之嫌。此若鑑《江兆申近作》冊中作品，便可察見，雖說江氏為日展出將畫幅縮小，題材亦異於往常多作花木蔬果，然風格仍是一派文人傲氣，未以迎合為慮，其舉不過為圓融權宜爾。

　　如冊中〈如雪〉【圖 4-2-7】一圖，水墨紙本，直三十四公分，橫三十五公分。其先使飽食水分之勁筆，尖霑少許濃墨，率爾覆寫輪狀，直至筆涸，如此約三番前述步驟，以形繡球花團繁簇，再用濃淡相間的濕墨繪出葉片，後著重墨勾點葉脈，筆意自如暢

【圖 4-2-7】
江兆申，〈如雪〉，
1987 年，水墨，34×
35 公分。

快，幅中盈滿明雅恬淡之感，頗有明代中葉寫意花鳥大家──徐渭
水墨潤澤之風韻。且江氏於圖左跋云：

> 如雪，丁卯秋忽憶此卉，隨筆寫此，恨古人不見我也，兆
> 申。

並意頗自得地鈐印「兆申適意」。故江氏特繪之舉，誠非因隨，且
從深處看似為圓融權宜，但卻實寄涵「能為」之隱意，以表花木蔬
果等寫意畫類，其是少為而非不能為。

　　而江氏之花木蔬果等寫意畫在赴日展後，已難再見其特繪之
舉，雖爾後描寫對象亦不乏花木題材，但多非屬《江兆申近作》冊
中一類之寫意畫材。如以 1987 年〈寒梢〉與 1993 年〈風櫃斗〉相

較，兩者同是畫梅，然其中卻大異其趣。

　　以前作〈寒梢〉【圖 4-2-8】來說，水墨紙本，直三十四點五公分，橫四十五公分，款錄陸游詩句：「池館登臨雪中消，梅花與我兩無聊。放翁詩，丁卯江兆申畫。」鈐有：「椒原」、「人謂之檮」印。此幅題材固為傳統文人素見之寫意畫，但也明見其匠心之獨具，如江氏於畫中故佈左右向勢之朱白二梅，形成衝突之態，再以圖左白梅上揚之枝與緊臨朱梅之落款，巧妙地將衝突轉化為張力，調和出新奇憾人的結構。此理，令筆者憶及昔在新竹師院求學之際，常聞業師戴武光先生講述：

【圖4-2-8】江兆申，〈寒梢〉，1987 年，水墨，34.5×45 公分。

> 勇於製造矛盾，才有大結構的氣勢……構圖要有強度，要能
> 勇於製造矛盾，在虛實之間、大小之間、黑白之間、繁簡之
> 間、橫直之間，於平中出險，調和矛盾。**⑰**

　　由此可見，江氏縱使在難於求變的題材上，且不過純遊戲遣興
之作，亦不願為傳統的形式所束縛，故於章法上特意經營，以求不
落俗套。

　　再以後作之〈風櫃斗〉【圖 4-2-9】而論，水墨紙本，直一四
六公分，橫七十五公分；此係因江氏友人議贈梅花以增色揭涉園，
故相約至南投信義鄉之風櫃斗賞梅【圖 4-2-10】，其見該處滿山梅
樹遍植，連山數里，枝如盤龍，花如蔚素，遂應許將引為畫課，歸
後遂畫成此作。幅中江氏以寫實寫意參半的手法，描繪梅海綿延之
景色，並據畫幅三分有二，餘三分之一集宋朝詩人陸遊梅花詩句補
錄上方，以免除因上下對比，造成下部過繁過密。此圖看似皆盡擁
塞，然在江氏特意濃墨點綴下方山坡三株老梅，與舒放左中與極下
畫面之手法處理，形成視覺上倒 S 動線，令觀者不得不自左下斜偏
右下，再望左中，循上至遠盡；另梅花之清幽芬芳卻逆向漫散襲人
而來，使人恰如置身梅嶺之中，此實見江氏創作之功力與對結構大
法之熟諳，方得以將古大家退避之材，繪成佳構。全幅筆法穩健蒼
勁，用色郁馥古雅，屈茸梅枝近見似乎紛亂，遠視卻又有序，誠為
古畫論「外師造化，中得心源」的最佳寫照。

⑰　戴武光（1997），《戴武光水墨、水彩、書法、創作理念》，新竹：名傳
　　畫廊出版，頁 18。

【圖 4-2-9】江兆申，〈風櫃斗〉，　　　　【圖 4-2-10】江兆申攝於風櫃斗。
1993 年，水墨，146×75 公分。

　　尚有同屬〈風櫃斗〉退職之期，應可勉為花卉一類之作，即為
1995 年之〈山園鐵樹〉【圖 4-2-11】，縱一三八公分，橫六九點
五公分，水墨紙本。此幅畫家以少見對景寫生的手法描寫，在構圖
上不見其平素之巧思，但為得引人之效，江氏遂於筆墨上力求表
現：將前景二株鐵樹施以濃墨，餘者用以淡墨襯托，以營造空間深

度；另以長短相形、自由錯落且見勁的筆法，勾列鐵樹鬚葉，將原為刻板單調之針葉樹形，描寫的甚有韻緻丰姿；使緩急相間、濃淡隨宜的筆觸，擦出短枝突冗的粗幹，全圖雖未見施彩，但筆墨已精采非常。

【圖 4-2-11】
江兆申，〈山園鐵樹〉，
1995 年，水墨，138×
69.5 公分。

　　除外此幅在題材上，亦頗令人既生奇又親近，其生奇是因此樹鮮少畫者以之入畫，然江氏卻出奇地引此為課題，一新世人耳目；而親近則是主題景物，不過為本島庭園中普遍栽植的臺灣蘇鐵，日常隨處可見，今以為畫，是以好生親近。況且圖中蘇鐵之景並非他求，係為江氏退職後所居之埔里自家「揭涉園」一角，此蘇鐵營造之初所植本為高低各一，迨 1995 年寫此小景時，低株又生新植，故畫中計有三株，而江氏有感此樹守伴，隨筆對景寫之，以物寫情，盡抒山居悠閒。

　　上述乃為江氏繪畫中有關蔬果花木等題材之創作概況，然此類如欲申論風格發展，亦如人物畫一般均屬難事；茲無非因相關作品所作有限，雖蔬果花木等題多於人物，但其數亦不過二十餘件，且多集中於赴日展時之《江兆申近作》❶❽與公職退休後之作，實不足以據而評論。只能略見蔬果花木一題，或因江氏退職後較為賦閒且多旅歷，於大自然中所獲亦為多；故畫風上有自寫意日趨寫實之向，而至於江氏之人物畫方面，則實無法深入窺究。因此，欲了解江兆申的繪畫藝術，唯有從其山水題材著手，方能獲致較完整與全面的認識，關於江氏繪畫風格分期與風格演變，亦應置於討論江氏山水畫時再行深究，方有實益。

　　另就題材層面而論，江氏繪畫雖不單山水一材爾，尚有上述諸類。然此若與其師溥心畬一較，江氏之繪畫題材則不似溥師多廣，

❶❽　此冊，關於蔬果花木題材計有十三件，詳見江兆申（1988），《江兆申近作》，日本：二玄社製作，東京印書館印刷。

如溥心畬之繪畫題材，不僅有山水、人物、花鳥，還涉略走獸❶、臺閣界畫❷等。

再單以花鳥一科來說，溥師工筆、寫意俱有，且畫中常添繪蟲禽，如溥心畬 1959 年〈變葉木〉圖左，繪有一蝶❷及年代不詳〈梨花蝴蝶〉圖中即繪有黑白黃三蝶❷、1960 年〈松鶴〉繪有白鶴❷；而江氏此類畫作就不見工筆，且最令人好奇的是──目前得見之作，皆無任何「翎毛」出現，其是因構圖之慮而不繪，抑是另有他由。❷對此，筆者疑應有故，然又限於史料未及備查，遂前文中不敢斷然將江氏此類畫作視同或直名「花鳥畫」，是暫以「花卉」或「蔬果花木」冗名稱之。

❶　亦有人將走獸一類納為花鳥科，詳見王伯敏（1997），《中國繪畫通史》，臺北：東大圖書，頁 1354。而溥心畬走獸作品請參詹前裕（1992），《溥心畬繪畫藝術之研究》，臺中：臺灣省立美術館，頁 132〈駿馬〉、頁 222〈龍馬精神〉及頁 223〈古柏山猿〉等。

❷　同上詹前裕註，附圖 56〈山殿〉及頁 169〈臨郭熙雪意圖〉等。

❷　同上詹前裕註，附圖 87。

❷　同上詹前裕註，頁 154。

❷　同上詹前裕註，頁 206。

❷　如年紀長江兆申二十餘歲的素人畫家余承堯，即曾輕視花鳥畫之表現，其云：「花鳥畫太簡單，沒法子讓人作畫藝上的追求，山水畫應該大可發揮……」此見黃春秀（1988），〈鍾情於生命裡的真──余承堯其人〉，《余承堯的世界》，臺北：雄獅美術。

【圖 4-2-12】
江兆申題跋，夫人章桂
娜織繡而成之〈題章桂
娜舊繡牡丹〉，63.5×
34.5 公分。

　　然關乎上述課題，似可從幾個方向來探討。首先，關於江氏
「花卉」一材，見寫意不見工筆。在《文人，四絕——江兆申》書
中雖錄有一幀工筆畫，但此圖非江兆申所作且亦非手繪，乃是由江
夫人章桂娜女士織繡而成；二十六年後江氏於 1982 年再為夫人落

款題識，此作名〈題章桂娜舊繡牡丹〉【圖 4-2-12】，故仍未見有江氏工筆之作。此或可從江氏所專研──明代文人畫壇，視工筆如院體的說法來推敲一二。

　　如徐沁曾於《明畫錄》中論花鳥時，高譽徐熙寫意而低貶呂紀工筆云：

> 呂廷振一派，中不脫院體，豈得與太涵牡丹，青藤花卉超然畦徑者同日而語乎？❷❺

　　同時文徵明、周天球、李日華等亦有類「人巧不敵天趣」之說❷❻，以為工筆畫不及寫意畫。而江兆申深究明畫，受明人影響，自不難理會江氏何以「花卉」一材有寫意無工筆。

　　至於江氏「花卉」一材，圖中無任何「翎毛」，其由亦同上所述，乃受明人繪畫之影響；而此處所指之明人繪畫，再精確地說應為明代文人繪畫，也就是文徵明、唐寅、徐渭、陳淳等人，因明人繪畫中尚有邊文進、呂紀等院體一派，其影響江氏者當非後屬。一般說來院體畫多鳥禽，文人之畫則反之，雖文人之畫亦可見翎毛，但為數相對以少，如徐渭、陳淳畫中少有翎毛，另文、唐雖有翎毛卻也不多見，故江氏受此些文人所影響不喜作鳥禽，亦可想測。

　　此外，江兆申不繪翎毛是否另有他意，筆者仍因限於史料，不敢妄言。不過在王伯敏《中國繪畫通史》中揭櫫花鳥畫不單是為了

❷❺　見俞崑編著（1975），《中國畫論類編》，臺北：華正書局，頁 1087。
❷❻　王伯敏（1997），《中國繪畫通史》，臺北：東大圖書，頁 1362。

悅目欣賞，其與山水畫一樣，皆有其寓意❷；其書中亦列舉宋徽宗於《宣和畫譜》〈花鳥敘論〉說：

> 花之於牡丹、芍藥，禽之於鸞鳳、孔翠，必使之富貴；而松竹梅菊，鷗鷺雁鶖，必見之幽閒……❷

是以，江氏於「花卉」一材圖中無任何「翎毛」，有否如王伯敏所示寓有其意，則有待未來史料出現再予補充。

第三節　山水畫探析

在前節中對江兆申之人物畫及花卉畫等題材，已作詳盡地探討，接續將深入分析江氏山水畫方面的表現。不過，在未正式談論江氏山水畫前，對於上節中曾就創作題材多寡，將江氏與溥師列以比較，其意非在一較二者之能事或成就，況且繪畫藝術能事成就，又非能以題材涉略之多寡來論定；筆者真正目的在於說明：溥心畬與江兆申雖同屬文人之畫，且又是師生關係，江氏受溥師之影響甚深，但由於成長、歷練及藝術思想未盡相同，選擇之繪畫表現亦有所不同，致今日回溯檢視江氏的繪畫題材，呈現相對單純的情形。不過，「單純」同時隱含另一層的意思，即是表示其專注於某一特定之題材；再直言之，江氏少作諸類，正說明著江兆申獨擲精

❷　同上王伯敏註，頁 1360。
❷　同前俞崑註，頁 1037。

力於一門，也就是眾所悉之山水一類，以山水繪畫為其畢生主要的
創作表現。因此，鑑察江氏生前歷年所出版之著作，除去非本書所
論及之書法、篆刻外，餘則幾為山水畫作圖冊，如【表4-3-1】：

【表4-3-1】江兆申生前出版之繪畫圖録專輯　製表：朱國良

出版年代	專 輯 名 稱	出 版 單 位
1975 年	《江兆申詩文書畫篆刻選》	臺北學古齋
1979 年	《近代中國美術——江兆申作品集》	臺北雲岡文化事業公司
1984 年	《阿波羅畫廊六週年紀念特展——江兆申畫展》	臺北阿波羅畫廊
1988 年	《江兆申戊辰山水冊》一、二兩冊	臺北文航出版社
1988 年	《江兆申近作》	日本東京二玄社
1990 年	《江兆申唐詩書畫合冊兩種》	臺北敦煌藝術中心
1990 年	《江兆申書畫集》	國立歷史博物館
1991 年	《江兆申作品集》	臺北清韻藝術中心
1992 年	《江兆申作品集——詩文書畫篆刻》上、下二集	臺北市立美術館
1992 年	《江兆申特集》上、下二集	香港名家翰墨
1993 年	《江兆申書畫》	香港漢雅軒
1995 年	《江兆申書畫集》瀋陽版	臺北近思書屋
1996 年	《江兆申書畫集》上海版	臺北近思書屋

以上所列為江氏生前山水畫相關之作品集，亦可視為江氏繪畫
藝術之總書目，因山水題材乃為江氏繪畫之大宗，有山水畫作方能
集冊，故有成冊其必有山水畫，縱連上節提及收錄較多蔬果花木之
作的《江兆申近作》，其冊中亦含十六幀山水，佔該冊所收錄圖量
一半以上。不過，上列畫集中所匯結之圖録，卻不能視為江氏山水
畫之創作情形；因有部分版本，雖出版單位或發行年代不同，但內
容卻頗多雷同。如 1992 年臺北市立美術館印行之《江兆申作品集

——詩文書畫篆刻》上下二集，與同年香港名家翰墨所編之《江兆申特集》上下二集，收錄圖作幾盡相同；另同是臺北近思書屋所製1995 年《江兆申書畫集》瀋陽版，與 1996 年《江兆申書畫集》上海版，情形亦是如此。更何況江氏尚有多數作品並未收錄於此列，如許多餽贈友人之作，故事實上江兆申所作山水畫之數量，當遠遠過於上列諸書所錄；儘管如此，此亦足以窺探江氏繪畫概然，而本書在過眼真跡之外，亦多本之於上述諸畫集。

　　然此次筆者為行研究，廣蒐江氏生前刊行諸作品集時發現，除香港名家翰墨《江兆申特集》上下二集，因後有陸續增印的緣故，較易於書局或筆墨紙行購閱，及 1979 年臺北雲岡文化出版之《近代中國美術——江兆申作品集》、1990 年臺北國立歷史博物館出版之《江兆申書畫集》、1992 年臺北市立美術館《江兆申作品集——詩文書畫篆刻》上下二集尚可於國內少數圖書館中得見，餘如民間出版社或展覽單位畫廊等編印之版本皆難以獲尋，至於早期畫冊更是無須多論。此一情形應與江氏作品集限量發行，及閱藏者寶奉架上且多非流通單位，以致：江氏作品集於各大圖書館、書局難以得見；及普遍民眾對江氏高徒周澄、李義弘教授熟稔❷，卻對江氏矇矇不知；與關注江氏藝術之族群無從進一步了解的情形，蓋皆

❷　藝術圖書公司所印行之周澄著作有《周澄山水畫法》、《周澄山水畫集》，李義弘則有《自然與畫意》；上述等書頗受市場上好評與歡迎，故發行與流通情形極佳，民眾對周澄、李義弘兩位教授相對亦較有印象。詳見周澄（1983），《周澄山水畫集》，臺北：藝術圖書公司；周澄（1983），《周澄山水畫法》，臺北：藝術圖書公司；以及李義弘（1985），《自然與畫意》，臺北：藝術圖書公司。

與此有甚大的關聯。所幸，此一情形在 2002 年筆者甫於計畫撰寫此書之際，適逢國內各大館合作推出「嶽鎮川靈——江兆申書畫藝術展」之盛事帶動下❸，與同年十月行政院文化建設委員會、雄獅圖書公司策劃出版之《文人，四絕——江兆申》一書上市，江氏繪畫資訊囿限之況已稍獲改善。

談及江氏山水畫，由於正如上述分析為其創作之主軸，故多年來不乏學者專家對此發表看法，如：1980 年楚戈〈水墨畫對現代的適應——試論江兆申的新野逸精神〉，以水墨畫發展宏觀的角度來肯定江先生的筆墨與畫境；1996 年巴東〈在傳統中再造新境——試論江兆申的水墨畫風〉，嘗試用不同的筆墨風格來論江先生之畫風歷程；1996 年莊伯和〈文人畫最後一筆——論江兆申畫〉，則以文人畫之觀點來詮釋江氏的生活與藝術。

此外，亦有論者將江氏山水畫風加以分期，如曾受教於江氏之陳葆真，便以其對江氏藝術深刻的了解，明確地劃分江氏山水畫風

❸ 此一盛事包含聯合展覽與國際學術研討會兩大活動。其聯合展覽有：㈠故宮博物院之「嶽鎮川靈——江兆申先生紀念展」，2002.4.11－6.30，展出江氏書畫文物；㈡國立臺北藝術大學關渡美術館之「嶽鎮川靈——江兆申書法特展」，2002.4.13－6.30，展出書法信札藏品題跋；㈢臺北鴻禧美術館之「嶽鎮川靈——江兆申書畫藝術展」，2002.4.2－6.30，展出江氏早期水墨畫；㈣高雄市立美術館之「嶽鎮川靈——江兆申書畫藝術展」，原訂 2002.7.18－10.27，後因該展場地漏水整修而延至 2002.10.26－2003.2.16，展出前述三館江氏書畫文物題跋之精要。另國際學術研討會，乃為 2002.5.30－5.31 假國立臺北藝術大學國際會議廳（臺北市北投區學園路一號）舉行，其議程請參閱臺北藝術大學關渡美術館編印（2002），《嶽鎮川靈——江兆申書畫藝術國際學術研討會》。

分為四期：第一期（1950－1969 年），指江氏渡海來臺後透過溥師吸收各家精華，如宋代李唐、范寬、馬遠、夏圭，至供職故宮赴美研究前之作，1968 年〈花蓮紀遊冊〉即為此期代表作。第二期（1970－1980 年），江氏自美歸來後，亦有數度出國暢遊名山大川之閱歷，致視野開拓，積極嘗試各種繪畫新法，故此期面貌最豐富與變化，也因而陳葆真將此期又分為前後兩期，前期特色：運筆輕剛、用墨溫潤、設色雅秀、構圖奇詭，例 1973 年〈幽居圖〉；後期特色：筆墨縱橫、任意揮灑、墨彩淋漓、豪情奔放，如 1978 年〈雲蒸〉。第三期（1980－1990 年），此期繪畫特色：造形上化繁為簡，筆墨和設色則較前期凝斂，1989 年〈層巖高爽〉即為一例。第四期（1990 年後），泛指 1991 年 9 月江氏自故宮退職與卜居埔里後之作，有 1991 年〈高山絕壑〉。**㉛**

　　同是江氏弟子的許郭璜在《嶽鎮川靈──江兆申先生紀念展》，則將江氏山水畫風大致分為五期：第一期（1951 年前），約指江氏拜溥為師之前的作品。第二期（1960－1970 年），江氏以溥師的風格為骨幹，學習董巨馬夏以及同鄉前輩黃賓虹等畫法，廣泛地吸收萃取精華。第三期（1971－1980 年），歷經前期筆墨技法的鍛鍊，江氏已然脫胎換骨。第四期（1983－1990 年），體悟「巧不如拙」的繪畫觀，調整往凝鍊沉穩的方向發展。第五期（1991－1996 年），指結束公職生涯隱居埔里期間之作。**㉜**

㉛　參閱陳葆真（1996），《江兆申──中國巨匠美術週刊 78 期》，臺北：錦繡出版社。

㉜　國立故宮博物院編（2002），《嶽鎮川靈──江兆申先生紀念展》，臺北：國立故宮博物院。

　　另李蕭錕於《文人，四絕——江兆申》中，對此提出不同的見解，以為應將江氏山水畫風分為六期：第一期渡海來臺前後（1925－1950 年），含江氏少年時期與來臺初期之習作一類。第二期（1950－1965 年），概指其第一次個展與尚未進入故宮任職前，似黃賓虹畫風的作品。第三期（1965－1970 年），任職故宮副研究員後，至應邀旅美前，近溥心畬風格之作。第四期綜合期（1970－1980 年），此與上文陳葆真所述之第二期相近，但李蕭錕進一步地指出此期畫風為「黃溥合一」，及已漸漸形成自己的風貌。第五期廣涉博取諸家之長（1980－1991 年）與第六期江山意造吞吐大荒（1991－1996 年）亦頗同陳葆真所述之第三、四期。❸

　　比較三方的看法，似乎在期數方面有極大的差異：如陳葆真分作四期、許郭璜認為五期，以及李蕭錕細分六期，明顯有一、二期之距；但若加以詳察，事實上三方所言之後三期，也就是 1970 年之後的江氏山水畫風分期幾無所別，故主要差異在於對江氏早期繪畫的看法：以 1970 年左右為基點，陳葆真所訂之第一期乃自 1950年至 1969 年；許郭璜則將 1970 年之前分做二期；另李蕭錕以為應分做三期，一期應遠溯江氏渡海之前與渡海後的第一年，也就是1950 年以前，1950 年至 1970 年間，再細分為二期，一期似黃賓虹、一期近溥心畬。

　　而陳葆真對江氏早期繪畫分期與許、李二人最大的異處，許、李皆涵蓋江氏大陸時期的作品，而陳葆真未將江氏 1950 年以前的繪畫列入。針對此題，筆者初步推估，應是陳葆真 1996 年撰寫之

❸　李蕭錕（2002），《文人，四絕——江兆申》，臺北：雄獅美術。

際，江氏在大陸時期的作品無一可見，故陳葆真將之略去不論。而晚於 2002 年方撰文的許郭璜、李蕭錕會慮及江氏渡海前的作品，蓋因後來江氏大陸時期的作品得以復見有關，如於 1996 年尋得江兆申 1948 年所作之〈山水卷〉。

　　1950 年至 1970 年間的江氏山水畫風，三方的見解亦略有不同：陳葆真將此視為一期（陳訂定為第一期）；許郭璜也視此間為一期（許訂定為第二期），不過令人不解的是許郭璜何以未將 1952 年至 1959 年間所作列入分期之中；李蕭錕則以之一分為二，歸納成前十五年「近黃」一期（李訂定為第二期），後五年「近溥」又為一期（李訂定為第三期），其如此分析：

> 第二期……作畫持續黃賓虹的風格，但多了元四家及以董其昌為主的雲間畫派筆法。
>
> 第三期風格明顯接近溥心畬的工筆淺絳山水，特別是在〈花蓮紀遊冊〉，用筆的技法和皴法，都是一派北宗山水鉤斫風格。❸❹

　　對於此期李蕭錕的分法，筆者以為雖然江氏前十五年（1950－1965 年）確有李蕭錕所言「近黃」之況；然事實上，此時亦兼有「近溥」的情形，如：江氏 1964 年〈曳杖閒吟〉，筆墨、構圖及圖之右下還出現江氏少作之樓閣，均是溥師一派風格。另本書第二章中提及江氏於溥門時隱而作畫，後乃於 1962 年為溥師所知一

❸❹　同前李蕭錕註，頁 100。

事，其當時江氏所習繪，即是臨宋人冊頁，亦是受溥師影響所致之證。故此期江氏山水畫風不只近黃、元四家及雲間爾，應有相當大的程度是近溥之風格方是。此外，李蕭錕對此期又言「多了」董其昌為主的雲間畫派筆法，此亦有待商榷，因江氏早於杭州時尚未渡臺前，便甚喜愛董其昌清簡的畫風❸，並對雲間派之筆法多有揣摩，而前述 1948 年江氏所作之〈山水卷〉作，許郭璜即是以為受雲間派作風的影響。❸

上論乃為陳、許、李三學者，對江氏山水畫風分期主要的相異內容分析；而除此之外，餘則如前所說立論大致相同，縱使嚴苛審視，所究得亦祇存有分隔點年份確認上的些許差異而已，如：陳葆真所定之江氏山水畫風第一期截止點至 1969 年；許郭璜則在 1971 年；而李蕭錕與之相對的前三期截止點是 1970 年。另陳葆真所定之第二期是泛指 1970 年代（也就是 1970－1979 年），與許、李二人亦有一年之差，第三期情形大致也是如此。

這樣的差異，誠言些微且相去不遠，在藝術史研究之中是可以理解的。因在行藝術史研究時，要概定與分析一位藝術家之畫風歷程，還屬易事，但若要明確地指出各分期之起訖，則實是難為。蓋緣影響作品之因素頗多：內在方面不僅應注意其健康、職業、生活、思想等狀況；外在還得顧及當時時代情形，諸如文化背景、社

❸ 此見許郭璜（2002），〈靈漚勝境——江兆申先生的文與藝〉收錄於高雄市立美術館編（2002），《嶽鎮川靈——江兆申書畫藝術展》，高雄市立美術館，頁 21 之註 46。

❸ 對許郭璜此見，筆者以為尚有修正之處，請另參閱本書第四章第三節山水畫探析第一期。

會經濟，甚至政治軍事皆有產生牽連的可能，而這些因素通常是日積月累地產生影響，故作品的風格亦當是逐漸改變與形成。對此，業師黃冬富教授便曾如是提示：

> 藝術家風格之變遷與發展並非截江斷流式的，是經過長時期醞釀而逐漸形成的。㊲

是以，欲找出明確之分期起訖年代，或精準地將畫風歷程，用截江斷流的方式加以分期，似乎是一件不怎容易的事，且在理論上而言也是不可得的。或因如此，有學者以為將畫風加以分期實屬不當的做法，如克羅齊（Benedetto croce 1866－1952 年）認為：

> 藝術家若根據時間來歸類，將他限制在某一定點，且視為一種類型，是不合理的。㊳

事實縱此，分期的做法依然為許多學者所採用，分期的邏輯仍是難以避免，因分期在藝術史研究來說是一項極佳的方式，故有學者對此抱持著比較折衷的觀點，如龔布里屈（E.H. Gombrich）在其《規則與造形》（*Norma e forma*）一書中說道：

㊲　黃冬富（1991），《呂佛庭繪畫藝術之研究》，臺中：臺灣省立美術館，頁 38。

㊳　詳見曾堉、葉劉天增合譯（1992），《藝術史學的基礎》，臺北：東大圖書公司，頁 61。

藝術史家必須接受分期與分類，它是一種必要的手段。雖然
這種手段可能造成許多無法詮釋的矛盾，但是對於一般藝術
史家來說，仍然極為有利，惟在援用這些名詞的時候，我們
必須了解，名詞只是人為的產物，隨著歷史的進展，人們的
觀念不斷地改變，因此人所創用的語言涵意，也同樣會有所
改變。**39**

　　故論陳、許、李三學者分期點之微異，筆者真正之意涵非在吹
毛求疵地找出問題，實是藉此探析與說明：畫風分期之不易，與研
究畫風演變何以不得不採取分期的方式來分析，以及不同的角度產
生不同的立論。如李蕭錕在行江氏畫風分期時，應有其別加思慮，
是以各期之間皆有一年的重疊，及將分期迄點落於某事件結束後：
例第二期迄點在 1965 年，為江兆申舉辦生平首次個展與結束十五
年教職生活；第三期迄點於 1970 年，為江氏自美研究歸來並舉辦
第二次個展；及第五期迄點落定 1991 年，正為江氏故宮退職；另
陳葆真則是朝向扼要簡易以年代的分期方式來敘述。

　　而本書研究江氏畫風歷程時，即是來自對陳、許、李三家比
較，所獲得與釐清出一個較為清晰的輪廓，再經筆者自行比對與分
析江兆申之畫蹟，輔之參酌可能影響其繪畫的背景因素來加以確
認，形成筆者所立論之江兆申山水畫風歷程與分期。由於分期時，
為避免分期標題易引起太過武斷的先入為主觀念之後遺症，及江氏
山水畫風各期雖有大致風貌，然其中仍略有不同與變化，實難採特

39　同上曾堉、葉劉天增註。

定標題以名，故此僅以期次、年代及江氏年歲將江氏山水畫風識別如【表 4-3-2】。另本書所規劃江氏山水畫風分期與前述陳、許、李三位所論截然不同，特整理製成【表 4-3-3】以便比較，而所執之理由與依據則因頗為繁複，待於各期之中再行詳述。

【表 4-3-2】江兆申山水畫風分期表　製表：朱國良

期　別	期　間	年　齡
第一期	1932－1964 年	08－40 歲
第二期	1965－1974 年	41－50 歲
第三期	1975－1984 年	51－60 歲
第四期	1985－1996 年	61－72 歲

【表 4-3-3】江兆申山水畫風各家分期比較表　製表：朱國良

年代	年齡	陳葆真	許郭璜	李蕭錕	朱國良
1925	01				
1926	02				
1927	03				
1928	04				
1929	05				
1930	06				
1931	07				
1932	08				
1933	09				
1934	10				
1935	11		第一期	第一期	
1936	12				
1937	13				
1938	14				
1939	15				第一期
1940	16				
1941	17				
1942	18				
1943	19				
1944	20				
1945	21				
1946	22				

年	歲	第一期	第二期	第三期	第二期
1947	23				
1948	24				
1949	25				
1950	26				
1951	27				
1952	28			第二期	
1953	29				
1954	30				
1955	31				
1956	32				
1957	33	第一期			
1958	34				
1959	35				
1960	36				
1961	37				
1962	38				
1963	39				
1964	40		第二期		
1965	41			第三期	
1966	42				
1967	43				第二期
1968	44				
1969	45				
1970	46				
1971	47				
1972	48		第三期	第四期	
1973	49				
1974	50	第二期			
1975	51				
1976	52				
1977	53				第三期
1978	54				
1979	55				
1980	56				
1981	57				
1982	58				
1983	59	第三期		第五期	
1984	60				
1985	61				
1986	62		第四期		
1987	63				
1988	64				第四期
1989	65				
1990	66				
1991	67	第四期		第六期	
1992	68		第五期		
1993	69				
1994	70				
1995	71				
1996	72				

一、畫風分期

㈠第一期：1932 年至 1964 年 (8歲－40歲)

　　在上文比較各家分期時，筆者曾提到陳葆真的看法是從江氏渡臺後起始；許郭璜、李蕭錕則分別以 1951 年、1950 年之前為第一期，來包括江氏在大陸時期的繪畫。而為求較切確的時間起點，以便行江兆申山水畫風之分期，茲擬先從江氏繪畫生涯的起點與藝術方面初次接觸的情形予以了解。關此，陳葆真在所撰《江兆申——中國巨匠美術週刊》中曾如此整理與說明：

> 江先生的藝術教育內容，依接觸的先後順序是書法、篆刻、繪畫、和詩文……他從六歲開始跟著他的母親學書法，而八歲旅居上海時，便能夠為人書寫扇面和對聯，並且得到大人們的讚許。❹

　　對於陳葆真的說法，雖無明確點出各項藝術接觸年代，不過卻可見陳葆真以為江氏在藝術方面初次接觸順序排列是書法、篆刻、繪畫和詩文，與六歲時開始跟母親學書法。

　　然此若持審慎的態度來觀，筆者認為實有說明的必要。因關於江氏幼時與藝術方面的接觸，目前可見的相關史料，主要是江氏自

❹　陳葆真（1992），《江兆申——中國巨匠美術週刊 78 期》，臺北：錦繡出版社，頁 2。

編的年表❹與江氏自撰〈我的藝術生涯〉❷一文。而按前二件史料
所載惟可悉知：江氏與繪畫方面的正式接觸是 1932 年❸，餘書
法、篆刻並無提到切確接觸時間點。

如書法方面，在年表中僅此記述：「民二二年（1933 年），侍
父讀，畢論語，為人書扇及聯……」另在〈我的藝術生涯〉文中亦
只能說明於上海時期的「在家教育」有習字作業，兩處史料並無述
及何時開始學習書法。不過，江氏接觸書法的時間，若依當時的時
代背景與常理論判，江先生在 1931 年入小學唸書時當有所觸及，
故在順序上，書法應是早過繪畫無誤。然江兆申是否真如陳葆真所
說：「六歲開始跟著他的母親學書法」，筆者見解是陳葆真此論若
逕引江氏之言或已向江氏求證，當自可信；然如是據之年表所述：
「民二〇年，入小學，不慧，斥歸，侍母學書。」則應為「侍母學
書」一句所誤導。❹因「學書」應是「從讀」之意，雖內容應實含

❹　目前可見最早之江氏年表版本，應是 1975 年出版之《江兆申詩文書畫篆
　　刻選》所登錄，此見江兆申（1975），《江兆申詩文書畫篆刻選》，臺
　　北：學古齋。筆者在第三章第二節亦另有年表方面的探討。

❷　江兆申（1992），《江兆申特集（下）》，名家翰墨，35 期，頁 50—
　　55。

❸　在江兆申 1975 年之《江兆申詩文書畫篆刻選》中所錄之年表記：「民國
　　二一年……冬，至上海，偶作畫。」及〈我的藝術生涯〉一文中可知。

❹　江氏的好友傅申先生在〈努力的天才──江兆申的書藝人生〉一文中，亦
　　是引此「侍母學書」來說明早年學習書法環境，與江氏母親是能書之依
　　據。此見傅申（1997），〈努力的天才──江兆申的書藝人生〉，《藝術
　　家》，266 期，頁 290—314。後收錄於江兆申（1997），《江兆申書法作
　　品集》，臺北：圓神出版社，頁 234—252。筆者對此論述，並非否定江
　　母能書，而是認為引證不夠充分。

「書法」一務，但其意並非直指「學書法」，此若參照江氏 1975
年之《江兆申詩文書畫篆刻選》之年表英譯：

> 1931 Entered primary school but was considered unteachable
> and was sent home, where he received instruction from his
> mother.

以及雲岡版的《江兆申作品集》中之年表英譯可以證知，其譯
文是：

> 1931 Entered primary school but was considered unteachable
> and received instruction from his mother.

兩篇譯文中「instruction」是「講授」，指得自母親的教導，
非是書法之意。

而至於篆刻方面，因僅能從年表得知江氏 1934 年偶為人治
印，故可測其接觸時間應是先此，然有否早於繪畫則無法肯定，因
江氏年表所載之 1931 年偶事「雕刻」，「雕刻」二字是否意指
「篆刻」，亦有待其他史料佐證。

從以上的分析，可知江氏在藝術方面的接觸，理應先是書法，
後方篆刻與繪畫等，而繪畫一項是可查年代，始自 1932 年於上海
時期的江父「在家教育」，山水題材亦是此始❹。故江氏山水繪畫

❹　此可詳參第二章內容。

【圖4-3-1】江兆申，〈山水卷〉，

分期之首期，本書以 1932 年為始，至 1964 年為止；之所以將終點劃設在 1964 年江氏四十歲之時，其因如下：

一、溥心畬在此期的前一年（1963 年 11 月 18 日）病逝臺北；雖然，溥師並未直接傳授江氏畫藝，但以當時的時空環境來說，江氏除了透過畫展、畫冊、畫會等資訊刺激外，其主要繪畫觀念，仍是得自溥師文藝方面的言行，甚至溥師最後因病不便執筆示範的口授賦色技法，皆對江氏此期繪畫有絕對性的影響。是以溥師的過世，不僅表示江氏十三年的寒玉堂教育結束，同時也是江氏對繪畫的認識進入新的階段。

二、1965 年 5 月，江氏在臺北中山堂舉辦生平第一次個展，展出的書畫六十件、印拓六冊，此次個展可說是江氏受溥師影響的結果呈現。而由於展出作品的籌備應當在 1965 年之前，故以 1964 年為此期截止之點。

三、前項理由談到江氏在溥師身後，對於繪畫方面的認識進入一個新階段。此新階段便是江氏在 1965 年首次個展之後，隨即近入中國文化藝術的寶庫——國立故宮博物院，任書畫處副研究員，自此眼界因而大開。

1948 年，水墨，14.5×145.5 公分。

　　基於上述，筆者遂將江氏 1932 年至 1964 年間的山水題材繪畫
歸為第一期。其涵蓋江氏幼年時期、軍職生涯與整個教職生活的相
關作品，也就是尚處於對山水繪畫摸索的階段。而此期的山水畫作
品多緣時空因素的限制，幾乎散佚，目前史料可見惟下述三件：

　　〈山水卷〉【圖 4-3-1】，紙本設色，橫式手卷，縱一四點五
公分，橫一四五點五公分。右上側有款：「一帶江山如畫，風物向
秋瀟灑。水浸碧天何處斷，霽色冷光相射。蓼嶼荻花洲，掩映竹籬
茅舍。雲際客颿（帆）高掛，煙外酒旗低亞。多少六朝興廢事，盡
入漁樵閒話。悵望倚層廔（樓），寒日無言西下。戊子元旦後六日
寫此，維翰先生晒正。天都椒原江兆申時客杭州。」及鈐二印：
「江申學畫」與「椒原」。按上款可知此畫寫於戊子年（1948
年），渡海來臺的前一年，當時江兆申二十四歲，因任職浙江監察
使，故時於杭州。此一期間，乃為江氏歷經多年戰事之後難得的安
定生活，除於閒暇歷游西湖及鄰近名山勝景外，亦尚偶有為畫，此
即時作。而此作本佚失年久，於 1996 年為人所尋獲，今方許一
見。前述陳葆真劃分江氏山水畫分期時，未將江氏大陸時期的作品
列入，筆者初估即因陳葆真撰寫之際，此作尚未發現或不得以見，
遂將 1950 年以前所作略去。故此作意義甚為重要，代表著江氏早

大陸時期的繪畫情形，同時也是目前可見最早的一幅。而江氏款中抄錄文字乃宋代張升著名之作〈離亭燕〉**⑯**，此詞寫江南秋色兼抒懷古之情，江氏援引，疑此幅應與江氏所處環境杭州西湖景色有關。

　　另外，江兆申在款中署名「天都椒原」，筆者原困惑於「天都」二字，因多以安徽歙縣人士自居的江氏，何故此以黃山主峰「天都」自署？後經查發現「天都」確有其特殊之意，而此義有二：一為安徽境內黃山的峰名，因歙、休兩縣人士甚愛其峰，遂引而稱己為「天都人」。其二，龔賢（1619－1689 年）曾於畫中題稱「新安畫派」為「天都派」，其云：

> 孟陽開天都一派，至周生始氣足力大。孟陽似雲林，周生似
> 石田仿雲林。孟陽，程姓，名嘉燧；周生，李姓名永昌，俱
> 天都人。後來方式玉、王尊素、僧漸江、吳岱觀、汪無端、
> 孫無益、程穆倩、查二瞻，又皆學此二人者也。諸君子皆天

⑯　〈離亭燕〉為張升著名之作，不過或因此作一般專書及宋詞三百首鮮少收錄，如江氏好友汪中所編之《新譯宋詞三百首》版本亦無；汪中註譯（1990），《新譯宋詞三百首》（第九版），臺北：三民書局。造成高雄市立美術館編印《嶽鎮川靈──江兆申書畫藝術展》時登錄此文斷句錯誤，將該詞植為：「一帶江山如畫，風物向秋瀟灑，水浸碧天何處，斷霽色光相，射慕嶼荻花洲，掩映竹籬茅舍，雲際客颭高掛，煙外酒旗低亞，多少六朝興廢，事盡入漁樵閒，話悵望倚層廔，寒日無言西下……」此見高雄市立美術館編（2002），《嶽鎮川靈──江兆申書畫特展》，高雄市立美術館，頁 26。

都人。故曰天都派。**❹**

　　故後亦有稱「新安畫派」為「天都派」者，然江氏款署「天都椒原」之意，是如上所云沿歙、休兩縣人士習稱「天都人」，抑是心屬「天都派」而如此稱署，此筆者以為前後二因皆然。

　　首論前者，因江氏臨近豐溪水畔之巖寺鎮故居，即位安徽歙縣之內，此處古來人文薈萃，江氏沿習署稱「天都椒原」，自不足奇。此江氏晚年雖不復見自署天都人，但仍多鈐上「安徽歙縣人」等印猶可見其思鄉舊情與以故里為傲之況。

　　再論後者，文獻上雖無法得知江兆申是否曾以「天都派」自居，然從此圖來看，卻實屬「天都派」，也就是「新安畫派」之風，反到不全如許郭璜的看法——是受董其昌影響的雲間派作風**❹**，縱有亦僅所寫植木相仿雲間派簡潤，其餘用筆用墨盡是得自江氏同鄉同宗「清代四大畫僧」之一的漸江（弘仁）風貌。

❹　引自劉奇俊（2001），《中國歷代畫派新論》，臺北：藝術家出版社，頁161。

❹　此見許郭璜（2002），〈靈漚勝境——江兆申先生的文與藝〉，收錄於高雄市立美術館編（2002），《嶽鎮川靈——江兆申書畫藝術展》，高雄市立美術館，頁16。

【圖4-3-2】漸江，〈曉江風便圖卷〉，水墨，現藏於安徽省博物館。

　　如將此圖與漸江〈曉江風便圖卷〉【圖 4-3-2】相對，便可發現不論在層巒陡壑的形式描寫上，頗近漸江細瑣健勁的筆意與慣用的折帶皴法，在設色亦如漸江的清秀雅潔，而意境上更是十足漸江之孤寂幽靜。尤其是漸江的折帶皴法與用筆方式，自是為江氏所襲用，並演變成極具個人特色的方筆筆法。這樣用筆方式，在往後江氏異動的山水畫風歷程中，不曾有所異動，縱至晚年雖畫風已有甚

大的轉變，然仍是不乏見其如此之筆法表現。

　　不過，筆者推論此作與漸江畫風有關，似乎仍有至為緊要的關鍵須予說明——就是江氏當時曾否觸及漸江或新安畫派一類畫風之題。此題，江氏在為同鄉鮑二溪父子出版之畫冊序言中，憶述鮑二溪先生早先專執賓翁（黃賓虹），後借徑漸江上人。因江氏與鮑二溪先生的公子鮑弘達為小學同學，時屢獲鮑二溪先生為其畫潤色修飾，雖無授受之名，但啟沃實多。❹此外，江氏在〈東西行腳〉中亦曾提及幼時曾閱漸江畫作之往事：

> 生平所見（漸江畫作）數幀，一在吾鄉許際唐（許疑盦）太史處。三尺軸作一石如圭，旁倚一松，高瘦入雲，用青赭設色。當時我祇有十一歲，但覺畫極好，現在不能妄定甲乙。❺

　　是以茲可確認江氏作此幅時，早因鮑二溪先生啟沃之故，與漸江或新安派畫風有所關聯；且不僅如此，尚曾親睹漸江真跡而深留印象，故此印證了筆者對江氏 1948 年所作〈山水卷〉的觀察與推論。

　　關於筆者上述的分析，事實上早於 1992 年蔣勳在〈孤傲與秀潤——從漸江及唐寅看江兆申畫風〉一文中，即有類似的論述，認為江氏畫風介於漸江與唐寅之間，也就是說江氏畫風與漸江、唐寅

❹　此見〈鮑二溪弘達父子畫序〉，收錄於江兆申（1997），《靈漚類稿》，臺北：世界書局，頁 43－44。

❺　此見〈東西行腳〉，收錄於江兆申（1997），《靈漚類稿》，臺北：世界書局，頁 663。

有某一程度的關聯，尤以江氏的線條似極漸江的傲倔。不過這樣的推論，或因蔣勳撰寫此文時未能得閱此圖，故於文中並無法確切地舉出相關的作品佐述，其主要憑恃之理由乃是對作品犀利的直覺，與曾觀察江氏之用筆習慣，以及從地理環境聯想漸江與新安畫派可能的影響，其云：

> 1949 年江兆申先生渡海來臺，那一年他已二十四歲，故鄉的種種，應當對他此後創作有基礎性的影響，一個創作者本質上的傾向也大致應當在這樣的年歲有了決定。❺

故此畫之發現與復見，亦證實了蔣勳的推論；江氏確曾深受故鄉歙縣文化淵源的影響，遂於爾後畫中呈有漸江的筆意，同時亦解釋江氏的畫風與新安畫派間的關係。是以，不管江氏有否自視「天都」一派，以畫風論實早已是漸江「天都」之門人。

在形式上，此幅屬於一般所謂的「卷」。江兆申於〈從畫家構圖意念來看中國山水畫的舊有進展〉一文中，曾對於「卷」之形式有如此的介紹：

> 現存古畫，從形式區別，大概可分三種：一為「卷」，二為「軸」，三為「冊」。通常所見的卷，它的高度，大約在一

❺ 蔣勳（1992），〈孤傲與秀潤──從漸江及唐寅看江兆申畫風〉，收錄於林吉峰主編（1992），《江兆申的藝術》，臺北市立美術館，頁 45─50。

至二尺之間，寬度大約在三尺以上，長卷的寬度可以長到二十至三十尺不等，因此「卷」是一種橫的長條形的畫。�

　　雖此作非江兆申上文所欲意釋的古畫，及僅高十四點五公分，而無若上述通例之高，然從其橫之長條形式來觀，名副為「卷」。如此的形式，江氏爾後亦不乏如此表現，如：1966 年贈曾紹杰先生之〈碧峰青隱〉、1976 年之〈醉翁亭記〉、1990 年贈陳雪屏先生之〈清暉娛人〉等；其中就以本幅高度最小，最顯細長，刻繪亦最為細微，若未親賭原件或無參酌尺寸標示，徒看圖錄，令人錯覺應有尺餘之高，而江氏年方二十四即能為此，足見其精慎之處。

　　由於「卷」為中國繪畫中特殊的形式之一，採用的是所謂視點移動之構圖方式，自不同於西方的單點透視。關此江氏亦曾云：

> 如果我們要畫山水，而又假若要畫的是手卷。那麼在構圖方面，我們祇有將一個一個的山，或者一株一株的樹以及其他，將它們作橫的排列。而排列中的「虛」、「實」、「鈎」、「搭」，纔是畫家的本領。㊋

　　所以此作，在構圖上即如上述一般，以視點左右移動的方式，將景物作橫向水平的鋪陳，且大致可分作左、中、右三個區段：左

㊋　江兆申（1970），〈從畫家構圖意念來看中國山水畫的舊有進展〉，《故宮季刊》，4 卷 4 期，頁 1－11。後收錄於江兆申（1977），《雙谿讀畫隨筆》，臺北：國立故宮博物院，頁 102－122。

㊋　同上江兆申註。

表近景；中為中景；右則是遠景。

　　以左側的近景先論，圖之左下處有一緩坡，上植近木四株、遠木若干，植木高低、濃淡相差甚多，因得分近遠；再往右行順坡緩下，逆勢而起有一土丘，為本幅之主山。從主山的描寫方面，可發現此時之江氏疑受新安畫派與漸江的影響，少作苔點，尖峰之處皴鉤略多，筆意彷如漸江，主山左方聳立之巨石尤似。主山前部無任何木植，林木或聚或散安排於山後，意喻有林道可趨可達後嶺，故近景緩坡與主山間，繪有行人似回顧來時之路，又似途中停佇觀望後嶺，視線隨虛壑蒸起之雲氣，直達崢嶸之絕頂。在主山與後嶺分隔上，江氏即是利用「虛實」的手法，以蒸雲之虛，拉開主山與後嶺的距離；再藉由行人之瞻望，將主山與後嶺連貫，營造既分前後又成一體的前景。

　　再論中景一段。江氏以左出的江水分峙前、中二景，再於圖之正中處佈有雜樹三處，自左而右依序漸遠漸微，最左且最下一叢，繪有五株植木，按應屬前景；而江氏即是利用此五株前景之木來「鉤搭」中景，以避免完全隔斷前、中二景。在描寫方面，因中景為輔，故江氏在中景山勢之安排上，不僅刻繪較為平淡，氣勢亦不及前景，而為求貌勝，遂於遠處畫有多座樓閣。

　　最後關於本圖右邊區段，因屬遠景，是以江氏著墨則又比中景為少，除近處畫有若干洲渚及遠山幾座，餘未施加一筆一墨，盡以留白的方式表現江水幽寧。

　　全圖來觀，近、中、遠三景雖說可截分為三，但在江氏的匠心下，各有其份各司其職，非但使景景得以相貫相連，且成一個可居、可游、可觀的山水畫。此圖顯見年方二十餘歲之江氏，已頗知

主賓、虛實之法；同時亦代表江氏此際，或因家世、地緣等背景的影響下，取景構圖早已傾向文人畫敘述性的表現手法。

〈空山鳴澗〉【圖 4-3-3】，紙本設色，直式，縱六八公分，橫三五點二公分。左上側有款：「落寞空山裏，欹危坐斜日。櫻心亂澗鳴，揮弦飛鳥入。莫教窮途哭，已矣流川逝。椒原。」圖上署名「椒原」之「椒」字處，有毀損之跡，且未載年月，亦無任何鈐印，江氏甚少如此款識成畫，故疑是兆申先生習寫之作。創作年代為 1951 年，江氏來臺的第三年，此若非眼見圖錄所載年代，令人實難以相信此幅與前述 1948 年〈山水卷〉僅有三年之距，因不論以形式或技巧等表現來觀，皆大異於前作，筆意亦較前作肯定。

先就風格表現來論，前作如上文所分析，呈現漸江荒冷之風，而本圖卻是令人有鬱潤之感。而或緣於此，王耀庭表示此圖的筆法與墨韻約略可以看到乃受同鄉前輩黃賓虹的影響❺❹；此外，李蕭錕在《文人，四絕——江兆申》一書中亦明確地指道應似黃賓虹之風：

> 此幅與黃賓虹的〈遂寧道中〉的茅屋、樹叢，及山上的苔
> 點，都極酷似。而比較黃賓虹其它設色山水中的房舍，便能
> 發現江兆申對其山水畫的心儀。❺❺

❺❹　在王耀庭文中此圖名為〈落寞空山〉；此見王耀庭（1991），〈江兆申專輯〉，《藝術貴族》，18 期，頁 52。

❺❺　李蕭錕（2002），《文人，四絕——江兆申》，臺北：雄獅美術，頁99。

【圖4-3-3】
江兆申，〈空山鳴
澗〉，1951 年，水
墨，68 × 35.2 公
分。

　　對於王、李二人之「似黃」說，筆者以為在用墨（苔點）及落
款方式確有幾分神似黃賓虹之處。不過如再細較之，則又發現似乎
不盡然如王、李所說之「似黃」。例林木的描寫，黃賓虹所繪形
略，此幅卻形具，兩者風貌截然有所不同；又如遠山的表現上，黃

賓虹多以濕筆正鋒上下塗抹，此圖卻是偏鋒之筆尖沾深色以來繪
染；另在筆法上，黃賓虹之用筆多半圓拙，而此圖之用筆雖已較前
作少方折，但仍與黃氏用筆有極大的差距。

【圖 4-3-4】江兆申，〈空山鳴　　　【圖 4-3-5】溥心畬，〈淮南秋
澗〉，1951 年，水墨，局部。　　　意〉，1947 年，水墨，局部。

　　至於本圖之風格，如從當時重要的歷事來看，則不難察見應與
溥心畬有關：1951 年時的江氏甫獲溥師錄列門人，雖僅為詩弟
子，未有畫課，但因江氏私淑溥師之藝已久，可想必然暗自模臨，
故用筆深受溥師所影響亦是不難解釋。此若參對溥氏 1947 年〈淮
南秋意〉，即可發現江氏的〈空山鳴澗〉右側巒峰勾勒【圖 4-3-

4】，與溥氏之〈淮南秋意〉❺❻【圖 4-3-5】同是右彎之用筆幾無異
處；另江氏的〈空山鳴澗〉【圖 4-3-6】左下方之土丘，與溥氏之
〈孤舟待渡〉❺❼【圖 4-3-7】左下方之前景土丘皴廓手法近似，惟
〈空山鳴澗〉墨色較淡，而〈孤舟待渡〉墨色為濃。除外，江氏
〈空山鳴澗〉中之林木，亦是來自溥師。是以此圖風格乍看「似
黃」，然事實上應是更傾向「似溥」，許郭璜在《嶽鎮川靈——江
兆申先生紀念展》中亦表示：

> 〈空山鳴澗〉在畫風上已略有改變，筆意勁銳，圓中帶方的
> 運筆，隱約間可以看到溥先生消息。❺❽

【圖 4-3-6】江兆申，〈空山鳴
澗〉，1951 年，水墨，局部。

【圖 4-3-7】溥心畬，〈孤舟待
渡〉，年代不詳，水墨，局部。

❺❻ 詹前裕（1992），《溥心畬繪畫藝術之研究》，臺中：臺灣省立美術館，
頁 155。

❺❼ 溥心畬（1975），《溥心畬書畫集》（再版），臺北：國立歷史博物館，
頁 93。

❺❽ 此見國立故宮博物院編（2002），《嶽鎮川靈——江兆申先生紀念展》，
臺北：國立故宮博物院。

　　而這種「似溥」現象，從後來的作品來看，有隨年愈增的趨勢，下述作品即可為例。

　　〈曳杖閒吟〉【圖 4-3-8】，紙本設色，直式，縱六二點五公分，橫三十公分。左上側書款：「幽林蔽雲谷，修竹有餘清，此日秦臺客，和蕭引鳳鳴。甲辰季春江兆申并題。」鈐有「江兆申印」、「略無丘壑」、「人謂之樗」三印，圖中有兩處似為蟲蛀之跡，一在款中「鳳鳴」字下，另一「甲辰」之甲字上。按款可知，

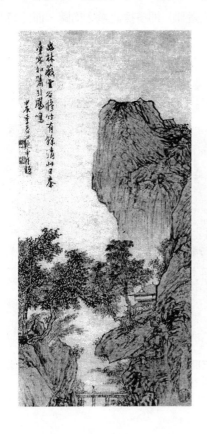

【圖 4-3-8】
江兆申，〈曳杖閒吟〉，
1964 年，水墨，69.5×136
公分。

此幅為江氏甲辰年（1964年）之作，離前述1951年〈空山鳴澗〉計有十三年之隔；故此作雖無法得見江氏緩漸「近溥」之趨向，以證筆者所說江氏山水近溥風格「隨年愈增」之推論，然卻可獲見此期最後的情形，確為「溥風」。

例在佈局上，溥師經常使用如南宋馬夏「一角半邊」的構圖手法，如前述溥師之作1947年〈淮南秋意〉、1950年〈山水〉及1953年〈山水〉具是，此對江氏應有一定的影響，致江氏屢屢引以為用，後1968年〈花蓮紀遊冊〉即多採此類之構圖，而此幀亦復如是。

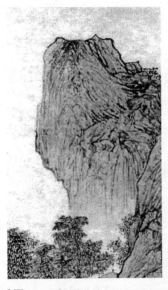

【圖4-3-9】江兆申，〈曳杖閒吟〉，1964年，水墨，69.5×136公分。

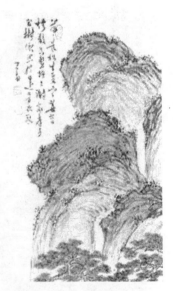

【圖4-3-11】溥心畬，〈山水四屏之春〉，水墨。

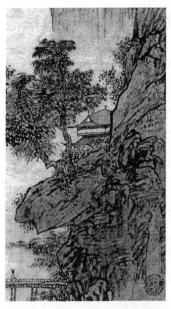

【圖 4-3-10】江兆申，〈曳杖閒
吟〉，1964 年，水墨，局部。

【圖 4-3-12】溥心畬，1953 年
〈山水〉，水墨，局部。

【圖 4-3-13】江兆申，〈曳杖閒
吟〉，1964 年，水墨，局部。

【圖 4-3-14】溥心畬，〈樹聲
鳴大壑〉，水墨，局部。

就筆墨來說，前作〈空山鳴澗〉似可見「似黃」之筆韻，然而此圖不論在山巒的勾勒皴擦，或林木之繪盡是溥風。如幅右之巒崗之描繪手法【圖 4-3-9】【圖 4-3-10】，頗似溥師〈山水四屏之春〉⑤⑨【圖 4-3-11】、〈松下高士〉⑥⓪或 1953 年〈山水〉⑥①【圖 4-3-12】圖中之筆意與皴法。此皴法狀似披麻，筆意卻是斧劈，屬溥師的筆法特色。這樣勢如削竹的筆法，或因江氏累有追模，於 1975 年代後夾融漸江筆意，發展成江氏特有之一種類行書形式之方筆筆法。故江氏的方筆筆法，除先前所論述之漸江筆意外，實際上尚兼有溥師的北宗筆法特色；另林聚的描繪方面，此幅【圖 4-3-13】亦與溥師〈樹聲鳴大壑〉⑥②【圖 4-3-14】林木之形姿近同。

至於在設色上，溥師之山水設色有三：水墨、青綠、淺絳。如參溥師之〈山水〉圖中設色即可察見，此圖實是取法於溥師之淺絳山水，是於在色彩上為溥門一派之典雅秀麗。

故此圖風格以「似溥」或「近溥」尚難名實相副，嚴格地說應是完完全全地「盡溥」，如未加款識則幾與溥師之作難別。而在江氏早期作品甚難得見之限制下，此幅或可一窺江氏 1965 年首次個展作品之概略，及體會傅申所謂之清氣襲人的山水風格。

以上所論三件作品，乃本書劃分江氏山水畫分期之第一期中，

⑤⑨ 國泰美術館編（1981），《溥心畬書畫選集》，臺北：國泰文化事業公司，頁 34。

⑥⓪ 詹前裕（1992），《溥心畬繪畫藝術之研究》，臺中：臺灣省立美術館，頁 157。

⑥① 同上詹前裕註，頁 165。

⑥② 同前國泰美術館註，頁 31。

目前可查可見之作。然雖僅此三作，不可等同、或視同此期之況，但由此三件作品的特色，已可推估此期之發展情形：

1.筆者界定此期，乃是自江氏八歲時，於上海接受江父「在家教育」起算，至第一次個展之前，江氏四十歲時為止；以西元計，即是 1932 年到 1964 年，期長三十餘年。此期江氏因方處成長的階段，再加上大時代動亂之影響，致生活上不僅多變異，同時亦有較多的限制，大抵來說是不利於藝事學習與精進的一期。在如此的環境氛圍下，又因無法得到直接之繪畫師承，遂江氏只能獨自摸索，藉由觀察古今大家之作品或圖錄來行筆墨的習寫，故此期畫作雖僅見三件，但在畫風上件件皆可數及出處，如：1948 年之〈山水卷〉，乃取法漸江；1951 年之〈空山鳴澗〉，貌略似黃賓虹，筆法卻近溥心畬；1964 年之〈曳杖閒吟〉，因入溥門時久，遂一派溥風。不過這般師法古今大家的學習方式，本為藝術家成長與歷練中，不可豁免的過程，而至於未能獨具面貌，亦屬不難理解與必然的繪畫初期情形。

2.雖說此期江氏兀自師法古今大家的階段，未成一家風格，但事實上江氏的「師法」，多為自行造境與構圖，而非一味地照抄與承襲。故有時緣兼善多家之長，難盡其詳；或因融入自己的意匠，不易判別，以致各家出現解讀不一的情形。如首件 1948 年〈山水卷〉，許郭璜看法是屬受董其昌影響的雲間派作風；而筆者卻以曾接觸漸江畫風的經歷、自署天都人士的落款、折帶方筆的筆法、孤寂幽靜的風格為據，佐證應是取法漸江。另次件 1951 年之〈空山鳴澗〉，李蕭錕言此幅與黃賓虹〈遂寧道中〉的茅屋、樹叢，及山上的苔點都極酷似，不過筆者卻以該時初入溥門的時機、林木遠山

等表現與黃賓虹有別，及溥師兩件作品來證實當屬溥心畬風格。

3. 從本期首件 1948 年〈山水卷〉，取法漸江之新安畫派或董其昌之雲間派；次件 1951 年之〈空山鳴澗〉，師法黃賓虹、溥心畬；末件 1964 年之〈曳杖閒吟〉，全似溥師的師法對象來看，確證環境對藝術家養成與作品風格有其一定的影響。如期初師法對象——漸江、黃賓虹，具為安徽歙縣人，新安畫派則與出生、成長的地緣有關；而溥心畬與董其昌之雲間派，雖與江氏成長地緣無直接的關聯，但仍為江氏當時可觸及的環境與資訊。如董其昌與雲間派，其於畫壇上有數百年之威，早應風行文風鼎盛的安徽歙縣，及影響江氏的藝事概念與學習；此若從江氏之姐兆訓（雲徽）女士，十八歲時初學山水之作一如雲間派風可推論：十五歲的兆申先生，此時必有所接觸。另關於溥心畬先生，由於特殊的身分與畫風，其盛名及相關畫訊透過報訊廣傳，亦當為時之喜愛繪畫的江氏所知悉，方致渡海來臺後急於求教溥門。

4. 上論環境背景因素，對藝術家之養成與作品風格有必然的影響。不過這種影響往深層看，並非全然地被動，有時也代表著藝術家對藝術的觀念與擇選接受的結果；從上述三作江氏所師法之對象軌跡來看，即可見證此論。舉前作 1948 年之〈山水卷〉來說，筆者論定與漸江之新安派有關，此固因地緣的關係，然古來安徽歙縣人文薈萃，流傳的畫派畫風當不僅漸江之新安畫派，而江氏此作特呈漸江或新安畫派之風，其實亦已透露出江氏當時的藝術觀。再由後二作來看，江氏畫風自「近溥」至「盡溥」，更是此自主現象隨著年齡增長愈發明顯的一種反映。

5. 藝術家接受某方的影響，其實也是顯示其藝術觀，此為上段

筆者之論點。然再進一步地說，此藝術觀同時代表著藝術家的性格傾向。係此，蔣勳在〈孤傲與秀潤——從漸江及唐寅看江兆申畫風〉一文亦曾云：

> 初到臺灣即投書溥心畬，求錄為弟子，江兆申先生在渡海南來的大家中心儀溥先生，也大致透露了他個人品性的傾向。此後一直到一九六五年第一次個展前，十餘年間，江先生輾轉於基隆、宜蘭、臺北，苦讀詩書，雖沒有明末遺民傷痛至極的生命困境，但大致是中國文人處清貧時的自恃與孤高。㉓

　　如以此推之，不單後來拜溥心畬為師，其實早於 1948 年初法漸江畫風作〈山水卷〉之際，兆申先生的性格似已有所確立，且趨向如蔣勳所謂之中國文人處清貧時的自恃與孤高，而此一特點誠為江氏作品的風格之一。

　　6.上述的分析，筆者發現江氏之所以冀求入列溥門，固與溥心畬具有如同蔣勳所指之文人孤高的性格及豐富之學養有關；然更實際與重要的——誠是江氏此期的藝術觀偏好於溥師風格，而此藝術觀正同前論自取法漸江時即已確立，所以江氏傾向溥師風格，實應與漸江有很大的關聯。此關聯再進一步地說，即是漸江與溥師有若干相似之處：例漸江初師宋人，後又常取宋法構繪黃山之險，而溥

㉓　蔣勳（1992），〈孤傲與秀潤——從漸江及唐寅看江兆申畫風〉，收錄於林吉峰主編（1992），《江兆申的藝術》，臺北市立美術館，頁 45－50。

心畬亦多臨仿宋畫。如將漸江之〈黃海松石〉【圖 4-3-15】與溥心
畬先生約作於 1924 年〈山水條〉【圖 4-3-16】兩相對照，則不僅
見構圖相近，就連筆意皆一如勁健堅實。江氏在甚喜漸江之同時，
轉為仰慕類於漸江畫風的溥心畬，並投書求教，此當不難解釋。故
江氏來臺後汲汲求教於寒玉堂，其是有跡可尋，而非突兀之舉。

【圖 4-3-15】漸江，〈黃海松
石〉，水墨，局部。

【圖 4-3-16】溥心畬，〈山水
條〉，約 1924 年，水墨，局
部。

7.從可見的三件作品來論此期特色。在構圖方面，因渡海前之畫作僅 1948 年〈山水卷〉，故實無從判斷；然此期渡海後尚有二件，且二件之構圖皆類如南宋馬夏手法，是以可略見江氏此期似較多採「一角半邊」的構圖。在筆墨方面，則明顯可見江氏傾向北宗方筆與折帶皴法的用筆習慣。另設色方面，1948 年〈山水卷〉、1951 年〈空山鳴澗〉用色極為簡淡，而入寒玉堂後受溥師的影響，設色已較先前濃厚，如 1964 年之〈曳杖閒吟〉。

綜合以上諸項，固然此期屬江氏不利於藝事學習與精進的一期，但從此三件作品的進展情形，顯示江氏的積極與用心，方能在異動多變的環境條件下有所成長，同時也代表其對藝術創作的堅持與執著。是以江氏繪畫藝術後來之成功，似從此第一期即可預期及見出一些端倪。

(二)第二期：1965 年至 1974 年（41歲－50歲）

在說明前期截止於 1964 年理由時，曾提到江兆申在 1965 年個展之後，隨即被延攬至國立故宮博物院書畫處任副研究員。而此座落臺北市外雙溪畔的故宮博物院，典藏有幾經炮火威脅、輾轉運送來臺，為中外人士所珍的華夏文物。江氏在結束十三年的寒玉堂教育之後，能有此良機面對這些國之重寶，且作最直接、最近距離的觀察，其心中的震撼是可想而知，對其繪畫亦有一定的作用，故江氏山水畫之第二期，乃自 1965 年為起始。另截止年代，筆者將之界定在 1974 年，其因素在於江氏 1975 年發行第一本專輯畫冊《江兆申詩文書畫篆刻選》，書中所錄即為 1974 年以前所繪製之作，及 1975 年 5 月江氏應日本產經新聞社邀請，在日本銀座中央美術館舉辦書畫展覽，其當時作品亦絕多屬《江兆申詩文書畫篆刻選》

中的作品；然而，更重要的因素考慮在於 1975 年起，江氏繪畫風格有丕變的情形。是以，在本書所劃定之江氏山水畫第二期為 1965 至 1974 年，涵蓋江氏進入故宮之後從副研究員、研究員，到昇任為書畫處處長職務，41 到 50 歲期間的相關作品。而此期江氏的山水畫作品，由於溥師效應❻的持續擴散及故宮環境等背景的交錯影響，使得此期江氏的山水畫呈現嘗試性與多面向的特色，其主要可略分為如下幾種風格類型來探索：

1.黃賓虹風格類型

【圖 4-3-17】江兆申，〈浪花搏雪〉，1965 年，水墨，68.3×37.5 公分。

【圖 4-3-18】黃賓虹，〈仿董巨山水〉，1954 年，水墨。

❻　筆者此指導師的隻字片語，對江兆申皆產生莫大的作用。如對明代唐寅的推崇，影響後來江氏的研究及對唐寅畫風的追模。

〈浪花搏雪〉⑥【圖 4-3-17】，紙本設色，直式，縱六八點三公分，橫三十七點五公分。畫之上方有款：「浪花搏雪囓山根，放眼青郊處處村，安見舳艫通赤縣，空餘星火對黃昏，雲迷絕嶺神靈窟，煙罨平疇太古原，久駐不知魂魄散，淒清唯有夜啼猿。兆申並錄舊作。」並鈐有「目送歸鴻」、「江兆申印」兩印。此幅為江氏乙巳年（1965 年）之作，雖離前期 1964 年〈曳杖閒吟〉僅一年之差，不過風格上卻易見有別：1964 年〈曳杖閒吟〉如上節所述乃一派「溥風」；此幅按李蕭錕的見解⑥與筆者觀察其用筆用墨，確實近黃賓虹的手法。而之所以有如此大幅的改變，疑應與溥心畬的去世、江氏時年進入故宮書畫處工作，接受到各種不同訊息，及尋求個人繪畫的成長與突破有關。

在構圖方面，此幅一改先前仿自溥師慣用的馬夏「一角半邊」佈局，而採用類如北宋大山大水的全景方式。其構圖大致說來可分作上、中、下三段：上為遠景，以中墨繪有主山矗立於畫幅中央，及含淡抹的遠方群山；中有丘阜羅列及錯落幾座房舍，以稍淺於遠景主山墨色為之，表示中景；下部則用濃墨點寫分據左右之叢木，歸屬近景。由於江氏在遠近景物明暗配置得宜，且利用墨點的變化，使觀者之視線在看似紛亂的畫面中，仍能得到視線上的引導，從左下木植土石斜上畫幅右下樹梢，再由樹梢及透過正中處似樹的幾筆濃墨折往左中丘阜，繼而循嶺直上，形成一個倒 S 蜿蜒深入的

⑥　在王耀庭文中標示此圖名為〈放眼青郊〉；此見王耀庭（1991），〈江兆申專輯〉，《藝術貴族》，18 期，頁 52。

⑥　李蕭錕（2002），《文人，四絕──江兆申》，臺北：雄獅美術，頁100。

視覺動向。

再就筆墨而論，江氏 1951 年的作品〈空山鳴澗〉，王耀庭與李蕭錕均認為受同鄉前輩黃賓虹的影響所致，而筆者和許郭璜的看法卻是傾向似溥，看法略有分歧；然將此幅〈浪花搏雪〉與黃賓虹作於 1954 年〈仿董巨山水〉⑰【圖 4-3-18】一同參酌即可瞭然，不論在山巒丘阜形體的描寫、輪廓的勾勒，或似苔點又似遠木的亂筆，行筆用墨皆頗有幾分賓翁風韻。另畫幅右下叢木【圖 4-3-19】，如再和黃賓虹 1924 年〈設色山水〉⑱【圖 4-3-20】同是右

【圖 4-3-19】江兆申，〈浪花搏雪〉，1965 年，水墨，局部。　【圖 4-3-20】黃賓虹，〈設色山水〉，1924 年，水墨，局部。

⑰　王庭玫（2001），《黃賓虹》，臺北：藝術家，頁 67。
⑱　同上王庭玫註，頁 57。

下之木植相比對，更是可以確認與賓翁的關聯，故不僅李蕭錕將之歸諸於近黃，筆者也表認同。至於許郭璜提出此幅皴法取自董巨❻，筆者以為亦確然如此，因黃賓虹用筆多得之董源，遂此幅以最近之風格淵源來說，仍是較易與賓翁相連結。

因江氏此幅擬似賓翁筆墨，所以在設色方面為掌握山川渾厚、草木華滋的特點，祇於近景左右下方叢木、遠景主山及主山後方群山略施花青，中景丘阜與房舍則以赭石帶過，致全幅呈現一股既蒼鬱又清朗之氣息。

另此幅尚有一個重點，即是在 1994 年時江氏於畫幅的裱綾上加註：

> 詩成于戊戌年春，時正執教于蘭陽，所居近海，日夜聞海潮音，故命之曰靈音別館。次年遷臺北，居龍泉街，有丐得青山補畫屏句，更名丐山樓，所居本樓屋也。辛丑又遷濟南路，屋脊仰可闚天，遂名小有洞天之室。癸卯秋，葛樂禮颱風肆虐，屋似覆舟，通衢若海，堂上積水，久漚不去，乃更靈漚館焉，漚讀平聲，暗含莊子海客狎漚事，畫則成于乙巳，時已稱靈漚，再更寒暑三十六年，往事歷歷如見矣。甲戌兆申。

❻　許郭璜（2002），〈靈漚勝境──江兆申先生的文與藝〉，收錄於高雄市立美術館編（2002），《嶽鎮川靈──江兆申書畫藝術展》，高雄市立美術館，頁 6─21。

　　其文不但說明畫上所錄之詩乃江氏昔日舊作，同時也交代了江氏來臺之後居所遷徙情形，與解開江氏齋館命名由來，省去筆者與後人費心搜尋查證，及避免有如姜一涵錯誤解讀「靈漚館」之義❼，是屬十分難得與珍貴的一份史料。

　　〈花蓮紀遊冊之六〉【圖 4-3-21】，紙本設色，直式，縱三三點七公分，橫二十四點八公分。畫幅左方款落：「初至燕子口，拔地塞天，山如波詭，冊第六。」並鈐有「江郎近狀」、「僕本恨人」❼兩印。此幅按書款可悉為《花蓮紀遊冊》中之第六開，而之所以引此景為題，乃因 1968 年 7 月進入故宮工作將近三年的江兆申，與幾位同事經蘇花公路由北而下，遊蘇澳、花蓮、天祥等地，歸後有感太魯閣風光雄偉壯麗，觸目所及盡是峙立的峭壁崖谷、連綿曲折的山道洞隧，猶如造物者之鬼斧神工，遂即作《花蓮紀遊冊》直式十二開；8 月又另作橫式六開，故《花蓮紀遊冊》實應有二冊，圖計十八開。

　　隔年（1969 年）江氏以《花蓮紀遊冊》十二開獲中山文藝獎之殊榮。或因《花蓮紀遊冊》受獎的緣故，關於此行，有若干論者以為對江兆中繪畫藝術而言，屬重要的關鍵或轉捩點。

　　如楚戈在〈水墨畫對現代的適應——試論江兆申的新野逸精神〉文中談到江氏花蓮一行：

❼　此參酌第三章第二節或見姜一涵（1996），〈江兆申成功三要訣——看的準、走的穩、落手狠〉，《美育》，77 期，頁 35。

❼　語出江淹〈恨賦〉：「人生到此，天道寧論。於是僕本恨人，心驚不已。」詳見于光華編（1981），《評注昭明文選》，臺北：學海出版社，頁 324。

五十七年（1968）遊橫貫公路，山川的奇氣，觸動了天才的
暗流，歸來後作《花蓮紀遊冊》十二幅，作風始變。如此，
天祥山水之奇，對於江氏來說，無疑是公孫大娘與裴將軍之
舞劍了。**⓻**

【圖 4-3-21】江兆申，〈花蓮紀遊
冊之六〉，1968 年，水墨紙本，
33.7×24.8 公分。

【圖 4-3-26】江兆申，〈花蓮紀遊
冊之六〉，所繪為太魯閣之燕子
口，與此照片所攝取景相近。

⓻　楚戈（1980），〈水墨畫對現代的適應──試論江兆申的新野逸精神〉，
　　《雄獅美術》，113 期，頁 94～104。原刊在江兆申（1979），《近代中
　　國美術──江兆申作品集》，臺北：雲岡文化事業公司。

巴東於 1992 年〈始知真放在精微──試論江兆申的水墨畫風〉中云：

> 1968 年他赴花蓮、蘇澳、天祥等奇山峻峭之地遊歷，由於平日蓄勢待發已久，此時受自然奇景之啟悟，胸襟視野大開，歸後乃作《花蓮紀遊冊》二套。這兩套冊頁，確立了江兆申發展其個人美學形式中方筆系統的筆墨格調。他在簡潔平面的造型，單純清新的色調中，應用了轉折流暢的方筆率意揮寫，使原本出於馬夏一路的北宗筆法，不但保留了那清剛秀潤的筆墨特質，更呈現了現代人平塗與設計的新穎效果，打開了在臺灣傳統中國水墨畫僵硬已久的局面，因此可說他樹立了當代文人畫風的新典範。❼❸

1996 年巴東〈在傳統中再造新境──試論江兆申的水墨畫風〉再次寫道：

> 民國五十七年（1968 年），赴蘇澳、花蓮、天祥等地遊歷，受自然奇景與視野開闊之感悟，畫風大變，筆路一趨清剛雅勁，樹當代文人畫風之新典範，此為其畫風成形重要契機之

❼❸　巴東（1992），〈始知真放在精微──試論江兆申的水墨畫風〉，刊印在《江兆申書畫集（下）》，臺北市立美術館，頁 387－392。同時收錄於林吉峰主編（1992），《江兆申的藝術》，臺北市立美術館，頁 81－100。及許禮平總編輯（1992），《江兆申特集（下）》，臺北：名家翰墨，頁 30－40。

二。⓸

以及張子寧在〈試論江兆申先生的山水畫〉表示：

> 1968 年在江兆申先生繪畫的創作歷程上是很重要的一年。
> 當年四十四歲的他和幾位故宮同仁，於七月作蘇花公路三日
> 遊，歸後作《花蓮紀遊冊》十二開；十一月又遊阿里山，歸
> 後作紀遊冊八開。這兩本紀遊冊的構圖多取材於臺灣的自然
> 景觀。江先生抵臺……這段將近廿十年的歲月中，可視為其
> 以古人為師的階段；而遊花蓮、阿里山歸後所作的兩本紀遊
> 冊，則可謂其以天地為師之作。⓹

⓸　巴東（1996），〈在傳統中再造新境——試論江兆申的水墨畫風〉，《炎
　　黃藝術》，78 期，頁 96－99。

⓹　張子寧（2002），〈試論江兆申先生的山水畫〉，《嶽鎮川靈——江兆申
　　書畫藝術國際學術研討會論文》，臺北：國立臺北藝術大學關渡美術館，
　　頁 4。

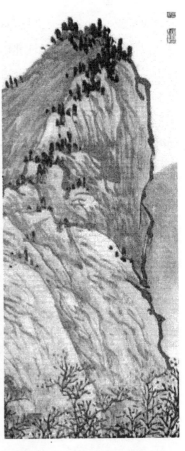

【圖 4-3-22】江兆申，〈花蓮紀遊冊之六〉，1968 年，水墨紙本，局部。

【圖 4-3-23】江兆申，〈四季山水〉，1967 年，水墨紙本，局部。

【圖 4-3-24】江兆申，〈花蓮紀遊冊之五〉，1968 年，水墨紙本，局部。

【圖 4-3-25】江兆申，〈桃花源圖〉，1966 年，水墨紙本，局部。

　　對於上述，筆者以為江氏在蘇花之行中，因印證了猶如北宗山水之構圖，與得見畫中一般的奇景，確實引發其創作之欲及師法自然的手法來行創作。不過楚戈與巴東所言江氏蘇花之行後畫風大變，此點筆者卻不完全認同❼：如以此幅〈花蓮紀遊冊之六〉左側

❼　楚戈此論，筆者認為以當時楚戈 1980 年所見或屬妥確；但以筆者在 2004 年之際且又盡見江氏一生創作來論，遂以為不宜。

山巖【圖 4-3-22】，與蘇花之行前 1967 年〈四季山水〉秋景遠山
【圖 4-3-23】相較，筆墨設色並無明顯有異；再將〈花蓮紀遊冊之
五〉最高的巖峰【圖 4-3-24】，與先於蘇花之行 1966 年的〈桃花
源記〉前景石岩【圖 4-3-25】相列，風格同樣無所差別；所以，江
氏蘇花行前或行後，並無畫風轉變的情形。另巴東云：「這兩套冊
頁，確立了江兆申發展其個人美學形式中方筆系統的筆墨格調。」
此說，筆者亦以為有待商榷，因在大陸時期江氏取法漸江之際，便
早已形成和確立方筆之用筆習慣，遂以後來擇選多使北宗筆法的溥
心畬為師（此在上期已行分析），故此應以「更加確立」來形容較為
適切。然從楚戈等人的說法，足見此冊所受重視之情形，及具有江
氏繪畫風格的代表性。

　　而此幅〈花蓮紀遊冊之六〉便是《花蓮紀遊冊》中，使用生宣
紙材二開之一，因描寫的地點為今太魯閣國家公園內之名勝景點
「燕子口」，故亦可名之〈燕子口〉，所以此幅描繪風光是確有其
景。由於此幅取景與筆者搜尋之該地實景【圖 4-3-26】十分接近，
例畫幅右下以花青施色的岩石【圖 4-3-27】，即似今所謂的「燕子
口之印地安人頭」【圖 4-3-28】，且如此情形於《花蓮紀遊冊》餘
作之中同樣可見。此如僅賴遊後意象為之，似乎頗有難度，雖然筆
者不排除江氏有過人記憶能力的可能性，但比較合理的推論是江氏
若無就地寫生或拍攝照片存見，也應有簡略的速寫紀錄或參酌明信
片方是。

【圖 4-3-27】江兆申,〈花蓮紀遊
冊之六〉（右下局部）,1968 年,
水墨紙本,33.7×24.8 公分。

【圖 4-3-28】江兆申〈花蓮紀遊冊
之六〉右下局部所繪岩石與此「燕
子口之印地安人頭」照片類似。

　　如以上筆者分析無誤,此幅的構圖也應有相當程度按實景來佈
局,而作者觀察的位置大約站在所描繪峽谷對面,比印地安人頭鼻
尖略高之處進行仰視,由於太魯閣峽谷高聳入雲,不能視見山巔,
故此幅在構圖上頗為符合西方的單點透視,同時也表現出如江氏款
述太魯閣「拔地塞天」的景觀特色。

　　至於筆墨的使用上,此幅江氏以圓滑的筆意來勾畫山形輪廓與
皴紋,及以頗富音律、參落不齊的墨點來詮釋林聚,而或因作者處
於谿谷之中與所繪景物並非甚遠,故形體、皴線皆較上幅〈浪花搏
雪〉稍加曲折詭怪。另在設色方面,緣江氏於畫面中大量塗染花
青,而僅局部崖岸略施赭石,是以全幅觀之,不僅確有賓翁之風
韻,且成功地記敘出燕子口日照難入、峽谷濕潤幽深、溪水淙淙及
群燕飛舞的景象。

【圖 4-3-29】 江兆申，〈桐江夜泊〉，1968 年，水墨紙本，34×138 公
　　　　　　　分。

【圖 4-3-30】黃賓虹，〈湖濱山居〉，1947 年，水墨紙本。

【圖 4-3-31】 江兆申，〈水鄉清夏〉，1973 年，水墨紙本，34.8×130.5
　　　　　　　公分。

　〈桐江夜泊〉【圖 4-3-29】，紙本設色，直式，縱三四公分，

橫一三八公分。左上方題有：「桐江夜泊，昔曾兩過桐江，初渡八歲時事也。此圖彷彿似之，夜霧模糊混沌未鑿。聊資一笑。兆申憶舊。」畫上鈐有「椒原」、「是造物者之無盡藏也」兩印，由於江氏未署明完成之歲次，因此無法確切指出其創作年代。此幅在2002 年高雄市立美術館舉辦「嶽鎮川靈──江兆申書畫藝術展」時曾經展出，並收錄於該館編印的專輯中，列此畫為 1970 年左右之作；因此，筆者亦引以參酌，將此作視為此期之作。而筆者沿用的理由主要有二：

其一，此幅〈桐江夜泊〉雖與先前分析之 1965 年〈浪花搏雪〉、1968 年〈花蓮紀遊冊之六〉似乎有所不同：用筆顯較繁密，墨色亦較濃鬱；但倘與黃賓虹 1947 年〈湖濱山居〉【圖 4-3-30】相比對，則不難發現江氏當曾見此作或以此為本，以致此幅不論是形式構圖、筆法墨韻與設色方面，幾乎和黃賓虹〈湖濱山居〉雷同。故事實上，〈桐江夜泊〉比〈浪花搏雪〉、〈花蓮紀遊冊之六〉更加接近世人所悉之賓翁「黑密厚重」風格，論〈桐江夜泊〉法自賓翁亦是無庸置疑。

其二，江氏取法黃賓虹畫風，多集中於 1965 至 1975 年間，也就是筆者所訂之第二期，如前段提及之 1965 年〈浪花搏雪〉、1968 年〈花蓮紀遊冊之六〉，以及刊於《江兆申詩文書畫篆刻選》中的 1975 年〈水鄉清夏〉**⓻**【圖 4-3-31】均屬此期近黃風格作品。尤其是〈水鄉清夏〉一作與本幅〈桐江夜泊〉類近，故筆者疑兩件應是江氏同一期間所為。

⓻　江兆申（1975），《江兆申詩文書畫篆刻選》，臺北：學古齋，頁99。

　　既〈桐江夜泊〉為賓翁之風，又江氏追摩賓翁畫風多於筆者所訂之第二期 1965 至 1975 年間，且與此期的〈水鄉清夏〉甚似，故將〈桐江夜泊〉劃歸此期之作應是合理的推論。

　　另此幅題材，據款中所述為安徽境內桐江，也就是說和江氏的故鄉有關。王耀庭在〈原鄉的風格、戀鄉的題材——近百年中原水墨畫與臺灣之關係〉也曾指出因兩岸長久的隔絕，致渡海畫家在題材、題款普遍有思戀故鄉的情況。❼❽不過，〈桐江夜泊〉一畫，從江氏款曰：「昔曾兩過桐江……此圖彷彿似之……」及上段分析摩自黃賓虹〈湖濱山居〉，故筆者以為款中雖提及原鄉事物，但江氏創作此幅意在試練賓翁筆法居多，思鄉抒懷方作為少，且極有可能是在完成多時之後，覺「彷彿似之」方命題為「桐江夜泊」，因此未署年代及未將此作刊印在 1975 年出版之《江兆申詩文書畫篆刻選》。

　　而雖筆者論〈桐江夜泊〉一畫屬江氏習寫之作，但詳察細觀仍有可道之處。如構圖方面，江氏〈桐江夜泊〉有別於賓翁〈湖濱山居〉，以更多的留白佈局成壯闊的江面，及將鱗次櫛比的村落特意縮小，突顯坡嶺之雄峙。又如江氏以仿似賓翁繁複隨意的筆法、渾潤酣暢的墨韻，綿密地寫出嶙峋的山勢，恰如天色晦暗未明的江邊氣象。故此幅不僅發現江氏在藝事學習的努力苦心，同時也見到江氏獨具的匠心。

❼❽　　王耀庭（1999），〈原鄉的風格、戀鄉的題材——近百年中原水墨畫與臺灣之關係〉，收錄於《新世紀臺灣水墨畫發展學術研討會論文集》，臺北：國立歷史博物館，頁 83－120。

2.溥心畬風格類型

〈桃花源圖〉【圖 4-3-32】，紙本設色，橫式，縱二十九點三公分，橫六十七點二公分。右上側落有〈桃花源詩并記〉長款：「晉太原中，武陵人……願言躡輕風，高舉尋吾契。□□先生雅屬。丙午孟冬之月，椒原江兆申書並畫。」及鈐印：「兆」「申」。此畫尺幅不大，比四開宣紙略瘦；然而江氏在十二乘以七公分見方的範圍中，竟能以極為細小的歐體楷書題錄晉代陶潛〈桃花源詩并記〉全文等近五百字，每字約莫零點三八公分。筆者在未見原作之前參酌圖錄，因長篇書寫及刻畫入微，還曾錯覺該幅應大如全紙，茲足見江氏精心之處，以及前章（第三章第二節）所論「詩畫相融」的繪畫理念。但不知何人何故將款上：「□□先生雅囑……」中「先生」之前二字洗除，遂今漫漶不可辨識。

從自署年代可知此幅為丙午年孟冬（陰曆十月，陽曆為 1966 年 11 月 12 日至 12 月 11 日間）所繪，此時江氏四十二歲，進入故宮僅年餘，而從前期 1964 年之〈曳杖閒吟〉及此圖來看，江氏在溥心畬已逝三載之後，除了多方學習師法外，似不減對溥師畫風的喜好，所以此幅基本說來依然為近溥風格。不過話雖如此，此幅看似一如溥風，卻仍有江氏個人之性格；其與溥師之主要差異，在於溥師以為中國畫以筆墨、氣息為重，可仿可臨，故溥師構圖多臨舊本❼，而江氏固然也認同溥師見解，但江氏則多行自構，鮮少有複製或一致的情形。

❼　詹前裕（1992），《溥心畬繪畫藝術之研究》，臺中：臺灣省立美術館，頁 49。

　　如前幅〈桐江夜泊〉筆者推論疑似江氏試練賓翁筆法後，忽覺與故鄉安徽桐江「彷彿似之」，遂名「桐江夜泊」，所以章法幾與賓翁近同，〈桐江夜泊〉也成為江氏繪畫作品中少數構圖近同前人之特例。然此幅〈桃花源圖〉之構圖模式則異於〈桐江夜泊〉，江氏創作此幅之前應先已立意定題，再著手佈局；例以畫幅居中崛起之巨石山岩將畫面一分為二，右方屬桃花源外夾岸數百步的桃花林，左方為桃花源域內有平曠的土地、儼然的屋舍、良田、美池、桑竹及向域內居民問道的武陵人，全幅盡如陶潛〈桃花源記〉所述及適符〈桃花源圖〉題意。而江氏在此年此時創作〈桃花源圖〉，筆者以為其時機似乎也與同年（1966 年）8 月中國大陸爆發所謂的「文化大革命」有某種關聯；因時之江氏攜眷來臺十七年，雖飽嚐離鄉背井之苦，但若以臺灣和內陸相較，臺灣當時的生活則猶如陶潛筆下之桃花源，內陸的情形則如桃花源外紛亂迭異，固與家鄉的

【圖 4-3-32】
江兆申，〈桃花源圖〉，1966 年，
水墨紙本，29.3×67.2 公分。

【圖 4-3-33】江兆申，〈桃花源
圖〉，1966 年，水墨紙本，局
部。

【圖 4-3-34】溥心畬，〈巖石奇
松〉，水墨紙本，局部。

【圖 4-3-35】江兆申，〈桃花源圖〉，1966 年，水墨紙本，局部。

【圖 4-3-36】溥心畬，〈巖石奇松〉，水墨紙本，局部。

隔絕如桃花源中之人存有「不知有漢，無論魏晉」之嘆，然江氏仍慶幸自己能生活在臺灣這塊桃花源，遂借此題而發揮。

　　由於江氏意在筆先，因而此幅非但見其苦心規劃，也特有獨善之處。如江氏以左側及中央之石岩為近景，並互成畸角之勢，其意用以阻隔內外，增加畫面空間的深度，故左側及中央之石岩雖為近景，但祇為賓；而兩石岩之間景物雖屬中景，卻實為主。又如江氏在近景的描寫上，有意利用兩石岩形體及稜角，將觀者視線由兩石岩之下，往上迴旋匯聚於石岩間的中景，再從中景之美池桑竹循線

而外，以至遠景。另題款之處，江氏為避免全幅重心偏倚左方，故將密麻長篇置於右上，以達到視覺上的平衡。最後，江氏構圖尚有一處優點須別加說明——即是江氏故將近景石岩佈於至中之處，形成矛盾衝突的結構，再尋求出險與調和之策，以製造一個憾人的氣勢。此筆者在前一節探討江氏花卉繪畫時便曾稍加提及，不過此在山水題材方面更屢屢可見，如 1974 年的〈雲光擁翠〉⑳、1984 年的〈湖山清眺〉㉑、1986 年的〈宋人詩意圖〉㉒、1990 年的〈清暉娛人〉㉓、1990 年的〈滄江撥棹〉㉔，以及 1994 年的〈深林人語〉㉕等皆屬如此之作法。

而此幀筆法的使用，如逕與溥師〈巖石奇松〉並置，則不難見出江氏〈桃花源圖〉近景居中石岩【圖 4-3-33】與溥師〈巖石奇松〉上方高崖【圖 4-3-34】筆法相似；江氏〈桃花源圖〉近景左側石岩【圖 4-3-35】又與溥師〈巖石奇松〉畫幅中高崖處【圖 4-3-36】亦略同，惟〈桃花源圖〉較多折帶筆意與苔點，遂予人纖悉必具之感。至於設色部分，因此幅紙材為熟宣，故江氏以層層積染的手法為之，將近景以濃，中遠景以淡，除顯露如同溥師文人淡雅脫俗之風外，亦確實寫出桃花樂土的景象。

⑳　高雄市立美術館編（2002），《嶽鎮川靈——江兆申書畫藝術展》，高雄市立美術館，頁 64。

㉑　江兆申（1992），《江兆申作品集（上）、（下）——詩文書畫篆刻》，臺北市立美術館，頁 83。

㉒　此畫為例舉諸幅中最明顯的一件，見前高雄市立美術館註，頁 90。

㉓　同上註，頁 92。

㉔　同前臺北市立美術館註，頁 178。

㉕　江兆申（1995），《江兆申書畫集（瀋陽）》，臺北：近思書屋，頁 88。

【圖4-3-37】江兆申，〈碧峰青隱〉，

　　〈碧峰青隱〉【圖 4-3-37】，紙本設色，橫式，縱三十四公分，橫一三二點五公分。右側款書：「白仕幽閒君暫居，青雲器業我全疏，看封諫草歸鸞掖，尚賣衡門恃鶴書，蓮嶝碧峰關路近，荷翻翠蓋水堂虛，自探典籍忘名利，欹枕時驚落蠹魚。玉谿生詩，愛其末句。紹公鐫印見貽鏤髮盤珠，精雅之極，寫此乞正。丙午兆申。」鈐印：「兆申小銚」、「椒原私記」、「欹枕時驚落蠹魚」。由上署款可悉 1966 年時因好友曾紹杰自鐫〈鏤髮盤珠〉一印餽贈江氏，江氏乃作此幀回贈曾紹杰，題款詩句為晚唐李商隱之作。

　　在探析前幅〈桃花源圖〉之時，筆者曾論溥師構圖多臨舊本，江氏則大多自構，相對言之江氏在構圖所費的心思亦當較多，而或因此故，江氏後來在造境方面的功力幾乎無人可匹比。不過，此幀

1966 年，水墨，34×132.5 公分。

仔細端詳構圖上卻有若干令人感到不甚理解之處：其最大的突兀莫
過於右幅之「碧峰」部分多採取仰視，而左幅「青隱」部分卻以俯
視來觀察，所以造成橫向局部或逐部閱之，景物的排列鉤搭乍看不
覺有何異處，但竟幅以觀，卻出現左、右視點與水平不一的情況，
以及左幅「青隱」部分植樹、圍籬與右幅「碧峰」部分巖頂同高的
問題。

　　對於此題，筆者認為以江氏之才，斷不可能不知；況且江氏在
此畫之後四年（1970 年）隨即完成發表〈從畫家構圖意念來看中國
山水畫的舊有進展〉❽，對於歷代名家構圖之意念有深入的研究與

❽　　江兆申（1970），〈從畫家構圖意念來看中國山水畫的舊有進展〉，《故
宮季刊》，4 卷 4 期，頁 1－11。後收於江兆申（1977），《雙谿讀畫隨
筆》，臺北：國立故宮博物院，頁 102－122。

發現，茲亦表示江氏應早就注意到中國繪畫構圖等觀念技巧，方能形成立論闡析，是以四年之前的江氏不至於對此渾然不知。此如再參酌江氏於〈從畫家構圖意念來看中國山水畫的舊有進展〉一文所述，及對明代邵彌〈山水冊〉之不合理構圖，將之解讀為「一個新的形態」，即可見江氏之不知非真不知，而是有意不知；進一步來說也就是江氏的「有意不知」似乎在行構圖試驗，把不同的視點所見景物加以融合，因致產生有如本圖〈碧峰青隱〉新穎奇絕的結構。另此幅構圖尚有特殊之處，江氏刻意將兩座高巖安排於畫幅中央，再把兩座各自矗立的高巖佈石橋加以聯繫，避免畫面完全分割，此亦正是筆者於前幅〈桃花源圖〉中所言江氏善用險中求勝之策。

而關於筆墨方面，江氏以比前幅〈桃花源圖〉較濃的墨線鉤勒出土石、巖峰、草木，再略施少許苔點【圖 4-3-38】，及以細筆精繪圍籬、石橋、高士，大致說來與溥師作風極近，其不同之處仍是江氏多用方筆及折帶的習慣，此可將溥師 1948 年之〈樹色含山雨〉❽⑦【圖 4-3-39】一畫相較，立見筆者所言不虛。設色方面，此幅因是熟紙，故敷彩前江氏已先用或濃或澹之墨予以皴擦土石、巖峰之立體陰陽，再以花青赭石之料逐層渲染，近景土石及中左巖峰色較鮮濃，而中右巖峰色稍隱淡，遠山則似幻似真為山嵐飄杳，其頗富溥師和北宗清剛雅健之氣韻。

❽⑦　國泰美術館編著（1981），《溥心畬書畫選集》，臺北：國泰文化事業公司，頁 50。

【圖 4-3-38】江兆申，〈碧峰青
隱〉，1966 年，水墨，局部。

【圖 4-3-39】溥心畬，〈樹色含山
雨〉，1948 年，水墨，局部。

3. 石濤風格類型

〈舊居圖〉【圖 4-3-40】，紙本設色，直式，縱一三八公分，
橫三四點五公分。圖之上方題識：「舊居圖并記。菠莀新土翻尋故
緒作舊居圖以貽細君，君未嘗至我家，我今為君圖之，紙最下一屋
吾家之正舍也，左為棗號，右尚有江亦農店屋，屋後別有天井，再
右為廊，廊之後乃廚焉。正屋後有馬房，矮於正舍，故皆不能見
也。正舍之左，一樹出屋脊者，李也；再左有阜，上皆植李；井上
一樹，葉半蒼黃，為老梅；右後蒼鬱而茂者，橘；並橘而裸其枝
者，棗；棗之右有椿焉，亦不可見矣；棗前雜卉旁生一點如椎者，
黃楊，吾祖所手植也，諺云：黃楊厄閏，故成長甚難，然而木質堅
潤，故厄閏亦安知非福；梅後一舍，本以豢羊，後為舊僕所居。下

高阜為後門，有魚池在，牆角上蔭以竹，竹前為花江園，園之右有碾房焉，此吾家之大凡也，老樹巨而丹者楓，朱明時物耳。下高起如雉堞者，鳳山臺也，聳然而峙者，巖寺塔也，下長橋十九孔，名新橋。隔岸乃尼舍戒庵，溪名豐樂，即石濤和尚常入畫者也。遠村曰湖田，遠峰相倚而高出者，黃山之雲門峰也，然非氣清日朗不得見也，故虛鉤之而不染實；溪中多石，虎牙灘也，並筏而浮者，黃山客也。余閉目思之，猶聞竹外人語也，雖然可思也，不可即也，而吾所思又寧獨是。江兆申寄自安娜堡。」遠景左幅又有款曰：「己酉冬日寫此，越廿五年補記歲月。」鈐有「椒原近況」、「靈漚館」、「兆」「申」、「寓諸無竟」等印。

〈定光庵圖〉【圖 4-3-41】，紙本設色，直式，縱一三六公分，橫三四點二公分。上方亦有長跋云：「定光菴圖。定光菴者，卿之舊家也。余既作舊居圖為遠方之寄，今復作此以臏緘。入山門一路瓦屋，皆不染脊，我常過之而不能道誰為誰也，我歸卿可為我言之，棟宇將盡，染脊者數間，則卿之家也。我嘗夏日劇飲於前庭，巨盞輒盡，過者駐觀驚其豪，今不能為此矣；屋後飛翬斜出者六通禪院，以余未嘗流連，草草數筆聊見意耳。其閎廣不啻是也，亦不染脊。再上有竹連林，可通定光菴後門。入門樓宇數間，布置精雅，余常起坐其間。前行為左廡，定光和尚遺蛻在焉。龕後即香積，我與寺僧善，頗有談諧。正殿常闔，我過之但遠引而趨耳。出右廡園頗荒廢，有俞曲園先生埋書塚，曲園墓相去數武，不在寺中。四舅嘗憑弔之，哦云：狂風舞天，大樹覆屋，曲園學人，於斯永宿。其時風蕭蕭然果如此也。寺前大樹四株，麻栗也，其果可以為黎祈，我曾見於此間，三臺則無有。左近有竄泉，大旱不竭，卿

【圖 4-3-40】江兆申，〈舊居圖〉，1969 年，水墨，138 ×34.5 公分。

【圖 4-3-41】江兆申，〈定光庵圖〉，1970 年，水墨，136 ×34.2 公分。

嘗言：每當夏旱常取汲於此，我未嘗至，不能為卿臆造也。蜿蜒而回蹲者，西湖之南峰也，雖連數紙而不可窮也。山靈欲雨，遂截而止之可也。庚戌春寄。」另於右幅中下「染脊者數間」之處，尚有款：「丐山老子奉貽丐山老婆，汪雨盦今日來信，如此相呼，覺亦不惡，因補小款也。」鈐有「江兆申印」、「椒原近況」二印。

　　筆者於第二章第二節時探討江氏家世環境，便曾提到 1969 年江氏旅美思鄉，及因夫人章桂娜女士不曾見過歙縣舊居，遂於十二月時繪〈舊居圖〉介述；而在〈舊居圖〉一幀完成數月之後，江氏續於 1970 年 3 月為夫人章女士杭州之舊居作〈定光庵圖〉，由於江氏似有意合為聯璧之作，故〈舊居圖〉與〈定光庵圖〉二幅在創作題材、形式、材料、年代皆相去不遠，創作地點亦同為他鄉異地，因此筆者茲將一併討論。

　　首論創作題材方面，先前在論〈桐江夜泊〉一畫時，言〈桐江夜泊〉以名稱來看雖似戀鄉題材，但動機卻不純然，故筆者對此置疑；而〈舊居圖〉與〈定光庵圖〉二幅，則不僅從地點時機確因旅美客居，描寫景物又實為江氏夫婦二人故鄉，甚至款識中亦清楚地表示思鄉之情，如江氏在〈舊居圖〉中寫道：「余閉目思之，猶聞竹外人語也，雖然可思也，不可即也，而吾所思又寧獨是。」故〈舊居圖〉與〈定光庵圖〉二幅為戀鄉題材是可肯定，而江氏也卻確有王耀庭所論渡海畫家普遍出現戀鄉題材❽之情況。

❽　此見前文介紹〈桐江夜泊〉一畫，及王耀庭（1999），〈原鄉的風格、戀鄉的題材──近百年中原水墨畫與臺灣之關係〉，收錄於《新世紀臺灣水墨畫發展學術研討會論文集》，臺北：國立歷史博物館，頁 83－120。

　　再談到此二幅之構圖，二幅皆是以鳥瞰的角度及憶寫的手法，將舊居景物由下而上作直向的排列。如在〈舊居圖〉【圖 4-3-42】中，江氏由下方之舊居正舍開始描繪，再逐漸往上鋪陳屋後的天井、右廊、植栽、舊僕居處，以及後門外鄰近之鳳山臺、嚴寺塔、長橋、新橋、尼庵、豐樂溪、黃山雲門峰等風光。另〈定光庵圖〉【圖 4-3-43】之佈局亦是如此，下為山門，沿路而行不久見瓦屋染脊者即為夫人章女士之舊居，舊居之上又有六通禪院、定光菴，最後循級可至西湖之南峰。

　　江氏如此構圖模式，筆者以為固然是江氏在構圖方面的鑽研所獲，然更加重要的關鍵，即乃江氏 1969 年旅美參訪時，適逢密西根大學舉辦石濤畫作展覽熱潮，及於海外多見石濤真跡影響。此如將江氏〈舊居圖〉與石濤〈秋林人醉圖〉❽❾【圖 4-3-44】相對照，則可發現大體結構均為俯視觀察、一江兩岸、畫面上方有長篇款文；景物配置也有幾分相似之處，例石濤〈秋林人醉圖〉下幅只見屋瓦交錯、各種植栽，中幅有舟橋江流、對岸房舍，而江氏〈舊居圖〉亦然大概。另再把江氏〈定光庵圖〉與石濤〈病起後作山水圖〉❾⓪【圖 4-3-45】相鄰比，同樣得見構圖類近的情形，如石濤〈病起後作山水圖〉中有溪澗蜿蜒貫穿畫面、房舍多置於右側，雖然江氏〈定光庵圖〉貫穿畫面非蜿蜒溪澗，而是為逐漸升高的坡道，但仍屬同樣的間架。是以，江氏二幅構圖應與石濤和尚有某種程度的關聯。

❽❾　圖見林秀薇、楊美莉（1985），《野逸畫派》，臺北：藝術圖書公司，頁 75。

❾⓪　同上林秀薇、楊美莉註，頁 74。

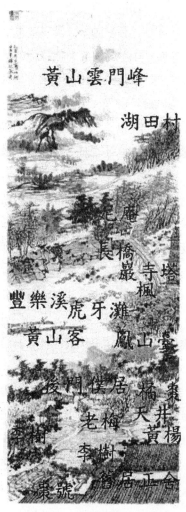

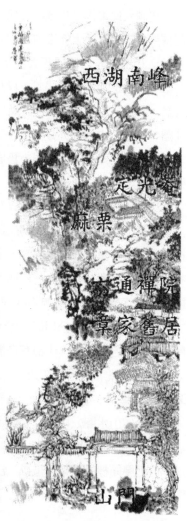

【圖 4-3-42】江兆申〈舊居圖〉
（局部）相關景物之解說。

【圖 4-3-43】江兆申〈定光庵圖〉
（局部）相關景物之解說。

【圖 4-3-44】石濤，〈秋林人醉圖〉。　　【圖 4-3-45】石濤，〈病起後作山水圖〉。

　　而江氏二幅與筆者所提石濤二作，其實不單構圖一項有近似情形，在筆墨、設色方面依然易見：如江氏〈舊居圖〉與石濤〈秋林人醉圖〉之屋瓦皆是以濃墨鉤描後，施淡墨染出明暗；又如江氏〈舊居圖〉、〈定光庵圖〉中林木，用略帶水分或濃或淡的墨色寫出枝幹，再以濕筆加上點葉，且形體各具，與石濤所作難別；另江

氏以淺絳淡彩來設色，或赭石、或花青，亦一如石濤清潤作風。如強要尋索二家筆墨之異也僅有：江氏所繪屋瓦較為瑣細，而石濤較為疏放；江氏土坡遠山多勾勒，而石濤多渴筆皴擦。是故，江氏〈舊居圖〉、〈定光庵圖〉二圖可確信為石濤畫風影響所致！

〈幽居圖〉【圖 4-3-46】，紙本設色，橫式，縱四三公分，橫四七點二公分。左側署款：「癸丑春月，椒原江兆申寫幽居圖。」鈐有「兆申長樂」、「字曰椒原」、「牛馬走」三印。

上文談述〈舊居圖〉、〈定光庵圖〉二幅時，筆者論乃源自石濤之故；至於江氏繪畫何時出現明顯「近石」風格，依筆者觀察比對早期畫集《江兆申詩文書畫篆刻選》及相關史料所得，確信為江氏赴美之期，〈舊居圖〉也似為目前可見「近石」風格最早的一幅。然江氏之所以會有如此的變化，除了先前所言因客居美國之際有較多的機會接觸石濤畫作❾❶；另一個因素即是旅美參訪來往奔波，且研究工作十分繁忙，如欲作〈桃花源圖〉或〈碧峰青隱〉等「近溥」作品，誠有其困難之處，遂率意筆簡之石濤畫風成為當時最佳的創作形式，江氏得以在美期間繪畫五十幅也正是此故。後來江氏因 1970 年 8 月底自美歸國，隨即投入文徵明的研究工作；1972 年 9 月昇任書畫處處長，公務冗雜，致使繪畫的時間相對減少，石濤畫風延為江氏創作的主流形式。是以江氏自 1969 年之後，法溥師精麗之風絕少，師石濤樸逸風格則為多。

❾❶ 見張子寧（2002），〈試論江兆申先生的山水畫〉，《嶽鎮川靈——江兆申書畫藝術國際學術研討會論文》，臺北：國立臺北藝術大學關渡美術館，頁 7。

　　茲 1973 年〈幽居圖〉，即是江氏此期「近石」作品之一。如將此畫與石濤和尚之〈為禹老道兄作山水冊之三〉❷【圖 4-3-47】並列，則可清晰見到：兩件題材同是描寫空山幽寂而怡然自得的景象；構圖方面亦均為左側為實、右側為虛，中立有主石山巖而背倚遠山的章法；在筆墨設色上，江氏〈幽居圖〉以拖泥帶水的淡墨勾畫山石輪廓，再用淡赭約略帶過，及以濃過輪廓線條的墨色及赭石頓繪苔點，最後稍加皴擦塗抹，全幅施色極少，用筆隨性自然，也確與石濤〈為禹老道兄作山水冊之三〉有幾分神似。尤其在山石的形體表現上，江氏似受石濤的影響，以一種類近抽象造形的手法來描寫，這種手法後來逐漸為江氏發展引用，成為屬於個人特色的繪畫風格。而江氏繪畫之所以予人感覺既傳統又富新意，以及巴東論江氏之作呈現現代人平塗與設計的新穎效果❸，亦是緣因於斯，故此畫可謂江氏師法石濤繪畫之重要一作。

4.綜合風格類型

　　〈花蓮紀遊冊之十一〉【圖 4-3-48】，絹布設色，直式，縱三三點七公分，橫二十四點八公分。畫幅右方款曰：「天祥澗中，急水盤渦，錦石絢麗，冊第十一。」鈐有「淵默」一印。

❷　圖見林慧嫻（1995），《石濤──中國巨匠美術週刊 31 期》，臺北：錦繡出版社，頁 24。

❸　巴東（1992），〈始知真放在精微──試論江兆申的水墨畫風〉，刊印在江兆申（1992），《江兆申書畫集（下）》，臺北市立美術館，頁 387－392。同時收錄於林吉峰主編（1992），《江兆申的藝術》，臺北市立美術館，頁 81－100。及許禮平總編輯（1992），《江兆申特集（下）》，臺北：名家翰墨，頁 30－40。

【圖 4-3-46】
江兆申，〈幽
居圖〉，1973
年，水墨，
43.3×47.2 公
分。

【圖 4-3-47】
石濤，〈為禹
老道兄作山水
冊之三〉，水
墨，28×24 公
分。

【圖 4-3-48】
江兆申，〈花蓮紀遊
冊之十一〉，1968
年，水墨，33.7 ×
24.8 公分。

　　稍前談論江氏此期類似黃賓虹風格類型畫作時，曾介紹〈花蓮
紀遊冊之六〉（亦名〈燕子口〉）；而兆申先生 1968 年花蓮太魯閣
之旅，按張子寧的說法乃是途經蘇花公路➍，故推其路徑應是從臺
北出發走東北海岸公路到蘇澳，由蘇澳行蘇花公路北而南直下太魯

➍　張子寧（2002），〈試論江兆申先生的山水畫〉，《嶽鎮川靈——江兆申
　　書畫藝術國際學術研討會論文》，臺北：國立臺北藝術大學關渡美術館。

閣，再沿中部橫貫公路，一路欣賞雄偉壯麗的太魯閣峽谷風光，因
此江氏所作之《花蓮紀遊冊》冊中順序，亦循此路徑來加以排序：
如冊之一為蘇花道；冊之二為清水斷崖；冊之三為將至太魯閣；冊
之四、五為長春祠之際；冊之六、七即為燕子口；冊之八、九為九
曲洞；冊之十、十一、十二為天祥路段，此作便為同屬《花蓮紀遊
冊》中描繪天祥景點之第十一開。

關於江氏《花蓮紀遊冊》（直式）之風格與使用材質，李蕭錕
在《文人，四絕——江兆申》曾予介紹：

> 第三期（1965－1970）風格明顯接近溥心畬的工筆淺絳山水，
> 特別是在《花蓮紀遊冊》，用筆的技法和皴染，都是一派北
> 宗山水鉤斫風格。由於十二開中使用熟綿紙，上墨不易暈
> 開，也適合一層一層染，風格較接近溥心畬的北派淺絳山
> 水，溥心畬也用絹布畫。而其中唯獨兩張畫（十二之十及十二
> 之六）使用生宣紙，上墨即暈，渲染效果特佳，故風格接近
> 黃賓虹。❾❺

對於李蕭錕將此冊風格概分為：用「生紙」者，近似黃賓虹畫
風；採「熟紙」者，較接近溥心畬屬之北派淺絳山水。茲筆者初步
觀察大抵是認同的；然再詳察細審——發現「生紙」雖無可議，然
「熟紙」卻是可疑。因按理說除去冊之六、十屬生紙外，其餘若盡
為「熟紙」，則畫風當應一致，又何以有所差別，如冊之一與冊之

❾❺　李蕭錕（2002），《文人，四絕——江兆申》，臺北：雄獅美術。

八便可見有異。為此，筆者曾向江氏門人請教⑯，獲悉原江氏《花
蓮紀遊冊》擇選四種畫材：一是生宣，如冊之六與十；二為棉紙
（半生半熟），如冊之一、三、四、十二等四幅；三乃熟宣，冊之
二、五、七、八、九即是；四則如本幅冊之十一，江氏特以絹布繪
之。

　　而本書在此之所以未將〈花蓮紀遊冊之十一〉歸入溥心畬風格
類型，主要理由非在於其材質特殊，實因此時江氏擔任故宮職務的
關係，對於古代書畫接觸的機會增多，尤其時正鑽研於南宋馬遠、
明代唐寅畫風等研究⑰，故此幅風格固有溥師之韻，然已非溥師一
家可以盡予涵蓋。

　　如將此頁【圖 4-3-49】與唐寅〈溪山漁隱圖〉⑱【圖 4-3-50】
及夏圭〈溪山清遠圖〉⑲【圖 4-3-51】相較，則可窺此頁〈花蓮紀
遊冊之十一〉與前人之作間的關聯：例江氏〈花蓮紀遊冊之十一〉
溪巖的輪廓多以峻拔的方筆為之，與唐寅〈溪山漁隱圖〉頗近；而
巖石上或擦或皴極富質感的筆意，與夏圭、唐寅所用斧劈類同，明
暗的處理也似受唐寅的影響，亮處以淡墨輕拂，暗處以濃墨混染，

⑯　筆者以電話逕向李義弘教授及許郭璜先生求證時獲悉。

⑰　如江兆申 1967 年 7 月發表〈楊妹子（上）、（下）〉，見《大陸雜誌》
　　35 卷 2、3 期；後收錄於江兆申（1977），《雙谿讀畫隨筆》，臺北：國
　　立故宮博物院。以及 1968 年 4 月起陸續於《故宮季刊》發表有關唐寅的
　　研究，後收錄於江兆申（1974），《關於唐寅的研究》，臺北：國立故宮
　　博物院。

⑱　圖見林秀芳（1999），《吳門畫派》，臺北：藝術圖書公司，頁 182。

⑲　中國美術全集編輯委員會（1989），《中國美術全集——兩宋繪畫
　　（下）》，臺北：錦繡出版社，頁 111。

對比強烈具厚重感；另江氏水流谿渦的表現、巖上雜樹的描寫皆和唐寅手法一般；設色方面，亦或因研究唐寅所致，呈現秀潤儒雅之風。

【圖4-3-49】
江兆申，〈花蓮紀遊冊之十一〉，局部。

【圖4-3-50】
唐寅，〈溪山漁隱圖〉，局部。

【圖4-3-51】
夏圭，〈溪山清遠圖〉，局部。

是以此頁風格雖源自溥心畬，但已由溥心畬為基本而上溯到宋明諸家，屬於一種綜合古人的北宗風格類型；同時因得自真山真水的養分，故不僅為師古也是師天地的佳作。

〈秋聲〉【圖4-3-52】，紙本設色，直式，縱一三八公分，橫六十九公分。畫幅上方及左側跋有歐陽修〈秋聲賦〉之長款：「歐陽子方夜讀書，聞有聲自……但聞四壁蟲聲唧唧，如助余之嘆息。癸丑盛夏，椒原江兆申。」鈐有「江兆申印」、「略無丘壑」、

「呼我為牛」三印。

　　前幅談述〈花蓮紀遊冊之十一〉時，論該頁屬此期綜合風格類型，且初源溥心畬，繼而上溯到宋明；此更進一步說也就是以溥心畬風格為中心，再向外延展擴伸。不過，這樣的狀況到了此期末起了變化，轉換成以溥心畬風格為基本要素，再摻和其他元素，消融成為新的形式。而此兩種綜合風格類型之別，在於前項仍可約略看到溥師的面貌，後項則不復見溥師的面貌，惟可感受到溥師的神韻而已。因此，此期末綜合風格類型，亦可視作江氏獨立個人繪畫風格的前奏或雛型。

　　此幅〈秋聲〉為江氏 1973 年 7 月之作，屬此期末綜合風格類型，故外觀上已甚難看出為何家的面貌。為此，筆者參酌江氏的說法⑩，從畫家作畫的習慣——用筆或用墨的方式來加以細察，得見此幅實係結合「溥、石」二家的一種新風格，且以面貌來說，離溥師較遠，反倒距石濤較近。

⑩　江氏云：「隨著年齡和時間的增長，一個畫家的風格會變，他的題材會變，他的閱歷、品格、品味等等都會改變，但是他作畫的習慣不會變，要認識一個畫家，要從這個角度去考察。筆墨是功力也是性能，功力在什麼地方呢，就在他的習慣裡，你可以學一個人的畫和風格，但是你沒有辦法學他的習慣，一筆下來，筆怎麼動、怎麼用，沒有辦法完全的學。性能就是你用筆的剛柔，你喜歡長皴，自然就會多用長的皴法，就會形成你的特色，加上每個人的習慣不同，自然會有不同的面貌。」此見侯吉諒（1996.5.17）紀錄，〈江兆申畫語錄〉，《聯合報》，37 版。

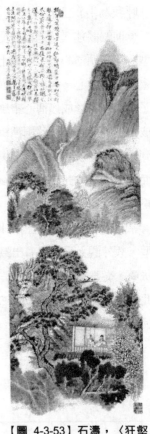

【圖 4-3-52】江兆申，〈秋聲〉，1973
年，水墨，138×69 公分。

【圖 4-3-53】石濤，〈狂壑
晴嵐圖〉，水墨，164×56.1
公分。

　　例位於幅中的主山，江氏用淡墨或勾、或擦、或漬繪成交雜流
暢的皴廓，再以焦墨點破，其筆法與前述近似石濤類型之〈幽居
圖〉同出一轍。又如畫幅下方林木的描寫，江氏以含墨夾水的挺健

筆意畫出枝幹，接著用以濃淡互見的濕筆點葉，外貌雖不盡似石濤，但仍可察有石濤筆墨之跡，此與石濤〈狂壑晴嵐圖〉【圖 4-3-53】並列，便能比較發現。

　　而此幅與石濤〈狂壑晴嵐圖〉類近的情形不僅如此，在章法方面尚有：畫幅中間皆以一段雲嵐來隔開前景林木與背後主山，及加深空間距離；松樹、楓丹等林木相關配置亦大致相同；兩幅均以幽深林木露空的佈局，將焦點凝聚於山野賢隱。

　　筆者茲就兩幀之間密切的關係來看，疑〈秋聲〉一圖應是江氏以石濤〈狂壑晴嵐圖〉為範，然後略將構圖與景物改變；不過，江氏長期師法溥心畬畫風之故，致使江氏〈秋聲〉雖已摻有石濤筆墨，但仍與石濤風格不盡相同，也和溥師風格有相當的距離，而呈現為一種含溥師風韻又富石濤筆墨的新畫風。這樣的畫風經江氏不斷地摸索努力，於 1975 年後愈臻成熟，終發展成為屬於江氏個人獨特面貌的繪畫風格，且為下期繪畫之主要樣式；如此話說，江氏1973 年〈秋聲〉當別具藝術史之意義。

　　另此圖尚有值得一論之處，即是畫幅右下方用有「呼我為牛」一章，該印張佛千在〈悼念兆申〉曾作如此記述：

> 　　兆申有傲骨，一日與予閒談，笑謂「對於出錢買畫的人，不能不敷衍，古人說：『心中無人，目中有人。』從前做不來，現在也漸漸學會了。」他有閒章〈呼我為牛〉，凡不願而又不得不敷衍者，畫末常有此章。一日，予在某君處，壁上新懸兆申長幅山水。樹高而無姿，水平而無舟，既非清曠，更非淡遠，下方赫然有〈呼我為牛〉之章，主人但喜畫

之大，問我閒章何典，答以畫家自述辛苦而已。予告兆申，
相與大笑。⑩

針對張佛千指江氏敷衍應酬之作常用〈呼我為牛〉來押角的說
法，筆者抱持保留的態度，並以為兆申先生篆印初始當非如是之
想。

其因一，江氏於 1973 年所繪畫作多鈐此印，如此幅〈秋
聲〉、1975 年印行《江兆申詩文書畫篆刻選》封面之作、1974 年
〈泛舟〉、1978 年〈林壑招邀〉等，其當均屬江氏得意佳作，否
則江氏又何以膽敢登於封面或收錄諸畫集之中。

其因二，江氏在此印四周鐫錄李義山（李商隱）律詩數首，並
款曰：

呼我為牛。語出《莊子》〈天下〉篇。癸丑元旦鐫此為年庚
印。低徊至此周有餘歲矣。兆申並識。甲寅後有合作則用此
印。⑩

也就是說此印作於癸丑年元旦（1973 年），該年適為牛年，且
江氏生肖屬牛，遂江氏囑明此枚為年庚印，並僅言甲寅（1974 年）
後有合作則用此章。

⑩ 張佛千〈悼念兆申〉一文，收錄於新光吳氏基金會編（1997），《江兆申
先生紀念集》，臺北：新光吳氏基金會，頁 113－114。
⑩ 見江兆申（1997），《江兆申篆刻集》，臺北：圓神出版社，頁 76－
77。

其因三，「呼我為牛」按江氏邊款所述語出《莊子》〈天下〉篇，雖筆者經查似乎有異：〈天下〉篇中不見任何有關此語，而《莊子》中與此語相關之內容，應在〈應帝王〉與〈天道〉二篇，故此疑江氏將〈天道〉誤記為〈天下〉，或所閱版本不同；尤以〈天道〉篇中所載較符合此語義：

　　老子曰：「夫巧知神聖之人，吾自以為脫焉。昔者子呼我牛也而謂之牛，呼我馬也而謂之馬。」⓼

　　意即聖人早就忘懷物我、超脫形骸，叫我為牛或叫我為馬，又有何損何礙於我。所以「呼我為牛」除因牛年與屬牛之由外，其中還寓有江氏不計世俗毀譽的深意，按理本屬好印佳句，當為江氏所重。故此〈呼我為牛〉印完成初期，江氏應非用於敷衍應酬之作；後來用法是否確如張佛千所言，誠因缺乏史料可供判證，筆者於此不敢妄下定論。

　　〈長夏山水〉【圖 4-3-54】，紙本設色，橫式，縱五十九公分，橫八十九點五公分。款書：「癸丑長夏，椒原江兆申寫於石林叢舍。」鈐印：「江兆申印」、「椒原鈗」二枚。

　　前文中曾指出此期末綜合風格類型，江氏主要以溥心畬風格為基本要素，再摻和其他元素，消融成為新的形式，致甚難理出竟為何家的面貌；此圖〈長夏山水〉即又一例，其雖與上幅〈秋聲〉同樣作於 1973 年，且稍晚〈秋聲〉（江氏七月時所作）約一個月，但

⓼　黃錦鋐註譯（1985），《新譯莊子讀本》，臺北：三民書局，頁 173。

二作所見卻相去至遠。

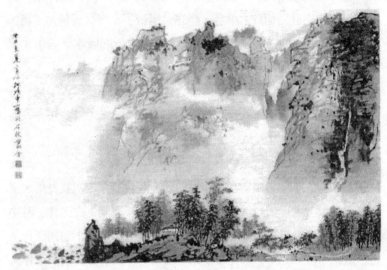

【圖4-3-54】江兆申，〈長夏山水〉，1973年，水墨，59×89.5公分。

　　如在材質方面，〈長夏山水〉為京和紙，〈秋聲〉另為生宣紙；又如在構圖方面，因江氏有意突顯嵯峨的山勢，特將近景林木、土丘、溪流等置於縱高不到三分之一處，峰巔卻幾乎頂天，且山體面積占畫幅的三分之二，故整體觀之，畫面近、中、遠三景部署頗為分明扼要，不如〈秋聲〉或江氏其他構圖繁複的作品，章法結構自屬較為簡單。

　　而本幅重要的議點，及與〈秋聲〉最大的差異並非上述之項，乃在於〈長夏山水〉畫幅中央及右側巒峰的描寫手法，江氏以中墨先鉤山體外圍輪廓，繼使又短且虛的折帶方筆斫出巖石稜角，皴紋

與山體輪廓各自分屬，少有互相連結，最後僅用淡墨渲染明暗。如此的筆法形態，不僅別於江氏平日習慣，也與同年（1973 年）〈幽居圖〉、〈秋聲〉迥然不同；尤其在右側巒峰的處理上，江氏採類如塞尚的繪畫觀念，以單純形體表現自然景物的形態與量感❶❹，因而呈現出質感多石稜，但造型卻似兩圓柱並置的風格。

【圖 4-3-55】江兆申，〈長夏山水〉，1973 年，水墨，局部。　　【圖 4-3-56】黃賓虹，〈設色山水〉，水墨，局部。

至於〈長夏山水〉的風格由來，筆者以為或與京和半熟紙材有關；不過更重要的關鍵，在於江氏一改筆墨習慣，把平日常用的方筆長皴，變為有如打鉤（ˇ）及短曲的線條，方有這般殊異情況產生。而這樣的皴線，如再進一步的探究，則又似師自賓翁筆意。

如將〈長夏山水〉與黃賓虹〈設色山水〉❶❺較之，〈長夏山水〉畫幅中央的巒峰皴廓【圖 4-3-55】，近似賓翁〈設色山水〉畫中主峰用筆【圖 4-3-56】。此幀〈長夏山水〉逐為另一種以溥心畬

❶❹　蘇俊吉（1986），《西洋美術史》，臺北：正文書局，頁 117。

❶❺　王庭玫（2001），《黃賓虹》，臺北：藝術家，頁 89。

風韻糾合黃賓虹筆意的表現形式。不過，茲新表現形式，似乎不盡如江氏之意，遂於〈長夏山水〉之後，如是風格絕少再見，江氏即又回復於〈秋聲〉一類的風格創作。故相形之下，〈秋聲〉風格較為接近後來的樣貌，類如〈長夏山水〉則似未發展成熟的風格；不過〈長夏山水〉中的方筆短皴在後一期（1975－1980 年）中仍時有出現。〈秋聲〉、〈長夏山水〉二作若無參見創作年代，實難以互相連結，且極易誤以〈長夏山水〉風格創作時間在前，〈秋聲〉形式在後。如高雄市立美術館所編印《嶽鎮川靈——江兆申書畫藝術展》一書按年代排列，即是將〈長夏山水〉置於〈秋聲〉之前。 ⑩

而江氏當時之所以會有反覆徘徊、忽進忽退的現象，筆者推估應是江氏欲藉各種不同筆法、形式的嘗試組合，以謀尋與建立個人之繪畫風格，方有這般情況產生；是以此〈長夏山水〉不但可見江氏於傳統繪畫中汲汲求變的一面，更足以證明江氏為繪畫藝術所作的努力與付出。

前論即為本書所制定江氏山水畫第二期之各類型作品，此期雖可查可見之作已遠比前期為多，然此仍實無法一一列述，僅能從中慎選具代表性之畫作加以闡析；由茲代表作品可看出此期發展之脈絡：

1.前一期（第一期）為 1932 年到 1964 年，期長三十餘年，筆者曾言因時代之影響致生活多有變異，為不利於藝事學習與精進之期。而此第二期本書乃自江氏離開教職生涯、舉辦首次個展及進入

⑩　此見高雄市立美術館編（2002），《嶽鎮川靈——江兆申書畫藝術展》，
　　高雄市立美術館。

故宮書畫處服務之 1965 年算起，至 1974 年江氏五十歲時為赴日本展覽所出版第一本個人畫集《江兆申詩文書畫篆刻選》為止，計有十年。此期江氏雖在畫藝方面依然無直接師從，但因故宮珍藏為數可觀的書畫文物，及職務又為書畫研究工作，大致說來屬利於藝事成長的一期。然這樣得天獨厚的環境氛圍，使得江氏由前期受限圖錄上的習寫，轉成直接面對歷代大家真跡作近距的觀察，遂以江氏此期在構圖、筆墨等方面皆有長足的進步；不過，也因如此的師法途徑導致其風格表現多帶有前人之跡，例如：1965 年之〈浪花搏雪〉、1968 年〈花蓮紀遊冊之六〉及年代不詳的〈桐江夜泊〉均顯受黃賓虹之影響；1966 年〈桃花源圖〉、〈碧峰青隱〉則見法自溥心畬；另 1969 年〈舊居圖〉、1970 年〈定光庵圖〉、1973 年〈幽居圖〉乃師石濤筆意。是以，此期仍處於個人風格凝塑的階段。

2.上述江氏此期透過師法古今大家書畫來行創作，風格仍存有前人之跡；不過，因江氏秉持自行造境與構圖的一貫理念，及此期接觸的書畫層面甚廣，故其作品面貌皆已和取法對象有所不同。尤是此期綜合風格類型，江氏有時匯聚諸家畫風，難以溯其源頭，僅能就用筆使墨的方式及當時江氏閱歷推敲其可能由來：如 1968 年〈花蓮紀遊冊之十一〉除含原本既有的溥師風韻，又融入南宋夏圭及明代唐寅筆墨；又如 1973 年〈秋聲〉為溥、石結合的風格，而〈長夏山水〉則綜合溥、黃二家之長。

3.以江氏此期各個類型的作品分布情形來看，此期前半段多著重於取法對象風格的臨摹，如黃賓虹風格類型、溥心畬風格類型及石濤風格類型之作品；而後半段則較注意或加入個人主觀想法的表

達，如綜合風格類型作品即是。另從江氏此期各類型畫風的創作數目來論，此期前半段（約 1965－1969 年）以溥師等北宗風格作品為多；而此期後半段（約 1970－1974 年）則多作石濤為主之南宗畫風。是以此期前半段多用熟紙；而此期後半段則多採生紙。上述發展現象，代表溥師的影響日趨遜弱，師法對象也由溥師悄悄地轉變成清初的石濤等人。

4.此期江氏之所以產生諸種繪畫風格類型，及後來師法對象有所改變，筆者認為應與江氏工作以及多次旅外參訪等環境因素有關。如 1968 年〈花蓮紀遊冊之十一〉，其風格既如南宋夏圭又近似唐寅，即是當時江氏正研究明代唐寅、南宋畫風所致；又如江氏後來追摹石濤畫風，乃因客居美國之際屢見石濤真跡的影響、旅外不便從事北宗精細之作，以及之後昇任書畫處長而為行政工作所羈絆，另當時臺灣畫壇上之「現代繪畫運動」亦對江氏繪畫觀念有所衝擊，因而選擇具抽象意味的石濤繪畫為師法對象。故此確證環境背景、生平經歷，對於藝術養成與作品風格有一定的作用。

5.上段曾對江兆申師法石濤之環境背景等客觀因素加以說明；然事實上尚有更重要的一點，即在江氏主觀對於石濤畫風的偏好，否則縱使環境背景條件如何具備，亦無所影響。但江氏又何以特別偏好石濤畫風，此按筆者在前期結論時所作的分析：因地緣等關係喜愛漸江風格，再因漸江風格私淑溥師繪畫，如以此推論，則溥師繪畫與石濤畫風應有牽連才是。不過，問題是溥師繪畫與石濤畫風兩家風格大相逕庭，惟能解釋亦僅二者同有遺民之痛及文人的孤高自恃而已；因此，筆者以為其二者的關聯應不在於風格，而是同為地緣所延伸的關係。進一步地說，江氏選擇學習溥師繪畫，乃因故

鄉地緣與漸江的因素；同樣江氏偏好石濤畫風，亦當是透過地緣所致。然石濤與江氏當時所處的地緣——臺灣，幾乎無任何淵源，甚連國立故宮博物院（臺北）收藏亦少見石濤畫作，又何緣如此？其中相連繫結的引線，即是以模仿石濤畫作致名滿天下的張大千先生。故於斯可論，江氏此期後半段追模石濤畫風，除以上所述的因素外，亦因張大千這一層面而上溯到石濤；但此情形在江氏與張大千互動頻繁，及張大千遷居來臺後，江氏便又轉而逕向張大千取法，是以下一期繪畫風格即為張大千所激發影響的新風貌。

6.江氏繪畫此期的特色，由於師法對象甚廣，故筆墨表現的方式也相對為多，如有：黃賓虹的密實筆法、溥心畬的雄勁筆意、石濤的流暢用筆，以及融聚多家面貌的形式。在設色方面也同樣因師法對象的不同而有所不同，如近黃賓虹、石濤風格多為生紙，遂以淺絳設色為之；類溥心畬風格者因採用熟紙，故屬「小青綠」設色之法；而綜合風格一類則皆不盡相同。另在構圖方面亦然，可見江氏習練不同的章法，甚至出現難得結構近同古人的情況。

本書將此期作品分作黃賓虹風格類型、溥心畬風格類型、石濤風格類型及綜合風格等四類型，是以作品風格傾向為主要依據，且為方便、簡概的分法，然誠如先前分析江氏觸及書畫層面甚廣且諸家畫風皆擅，故實際上仍有部分作品不易判別，或歸屬某類風格類型卻又攙有少量他家風格的情形，於此特加說明。而以此期江氏採多方齊頭並進的模式，可以發現其對藝事的興趣依然不減，且有愈烈愈熾的趨勢，以致仍不倦於書畫創作；另從綜合風格類型的融合方式，亦得見江氏大膽求變的一面。

(三)第三期：1975 年至 1984 年 (51歲-60歲)

江氏經過前二期的學習與摸索後，已采擷歷代名家（含當代）之長；在其第一本個人畫集《江兆申詩文書畫篆刻選》出版及 1975 年赴日展出後，突然一改畫風：以類如 1973 年〈秋聲〉的風格類型，也就是前期綜合風格類型中溥石結合（溥心畬及石濤）的畫風為基礎，加上使用行書與黃賓虹亂筆的筆意，及張大千的水墨渲染特色，終塑造成屬於個人特有的繪畫風格。是以，本書劃分之江氏山水畫第三期始自 1975 年；而第三期之截止點，則是有鑑於影響江氏此期繪畫主要的人物張大千在 1983 年病逝，及 1984 年左右江氏繪畫用筆速度及風格又有明顯的變化，遂訂於 1984 年為止，期長又恰為十年，為江氏五十一歲到六十歲之間的相關作品。此期江氏的山水畫作品雖已自成一家，但在江氏不斷求精及有意醞釀轉型下，又可因紙質選擇及用墨方式的不同，分作二種特色類型來說明：

1.蒼茫森嚴類型

〈重江疊嶂〉【圖 4-3-57】，紙本設色，直式，縱一八〇公分，橫九十七點五公分。畫幅左上處署款：「大隱不在山，山無碧雲住……激棹入桃林，花源恐迷誤。南田翁詩。江兆申畫。」鈐有「江兆申」、「椒原鈺」、「毫髮須彌」三印。按江氏款上備註可悉所錄為清代惲格詩句，然由於並未署明完成歲次年月，及刊印於 1979 年出版《近代中國美術──江兆申作品集》⑩ 之中亦無標

⑩　江兆申（1979），《近代中國美術──江兆申作品集》，臺北：雲岡文化事業公司。

示，故無法確切了解其創作年代；此筆者參酌該畫集以年代順序編排，而此幅又置於 1977 年之後、1979 年作品之前，以及此畫確符此時風格為據，認為應是江氏 1978 年左右之作。如推論無誤則創作此幅之時的江氏，進入故宮約僅十二、三年，但以傑出優異的研究表現，和深受矚目的繪畫風格，已一路從副研究員、研究員、書畫處處長，乃至故宮博物院副院長（兼書畫處處長），並榮獲韓國慶熙大學贈授文學榮譽博士學位。

關於此幅風格，筆者評析前一期時曾指出江氏於主觀因素、客觀條件等使然之下，師法石濤畫風，且其中原因之一與張大千有關。不過，此般私淑張大千卻越而追摩石濤的間接方式，在張大千於臺灣舉辦多次展覽及 1976 年申請移居臺灣後，江氏直接向大千居士取法；雖江氏與張大千二人並無師徒之名，然江氏因職務及寒玉堂弟子之故，得以有更多觀摩請教的機會，遂以大千居士的破墨及潑墨等技法，便不知不覺地出現於此期江氏作品之中。此若將本幅〈重江疊嶂〉與前期作品互相比較，則不僅可見構圖、筆法上的改變，也可明顯的發現深受大千居士用墨影響之處。

如構圖方面，江氏以畫幅中處左右兩側面積不等的嚴崗、喬立的雙松、嚴崗下的山坡瓦房，乃至畫幅最下端的土丘為前景；前景兩側嚴崗之間所形成的深壑為「開」，引導觀者入勝。再以畫幅左上側的巒峰為中景，橫亙阻障深壑，避免氣勢沖洩，並將此氣引轉右上方的江面，此之謂「合」。續再循霧白的水氣迴環至中景巒峰景後，而直至左上綿延的遠山及題款之處。乍看此幅僅覺重山阻隔、結構繁複，前中後三景似不易分出，但如仔細端詳，嚴崗巒峰岌岌險峻，不僅開合之間江山歷歷可見，且為山林野逸可居可游之

境，章法經營特具心思，遠勝於前期所作。

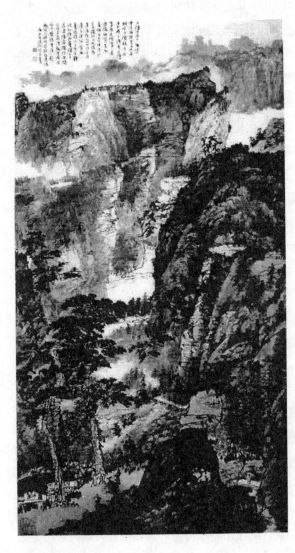

【圖4-3-57】
江兆申，〈重江
疊嶂〉，約 1978
年左右，水墨紙
本，180×97.5公
分。

　　在筆墨方面，此幅用來寫出山體的皴廓線條，係江氏以溥心畬健勁的筆力為基礎，結合石濤率性自如的筆意，及參酌類如前一期作品〈長夏山水〉中之黃賓虹的短曲亂筆，為融聚溥、石、黃三家之擅而成的筆法。此筆揮灑恣意，富行書急速流暢之氣，頗如巴東所喻百兵中不可輕攖其峰之劍器，為江氏此期繪畫特點之一。而此幅山體明暗質感的處理，江氏在皴廓略備後，以連染帶擦的中、淡墨色作出凹凸岩壁，續以焦墨點苔醒顯形體，由於用墨較前期酣暢濃鬱，故筆者見解乃為張大千破墨法所影響。

　　至於設色方面，江氏則維持先前淺絳的作法，以淺赭通染兩側巖崗、中景巒峰，及以花青渲加喬木、塗漬遠山。竟幅以觀，筆墨至極精采，氣勢森嚴憾人，為此期精作之代表。

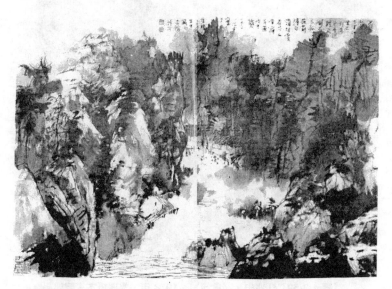

【圖 4-3-58】江兆申，〈覓句〉，1978 年，水墨紙本，62.5×93 公分。

　　〈覓句〉【圖 4-3-58】，紙本設色，橫式，縱六十二點五公分，橫九十三公分。右上方款題：「覓句。千里江雲不到吳，斗邊龍氣劍花（花字點去）長孤；花前得句誰相賞，春草西堂夢有無。戊午秋。椒原江兆申寫于雙谿直廬，並用甌香館詩句。」鈐有「江兆申印」、「略無丘壑」、「染于蒼」三印。款載此幀完成於 1978 年秋天，此時江氏因張大千於八月遷入位在外雙溪的新居「摩耶精舍」，而有更多親近大千居士的機會；以及同年十一月時陪同張大千飛赴韓國舉辦「張大千畫伯邀請展」。其款中抄錄詩句與上幅〈重江疊嶂〉同為清代惲格《甌香館集》之作。

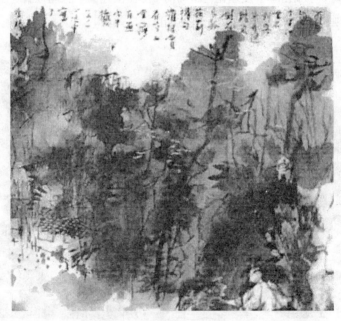

【圖 4-3-59】江兆申，〈覓句〉，1978 年，水墨紙本，局部。

【圖4-3-60】
張大千，〈資中八勝冊之
八百步雲梯〉，1956
年，水墨紙本，局部。

【圖4-3-61】
張大千，〈少婦山〉，
1963 年，水墨紙本，局
部。

　　上文提及江氏受大千居士墨法的影響，產生〈重江疊嶂〉之類
作品。而關於張大千的墨法有二：

　　一是破墨，以淡墨打底，就其未乾之前，用不同濃淡的乾筆或
濃墨來修飾，以產生濕中有乾的效果，此為「以濃破淡」；或是先

用濃墨畫之，再以淡墨、清水渲開，產生不同層次的效果，此為「以淡破濃」。

二是潑墨，先於紙上潑灑大量或濃或淡的水墨，使其自然流動溶合，產生深淺不一的墨色，待乾掉後再補加景物。

前作〈重江疊嶂〉即屬破墨之法，故與世人所悉之張大千潑墨風格有別，同時亦不易察出乃受張大千影響之跡，惟能就與前期作品相較時發現江氏的改變；不過，此幅 1978 年〈覓句〉則顯然可見大千墨法。

如幅中左半邊及右下方屬前景的土石，江氏運使結合溥、石、黃三家特色的流利筆法，迅疾地鉤勒概略皴線與輪廓，再以夾雜赭石或石綠、石青的水墨斫出岩面陰陽及潑出江邊林木，並隨其自然融滲，最後以狂放筆意的焦墨加繪枝幹，以及執細筆寫出人物、屋舍、小橋、水紋等景來行收拾。全幅墨彩淋漓，宛有山霖洗染過後濕潤之氣，頗如大千居士潑墨之風；尤其〈覓句〉右幅之江邊林木【圖 4-3-59】，與張大千 1956 年〈資中八勝冊之八百步雲梯〉⑩⑧【圖 4-3-60】、1963 年〈少婦山〉⑩⑨【圖 4-3-61】下幅林木描繪手法近同，更是可見江氏此作與張大千之間的關聯。

〈斷峽飛泉〉【圖 4-3-62】，紙本設色，橫式，縱六十二點五公分，橫九十九公分。左側款識：「長風生斷峽，層嶂隱飛泉。己未初夏，椒原江兆申寫於雙谿。」鈐有「江兆申印」、「略無丘

⑩⑧　張大千（1988），《張大千九十紀念展書畫集》，臺北：國立歷史博物館，頁 74。

⑩⑨　同上張大千註，頁 172。

「瑴」二印。此幅作於 1979 年夏日，稍早前的二月張大千於臺北國立歷史博物館舉辦畫展；而在此之所以相繼隨註張大千之動向，其因在於此際大千居士一舉一動皆對江氏有一定的影響，此幅〈斷峽飛泉〉又是為大千居士影響之例。

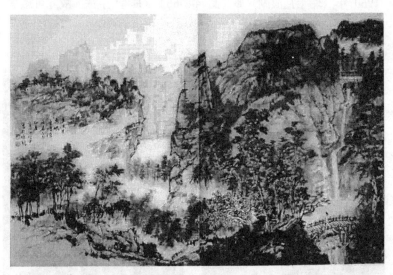

【圖 4-3-62】江兆申，〈斷峽飛泉〉，1979 年，水墨紙本，62.5×99 公分。

　　如〈斷峽飛泉〉畫幅右方嚴崖【圖 4-3-63】，江氏仍以此期消融溥、石、黃三家特色之筆法於紙上悠游地勾擦皴廓明暗，再以濃墨點苔醒破，此近似張大千 1961 年〈瑞士瓦浪湖瀑布〉⑩【圖 4-

⑩　同上張大千註，頁 127。

3-64】，「以濃破淡」墨法所寫之右上峰巒；另〈斷峽飛泉〉的右方斷峽飛泉，亦與大千〈瑞士瓦浪湖瀑布〉筆下所繪雷同。又如江氏〈斷峽飛泉〉左右兩方巖崖所形成的深壑林木【圖 4-3-65】，其先施潤水，再以中墨繪染形態，後加焦墨畫幹，頗類大千另一作1960 年〈瑞士瓦浪湖〉⑪【圖 4-3-66】（橫幅）手法。故此可窺當時江氏與張大千頻繁互動下，對於江氏此期繪畫影響之一斑。

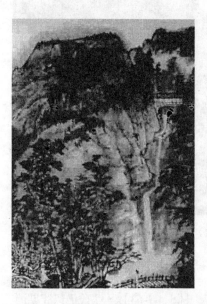 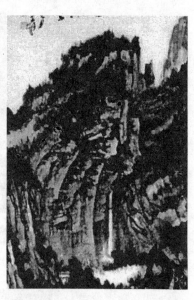

【圖 4-3-63】江兆申，〈斷峽飛泉〉，1979 年，水墨紙本，局部。　【圖 4-3-64】張大干，〈瑞士瓦浪湖瀑布〉，1961 年，水墨紙本，局部。

⑪　同上張大千註，頁 109。

【圖 4-3-65】江兆申，〈斷峽飛泉〉，1979 年，水墨紙本，局部。

【圖 4-3-66】張大千，〈瑞士瓦浪湖〉，1960 年，水墨紙本，局部。

2.奇崛穆靜類型

【圖 4-3-67】　江兆申，〈陸劍南詩意圖〉，1981 年，水墨紙本，73.5×144 公分。

〈陸劍南詩意圖〉【圖 4-3-67】，紙本設色，橫式，縱七十三

點五公分，橫一四四公分。幅上有款：「翠崖紅棧鬱參差，小益初程景最奇，誰向豪端收拾得，李將軍畫少陵詩。辛酉入夏，山居作此，取陸劍南詩補白。椒原江兆申並識。」鈐印：「江兆申印」、「椒原鈚」二枚。據款可知此幀為 1981 年夏季時所作，而同年春日江氏於汐止舊庄購屋，以為假日休憩及作畫之所，故此畫應為「靈漚小築」時作；款中題錄為中國歷史上傑出的愛國文人陸游詩句。

　　1970 年代後期，在張大千的介紹及贈予日本特製「仿宋羅紋紙」之後，江氏也開始嘗試此種紙材來創作，此幅〈陸劍南詩意圖〉即是當時使用「仿宋羅紋紙」為之。而此種紙材主要以楮皮和雁皮為材料，與前述類型所用的生宣與京和紙有別，故雖同是此期的筆法，卻呈有不同的效果。

　　如〈陸劍南詩意圖〉畫面裡石峰的部分，江氏以比先前溥、石、黃三家結合之略長筆法，勾勒出前景的土石及後景的雲峰，再用淡墨塗染暗面，以及稍濃墨色點加前景石上苔點與後景峰頂草木；然因此紙質地光潔堅實，頗能留存銳勁的皴廓筆意，和表現巉巖的峭壁質感。又如幅中前景的林聚，在描繪相倚相拒的枝幹形態後，以或濃或淡的墨韻一筆一劃寫出繁葉，其不僅異於前幅〈斷峽飛泉〉、〈覓句〉濕潤的破墨風格，更因半生半熟的紙性，而富有工細具體之姿。

　　由於此紙本色古黃，在江氏有意不多設色的處理下，愈加突見墨色層次豐富，加上構圖取景絕險，令人不禁為此高山凜冽蕭肅之氣感到寒顫，亦頗符陸放翁詩句氣魂壯偉的意境。

　　另此類紙材不如生紙易渲，江氏為適應紙性，將前一類型以水

墨混暈斫分石峰向面，改為逐層局部平塗的方式，頗具現代設計之
旨趣。而此特殊表現手法，後來日漸操熟亦成為江氏個人繪畫藝術
的風格之一，下圖即是一例。

【圖4-3-68】江兆申，〈江干煮茗〉，1984年，水墨，69×135.5公分。

　　〈江干煮茗〉【圖 4-3-68】，紙本設色，橫式，縱六十九公
分，橫一三五點五公分。畫幅左側款書：「曾見文徵仲畫品茶圖數
本，皆作兩樹一盒，流泉如縷，繞階而過，中著二人對飲，蓋自況
並寫陸師道也。閒靜自不可及，因思就江干小屋，汲活水，煮松
枝，餘霞散綺，澄江淨練，其意苟何如？乃作此幀用以發笑。甲子
江兆申。」款下鈐有「江兆申印」、「椒原」二印，右下押角「我
于維也歙�servant無間言」一章。此幅作於 1984 年，同年十月江氏應臺
北阿波羅畫廊之邀舉辦第五次個展並出版《江兆申畫展》圖錄。另
影響江氏此期繪畫發展的張大千於前年一月假歷史博物館展出〈廬

山圖〉鉅作,並隨後於四月不幸病逝臺北榮民總醫院。

筆者在分析前作〈陸劍南詩意圖〉時,提到江氏為適應「仿宋羅紋紙」紙性,而發展出具有現代設計與平塗方式的繪畫表現。雖然此幅紙材並非「仿宋羅紋紙」,但仍可見到此一江氏個人藝術風格。

首先談到此幅的構圖,江氏在 1970 年〈從畫家構圖意念來看中國山水畫的舊有進展〉中,曾分析北宋范寬〈谿山行旅圖〉之所以得如此巍然雄偉,乃是將三個不同高度所見的景物加以鎔鑄,且其觀察點從平視漸漸升高,同時向前推進到俯視,也就是側面看來成梯形或弧形之路徑上昇。⑫江氏〈江干煮茗〉構圖崖略亦有此妙,在近景方面的景物如左阜及下端石丘等,江氏以平視先行觀察,再將立足點略為提升描寫樹間之盦、品茶煮茗等人,最後高越過下端石丘對江面作鳥瞰掃視;雖然江氏構圖多是造境,並無真正對描寫景物做不同「能見度」的觀察,然從此圖所見可知其大致抱持這樣的構圖意念,才能有如此的佳構。

另構圖方面的取勢經營,如將左阜龍石與右下臥松連成一線,此圖是呈現明顯對角分割的態勢;不過在江氏以左阜龍石和對岸遠山略作連結,及以右下臥松佶曲的枝幹發榮逆上,使得觀者的視線從左阜龍石順沿下端丘坡叢木直抵右下臥松,再依臥松枝幹而迴轉右上側的江巖,由右而左移動至落款之處,成功地引導視覺動線及

⑫ 江兆申(1970),〈從畫家構圖意念來看中國山水畫的舊有進展〉,《故宮季刊》,4 卷 4 期,頁 1—11。後收於江兆申(1977),《雙谿讀畫隨筆》,臺北:國立故宮博物院,頁 102—122。

營造一個奇險的佈局。

　　再論筆法方面，江氏在前期習練石濤畫法時，深受石濤〈為禹老道兄作山水冊之三〉山石形體表現的影響，遂以自己慣用方筆筆法，摸索出一種異於石濤解索皴法，而具有折帶筆意的抽象山體形式。這樣的造形表現，在前種近似大千破墨風格作品中已具雛型，但在 1980 年後因「仿宋羅紋紙」所形成銳勁皴廓筆觸的啟發，愈發具體與確立。如此幅〈江干煮茗〉上方橫列的石巖，江氏即以此抽象手法隨筆勾勒寫出，再略作皴擦，近審如似現代藝術中大小不一的方體堆疊，遠觀則富有巉巖峭壁之貌。

　　用墨用色方面，如前幅〈陸劍南詩意圖〉中逐層平塗的做法，將左阜籠石、下端石丘施以濃郁的墨赭，以分出主客及背光陰濕之況；及用灰青或赭石遍染對岸江巖，再以赭紅醒渲遠山，烘托出日落綺霞而江面穆靜的景象。

　　最後，關於此幅的創作動機，亦有值得深究之處——在第三章中論述江氏藝術思想時，曾闡明江氏懷抱自娛的創作態度，而從此幅款署因見文徵仲（文徵明）〈品茶圖〉數版本所繪之情景，遂作此幀達心寄意，也不難見到江氏對於閒靜自適生活的心神嚮往，方能有如此獨到的筆墨意境。

【圖 4-3-69】江兆申，〈湖山清眺〉，1984 年，水墨紙本，61×99 公分。

　　〈湖山清眺〉【圖 4-3-69】，紙本設色，橫式，縱六十一公分，橫九十九公分。右方款題：「湖泊縱橫，山居遠眺，即此靜境，可曠襟懷。甲子江兆申。」鈐印有「江兆申印」、「椒原染翰」。此幅同前述〈江干煮茗〉皆作於 1984 年，因此表現形式大都與〈江干煮茗〉略近。如畫幅中置的山體描寫方面，江氏以具有折帶筆意的中墨，隨筆勾勒出抽象山體皴廓，再用重、濃墨色積擦出山體的厚重整體感，及豐富筆觸所交疊成之土石肌理。其未著重、濃墨色的山體處，江氏則以淡墨或赭石稍加皴染，形成強烈的明暗對比，以及同一光源映射的景色。

　　不過，此幅有一要處須予說明，即是筆者在前一期分析〈碧峰青隱〉構圖時，曾云江氏多行構圖試驗，及故將近景石岩佈於至中

之處，形成矛盾衝突的結構，再尋求出險與調和之策，以製造一個憾人的氣勢，此幅〈湖山清眺〉又為此一構圖手法之作。如江氏刻意將幾近正三角形的主座山體安排於畫幅中央，用以絕阻觀者的視線，使人不得不對此高巖內的景物仔細端詳、來回審度，再將匯聚山體尖頂的視線，隨著山勢斜下，經山體左方臥松及畫面右下林木的引導，匯聚視線至主座山體後方極遠之處。是以為了能使竟幅結構奇絕異常，其實江氏在畫幅左阜客屬山體、右側落款位置以及石橋流水的安排，皆經一番縝密與精心的擘劃。

　　上述為本書所訂定之江氏山水畫第三期各類型作品賞析，從諸件具代表性之畫作中所提供的資訊，此期發展情形大概可推論如下：

　　1.第一期為 1932 年到 1964 年，期長三十餘年，因時代環境變異極大，為不利於藝事學習與精進之期。第二期為 1965 年到 1974 年，期長十年，由於江氏任職於珍藏書畫文物重寶的故宮，屬有利於藝事成長的一期。而此期依筆者的規劃始自 1975 年，至 1984 年江氏應臺北阿波羅畫廊之邀舉辦第五次個展並出版《江兆申畫展》圖錄為止，亦計有十年；其大略涵蓋江氏五十一至六十歲時，也就是陞任副院長職務之後的作品。此期的江氏緣張大千舉辦多次在臺展覽及正式移居臺灣，而有更多親近學習的機會，致畫風亦有受大千居士影響的情形；但由於江氏取其法不摹其形，故江氏的山形結體與其用筆模式，皆和大千山水不同。至於 1979 年〈斷峽飛泉〉，筆者雖曾指出幾處與大千之作有雷同處，然不過為取法之證，非表示二家面貌相同，遂此期已屬江氏真正建立個人風格繪畫的階段。

2.江氏山水繪畫此期之作品，雖筆者論已自成一家，其筆墨技法、形式結構亦已大抵確立，然在江氏不斷求變求精下，仍可將此期畫作分作二類：一是蒼茫森嚴類型，如約 1978 年上下之〈重江疊嶂〉、1978 年〈覓句〉、1979 年〈斷峽飛泉〉等；另一為奇崛穆靜類型，如 1981 年〈陸劍南詩意圖〉、1984 年〈江干煮茗〉、〈湖山清眺〉等。此兩種類型，表面上看似風格各具，不過此誠然因使用的紙質改變，而衍生發展出不同的特色類型。進一步的說，由於「仿宋羅紋紙」吸水性弱，江氏無法再使用類如張大千的破墨法，或以水墨混暈斫分石峰向面，遂改為逐層局部平塗的方式，故二類型用筆概略一致，惟用墨有所不同爾；是以，將之併為第三期。

3.如上所論此期二種風格類型，因江氏使用紙材改變而衍生發展成為不同風格。然因江氏同種紙材使用時間頗為集中，是以可略述為：1975－1979 年，為蒼茫森嚴類型，其紙材多屬生紙或京和紙，筆法為融聚溥、石、黃三家之擅而成的行書筆法形式，墨法多為大千之破墨或潑墨。1980－1984 年為奇崛穆靜類型，其紙材多屬「仿宋羅紋紙」或京和紙，依然為結合溥、石、黃三家特色的筆法，但速度已略緩，至於墨法則因紙材之故，以逐層局部平塗方式為之。

4.上述乃以數量相對情形而論，事實上此際江氏仍有其他類型之作，不過數量絕少。如 1976 年的〈山水──醉翁亭記〉⑬即是以熟紙為之，風格因而接近前期之溥心畬風格之類。

⑬　圖見第三章第二節。

5.前一期風格類型，筆者多以近似大家之名命之，如黃賓虹風格類型、溥心畬風格類型及石濤風格類型等，其因在於風格仍略見前人之貌。而此期風格類型，雖有取法的對象——張大千，但因風格與張大千畫風迥異，且江氏自有其個人之貌，故此僅取其風格特色以名。

6.筆者論前期江氏選擇石濤繪畫為師法對象，其中因素之一在於客觀的地緣關聯，而這地緣關聯又有很大的比例，乃淵源於張大千和臺灣之間密切的關係，因此確證環境背景對於藝術養成與作品風格有一定的作用。而此期江氏繪畫風格亦然如此，如張大千歸臺前後舉辦多次展覽、正式申請移居臺灣、喬遷外雙溪的摩耶精舍等，皆使江氏能便於觀摩及學習，致後來畫風有受大千居士影響的情形。此外，生平經歷亦為關鍵因素，如江氏為寒玉堂弟子的緣故，使得張大千對待江氏格外親切；又如江氏故宮職務的關係，增多親近請益的機會。

7.前段所論為江兆申形成此期風格之環境背景因素，不過此中尚有一處需特加補述，即是材料方面對於繪畫風格的影響，也就是說當時若無「仿宋羅紋紙」此一紙材的生產，或未經大千居士贈送及引介使用，或無今日所見逐層局部平塗方式以及此期奇崛穆靜風格類型。而如此的繪畫風格於下一期中仍持續發展，且愈臻於成熟，幾乎可謂江氏「靈漚館」專屬風格之一。

8.此期江氏已自立個人面貌的繪畫風格，其特色略作如下歸納。在構圖方面，較符合透視原理，及富現代設計的意味，融合手法顯見已遠勝前期。在筆墨方面，江氏將前期匯聚黃、溥、石三家特長之筆法以行書筆意為之，故用筆較快且急、鋒芒健勁；用墨則

因紙材而有所不同，生紙多用墨酣暢濃鬱，「仿宋羅紋紙」等多逐層平塗，但大抵來說比前期墨色為濃，山體亦較具厚重與整體感。在設色方面，則見受張大千的影響產生類如潑彩方式，後來同樣因「仿宋羅紋紙」的緣故，而改為逐層敷染，然仍明顯可見重視暈滲的效果。

　　從此期兩種風格「蒼茫森嚴類型」、「奇崛穆靜類型」來看，江氏頗善於因材而用，依據紙材特性作合適的筆墨設色，以達到最佳的呈現。此固和其前二期的努力與累積的經驗有關，然更重要的是江氏勇於嘗試、不拘成法的創作態度，而此似乎即是江氏在傳統書畫之中仍能另開新局的主要原因。

四第四期：1985 年至 1996 年（61 歲－72 歲）

　　江氏在第三期時以複合溥、石、黃三家之長而略帶行書意味的筆法形式，及參酌大千居士之墨法，創作如前述蒼茫森嚴類型之畫作，亦始啟屬於個人特有繪畫風格；然未久旋因張大千引介使用「仿宋羅紋紙」的關係，又形成後來的奇崛穆靜類型。此期的繪畫風格，大體說來即是基於前期形成的奇崛穆靜類型延伸發展，其中不同在於此期繪畫有由放而收、由巧轉拙的趨向。而本書之所以1985 年為江氏山水畫第四期起始點，即是因張大千於 1983 年病逝，及此際江氏體悟質樸的繪畫觀，與 1986 年春日開始臨寫篆書〈石鼓文〉致畫風有轉變的情形；另第四期之截止點，則是以江氏於大陸參訪旅遊驟然長辭之時 1996 年為止，期長近十二年，約為江氏六十一歲到七十二歲間之作品。此期山水畫作品因隨江氏年齡、學養、歷練等之增加，進入圓滿成熟、爐火純青的境界，下述便為此期之代表畫作：

【圖 4-3-70】江兆申，〈銀潢瀉月〉，1985 年，水墨，62×98 公分。

〈銀潢瀉月〉【圖 4-3-70】，紙本設色，橫式，縱六十二公分，橫九十八公分。畫幅左上方款曰：「半掩船篷天淡明，飛帆已背岳陽城，飄然一葉飛空渡，臥聽銀潢瀉月聲。乙丑春日椒原江兆申。」鈐有「江兆申印」、「物外真游」、「靈漚」三印。按款署歲次乙丑為 1985 年，時江氏六十一歲已到耳順之年。其作於該年春日，應為江氏五月赴美參加紐約大都會博物館舉辦之「文字與圖像：中國詩、書、畫之間的關係」國際討論會，及會後訪視斯德哥爾摩、巴黎、倫敦、羅馬、新德里等各大博物館行前之作。

而此幅〈銀潢瀉月〉雖與前期介紹之 1984 年〈江干煮茗〉、〈湖山清眺〉僅有一年之隔，但當中可見許多江氏的變易之處。如先前的〈江干煮茗〉、〈湖山清眺〉二畫中皴廓線條較為明顯深

刻、用筆速度亦較急莽;而此〈銀潢瀉月〉則以淡墨先勾勒山體廓圍,再稍加皴擦作出明暗質感,筆意顯有和緩的趨向。墨法設色方面,也較〈江干煮茗〉、〈湖山清眺〉兩作溫秀許多,例在前景的主山,以概略性逐層敷塗烘染的作法,將主山龐石分成三個級層,每個級層上端設淡墨淡赭以示其亮,下端施稍濃的灰青另表其暗,將現實界中所見之山體,透過視覺經驗的淬鍊,以簡化後的形象來表現,富有現代美術設計之意味,通幅氣氛迷濛閑靜,且幾乎可感到一股清新嵐氣襲人而至。⑪其足見此時的江氏,已從前期追求筆墨個性轉而留心畫面氛圍的營造。

　　〈夾江遙屬〉【圖 4-3-71】,紙本設色,直式,縱五十公分,橫六十二公分。畫幅左側有款:「為驚野鳥巢間乳,懶過鄰僧竹裏居。戊辰椒原江兆申。」鈐有「兆申之印」、「雙菩提盦」、「快然自適」三印。此幅完成於 1988 年,是時江氏擔任故宮博物院副院長一職已屆十年;而該年四月江氏在出版《江兆申戊辰山水》一、二冊之後,隨即於五月中旬前往日本東京舉辦畫展並印行《江兆申近作》展覽作品圖錄,此集因收錄多件江氏花卉作品,故於先前已行介紹。

⑪　巴東對此曾表示:「……他的畫面都有一種空氣非常清新的感覺,西方在十七世紀的荷蘭畫家維梅爾(Vermeer Jan,1632－1675 年),即由於畫面中洋溢著一種空氣新鮮的質感,而獲後人重新推重,相對此而言,江氏卻以筆墨造境亦見此特質,頗值今人注意。」巴東(1990),〈由過海三家看傳統中國畫之現代轉化與發展〉,《故宮文物月刊》,84 期。

【圖 4-3-71】江兆申，〈夾江遙屬〉，1988 年，水墨，50×62 公分。

　　此幅〈夾江遙屬〉雖貌屬前期奇崛穆靜類型風格之延伸，然卻有可道之處。譬舉構圖方面，筆者在分析第二期作品〈碧峰青隱〉時，曾述江氏為求氣勢憾人的結構，常故做奇險矛盾的佈局，再謀尋突破出危之策，此幀〈夾江遙屬〉又是其中一例。如在前景左右各據大小不一而形狀卻同似柱體的石岩，且此兩座石岩聳立直接掩蔽觀者視線；這看似突兀不當，為一般畫人捨去不用的結構，在江氏巧妙地將石岩一座以實一座以虛、畫幅橫貫留白的江面及款落左側的處理下，不僅化解兩座石岩阻障的情形，更使觀者視線自然地由右方石岩而望左方石岩，再因左方石岩皴紋的指向與塞閉的落

款，轉眺遠方江渚風光，是屬精心佈置而又難以獲得的章法。

　　另江氏在第二期時受石濤〈為禹老道兄作山水冊之三〉的影響，發展出以抽象造形來描寫山體的皴廓手法。這種抽象造形手法後來在江氏作品中經常可見，如 1983 年〈重江疊峽〉、1984 年〈蒼山暮藹〉幅中的遠山，不過其通常祇局部為之而已。而此幅則不然，非但佔據前景重要位置，更是僅略施淡赭、少見擦筆，純以皴廓勾勒線條為主要表現，單就錯落有緻的皴廓線條來看，便已精采已極。

　　然此一看似尚未完成的表現方式，在江氏屢屢使用之後，似乎也成為江氏繪畫的新形式，且不禁令人聯想法國雕塑大師羅丹（Rodin 1840－1917 年）將不完整之雕塑作品當成一件完成品的理念。⑯是以從上述說明中，可見江氏繪畫藝術有其力求突破、大膽嘗試的一面，可惜茲表現為逕以「傳統守舊」評論江氏繪畫的論者所忽略。

　　〈懸泉飛影〉【圖 4-3-72】，紙本設色，直式，縱一七四點五公分，橫九十三點五公分。款書：「辛未深秋畫於埔里。四山環翠，潭水澂清，萬斛塵襟，一時都盡。江兆申記。」由款可悉此幅係乃江氏 1991 年 9 月自故宮博物院退職後，遷居南投埔里「揭涉園」時作，故畫上除印：「江兆申印」、「椒原染翰」、「我于維也斂袵無間言」三枚，右上角尚鈐有江氏自鑴於該年的「埔里」一章。

　　先前筆者曾云江氏雖無畫藝方面的師從，但由於故宮茲一得天

⑯　蘇俊吉（1986），《西洋美術史》，臺北：正文書局，頁 128。

獨厚的環境，致使江氏由圖錄上的習寫，轉成直接面對歷代真跡的近距觀察，因而在書畫方面有長程的進步。不過，如此有利的情形在二十六年的故宮職涯，及江氏主持編輯故宮諸多出版圖冊，如：1966 年《故宮藏畫解題》、1974 年《故宮宋畫精華》、1975 年《吳派畫九十年展》、1989 年《院藏法書名蹟概觀》、1993 年《故宮藏畫大系》等；事實上江氏早將中國書畫精華融貫吸納，故江氏退職對其繪畫而言，非屬負面影響，反而因除卻公職的拘絆，有更充裕的時間從事創作與更多的機會暢遊名勝，相對地亦由「師古人」的創作環境轉向大自然直接對照或取材的「師造化」氛圍。

【圖 4-3-72】
江兆申，〈懸泉飛瀑〉，1991
年，水墨，174.5×93.5 公分。

　　此幅〈懸泉飛影〉即是江氏「師造化」作品其一，描寫的景點為埔里居處附近中央山脈的景色。⑯一般說來，江氏自行造境的題材作品，取景視點較複雜且較多留白處理；而剪裁自然的題材作品，取景視點較單純且較多景物描寫。此幅題材，因有參酌自然景觀，故構圖上稍和造境題材略有不同：如〈懸泉飛影〉畫面下方屬於前景的部分，江氏佈有茂密的叢林一片、樓臺一幢，由於尺幅的限制及江氏刻意佈局，只見樓臺綿瓦、隱士四人，一位遠眺白茫林霧、餘三人似笑談古今，閣樓及前處雜樹均不見下部景物；其與江氏通常以小土丘為前景的手法有別，當是江氏於旅遊時剪裁自然所得，因而刻意將前景的部分低置，以較符合透視的原理，及喻取景角度之高險。又如畫幅左側屬於中景而高聳參天的峰巖山腰繪鑿一線山道，其山道亦似同臺灣山間所見，與江氏先前造境題材中林間樵隱來往曲徑不同，此皆和江氏行萬里之路、師天地造化有關。

　　此幅構圖之妙也在此一山道，從畫幅左中蜿蜒直至峰巖高遠之處，而觀者的視線也正由松木夾葉樹梢，沿著山道斜上到盡頭，在前望畫幅右側岩頂屋舍後，順一縷懸泉傾洩而下，再隨水氣雲湧擴散至前景樓臺後方林間。

　　至於筆墨方面，因江氏漸體「巧不如拙」的道理，致此期崇尚

⑯　陳葆真（1996），《江兆申——中國巨匠美術週刊 78 期》，臺北：錦繡出版社，頁20。

用拙⑰；且自 1986 年春日起臨寫篆書〈石鼓文〉，迄 1989 年底完成三百通。⑱〈石鼓文〉一通四百六十餘字，三百通約十三萬九千多字，除以四年，平均每年三萬五千字，也就是說每日約書篆字近百。而如此勤寫〈石鼓文〉，又〈石鼓文〉筆法多採中鋒運行，筆劃趨向渾樸，故江氏臨〈石鼓文〉後，作畫用筆明顯有所轉變——山體皴紋線條多類如篆書筆劃；不過僅於山體皴紋方面的改變，其山體輪廓大致仍維持先前匯集溥、石、黃三家的筆意。如畫幅左側屬中景的岩峰部分以橫向側筆擦出肌理，餘處及右側岩峰皴紋則以圓厚的中鋒籀法連綿細密地寫出。這種將中國繪畫史上之北宗側鋒方筆與南宗中鋒圓筆兩大系統加以融合的表現方式，愈往後愈可於江氏作品中得見，同時此也代表江氏筆墨朝往沉穩內斂的方向發展。

設色方面，江氏用類如此期前述〈銀潢瀉月〉的方式，施以淡赭及混有墨色的淡青逐層敷染，並降低反差效果的柔化處理山體塊面明暗；形成岩峰上的林木如苔點一般醒明山形輪廓，非但使得畫中江山多嬌嫵媚，更具有雅緻簡潔之現代風格。

〈長林大澤〉【圖 4-3-73】，紙本設色，橫式，縱一四三點五

⑰　除本幅〈懸泉飛影〉外，亦可從江氏此期作品觀察得見，如 1988 年〈夾江遙屬〉、1989 年〈清江夜讀〉、1992 年〈江岸丹楓〉等。另江兆申1986 年在〈四體書屏〉如此題識：「北魏刻石多有謬體，然其書則愈醜愈美。」請見江兆申（1997），《江兆申書法作品集》，臺北：圓神出版社，頁 20。

⑱　關於江氏臨寫〈石鼓文〉事蹟請參閱本書第二章第二節生平經歷之五「得天獨厚的故宮公職」介述。

【圖 4-3-73】江兆申，〈長林大澤〉，

公分，橫三七〇公分。畫幅上方署有長款：「山行彌日山益奇，亂峰挾翠如吾隨……毋使樂極還生悲。元張養浩遊香山詩句。時辛未臘月在埔里荒居，四周山色盡入湖光，覺人浸詩中聊復遣筆寫此以擴胸臆。椒原江兆申。」鈐有「江兆申印」、「椒原近況」、「埔里」、「奇悍無等倫」四印。此畫與前幅〈懸泉飛影〉同為 1991年之作，江氏此時深居南投埔里寓所「揭涉園」，因二樓設有寬敞畫室與長桌，乃作巨幅大畫，〈長林大澤〉即為其一，餘尚有1991 年〈彭蠡秋光〉與 1996 年〈萬木連林〉。

按此作〈長林大澤〉與〈懸泉飛影〉二幅為同年之作，且紙材皆為生紙，理應用筆形式相去無幾，然在江氏有意利用大尺幅營造大氣勢的企圖下，風格卻有若干異處。

如在構圖方面，前幅〈懸泉飛影〉屬郭熙三遠法中之高遠，本

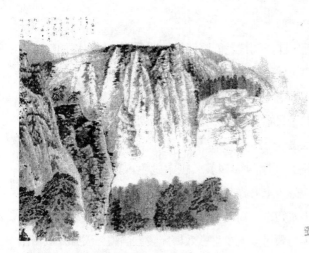

1991 年，水墨，143.5×370 公分。

幅〈長林大澤〉則明顯為深遠法。故除前景畫幅下方的屋宇閣樓採
俯視角度取景，餘如前景土丘林木、中景左側和居中之高巖、後景
壯闊的遠山，江氏皆是以左右視點移動的平視角度來觀察；並在中
景兩座高巖之後，加置高度接近、體積愈形龐大的後景山體予以阻
障，使得觀者的視線由前景到中景，在中景兩座高巖遮掩視線欲尋
出口之際，又為壁立千仞後景遠峰閉塞，造成疊嶂秀峰的畫面效果
與強烈的視覺震撼。

　　在筆墨方面，此幅概略與〈懸泉飛影〉類近，均出現中鋒圓筆
的皴紋；不過其特別之處，江氏在〈長林大澤〉似乎已不為傳統的
皴法招式所限，山體描寫以有如素描的手法，或直、或橫、或斜三
向墨線筆觸作出明暗，因而頗具巖石立體感。另江氏為求前、中、
後三景有別，在前、中景山體部分繪有較多如苔草的墨點，儼然又

有前期蒼茫森嚴類型之風。

　　而設色方面，江氏同樣為能將三景拉開景深，以及增加前、中二景森嚴的氣象，遂對前、中二景施以淡墨花青相混，後景則遍染淡赭，利用墨彩的對比、分明的層次，引導觀者視線直至遠山；由於此作氣韻生動、尺幅又極大，立於畫前宛如身處其境，實不免為其迫人的氣勢所攝。

　　〈江山新雨〉【圖 4-3-74】，紙本設色，直式，縱一八六公分，橫九十四公分。上方錄有詩作數首並跋述：「竹杪喜見月，影落老樹背。夜坐眾籟歇，窈窕與靜對。暗馥忽我襲，就彼適已退。住世惜故夢，冉冉暫可愛。夜坐戲效梅宛陵五側體。溪聲今歲倍泠泠，自夏經秋滿耳聽，為愛閒行觀淺漲，柴門半日不曾扃。雨後。隔窗忽如畫，良夜夢回時。牆陰瀉清輝，冰玉寒澌澌。浮游入我室，虛白生幾絲。此境詫成賞，幽淑無人知。因思中野曠，當益澄而奇。欲遂起邀觀，衾忱戀亦怡。四更看霜月，老懶情已移。假曙乃非真，太息雞鳴遲。枕上見月作。許疑盦太史詩，壯年精悍，晚年漫與而饒禪味，此其晚作也。癸酉夏兆申作畫並錄以補白，雖不能至心嚮往之矣。」鈐有四印：「兆申椒原」、「雙菩提龕」、「埔里」、「質有趨靈」。

　　江氏在十三歲時因曾為歙縣著名詩人許疑盦Ｔ（許承堯）先生抄補《杜甫草堂詩集》，且完成後尚蒙賦詩贈譽⑪⑨，致江氏畢生感銘知遇，於 1992 年為許先生在臺灣印行其遺作《疑盦詩》，並屢屢以其詩題錄畫幅之上。特別是 1993 年夏季作此〈江山新雨〉不

⑪⑨　筆者論述江氏生平經歷時便曾提及，請參閱第二章第二節。

【圖 4-3-74】
江兆申，〈江山新雨〉，
1993 年，水墨，186×94 公
分。

久，江氏隨於同年八月重返北京、安徽故鄉等地，回臺後戀鄉之情
愈熾，遂將大陸旅程所見圖成畫作，幅幅均錄有其詩作，此幅即屬
引藉許疑盦詩作為款的作品。

　　有關此作題材，筆者在介紹 1991 年〈懸泉飛影〉時表示：江
氏自行造境與剪裁自然的題材作品略有不同，自行造境者取景視點
較複雜，而剪裁自然者取景視點較單純。此作〈江山新雨〉，不見
江氏題敘及相關資料之說明；然從取景角度頗為接近西方單點透視

原理，及山體造形不見崚嶒險峻，僅呈覆碗之狀，且山脈縱深結構詳實，如非以天地為師實難這般。是以筆者疑此時江氏多和大自然接觸有關，或是參酌「揭涉園」山居所在埔里鄰近風光。

在構圖方面，江氏在〈從畫家構圖意念來看中國山水畫的舊有進展〉云中國畫較為重視作者的主觀，而不過份重視客觀的真實，因之處理畫面的方法是重視作者思想而不過份重視寫生。[120]此外，江氏對繪畫和寫生之間的差異性亦曾如是表示：

> 畫畫並不是寫生，寫生也並不等於畫畫，寫生是把所見的一切很忠實的畫出來，但畫畫是有選擇的，你所看的並不見得就是最美的，古書上說，樹有三面，其實樹何止有三面，我看樹是十面都不止，那麼這十面並不是每一面都是美的，那怎麼辦，你可以把美的那一面轉過來，有時候也不見得要畫美的一面，如果每一棵樹都很美，那就分不出那一棵最美，這時候如果在很多醜的樹當中畫一棵美的樹，那大家都會覺得它美。[121]

[120]　江兆申（1970），〈從畫家構圖意念來看中國山水畫的舊有進展〉，《故宮季刊》，4卷4期，頁1－11。後收於江兆申（1977），《雙谿讀畫隨筆》，臺北：國立故宮博物院，頁102－122。

[121]　侯吉諒（1996.5.17）紀錄，〈江兆申畫語錄〉，《聯合報》，37版。同時刊登於《藝術家》，253期，頁271。後收錄於新光吳氏基金會（1997），《江兆申先生紀念集》，臺北：新光吳氏基金會，頁93－98。

　　故前段所言此作疑以天地為師、自然為本,然筆者認為仍應是經過江氏的匠心匠意,方能有此結構,否則何處求得如此佳境。如幾近擁塞的畫面,江氏特意於右下方留白繪成湖水,使全圖以活絡。又如前景部分的主要三樹由前而後依序為:一夾葉、二墨樹、三曲松,且亦為此序由大而小,引導觀者的視線從最右湖前夾葉下至垂柳,緊隨曳杖的隱士緩坡而步行到墨樹,再順墨樹顧盼姿態眺向對岸人家與曲松,由蒼勁的松針及周圍林木直指後方中、遠二景。而前景夾葉的位置及高度,亦適妥地聯繫前後兩岸的空間,免去湖水外洩。三景概略呈現前景山體墨色較濃、中景則為淡、遠景又復灰黯的情況。

　　至於筆墨的表現方面,1980 年代末江氏基於長期的繪畫經驗,及多年使用「仿宋羅紋紙」的心得,建請日本人間國寶菊池五介先生將原先的紙料比例,略作調整重新製作,改良為提高楮料增添筆趣,減少雁皮以去光滑⑫;並於紙背上加註有朱色印記「靈漚館精製六尺淨楮仿宋羅紋牋」等字,後來江氏晚期部份畫作上隱約可見此行左右相反的標字即是此因。茲〈江山新雨〉所用便係此種紙材,然因畫幅右下印有標字的垂柳根部土石處,盡為江氏塗抹濃黑,故無法明見紙材的標字。

　　由於此紙屬江氏自行監製,因之繪用時特別得心應手,可任江氏恣肆的揮灑,同時又可如實地呈現其過人的筆墨功力。如在山體

⑫　許郭璜(2002),〈靈漚勝境──江兆申先生的文與藝〉,收錄於高雄市立美術館編(2002),《嶽鎮川靈──江兆申書畫藝術展》,高雄市立美術館,頁6─21。

的描寫上，以時而方筆皴擦，又時而圓筆籀寫的相間方式來處理配置，以表現出自然多變的山貌地形。又如在近景環繞湖面的緩坡處，不為傳統皴法招式所囿，以黯墨大膽的塗染，其手法正如江氏的自述：

> 剛開始畫畫的時候，心裏會想著各種皴法和技巧，很注意各種技巧的應用和表現。到了後來。我現在只注意兩件事，就是什麼地方要黑，什麼地方要白，黑的地方就想辦法讓它黑，白的地方則盡量讓它白。⑫

故此幅雖多用墨而極少施彩，但在江氏巧妙的佈局、精采的筆法、豐富的墨韻，及得之山川靈氣信手一揮下，不僅各景層次分明、有其所份，所繪景物之形、質、重具足，切符雨後水溢山暝的題意；更因明暗對比及節奏鋪陳得當，猶如一首美妙的山林樂章生動躍然於紙上。

〈萬壑千巖〉【圖 4-3-75】，紙本設色，直式，縱一四七公分，橫七十五公分。左上側款錄許疑菴太史詩作：「群峰盡石骨，骨立色純紫。石罅蟠老松，松壽亦不死。松骨與石化，飛馨似蘭芷。石筍尤雄奇，一一拔地起。正直不嫵媚，凝然古君子。倔強不依附，涼涼獨行士。即此況群峰，峰峰略相似。許疑菴太史遊黃山

⑫ 侯吉諒（1996，5，17）紀錄，〈江兆申畫語錄〉，《聯合報》，37 版。同時刊登於《藝術家》，253 期，頁 271。後收錄於新光吳氏基金會（1997），《江兆申先生紀念集》，臺北：新光吳氏基金會，頁 93－98。

詩，刻削入微，古所未有，後來有無繼者亦難早計。錄之幅上。庶
猶題眉。癸酉冬臘月椒原江兆申。」鈐有三章：「江兆申印」，
「椒原」，「靈漚館印」。

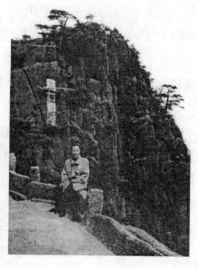

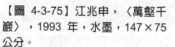

【圖 4-3-75】江兆申，〈萬壑千
巖〉，1993 年，水墨，147×75
公分。

【圖 4-3-76】江兆申 1994 年 5 月前
往黃山白雲溪景區，勘查崖壁石刻
「臥石披雲」完工情形。

　　在談述前幅〈懸泉飛影〉、〈江山新雨〉時提及江氏卸下公職
之後，有較多的時間與機會從事創作及暢遊名勝，同時增加逐向自

然取材的作品；而茲「師造化」的對象除指臺灣島上諸景點，如東勢、東埔、玉山八通關、信義鄉風櫃斗等外，尚包括後來因兩岸關係稍有改善，方得以返回故鄉探親旅遊的神州風光。

江氏自 1949 年來臺之後，至 1996 年驟然病逝於大陸，計有四次返回內陸的紀錄，首次即是 1993 年 8 月為江氏個人書畫巡迴展於北京中國美術館舉辦而前往，並參觀北京故宮收藏和近郊諸名勝，同年九月續展於安徽省黃山市博物館及初遊黃山。在離開大陸逾四十四年，重新踏上魂牽夢繫的安徽老家等地，及親自登上歷代畫人引以為畫的黃山，江氏的感懷與欣喜是不難理解，因而在其歸臺稍息後，便連續繪製多幅描寫內陸景色的畫作，茲〈萬壑千巖〉即是其中之一。

而此番返鄉後所作內陸景色題材的作品，主要共通處有二：一是皆屬大陸遊蹤畫意，二則多題有許疑盦的詩作，此〈萬壑千巖〉幅上跋錄亦是許先生之〈遊黃山詩〉。另值得一提的是畫中景點乃黃山白雲溪景區，後來江氏受邀為崖壁石刻手書〈臥石披雲〉【圖4-3-77】即是此處，且於 1994 年 5 月尚前往勘查完工情形【圖4-3-76】【圖 4-3-78】，故此幅所繪是確有其景，可歸屬「師造化」之作。

關於江氏的「師造化」，筆者在第二期論同屬「師造化」之〈花蓮紀遊冊之六〉一作時，曾推論江氏若無就地寫生或拍攝照片存見，也應有簡略的速寫紀錄或參酌明信片，其畫方可如此似同實景。不過此般以實景參酌多過構思造境的畫作，在 1968 年《花蓮紀遊冊》後便鮮少再見，其絕多的作品又復為自行造境一類，或僅稍參閱實景而作，其所執的觀念，在前述之〈懸泉飛影〉、〈江山

新雨〉均有論及。因之本幅〈萬壑千巖〉亦然，在江氏一貫的創作
想法下，雖確有實景可供臨寫，但江氏仍未對圖或對景作畫，乃藉
親身所歷之情感和意念，透過經營佈局，再將心中所形成的意境表
達出來；故畫中圖像與實際景象有某種程度的差距，介於似與不似
之間。

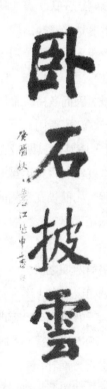

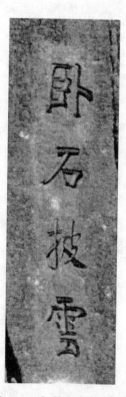

【圖 4-3-77】江兆申，〈臥石披雲〉，1993 年，書法，364×97公分。

【圖 4-3-78】黃山白雲溪景區崖壁石刻江兆申手書「臥石披雲」完工狀況。

如畫幅右下的山間步道，筆者認為以黃山險峻之勢，山徑轉折之際極易為石巖所蔽，其能見角度亦當非如此顯明；而江氏之故此，除因採元人活動取景的方式，把遊歷之地從記憶中追敘出來；此外，即是江氏特意藉此帶領觀者的視覺動線，從畫幅右下端前景兩松盤據的石崗步道起始，循級而上至有二位高士坐處的瓦舍，再沿嶝到畫幅左側屬中景部分之高巖，此即為崿巘江氏手書「臥石披雲」之處，後順巖上曲松、孤亭、茂林直抵遠景之雲峰山巔。此幅構圖因江氏為表現層層煙雲及石隱石現的景象，而略呈瑣細，但其S字型的構圖形式頗有旅遊路徑示意圖之趣。

至於筆墨方面，由於此幅描寫黃山勝景，因而多持方筆以作出山巖嶙峋之勢，並一如前幅〈長林大澤〉、〈江山新雨〉不計皴法形式，或勾廓線、或作皴擦、或平塗淡墨，使其略具明暗立體山貌。另設色上，因紙材為「仿宋羅紋紙」本就富有古雅色質，且又在江氏全幅通染淡赭，僅局部處理他色點醒：如前景瓦舍門前草臺敷以石綠、周遭夾葉以石青、松針林木略施花青等，故特散發一股妍麗恬靜的氣氛。

以上評析諸畫，為本書所訂江氏山水畫第四期之代表作，綜觀此期作品呈現及發展情形，將所得所見歸納如後幾點：

1.歷經第一、二期的藝事學習，江氏於前一期（第三期）方開創和建立個人之繪畫風格。而此第四期筆者乃自1985年起算，至1996年江氏於瀋陽魯迅美院演講時因心臟病發辭世止，期計十二年，概為江氏六十一歲到七十二歲間之作品。此期江氏繪畫藝術雖已自樹一格，筆墨技法、形式結構及創作理念亦均大致抵定；但在江氏退而不休、悠而不閒的歸隱生活及潛心創作下，不僅所作數量遠勝於前期，

面貌也因退職後生活的變易，而呈現出比前期愈加多采多姿。尤其江氏積極舉辦巡迴畫展，更是使自己的繪畫藝術影響擴展至海峽兩岸，甚至廣大的華人地區，故此期屬江氏繪畫風格成熟光大的階段。

2. 此期江氏於 1991 年 9 月正式退職，非僅對其後的生活造成變易，更對繪畫發展產生頗多的影響。如在辭去二十六年的故宮公職生涯之後，隨即移居南投埔里「揭涉園」，過著猶如閒雲野鶴、山林歸隱的生活，因而產生多幅描寫埔里居處環境及鄰近景點風光，如 1991 年〈懸泉飛瀑〉、1994 年〈園居圖〉等。同時因不再有行政工作的相擾，時間較為充裕且能自主安排，致創作數量相對激增，得以在退休之後短短幾年中推出多次大型的展覽暨巡迴活動。又例卸職後因旅遊機會的增多，亦使構圖方面有明顯的改變：由先前多以自行造境的作品，轉向大自然取材或融合「師造化」的手法。

3. 對繪畫發展產生影響的因素，除了前段提及退職一項外，在客觀方面尚包括因當時海峽兩岸衝突的情況稍有改善、臺灣政治環境趨於自由，和開放臺灣地區民眾赴大陸探親旅遊；方使江氏得以其絕高的書畫藝術成就榮歸故里，及將故里的風光帶入畫中，因而此期出現許多關於大陸景點題材的畫作，如 1993 年〈萬壑千巖〉等幅，此亦可證時代背景環境對繪畫發展有其一定的影響。

4. 另主觀方面對繪畫的作用，江氏自此期期初 1986 年春日開始臨寫篆書〈石鼓文〉，至 1989 年底足足完成三百多通，是以在筆法使用方面有融合北宗側鋒方筆與南宗中鋒圓筆兩大系統，及增加中鋒籀法的走向，如 1991 年〈懸泉飛瀑〉等。而江氏此期體悟質樸的繪畫觀，同樣使得畫風有由放而收、由巧轉拙的轉變情形，且愈往後愈可於江氏作品中得見沉穩內斂的筆墨。

5.在前期曾論材料方面對於繪畫風格的影響，並指出由於大千居士贈介「仿宋羅紋紙」之故，致江氏發展出逐層局部平塗的方式，以及產生奇崛穆靜的風格類型。而此期江氏對紙材的要求更甚，不僅委請生產個人齋館專屬用紙，且為求能達到最佳的筆趣墨韻，更以多年繪畫及使用「仿宋羅紋紙」的經驗，直接指導監製「靈漚館精製六尺淨楮仿宋羅紋牋」。由於此紙保有「仿宋羅紋紙」堅韌光潔的特質，又具良好的吸水性，皴擦可存留交疊的筆跡，墨染亦可顯現豐富的色采，為此期江氏常用紙材之一。

6.江氏此期繪畫作品，雖題材上似可截分為二類：一是「自行造境」，如 1985 年〈銀潢瀉月〉、1988 年〈夾江遙屬〉；二為「師法自然」，如 1991 年〈懸泉飛影〉、1993 年〈萬壑千巖〉。但如從構圖意念來看，依自行造境與師法自然成分比例的不同，又可略別三種：一是「完全自行造境」，以自行造境居多，幾無參酌自然，如〈銀潢瀉月〉、〈夾江遙屬〉一類；二乃「參酌自然造境」，也就是說自行造境與參酌自然各半，如 1991 年〈長林大澤〉、1993 年〈江山新雨〉；三則「師法自然造境」，取自自然景物風光，再經匠心獨運，如 1991 年〈懸泉飛影〉、1993 年〈萬壑千巖〉。如再以畫風來區分，則難以一一而論，誠因此期江氏收放自如，看似約略有其畫風類型，但詳察卻又不盡相同，真可謂一管在手變化萬千，如：1992 年〈深山古木〉幅上雙松乃受元時吳鎮構圖的影響 ⑫；1994 年〈松嶺橫煙〉顯有明末漸江孤冷之畫

⑫　江氏在 1992 年〈深山古木〉款中即云：「參天巨檜根如石，老碧沉陰消白石（石字點去）日。奮筆猶神帶索翁，當關扛鼎難為力。吳仲圭為雷所

風；1995 年〈江岸高瞻〉筆墨表現則見元代王蒙牛毛皴法。而筆者此期之所以未區分風格類型來探討，即是基於此由。

　　7.第四期的山水繪畫特色，簡概說明如下。在構圖方面，除江氏一貫自行造境的作品外，顯見因旅遊機會的增加，而增多參酌自然或師法自然的造境手法。在筆墨方面，呈現筆速趨向和緩、筆意轉為用拙、筆法融合二宗的發展情形。在設色方面，著重畫面整體性的營造，故表現樣貌方式不一，有的設色較多，有的絕少施彩，然多能各得所宜、各具風華。

　　此期江氏山水繪畫作品，雖同屬江氏成熟之作，但正如筆者先前所分析風格呈現極多樣式，因而甚難區別類型。然就此點來說，江氏在已頗具碩望之後，仍能不斷自我超越、追求精卓，不自限於一式一格，其對藝術的付出非常人可意想，而其成就亦非得之僥倖與偶然。

二、演變分析

　　先前探討江氏人物、花卉等繪畫題材，由於江氏所作本就不多，又因部分年代甚遠或屬友人索求收藏，多不見圖錄刊載，故為史料難以齊備所限，只能陳述江氏創作情形與發展概況，實無法切確掌握或窺見其演變趨向。而在前一節中，筆者之所以用極長的篇

尊師畫〈雙檜圖〉；兩樹聳天，丘陵、溪流、林屋，皆平衍出于其下，古今無此格。頃山行歸來，山中所見景如此；或者梅花道人當日所見亦如是耶！然而筆意高遠非凡愚所能夢見也。壬申三月，晴朗有暑意。江兆申並記。」圖見江兆申（1992），《江兆申作品集（上）、（下）——詩文書畫篆刻》，臺北市立美術館，頁 296。

幅來介紹江氏山水繪畫作品，則是誠緣此為江氏畢生努力的目標、創作題材之大宗，留有大量的相關畫作可供研究比對與分析，且此正為本書的主旨重心所在，遂不得不特加詳細嚴謹。

不過，前節筆者採分期的方式來敘述，固可了解江氏每期因客觀環境、主觀因素對其繪畫所造成的影響，以及畫作本身所反映出來的訊息；然而以分期分段評析，卻極易成為橫向截斷的觀察，無法獲悉一個全面性的概念或加以連貫，故此筆者特製「江兆申山水畫風演變分析表」【表 4-3-4】以利檢視江氏山水畫風演變之趨勢走向及影響因素等，並以分項討論的方式重新予以整理。

(一)各期形成因素與影響結果

關於江氏山水畫風各期形成因素與影響結果，進一步說即是探討江氏接收繪畫相關刺激、資訊來源，以及江氏接收後在繪畫上所反應呈現的情況。此處，筆者在擬以江氏的繪畫藝術為撰書主題時，曾因江氏幾無任何直接的繪畫師承關係，而略感猶豫，深畏無法一窺堂奧或得見來龍去脈。不過，在層層抽絲剝繭之下，卻發現自有其貌、別具新意的江氏山水畫風，在畫風形成以前亦確有其源、有其所本，且受主、客觀環境因素的影響；同樣於畫風形成之後，依然不免為主、客觀環境因素所左右。因此，筆者即以各期畫風形成之主要因素與繪畫風格轉變的情形為分期準則，將江氏山水繪畫劃做四期來分析，其四期發展概況與脈絡如下說明。

第一期為 1932 年至 1964 年（江氏 8 歲－40 歲），此期又可為渡海前、渡海後兩環境因素。在渡海前，江氏因家學淵源，以傳統書畫題材、工具為學習努力的方向，且安徽地緣的關係，對漸江畫風略有追模。今可由 1948 年〈山水卷〉確見江氏受漸江的影響，致

呈荒冷孤高畫風，及略具方筆折帶的皴法用筆習慣。渡海之後，由於臺灣的政經文教環境，使江氏得繼續以傳統書畫為題材；並緣溥心畬亦來臺定居，在江氏自薦之下，成為寒玉堂的詩弟子，雖在繪畫方面無法見習，但仍因私淑親近溥師之故，在畫風上明顯有傾向溥師典雅秀麗畫風的趨勢，及溥師斧劈等雄勁的筆意，此從 1951 年〈空山鳴澗〉、1964 年〈曳杖閒吟〉即可發現。

　　在第二期 1965 年至 1974 年（41－50 歲），因鄉賢黃賓虹之繪畫藝術成就倍獲肯定，引發江氏臨習的興趣，此在「黃賓虹風格類型」中 1965 年〈浪花搏雪〉、1968 年〈花蓮紀遊冊之六〉及年代未詳〈桐江夜泊〉可尋師法賓翁蒼莽之跡。而此時溥師雖已與世長辭，但仍見溥師的影響猶在，如此期「溥心畬風格類型」中 1966 年〈桃花源圖〉、〈碧峰青隱〉。此外當時最大的影響因素則屬故宮任職的關係，使江氏由圖錄上的觀察，轉為直接歷覽海內外古今名家真跡，致畫風方面亦有變易，如「石濤風格類型」1969 年〈舊居圖〉、1970 年〈定光庵圖〉、1973 年〈幽居圖〉顯見用筆用墨，及抽象造形的山體描寫手法來自於石濤之影響；以及融聚多家面貌或筆意墨韻的「綜合風格類型」，如 1968 年〈花蓮紀遊冊之十一〉、1973 年〈秋聲〉、〈長夏山水〉。

　　第三期 1975 年至 1984 年（51－60 歲），在前二期采擷各家之長及努力學習的基礎上，因張大千的國際藝術聲望而有見賢思齊之心，且逢此際張大千遷居返臺，江氏當面求教請益的機會相對增多，遂形成此期屬於個人繪畫風格之「蒼茫森嚴類型」，如 1978 年左右之作〈重江疊嶂〉、1978 年〈覓句〉、1979 年〈斷峽飛泉〉，其用墨方面明顯察有類如大千居士潑墨或破墨等技法。此

外，1970 年代後期在張大千贈介日本特製「仿宋羅紋紙」之後，江氏也開始嘗試此種紙材來創作，由於此紙材質光潔堅實，能留存交疊筆觸，但不易渲染，因而發展出逐層局部平塗的方式，如此期 1981 年〈陸劍南詩意圖〉、1984 年〈江干煮茗〉、〈湖山清眺〉等屬「奇崛穆靜類型」之作。

　　第四期為 1985 年至 1996 年（61-72 歲），前期個人面貌形成後，江氏於 1986 年起勤習〈石鼓文〉之故，畫風有朝往樸拙沉穩的方向發展，及多見中鋒籀法用筆的情形，如 1991 年〈懸泉飛瀑〉、1993 年〈萬壑千巖〉等。此際江氏為求較佳的筆墨效果，將原本早即使用之「仿宋羅紋紙」加以改良為「淨楮仿宋羅紋牋」，質地堅實極耐皴擦，且又可顯現渲染墨韻，如實地呈現江兆申先生過人的筆墨功力，使用起來特別得心應手，因而作有不少佳作，如 1993 年〈江山新雨〉。

　　按筆者以上所論，可以清晰完整地看到江氏山水繪畫之演變趨勢，從大陸時期學習漸江，到來臺以後師法溥心畬、黃賓虹、石濤畫風，甚因職務的緣故遠溯南宋馬夏、明代唐寅等家，在張大千的墨法啟發下，形成自己的繪畫風格，最後因年齡、觀念的增長改變，達至隨心所欲、揮灑自如的境界；其過程大致似可簡略為：第一期基礎習練、第二期思索嘗試、第三期風格自立、第四期成熟圓滿。同時，從上述江氏山水繪畫發展的各期影響因素，輔之對照江氏各期繪畫作品，亦可以發現繪畫風格、形式及素材的使用，確實均受到時空環境、成長歷練、繪畫思想等因素的影響，甚至各因素間交互作用，其中如有一影響因素改變，便有可能產生與今日所見不同的結果。因此，也難怪江氏會有「上天對一個藝術家是很嚴苛

的，一個時代裡要出現一個真正偉大的藝術家都是很難。」的感
嘆。

【表4-3-4】江兆申山水畫風演變分析表　製表：朱國良

期別	期間	年齡	影響因素	畫風特質	代表作品
第一期	1932 ― 1964	08 ― 40 歲	漸江	折帶皴法、方筆、荒冷孤高畫風	
			溥心畬	斧劈雄勁筆意、典雅秀麗畫風	

第二期	1965 — 1974	41 — 50 歲	黃賓虹	黃賓虹風格類型	
			溥心畬	溥心畬風格類型	
			石濤	石濤風格類型	

			故宮書畫（夏圭、唐寅等）	綜合風格類型	
第三期	1975—1984	51—60歲	張大千	蒼茫森嚴類型	

| 第四期 | 1985
—
1996 | 61
—
72
歲 | 使用仿宋
羅紋紙 | 奇嶇穆靜類
型 | |
| | | | 臨寫〈石
鼓文〉等
篆籀書體 | 多見中鋒籀
法、樸拙沉
穩的風格 | |

				監製淨楮仿宋羅紋牋	皴擦筆觸渲染墨韻均佳	

(二)各期構圖演變情形

　　江氏在〈我的藝術生涯〉中自述初次接觸繪畫，是於 1932 年與江父吉昌先生同在上海之際，趁江父上班離家後，將習字紙換作畫紙偷偷地繪上幾筆如關公、張飛、岳飛等人物題材，且在江父發現後接受規勸才轉作山水，但緣缺乏師從祇停留在畫松柏一類林木的階段，很難自己構成畫面。後遇父親友人張翰飛示範，見其布景的情形與歙縣鄰近村鎮風光有若干相似之處，遂有所領悟而嘗試著構圖。不過，此時之作因年代久遠致無法得見，目前可供了解江氏早期構圖情形惟僅三件，即第一期渡海來臺前之 1948 年〈山水

卷〉，與渡海來臺後 1951 年〈空山鳴澗〉、1964 年〈曳杖閒吟〉。

　　就第一期僅存的三件作品，筆者均未見有完全相同章法之前人畫作而論，江氏此時雖屬基礎習練的階段，然已多自行構圖，且頗知主賓、虛實之法。以 1948 年〈山水卷〉為例，筆者指出畫風應與漸江有關並以漸江〈曉江風便圖卷〉為證，然事實上江氏〈山水卷〉構圖如落款、主景位置皆不盡同〈曉江風便圖卷〉。再以 1951 年〈空山鳴澗〉、1964 年〈曳杖閒吟〉來說，此時江氏已獲溥師錄列門人，且對溥師畫風多有追模，但江氏構圖亦無逕仿溥師之情形。故可確信江氏早期便已有自構的能力，及不抄臨古人作品的觀念。

　　江氏山水畫第二期的構圖表現，大致上亦承沿前期自構的想法，不過此期正如筆者先前所說，屬江氏多方嘗試及思索自己未來風格的一期，因而此期構圖方面特別出現以下四種情形：一是結構雷同前人之作，如據筆者考證應為此期的〈桐江夜泊〉、1973 年〈水鄉清夏〉，皆是左山右水、狹長橫式、山體充塞畫面又高不見頂的經營，與黃賓虹 1947 年〈湖濱山居〉構圖極為相似。其二紀錄實景或參酌圖片構圖，江氏 1968 年《花蓮紀遊冊》有多幅即以此手法處理，如〈花蓮紀遊冊之六〉的景物配置、山體輪廓都與太魯閣國家公園燕子口實景十分接近，江氏當應有作速寫、攝影紀錄或以明信片來參酌描寫。三為多視點融合的構圖，如 1966 年〈碧峰青隱〉江氏似受明代邵彌〈山水冊〉之影響，把不同的視點所見景物加以融合，產生看似不甚合理但又新穎奇絕的畫面效果。四則喜用險中求勝之策，常在畫面正中或兩側佈置高聳巨大的山體為前

景，以阻隔視線、增加景深，造成觀者震撼及突兀的感受後，再謀因應的策略來加以化解，如 1966 年〈桃花源圖〉、〈碧峰青隱〉二作。

在前二期的歷練與嘗試之後，江氏第三期的構圖剪裁明顯已見增長，融合的手法亦愈加細膩，不再出現有如前期〈碧峰青隱〉不符透視原理的嘗試練習之作，並已樹立兩種自具個人獨特風格的構圖：一是雄偉森嚴的佈局，如約作於 1978 年左右的〈重江疊嶂〉，結構繁複、重山阻隔，有大開大合的憾人氣勢；另一為柔美詩意的佈局，此類佈局通常留有較多的空白，留白處或為湖水、或為雲氣，予人無限想像空間，如 1984 年〈江干煮茗〉即如是富現代設計的構圖。

第四期的構圖，在江氏累積多年創作經驗、閱遍歷來名畫，以及卸下故宮公職之後，有較多餘時與機會暢遊名勝，因而營造出數種各具匠心特色的章法：如描寫江氏埔里居處附近中央山脈景點的 1991 年〈懸泉飛瀑〉，又如江氏返回故鄉探親旅遊具神州風光的 1993 年〈萬壑千巖〉，均屬「師法自然造境」一類參酌自然與融合造境的作品；又例 1985 年的〈銀潢瀉月〉、〈夾江遙屬〉，江氏把現實中所見之山體、林木等物象，以經過簡化淬鍊後的形式來表現，寓極濃的設計意味，為「完全自行造境」。另 1991 年〈長林大澤〉、1993 年〈江山新雨〉則為「參酌自然造境」。除外，尚有以古代名家佳構為本，再稍作變化的構圖，如 1992 年〈深山古木〉雙松構圖即受元代吳鎮的影響。

如上所述江氏山水繪畫構圖之演變情況，可以發現其趨勢大致呈為：第一期即有學習但不抄襲的構圖觀念，第二期嘗試與摸索新

的構圖型態，第三期形成自具個人特色的構圖，第四期發展出各種
意念的構圖且運用自如。此再進一步論之，也就是從簡單到複雜，
從複雜到精粹，再由精粹至多樣化；因此第二期與第四期的構圖，
雖表面上看似皆各具多種特色類型，但實已非同級可論，正如俗
云：看山是山、見山非山、看山又是山的情形一般，經過一番修為
前後所見同樣是山，胸襟心境已然不同。而江氏此一極高的構圖造
詣，不僅有別與溥心畬的藝術思想、風格特色，更為自己贏得專擅
造境的美譽。

(三)各期筆墨演變情形

由於江氏對於繪畫方面的認知，大抵承繼傳統文人的書畫理
念，以致在繪畫表現上十分講究用筆用墨，這樣重視筆墨的想法於
江氏山水繪畫各期皆然，不曾例外。

以第一期來說，限於年代久遠及史料的不全，致無法切確的掌
握江氏當時學習的概況，今僅能從文獻上得知：江氏早期應從芥子
園、點石齋等畫譜入門⑱；及因屢請小學同學鮑弘達之父鮑二溪先
生為其畫潤色修飾，推估與黃賓虹、漸江畫風有所接觸；另於家書
中曾言此際喜愛董其昌清簡的畫風⑲；渡海後錄列溥門，私下臨寫
溥氏畫作及南宋冊頁。不過茲如再與此期現存的三張作品對照，似
只能確定：1948 年〈山水卷〉畫中的山體與巨石描寫，出現有如

⑱　按江氏自述，見江兆申（1992），〈我的藝術生涯〉，《名家翰墨》，35
　　期。

⑲　此見許郭璜（2002），〈靈漚勝境──江兆申先生的文與藝〉注釋 46。
　　收錄於高雄市立美術館編（2002），《嶽鎮川靈──江兆申書畫藝術
　　展》，高雄市立美術館，頁 21。

漸江折帶皴法與方筆用筆方式，且同漸江一般少作苔點；1951 年〈空山鳴澗〉、1964 年〈曳杖閒吟〉兩件則均屬溥師風格，筆意已較前作肯定有力，且多以中鋒用筆，就連皴紋亦然，致皴紋看似披麻卻又類如斧劈。故以得見之作看來，江氏此期似較傾向北宗用筆形式。

　　而第二期筆墨方面的演變，由於所存畫跡較多，明顯可見呈現下述幾種：1.黃賓虹的筆墨方式，如 1965 年〈浪花搏雪〉、1968 年〈花蓮紀遊冊之六〉、年代未詳〈桐江夜泊〉及 1973 年〈水鄉清夏〉，皴紋較繁密，用筆仍為中鋒，但屬於圓筆的方式，多以濃墨作苔點或遠木。2.溥心畬的筆墨方式，如 1966 年〈桃花源圖〉、〈碧峰青隱〉，皴紋、林木一如前期溥師雄勁用筆，多方筆多折帶。3.石濤的筆墨方式，1969 年〈舊居圖〉、1970 年〈定光庵圖〉、1973 年〈幽居圖〉顯見流暢用筆、簡淡用墨受到石濤的影響，尤其以拖泥帶水的淡墨抽象勾畫山石輪廓。4.融聚多家的筆墨方式，如 1968 年〈花蓮紀遊冊之十一〉山巖輪廓多以峻拔的方筆為之，再以斧劈筆意皴擦巖壁及濃墨混染暗處，不單有溥師之風，也與夏圭、唐寅等北宗筆法形式類似。另 1973 年〈長夏山水〉則是以中墨鉤完山體外圍，接著使用又短且虛的折帶方筆斫出稜角，其係屬於結合黃、溥風格的筆法。從此期所出現諸多筆墨形式，及忽而南宗忽而北宗，又忽而南北合一的異動，可以見到江氏在謀尋專屬自己個人筆墨特色的軌跡。

　　至於第三期的筆墨，江氏在前一期廣泛習練與嘗試融合後，以匯聚黃、溥、石三家之長，及行書靈轉的筆意，並參酌張大千的破墨、潑墨之法，發展出屬於個人風格之「蒼茫森嚴類型」繪畫：如

1978 年左右之作〈重江疊嶂〉、1978 年〈覓句〉、1979 年〈斷峽飛泉〉均見此際江氏用筆迅疾鋒利，用墨酣暢濃鬱的形式。然此一筆墨形式，江氏後因「仿宋羅紋紙」不易渲染的紙性，遂於墨法方面稍作修正，改為逐層平塗的方式，形成此期「奇崛穆靜類型」之作：例 1981 年〈陸劍南詩意圖〉、1984 年〈江干煮茗〉、〈湖山清眺〉等，已無前一類型水墨淋漓的情況，但卻特顯交疊石紋肌理之豐富筆觸，及墨色積染的山體厚重整體感。而按此期二類型畫風演變以觀，仍是以北宗筆法為多，而漸漸融入南宗用筆的趨勢概況。

最後在第四期的部分，江氏受臨書〈石鼓文〉與巧不如拙的觀念影響，明顯呈現筆速趨向和緩、筆意轉為用拙、筆法融合二宗的發展情形。如 1985 年〈銀潢瀉月〉、1988 年〈夾江遙屬〉用筆已為前期凝遲端重，但見力道入木三分。而 1991 年〈懸泉飛瀑〉則見江氏已突破古人成就，巧妙地將北宗方筆與南宗圓筆兩大系統融合於一畫的表現方式；尤其同為 1991 年所作之〈長林大澤〉，江氏更不為傳統的皴法所制約，甚把北宗方筆簡化成橫斜寫之、南宗圓筆以豎直墨線為之的表現形式。此期筆墨大致說來，廓線仍為前期具黃、溥、石三家特色的線條，皴線為南北二宗筆法以連綿細密、交互使用的情形。

以各期所見作品用筆用墨情形，可以看出其演變脈絡概為：第一期以北宗筆墨形式出發，第二期嘗試南北二宗筆墨，第三期漸漸融入南宗用筆，第四期圓滿融合南北二宗。而若以筆墨的純熟度來論似可分做四個階段：第一期是「生」，第二期為「熟」，第三期屬「巧」，第四期轉「拙」。從筆速方面而言則見由一、二期的

慢，到第三期的快，第四期復又歸為慢。江氏繪畫藝術成就得以受人肯定，與其深具個人特色之筆墨有極大的關聯，不過觀察上述江氏筆墨變易之況，筆者發現成功確為努力與求變所換來的。

㈣各期設色演變情形

　　江氏早期設色的表現，限於觀察圖錄與無直接師從的緣故，溥師生前首次閱江氏繪畫作品時，曾指出筆墨大致如此，但設色有誤⑫；不過，這樣設色方面的問題，後在江氏不斷力求改善下，不僅不見偏失存在，且亦成為江氏繪畫特色之一。其各期設色演變情形，大抵簡要如下。

　　第一期的階段，因江氏於大陸時期主要師法或接觸的名家，不論是漸江、董其昌、黃賓虹等均屬設色極為簡淡的風格，故其早年之作如 1948 年〈山水卷〉、1951 年〈空山鳴澗〉用色均然如此。後入寒玉堂受溥師的影響，明顯設色較先前為濃，但仍只屬淺絳山水，1964 年〈曳杖閒吟〉即是一例。

　　第二期的設色部分，由於江氏廣泛的學習各家所長，及因紙質的不同，而設色的處理也有所不同。如在此期屬「黃賓虹風格類型」之作：1965 年〈浪花搏雪〉、年代不詳〈桐江夜泊〉，以及屬「石濤風格類型」：1969 年〈舊居圖〉、1970 年〈定光庵圖〉、1973 年〈幽居圖〉等多為生紙，故依舊為淺絳設色。而屬「溥心畬風格類型」：1966 年〈桃花源圖〉、〈碧峰青隱〉，及「綜合風格類型」：1968 年〈花蓮紀遊冊之十一〉則因採絹布為之，是以設色較為富麗艷郁，但不到「青綠山水」的用色程度，應

⑫　江兆申（1992），〈我的藝術生涯〉，《名家翰墨》，35 期。

屬「小青綠」一類在水墨淡彩的基礎上，薄罩青綠。

　　至於第三期的色彩處理，江氏在受張大千的破墨、潑墨等法影響之時，也吸收了潑彩技法的觀念；但或因個人偏好的問題，江氏並無完全仿照大千居士的潑彩，僅調和顏色之際用水較多、用色較為飽和而任其酣暢而已，如此期「蒼茫森嚴類型」1978 年的〈覓句〉，即為代表之作。不過，此況在後來江氏為求適用「仿宋羅紋紙」而有所收斂，並發展出逐層敷染的作法，然林木的部分仍保留暈滲的效果，例如此期「奇崛穆靜類型」1984 年〈江干煮茗〉、〈湖山清眺〉等作，皆見林木以大量的花青塗染，呈現一股清新的涼意。

　　在第四期的設色上，此時的江氏不論於構圖或筆墨均達成熟的創作高峰，故設色方面亦然；且因此期的表現樣貌特多，江氏總能因應紙材、風格的需求，來做最佳用色方式的考量。如 1985 年〈銀潢瀉月〉成功地營造出月色迷濛而閑靜的氣氛；1991 年〈懸泉飛影〉充分地表現山色多嬌嫵媚，具有雅緻簡潔之現代風格；1993 年〈江山新雨〉則極少施彩，以凸顯筆墨的精采。

　　中國傳統繪畫表現傳到宋、元文人畫時，對於色彩的需求已趨簡單，而江氏承繼文人的繪畫理念，故在設色處理亦求單純，因而各期變化的幅度不大，只能見其趨勢大致從第一期淡彩、淺絳山水，到第二期增加「小青綠」的設色，第三期略有大千居士的潑彩之風，最後第四期用色收放自宜而氣韻生動。另江氏雖說大抵承繼傳統文人的繪畫觀，但設色方面也可從江氏不少的作品中，看到突破創新的一面，如 1984 年的〈江干煮茗〉以赭紅遍染中景江巖及醒渲遠山，此是歷來少見的設色作法。

　　總覽以上，從各種角度對江氏山水繪畫演變趨勢的探究，筆者驚訝地發現──在世人口中譽以天才、眾人眼中視為異數的江氏，並非生而知之、生而能之，無須透過學習便具其才其藝；事實上江氏亦是從學習、摸索、發展到有所成就，與一般人所歷經的過程並無不同。是以，江氏繪畫藝術成就及其案例，又是「天道酬勤」的再次證明。

第五章
江兆申的繪畫成就與影響

　　對於江兆申繪畫藝術的探討，從江氏的繪畫創作背景開始著手，到其繪畫理念的探索，再逐就江氏繪畫作品來進行觀察，以了解其繪畫風格形成的因素與特色，最後至本章將涉論江兆申的繪畫成就與影響。關於茲部分，筆者在第一章緒論時，便曾提出疑問：在學界與藝壇中普遍對江氏繪畫藝術有極高的評價，何以部分論者持有異見，以為江氏藝術風格仍難脫古人之貌，缺乏獨創性與藝術性的表現，因而輕漠以待？針對這個問題，筆者經前面幾個章節深入研究後發現，固然江氏繪畫題材如人物、花卉及創作大宗的山水畫，依然為傳統藝術範疇之內的畫科；且形式亦不外乎傳統繪畫之卷、軸、冊頁三類；另材料方面大抵亦是筆、墨、紙、硯文房四寶等書畫工具，但如細考詳查則不難見到江氏在傳統繪畫的基礎上，所立的新意與所行的改變。

　　而之所以有部分論者會持其他的意見，或對其繪畫藝術成就置疑。筆者以為人見互異本是常態，何況不同的時代環境自有不同的看法；縱使時代環境一致，因個人背景、歷練、性格、知識等之有

別，亦會產生見解的差異。例先前在探討江氏渡海之前時空環境背景時曾述，民初國畫改革蓋為當時有志之士相同的主張，然而雖主張相同但因應之策卻人人不同，如：徐悲鴻、蔣兆和採「引西潤中」；林風眠以「融和中西」；黃賓虹、齊白石則是「借古開今」的方式。又以江氏渡海後之臺灣 1950、1960 年代時空環境來說，當時畫壇上即有傳統繪畫與東洋畫（膠彩畫）間的「正統國畫之爭」，以及東方、五月畫會不滿印象派一類西畫而興起之「現代繪畫運動」，其各股勢力對藝術的主張皆不盡相同，甚至有些部分可以說是相互牴觸、不可相容。

何況江氏晚年所處年代已近新世紀的來臨，許多藝術流派、思想紛紛而起，雖有後現代主義提倡尊重傳統藝術的概念，但事實上許多追求新異的表現者對傳統繪畫藝術，仍無法有深刻的體認或給予較客觀的評價，因此江氏繪畫藝術為部份人所質疑或忽略，亦非特殊之例或屬奇聞異事。是故，筆者此試從諸多的評價中探討江氏繪畫之成就，以求全面性地了解江氏在繪畫史上的地位，及檢視其對於後世繪畫藝術的影響，遂將本章分為二節來行探究。

第一節　成就評價

江氏自 1965 年於臺北中山堂舉辦首次個展起，即為人所注目，甚因首展優異的表現，在陳雪屏、葉公超二位先生的舉薦下，離開從事已有十多年之久的教育工作，轉往故宮書畫處任副研究員一職。後來雖因研究成果頗具規模，在藝術史學領域中有其相當的地位；不過，真正嶄露頭角應是 1975 年於日本東京中央美術館舉

辦「江兆申、曾紹杰書畫篆刻展」並印行《江兆申詩文書畫篆刻選》之後，自此備受肯定的江氏繪畫藝術，其評介的論文專書亦相隨而至，且有愈往後愈多的情形。

　　其中論述江氏繪畫成就較為重要的文章書籍有：楚戈〈水墨畫對現代的適應——試論江兆申的新野逸精神〉；巴東〈在傳統中再造新境——試論江兆申的水墨畫風〉、〈始知真放在精微——試論江兆申的水墨畫風〉、〈中國古典文人書畫風格的現代中興——從文化的層面觀察江兆申的藝術成就〉、〈江兆申與中國正統畫派的再詮釋〉；王耀庭〈卓然屹立於傳統之上——江兆申的繪畫〉、〈江兆申專輯〉、〈記江兆申先生的書與畫〉；莊伯和〈論江兆申畫〉、〈文人畫最後一筆——論江兆申畫〉；許郭璜〈靈漚勝境——江兆申先生的文與藝〉；蔣勳〈文人畫的南渡——溥心畬與江兆申〉、〈孤傲與秀潤——從漸江及唐寅看江兆申畫風〉；林吉峰主編《江兆申的藝術》；新光吳氏基金會印行《江兆申先生紀念集》。此外還包括兩場專對江兆申繪畫藝術而舉辦的會議：一是1993 年 8 月 30 日邀請兩岸藝文、學術等領域精英在北京故宮「漱方齋」召開的「江兆申書畫藝術座談會」❶；另一則為 2002 年 5 月 30 至 31 日假國立臺北藝術大學國際會議廳舉行之「嶽鎮川靈——江兆申書畫藝術國際學術研討會」，其中包含汪中、張子寧、徐建融、史美德（Mette Siggstedt）教授等人提出論文發表。❷

❶　此見張瓊慧（1993），〈江兆申書畫藝術座談會〉，《藝術家》，221期，頁 405－416。

❷　其議程請參閱臺北藝術大學關渡美術館編印（2002），《嶽鎮川靈——江兆申書畫藝術國際學術研討會》，臺北：臺北藝術大學關渡美術館。

　　針對以上各家的說法，及個人融合研究觀察所得，筆者以為江氏繪畫藝術成就或可整理如下幾項：

一、筆墨融合南北二宗而自有面貌

　　由於江氏個人藝術傾向與喜好之緣故，以及江氏山水繪畫早期的師法對象，多與北宗剛勁用筆有所關聯，如：第一期時之漸江、溥心畬，第二期溥心畬所推崇的明代唐寅及南宋畫風，致江氏所依循的用筆模式，基本上較偏屬北宗方筆一脈；尤其在山體的皴廓線條部分，在寒玉堂師門長久的影響之下，幾乎已成定性，至第三期江氏已自行建立個人繪畫風格依然如此。

　　但此況在江氏不斷力求精進突破之下，和江氏臨寫〈石鼓文〉三百通，使得第四期繪畫明顯有南宗中鋒圓筆的出現及增多的趨勢，其中更重要的是——江氏在同一畫幅中既用北宗方筆，又有南宗圓筆，且巧妙地將之融合於一體，如 1991 年〈懸泉飛瀑〉等作。對於這樣結合南北二宗的用筆方式，按巴東的說法為明四家之中兼擅院派與文人畫兩種筆法的唐寅，所企圖致力達成，但卻隱含而未能彰顯的目標❸，故唐寅在同一張作品中，往往須視紙絹材質或畫題預設之不同，尚只用一種風格表現；但江氏卻可在其山水作品中，同時運用方圓兩種筆法。

　　是以，筆者以為江兆申在古人皆難以如願的情形下，能使南北二宗達到某種程度之融合與聯繫，作品不僅有北宗豪邁雄渾的氣

❸　巴東（1991），〈在傳統中再造新境——試論江兆申的水墨畫風〉，《國立歷史博物館館刊——歷史文物》，2 卷 10 期，頁 63－70。

勢，又蘊涵南宗含蓄溫潤的精神，此一努力與成就是不容輕忽。

二、破除全盤西化迷思而推陳出新

　　江氏所處的時代背景，不論是渡海前的大陸時空，或是渡海後的臺灣環境，因西方勢力日益的增強，突顯東方諸國國力的衰微；就連雄傲亞東數千年之久的中國亦一度幾乎淪落半殖民地的境遇，造成部份國人對中華文化有輕疑的態度，及價值判斷有偏頗混淆的觀念。例先前筆者已行探討的民初維新思想，及臺灣 1950、1960 年代過度強調西化的「現代繪畫運動」等，皆對自身文化的傳統藝術存有不太客觀的見解，或以一貫的思考模式逕行貼上「舊」字標籤。

　　對此本書研究對象人物——江兆申曾感慨今人所謂「新」，實際上是指「西方」，只要是源自西方，不管前人重複過多少次，即使是數百年前的風格，也是「新」的；而只要是出自於中國本身的便是「舊」，亦無論前人是否曾出現過類似的風格表現皆是「舊」的。❹

　　同樣對於這般態勢，巴東亦作此表示：

　　　　在這樣一個時代背景下，現代從事藝術工作的中國人勢必或多或少都受到這種反傳統的潛意識暗流制約。因此在藝壇中常會聽到一些批評是「某人的畫好是好，可惜太傳統了。」

❹　此按江兆申先生於 1995 年 5 月 12 日在瀋陽魯迅美術學院之最後演講錄影實況。

實際上類此的藝術觀點，反倒是觀念混淆矛盾的明顯呈現；因為一張繪畫假如真是好的話，那就不會「可惜」，會「可惜」的話，它就不應該是一件好的藝術作品。這其中的問題出在於把傳統當做是一種「原罪」的觀念，這種邏輯推演的結果即變成：新的＝好的，舊的＝不好的。然而即使是這樣的邏輯推演中，卻仍然還有矛盾謬誤的產生。❺

　　因此，處在如此的環境氛圍中，藝術工作者在選擇創作題材、形式、材料，除基於個人性向的考量外，確實也不免會受到某種觀點的壓力或限制。雖然筆者並不認為選擇傳統藝術來行表現者，如同巴東、楊立舟所謂必須具備極大的膽識，因為其實選擇以傳統藝術作為表現定有其慮，或時代環境許可，或有其支持欣賞群眾，或對新的表現形式不認同。不過，如擇選傳統藝術表現，又循其傳統的養成方式來學習、增加其藝術內涵與深度，則真需有極大的毅力及對自身文化的信心。就此一層面來看，筆者以為江兆申即是固守傳統藝術形式，而又有傑出表現者之一。

　　關於江氏這一方面的成就，歷來提出論述者極多，如與江氏有同事之誼，為江氏戲稱為「國畫界的搗蛋鬼」❻的楚戈在〈水墨畫對現代的適應——試論江兆申的新野逸精神〉中談到：

❺　巴東（1996），〈中國古典文人書畫風格的現代中興——從文化的層面觀察江兆申的藝術成就〉，《國立歷史博物館學報》，3 期，頁 113－126。

❻　此係為楚戈自述，見楚戈（1997），〈平生風義兼知己〉；收錄於新光吳氏基金會（1997），《江兆申先生紀念集》，臺北：新光吳氏基金會，頁129－132。

我（楚戈）畢生為提倡新繪畫，與舊勢力惡鬥。但看江兆申的國畫，我已無復起新舊之念了，原來在舊的基礎上，也能生產令人如此感動的新意。**❼**

1993 年在北京舉辦「江兆申書畫藝術座談會」，大陸中國美術館副館長楊立舟於會中發言：

> 五十年代之後，臺灣經濟發展的很快，傳統文化受到西方各色潮流思想的衝擊，較之大陸更要提早二、三十年，而且影響範圍更廣。在這種情況下傳統藝術所受到的挑戰也比較嚴重，江兆申卻能夠明察秋毫，我行我素堅持傳統民族繪畫，就個人的道路進行探索與追求，李可染在他的藝術格言裡有一句「可貴者膽」，我覺得在創新和繼承方面江兆申也具有這樣的膽量，我認為很值得學習和宣揚。在大陸當前傳統繪畫也受到衝擊的情況下，江兆申包容古今，在新的時代進行鑽研、領悟、掌握和探索，我相信他的作品是經得起時間淬煉。**❽**

同在 1993 年「江兆申書畫藝術座談會」上，中央美院美術史

❼ 楚戈（1980），〈水墨畫對現代的適應——試論江兆申的新野逸精神〉，《雄獅美術》，113 期，頁 94—104。原刊在江兆申（1979），《近代中國美術——江兆申作品集》，臺北：雲岡文化事業公司。

❽ 此見張瓊慧（1993），〈江兆申書畫藝術座談會〉，《藝術家》，221 期，頁 405—416。

系教授邵大箴論述：

> 而「新」方面，我覺得最主要就是要有時代的烙印、痕跡、
> 氣氛、不同於前人，就可以了，我們看到江兆申的畫，經過
> 他個人的體會，把傳統各派之長用他自己的語言表達出來，
> 我認為這就足夠「新」了。透過江兆申這位臺灣文人畫的代
> 表人物，他既文又新的作品，對我們包括大陸畫家在內，有
> 很大的啟發……

另謝稚柳評論江氏繪畫時謂：

> 以清人之筆墨，運宋人之丘壑，而澤以時代之精神氣韻。❾

　　從以上的讚譽聲中，可以發現江兆申繪畫藝術是獲得各方高度
的肯定，絲毫不受其屬傳統藝術的表現形式所影響，或減低其藝術
價值，且這些佳評，筆者以為似乎多半出自於訝異驚奇，帶有不能
置信或感到不可思議的語氣——江氏所行的路線，不就是清末以降
維新論者所鄙視的方向，或主張全盤西化的人士所攻訐之途徑，又
怎麼可能還有發展的餘地或創新的空間？不過，從前章的介紹及就
作品來看，江氏確實做到了，完成一般人眼中所謂不可能的任務，
也證明著即使形式與內涵皆承襲傳統、與傳統無異，仍然可以有所

❾　徐建融（1997），〈越是傳統的，越是現代的——看江兆申的畫品與意
　　境〉，《山藝術雜誌》，89 期，頁 113。

作為及特具發展的空間，同時打破了維新及全盤西化的迷思。以此而論，茲又是江氏繪畫藝術的成就之一。

三、致力藝術史學研究而卓具成果

本書雖旨在探討江氏繪畫藝術，且藝術史學看似與繪畫並無直接關聯，但倘仔細地回顧江氏任職故宮之後的繪畫表現情形，則隨可發現其研究工作對繪畫創作有一定程度的影響：如 1966 年〈碧峰青隱〉出現多視點且奇異的構圖形式，應與當時江氏著手研究中國山水畫構圖意念等有關；在江氏山水繪畫第二期時，其所以發展石濤風格類型因素之一，即為旅美參訪研究得見許多石濤真跡與資訊；另外 1968 年〈花蓮紀遊冊之十一〉風格類近夏圭、唐寅，正因當時江氏鑽研於明代唐寅、南宋畫風之故。因此筆者以為江氏在繪畫方面無任何直接師承的情況下，竟能達到今日的成就，誠與研究工作有密切的關係，故江氏在藝術史研究所作的努力當不容忽視。

有關江氏藝術史學方面的優異表現，筆者在介紹其生平經歷時也曾加以說明，如 1966 年 2 月完成首件藝術史論文〈唐玄宗書鶺鴒頌完成歲考〉；1967 年〈楊妹子（上）、（下）〉一文證實楊妹子即是南宋寧宗之后楊皇后本人，而非世人素來以為的楊后之妹；1967 年起陸續發表多篇研究唐寅的論文，後輯為《關於唐寅的研究》；1970 年提出〈從畫家構圖意念來看中國山水畫的舊有進展〉；1971 年起陸續發表〈文徵明行誼與明中葉以後之蘇州畫壇〉共六篇，後合為《文徵明與蘇州畫壇》一書。是以此不再重複贅述，逐將江氏此一成就發表論述的學者看法列舉於下。

如劉曦林在 1993 年「江兆申書畫藝術座談會」上分析：

> 江兆申走過這樣的道路奠定了學養的基礎，在看畫、鑑定
> 畫、研究畫的過程中，把握藝術規律與藝術語言，江兆申的
> 畫是一種史家之畫、學者的畫，讓我聯想到中國近代美術史
> 上的陳師曾、鄭午昌、黃賓虹、余紹宋、潘天壽、傅抱石、
> 俞劍華、沙孟海、啟功、徐邦達等到江兆申幾位都有這樣一
> 種現象，有許多美術史家最後畫的畫不亞於專業畫家，這說
> 明了一個中國傳統特殊的文化現象，如果辦一次中國美術史
> 家的畫展，我相信是最成功的畫展。❿

前密西根大學藝術史教授艾瑞慈推崇江氏是一位傑出的藝術家
及藝術史學者，尤其在書畫創作與研究上的成就，他受的是傳統訓
練，但卻融合了西方觀點；因此書畫研究者，無論中西，都對他廣
博的知識和鑑賞能力極為佩服，從他身上學到許多可貴的經驗，並
云：

> 如此贏得敬重，絕非虛飾的禮節詞令，想想在書、畫、詩
> 文、藝術史、篆刻，乃至博物館行政，這幾門裏，能想得出

❿ 劉曦林，按為大陸中國美術館研究員。文見張瓊慧（1993），〈江兆申書
　畫藝術座談會〉，《藝術家》，221 期，頁 405－416。

同時擁有第一流地位的人才，如江先生者嗎？⓫

　　曾受教於江氏的顏娟英在〈畫家的左手——江兆申的藝術史成就〉一文中，探討其師此方面的造詣，且表示從吳派畫九十年展到編寫精華圖錄：如《宋畫精華》、《文徵明畫繫年》，其研究水準迄今無人能超越。⓬

　　另陳葆真也撰文〈記江兆申先生和他的藝術史學〉介紹其師江氏於藝術史研究之成果，及說明江氏所提倡的實證式藝術史研究方法，是以紮實的學術研究為基礎，配合實物作專題展覽，係乃當時美國博物館界盛行的展覽方式之一。而故宮在江兆申提倡此研究方法下，舉辦「吳派畫九十年展」，吸引國內外學界的注目，並於後來陸續推出一連串的研究專題特展。⓭

　　從以上許多學者對江氏藝術史研究方面的討論與重視；及江氏於 1969 年以〈六如居士之身世〉一文通過獲邀旅美參訪研究一年；1985 年應邀參加美國紐約大都會博物館舉辦以「文字與圖

⓫　王耀庭、何傳馨（1997），〈自己苦學卓然大家〉，收錄於新光吳氏基金會編（1997），《江兆申先生紀念集》，臺北：新光吳氏基金會，頁 167－168。

⓬　顏娟英（1992），〈畫家的左手——江兆申的藝術史成就〉；收錄於林吉峰主編（1992），《江兆申的藝術》，臺北市立美術館，頁 7－15。同時亦收錄於許禮平總編輯（1992），《江兆申特集（下）》，臺北：名家翰墨，頁 56－85。

⓭　陳葆真（1992），〈記江兆申先生和他的藝術史學〉；收錄於林吉峰主編（1992），《江兆申的藝術》，臺北市立美術館。同時亦收錄於許禮平總編輯（1992），《江兆申特集（上）》，臺北：名家翰墨，頁 40－55。

像：中國詩、書、畫之間的關係」為主題之國際討論會，並於會中發表〈從唐寅的際遇來看他的詩書畫〉一文，可見江氏除了在書畫藝術上有傑出的表現，其在藝術史學領域亦有極高的評價與地位。

四、爲中國傳統文人書畫另闢蹊徑

江氏的繪畫藝術，向來多為論者將之與文人繪畫相連結；其繪畫成就，亦都從文人畫的角度來加以定位。

如黃光男在〈文人山水的知音——江兆申〉文章開頭便云：

> 江兆申為當今藝壇鮮見之集詩文、書畫、金石、篆刻、藝術史涵養於一身的文人。**⓮**

姜一涵〈江兆申成功三要訣——看的準、走的穩、落手狠〉將江氏與中國藝術史上「明大四家」相評比，其言：

> 若從明代說起，他的詩書（印更不必說）都會超過「明大四家」……在畫的風格上……江先生在才華、性情、風格上最接近的應是唐寅……**⓯**

巴東於〈在傳統中再造新境——試論江兆申的水墨畫風〉中

⓮ 黃光男（1992），〈文人山水的知音——江兆申〉，《現代美術》，45期，頁8—11。

⓯ 姜一涵（1996），〈江兆申成功三要訣——看的準、走的穩、落手狠〉，《美育》，77期，頁26。

論：

> 在當今臺海兩岸的中國水墨藝壇中，能將中國文人雅緻的傳
> 統，包括詩、文、書、畫、篆刻等同時做最徹底精粹的保存
> 者，幾可謂江兆申一人而已。這在兩岸中國急遽變動轉換的
> 工商社會環境中，不可不謂一異數。因為他的畫作顯示了傳
> 統繪畫（文化）在現代世界，即使形式與內涵的實質都不
> 變，也仍然具有發展的生命力與空間。❶

　　楚戈在〈水墨畫對現代的適應——試論江兆申的新野逸精神〉
如此描述：

> 當代畫家中，在純水墨的境界上的成就，江兆申是極重要的
> 人物。他的畫充份的表現了野逸自然的精神，達到了「向出
> 天機、筆意縱橫」無聲詩史的境界，他恐怕也是中國精於
> 「詩、書、畫、金石」四絕最後的一位「士體」藝術家。使
> 中國水墨對時代的適應，以及對未來的發展充滿無限的可
> 能，江兆申無疑也是功臣之一。❷

❶　巴東（1991），〈在傳統中再造新境——試論江兆申的水墨畫風〉，《國
　　立歷史博物館館刊——歷史文物》，2 卷 10 期，頁 63—70。

❷　楚戈（1980），〈水墨畫對現代的適應——試論江兆申的新野逸精神〉，
　　《雄獅美術》，113 期，頁 94—104。原刊在江兆申（1979），《近代中
　　國美術——江兆申作品集》，臺北：雲岡文化事業公司。

　　而各方論者意見之所以如此一致，主要在於江氏繪畫藝術形式，受時代背景、地域環境、書畫相傳的家世、生平經歷，以及江氏個人之繪畫理念，導致呈有詩書畫印的內涵及重視筆墨表現的要求；且精神上亦掌握文人繪畫的特點，具如民初陳衡恪所謂之文人的性質與趣味，洋溢著一股濃郁的文人氣息；而江氏的藝事養成模式、內容，也讓人頗覺近似古代傳統文人教育。然重要的是江氏繪畫藝術，雖承自古代文人繪畫的傳統，但卻處處求新求變、富新時代的創造精神，其成就表現足以改變近人對文人繪畫的負面印象，重新評估文人繪畫的價值，及打破維新或全盤西化的迷思，為中國傳統文人繪畫立下新的典範，與開擴無盡的發展空間。

第二節　影響概述

　　江兆申繪畫藝術對於後世的影響，如以現今可見的發展情勢來看，江氏繪畫藝術與古之大家同列於繪畫史上供後人學習，以及其影響力持續發光發熱擴延更長久的未來，當是可以預期。筆者所執的理由，在於江氏繪畫藝術不論在「廣度」或「深度」兩個層面，均有一定程度的作用與影響。

　　先就「廣度」這個層面來說，前節論述江氏繪畫成就時，曾提到其打破了全盤西化的迷思，使得兩岸等地之華人省悟到過去輕忽傳統文化的錯誤，進而檢視自身文化優良的一面，重新認識文化傳承的重要與肯定自身文化，且赫然的發現——原來不用強調維新或全盤西化，傳統之中本就包含新意、在傳統之上也能有所創新。而此點顯示著江氏繪畫發揮的力量，同時也代表廣大的觀者普遍所受

深遠影響的程度。

　　再以「深度」這個層面來說，除了上段探討廣度方面的影響，所形成對江氏繪畫藝術的支持力量外，江氏尚有一群向心力甚強、藝術成就又高且齊之門人；茲將目前活躍於藝壇的靈漚館弟子，約莫按年齡排序介紹如下：

【圖 5-2-1】陶晴山，〈長郊色綠〉，1999 年，水墨紙本，56×63 公分。

　　陶晴山，出身於書畫門第，為當代名家陶芸樓先生之哲嗣，祖籍浙江紹興，1938 年生於南京。1948 年父親陶芸樓受好友臺灣士紳林熊祥之請來臺展出，然緣時局驟變，自此舉家定居於基隆。1952 年陶晴山就讀基隆市立中學，適值江兆申先生於該校執教，任陶晴山之班級國文、美術等科授課老師；因家傳淵源，陶晴山年少即有優秀的繪畫表現，而蒙獲江氏留心提攜，屢於課餘傳授畫

藝。後陶晴山入國立藝專，又逢江兆申也於藝專兼課，再次有親炙
江氏書畫的良機。1969 年陶晴山引薦當時同在基隆中山國中擔任
教職的李義弘進入江門。故陶晴山不僅追隨江氏習畫甚早、為期亦
長，且為靈漚館弟子當中最年長者，致作品【圖 5-2-1】除呈父親
陶芸樓水墨華茲之韻外，更兼有江氏濃郁的文人風骨，經常獲邀參
與許多重要大型的展覽活動與舉辦個人書畫展：如 1977 年國立歷
史博物館「中西名畫展」；1980 年國泰美術館「當代名家書畫
展」及任基隆救國團國畫教師；1983 年參展「中韓書畫展」；
1984 年 9 月首次個展於臺北敦煌藝術中心；1988 年應邀參加臺灣
省立美術館「中華民國美術發展展覽」、國立歷史博物館「當代名
家書畫作品五年美國巡迴展」；1990 年 8 月二次個展於臺北有熊
氏藝術中心，及應臺灣省立美術館之邀參加「臺灣省美術三百年作
品展」；1991 年臺灣省立美術館「海峽兩岸當代水墨畫會聯
展」、「國畫山水研究展」；1993 年於新加坡吳氏藝廊舉辦個
展；1996 年 4 月陶晴山與兄長陶一經先生應基隆市立文化中心之
邀舉辦「雙陶書畫展」，出版《陶晴山作品集》；1999 年基隆市
立文化中心「跨世紀六家特展」，出版《陶晴山——墨雨山靈》。
今陶晴山雖近古稀之年，然仍為書畫藝術傳承而努力，於臺北市國
稅中心、蕙風堂等處授課，為北臺灣地區文化藝術的重要推手，其
傳人優秀者有謝美芸、陳明貴、王順章、蔡文玉等。

　　周澄，字蓴波，1941 年出生於臺灣宜蘭，為江氏任教宜蘭頭
城中學時期的學生。1961 年周澄因就讀師範大學美術系，寄宿於
當時已轉至臺北任教的江氏寓所一年，遂自學生時期即入靈漚館門
下，為跟隨江氏習畫資歷極深的弟子之一，故頗得江氏文人藝術的

【圖 5-2-2】周澄，〈林斷山明〉，
1982 年，水墨。

【圖 5-2-3】周澄，〈敦煌秋色〉，
1999 年，水墨。

精髓，在書、畫、篆刻等方面均有極高的成就，如：1965 年以二
十五歲之齡獲葉公超、陳子和、高逸鴻三位書畫前輩推薦為全國美
展之免審查畫家；1974 年獲第七屆全國美展篆刻類第一名；1976
年任教於國立臺灣師範大學美術系；1978 年出版《周澄書畫篆刻
集》；1979 年即任教於國立藝專美術科；1981 年獲中興文藝創作
國畫獎章、吳三連文藝創作獎國畫類，及獲中山文藝創作獎篆刻
類；1983 年由藝術圖書公司出版《周澄山水集》、《周澄山水畫
法》；1989 年出版《周澄作品集》；1990 年與江兆申先生聯展於

臺北有熊氏藝術中心；1991 年出版《黃山紀游冊》；1992 年出版
《周澄山水畫集》；1993 年出版《周澄工筆冊頁選集》；1999 年
獲頒英國聖喬治大學榮譽藝術學博士學位⑱；2003 年應邀在大陸
北京故宮博物院繪畫館舉辦個展。在繪畫上，由於周澄早年深受江
氏的影響，是以呈現一派靈漚風格，如其 1982 年〈林斷山明〉
【圖 5-2-2】；然近年來周澄在不斷追求自我突破，及遍訪世界各
地名山大川後，以得其師之神而脫其師之形為目標，近作已然蛻變
有自家之風，如 1999 年〈敦煌秋色〉【圖 5-2-3】。目前周澄雖鮮
少擔任教職授課傳藝，而潛心於書畫創作，但旗下靈漚第三代弟子
如張禮權、陳明貴、黃子哲、官大欽、林妙鏗、陳淑娟等均展開藝
業，江氏繪畫的影響力可盼持續擴散遠佈。

　　李義弘，現任教於國立臺北藝術大學美術系。其 1941 年出
生，臺南縣西港鄉人。1966 年畢業於國立臺灣藝術專科學校，後
於基隆擔任教職時經同事陶晴山的介紹，於 1969 年開始師事江兆
申先生。自稱藝專三年尚未開竅的李義弘，在進入江門之後方對傳
統書畫奧秘有所領悟，畫藝也因而突飛猛進，屢造各界肯定的佳
績，如：1979 年首次個展於臺北春之畫廊；1980 年榮獲中山文藝
創作獎；1982 年在臺北阿波羅畫廊舉辦畫展；1983 年獲吳三連文
藝創作獎及於臺中名門畫廊個展；1984 年再次個展於臺北阿波羅
畫廊，八月任教國立藝術學院美術系；1985 年出版《自然與畫

⑱　該次亞洲地區獲頒英國聖喬治大學榮譽藝術學博士學位僅有三人，除臺灣
　　地區的周澄外，尚有新加坡前輩畫家劉抗及香港嶺南派耆宿楊善深，周澄
　　能與二位輩份及成就均高的藝術家同獲推薦，足見其畫藝已蜚聲於國際。

意》；1986 年於臺北敦煌藝術中心、阿波羅畫廊舉辦印北行腳專題畫展；1988 年假歷史博物館、臺北敦煌藝術中心舉行「大樹之歌」專題畫展；1995 年應臺南縣立文化中心邀請舉辦「李義弘畫展」；1996 年出版《李義弘水墨畫集》；1999 年個展於龍門畫廊，及受邀參加「臺灣水墨菁英邀請展」；2001 年「李義弘畫手卷冊頁特展」於靜宜大學藝術中心；2002 年出版《李義弘畫冊頁手卷》；2004 年應邀於臺南縣立文化中心舉辦「李義弘書畫展」，出版《在川近況——李義弘水墨畫集》。由於李義弘具有攝影之專長，頗善於章法佈局、情境經營，普遍公認為靈漚館中思路最靈活的一位❾；因此，在李義弘的作品當中如 1995 年〈荷樓講經圖〉【圖 5-2-4】，除可見出奇新穎的構圖、文人用筆使墨之外，常寓含許多陳衡恪所謂「文人的趣味」。而執守於書畫創作且藝術成就早已豐碩的李義弘，近年來更力求自我突破以跳脫傳統水墨窠臼，除在材料方面廣泛嘗試：如使用埔里廣興紙寮茭白筍紙來創作；其繪畫形式亦有明顯的改變：如〈萬仞積鐵冊之八〉【圖 5-

❾ 巴東對此曾於〈始知真放在精微——試論江兆申的水墨畫風〉表示：「江氏後來畫面圖案設計效果的感覺愈來愈薄弱，而反倒其弟子李義弘在這一方面下得功夫頗多。」此見巴東（1992），〈始知真放在精微——試論江兆申的水墨畫風〉，《江兆申書畫集（下）》，臺北市立美術館，頁 387－392。同時收錄於林吉峰主編（1992），《江兆申的藝術》，臺北市立美術館，頁 81－100。及許禮平總編輯（1992），《江兆申特集（下）》，臺北：名家翰墨，頁 30－40。甚至倪再沁於《藝術家與臺灣美術——細說從頭二十年》中云：「如比畫境、比筆墨、比現實性、比趣味性……李義弘已經超越江兆申了。」倪再沁（1995），《藝術家與臺灣美術——細說從頭二十年》，臺北：藝術家出版社，頁 126。

2-5】以兩張蟬翼宣分別染繪後再行裝裱，形成具有立體空間特效的水墨新式表現，且多作冊頁、長卷。故江氏繪畫生命，透過李義弘此一新的風貌在學院中延續，再傳傑出弟子有石博進、吳繼濤、吳士偉、朱玉鳳、郭豐光、黃竹屏、梁震明、潘信華等人。

【圖 5-2-4】李義弘，
〈荷樓講經圖〉，
1995 年，水墨紙本，
153×83.5 公分。

【圖 5-2-5】李義
弘，〈萬仞積鐵冊
之八〉，2001 年，
水墨紙本，43.5×
32.8公分。

　　顏聖哲，字睎之，1943 年生於臺南縣麻豆鎮。1962 年弱冠之
際，即以國畫作品獲臺南市第一屆青年美展第一名，及南部七縣市
國畫類首獎。1965 年就讀文化大學美術系二年級時主修國畫，受
教於江兆申先生；1968 年畢業後，續錄為靈漚館弟子。在名師的
傾囊相授與個人不斷地精益求精下，顏聖哲藝術表現極為耀眼，不
僅於 1990 年榮獲第十三屆吳三連藝術獎，更於 2001 年獲得全球中
華文化藝術薪傳獎的肯定，作品屢受國內外美術館、重要展覽的邀
請展出，如：1972 年首展於臺北國軍文化中心；1987 年於臺北阿

【圖5-2-6】顏聖哲，〈人間淨土〉，1995年，水墨紙本，66×66公分。

波羅畫廊舉辦「來自溪谷的聲音」個展；1989年參展漢城「中韓現代水墨畫展」、日本「亞細亞美術交流展」；1990年參加臺北市立美術館「中韓現代水墨畫展」；1991年參加省立美術館「中韓現代水墨畫展」，及於臺南縣立文化中心舉辦個展；1992年參加漢城市立美術館「現代水墨邀請展」，及假臺北甄雅堂、高雄市

文化中心舉辦「山水韻律情」個展，出版《顏聖哲水墨畫集》；1993 年參加俄羅斯聖彼德堡美術館「中國現代水墨畫聯展」與於臺北第凡內畫廊舉辦個展，出版《大地行吟水墨畫集》；1994 年個展於臺北觀想文物藝術中心；1997 年個展於臺北傳家藝術中心，出版《顏聖哲水墨畫集》；1999 年應新聞局之邀赴中美洲巴拿馬等國家美術館參加「臺灣風情水墨畫展」；2000 年又應行政院之邀赴馬其頓、捷克國家美術館參加「長河雅集」畫展，及於美加舉辦「顏聖哲臺灣新水墨巡迴展」；2004 年於日本京都博物館參加「臺灣當代巨匠彩墨十人聯展」；2005 年北京中國美術館「臺灣當代水墨名家十四人代表展」、西安陝西博物館「臺灣當代水墨名家交流展」，及國立臺灣圖書館九十週年慶邀請「大地行吟──臺灣墨彩風華特展」。為圖樹立個人畫風、突破師門侷限，顏聖哲苦心鑽研前人名作、畫理後發現──歷代大家之所以能創作出深刻動人且又具時代精神的鉅作，其莫不以所處環境為本；遂此自勉自勵，著力於自然景物變化的觀察，與以臺灣可見可遊的風景名勝為其繪畫題材，如 1995 年〈人間淨土〉【圖 5-2-6】，因而發展出一路兼有江氏文人繪畫精神，又有別於師門風格的繪畫，為江兆申先生譽稱作「江派顏體」。

　　曾中正，字允執，1948 年生於臺灣省南投縣。初從胡念祖學畫，因偶然於香港藝術刊物見江兆申先生書畫，遂興起師事的念頭，後輾轉透過師友的介紹，於 1971 年正式投拜靈漚館下。由於謹奉師教與努力不懈，曾中正進入江門不久，即於 1975 年以〈赤壁泛舟〉一幀獲第七屆臺北市美展佳作獎，爾後遂更加勤於創作，累有令人矚目的畫藝佳績，如：1978 年〈溪山清遠〉獲日本文部

大臣獎勵賞；1979 年於日本九州舉辦個展；1991 年於臺北清韻藝術中心舉辦「黃澥雪松」個展，出版《曾允執作品集》；1995 年出版《山川勝攬冊》作品集；1996 年於臺北清韻藝術中心舉辦「江山深秀」個展；1998 年任教於臺北縣淡江高中美術科；1999

【圖 5-2-7】曾中正，〈山莊幽境〉，1999 年，水墨紙本，70×68 公分。

年於臺中市立文化中心、南投縣立文化中心舉辦「山川靈妙」個
展，並出版作品圖錄；2001 年於臺積電藝廊舉辦「曾中正書畫
展」；2002 年於臺北鴻展藝術中心舉辦「曾中正書畫展」；2005
年受邀於臺北市長官邸藝文沙龍舉辦「曾中正書畫展」，出版《曾
中正書畫集》。其作筆墨設色一如師門娟秀，尤以清雅自然氣氛經
營見長，如 1999 年〈山莊幽境〉【圖 5-2-7】，江兆申先生即曾嘉
許曾中正之作「畫面淨氣乃天性使然，非他人力傚可得。」

【圖 5-2-8】
羅培寧，〈柴山
岩岸〉，1998
年，水墨紙本，
45.5×34 公分。

　　羅培寧，字懌安，祖籍湖南桃源，1948 年出生於南京。早年
從王瑞琮先生學畫，1980 年於高雄八大畫廊舉辦首次個展；後在
藝壇前輩莊索的鼓勵，莊索之子莊伯和及林柏亭等人的引見，進而
成為靈漚館少數的女弟子。因從事教職兼務理家事，且居所位處南
部高雄，創作與學習多有不便，然而羅培寧堅定的意念及夫婿的支
持下，江門十四年的期間羅培寧隔周北上取經，風雨無阻不曾間
斷，畫藝亦此益見精進，書畫表現絲毫不讓同門弟兄，如：1984
年再次個展於高雄市立圖書館；1987 年於高雄市立社教館舉辦
「懌安師生畫展」；1998 年個展於高雄市立文化中心，代表作有
1998 年〈柴山岩岸〉【圖 5-2-8】；2001 年假國立國父紀念館舉辦
個展。今羅培寧已從高雄市立前鎮高中退休，經常旅居於美國西雅
圖專事藝術創作，未來畫風發展令人期待。

　　許郭璜，字以玄，1950 年生於臺灣基隆。初從陶晴山之兄長
陶一經先生學習書畫，1972 年國立藝專畢業，1974 年任教宜蘭頭
城國中，1975 年私淑江氏書畫日久的許郭璜，透過臺北學古齋負
責人的協助方始師事江兆申先生。1978 年放棄教職，轉往臺北國
泰美術館服務，1984 年任職於國立故宮博物院書畫處。或因藝術
養成有如江氏創作與理論兼修之徑，致許郭璜時有傑作展出【圖 5-
2-9】，書畫表現廣受畫界所稱譽：如 1982 年 4 月臺北干城畫廊第
一次個展；1985 年 11 月臺北雄獅畫廊第二次個展；1987 年 3 月德
國林道市立博物館第三次個展；1988 年 4 月臺北敦煌藝術中心第
四次個展；1989 年 8 月高雄市社教館第五次個展；1990 年 11 月臺
北京華藝術中心第六次個展；1991 年 2 月於臺北樸莊藝術中心舉
辦「江兆申、許郭璜師生聯展」；1992 年 9 月於臺中敦煌藝術中

【圖5-2-9】許郭璜，〈秋山暮靄〉，2001年，水墨紙本，60×80公分。

心第七次個展；1994年11月臺北敦煌藝術中心第八次個展；1996年5月臺北漢雅軒第九次個展；2000年3月紐約蘇澤蘭藝術中心舉辦「夏一夫、許郭璜聯展」；2002年2月於布拉格查理大學舉辦「陳其寬、許郭璜聯展」、九月臺北義之堂第十次個展。目前許郭璜方從故宮書畫處退職，悉心於書畫創作，未來宏揚江門畫藝可期，其門下表現優異的弟子有林正榮、陳詩麟、葉力綸等人。

　　李螢儒，本名義隆，螢儒為其字，多以字行，1963年生於臺灣省雲林縣。1982年入文化大學美術系，大四時因主修國畫幸遇江兆申先生尚於該校兼課，為江氏校園授教的晚期學生。1986年大學畢業後，以資賦優異獲允錄為靈漚館入室弟子，並為江氏所倚

重，江氏晚年畫冊精美編輯即出自李螢儒之巧思。由於李螢儒對於創作自督嚴謹，故如同其師江兆申一般緩至四十歲才開個人首展，然件件均見過人的功力，如 2003 年〈東引海岬〉【圖 5-2-10】。

【圖 5-2-10】
李螢儒，〈東引海岬〉，2003 年，水墨紙本，143 × 76 公分。

　　除以上幾位指標人物，靈漚館門下尚有莊澄欽、侯吉諒等人。
另江氏於 1960 年代起在私立文化大學美術系、國立藝術專科學校
美術科兼任教師，及 1970 年代為國立臺灣大學歷史研究所中國藝
術史組研究生授課，亦培育不少藝術史學研究、各級美術教育、從
事繪畫創作等人才，例業師黃朝民（黃崗）先生恪守師訓，著力於
古籍、詩詞與書法，而少有個展發表新作之舉，但所作皆見精心與
士氣，如 1983 年〈南橫記遊〉【圖 5-2-11】即獲高雄市立美術館
所典藏；以及陳葆真、顏娟英、朱惠良、李蕭錕、陳正隆（小
魚）、何傳馨、陳英文、沈秋雄等人，其皆正秉持江氏藝術的精神

【圖 5-2-11】黃朝民，〈南橫記遊〉，1983 年，水墨紙本，143×165 公分。

與憑恃自己的才學，在藝文學界中努力為自己畫出一片天地，同時將江氏繪畫影響深佈各個領域之中。因此，江兆申繪畫藝術對兩岸畫壇的影響，確有無法抵擋及難望項背的實力。

第六章　結　論

　　為求盡窺江兆申的繪畫藝術全貌，以及探尋作品風格特色與形成影響因素之間的關聯，本書一路從江氏的繪畫創作背景、繪畫理念談起，再深入分析其各類題材的繪畫表現，並對江氏創作大宗的山水畫分期探討，最後為其繪畫成就予以定位；大體說來已有許多具體的發現，茲將各章所得結果統整分述如下：

　　在「江兆申的繪畫創作背景」部分，確證江氏繪畫藝術受其處之時空環境所作用。例江氏選擇傳統書畫做為表現題材、自許「天都」人士、偏好漸江孤傲絕冷的畫風、折帶方筆的使筆習慣、以黃賓虹為師法對象、喜愛黃山題材或如黃山奇高的景色等，明顯皆與安徽歙縣的特殊地域背景與文化意義有關。又異動的政經文教局勢，對江氏成長、教育、歷練、職業、生活及居住區域均有一定的影響，如戰事的波及，造成經濟滯萎與尚稱康足的家境陷入困頓，致江氏無法繼續升學，後還投身軍旅之中，以及後來遠離故里來至臺灣落地生根，成就其令人激賞的藝術作品與生涯。而對於江氏生平經歷上的問題，如江氏初入小學遭遇斥歸、正確的學歷、拜溥心畬為師的經過、十三年溥氏「詩」弟子之份等事，筆者亦就可查的史料來行考證，並提出推論結果。

有關「江兆申的繪畫理念」部分，雖然江氏並無立著專書闡述，但從江氏大量書畫方面的文章及其弟子的紀錄，仍可剝離整理出關涉江氏繪畫藝術發展之理念思想。如對「文人畫」的見解不同於董其昌，且並不認同「南北宗」論，故江氏在繪畫的養成兼學南北二宗，後終能巧妙地匯聚二宗筆墨之長，開創一個新的繪畫風格。又例江氏受文化傳承、時代環境的影響，在繪畫認知上懷抱詩畫相融、書畫相通的理念，創作態度上存採文人餘技、自娛的想法，使得江氏繪畫形式繼延古代文人書畫優良的傳統與精神。此外江氏的繪畫進展論、繪畫天才論，對於江氏開發自身潛能，及堅持傳統書畫表現亦有很大的關聯。

而於「江兆申的繪畫風格」部分，本書就江氏不同的內容表現，分為人物、花卉、山水三類題材來作研析。不過由於人物、花卉兩題材，江氏所做特少且得以獲見亦不多，故僅陳述發展情形與部分現存作品。然在山水題材方面，因為江氏創作主力所在，是以本書亦把重心多至於此，並以影響因素與畫風演變為分期依據，將江氏山水繪畫劃歸四期：第一期為 1932 年至 1964 年（江氏 8 歲－40 歲），此期作品可見江氏早期受到漸江的影響，形成方筆折帶皴法的筆意；以及渡海來臺之後，因受教於寒玉堂下親炙溥師，故在風格上又明顯轉向溥師淡雅精麗的畫風趨勢，及增加斧劈等健勁的用筆，屬於江氏繪畫基礎習練之期。第二期 1965 年至 1974 年（41－50 歲），緣於江氏進入故宮任職，經常接觸歷來名家真跡與出國參訪，因而眼界大開，以及蘇花太魯閣之行的啟發；是以作品風貌甚多，可分為「黃賓虹風格類型」、「溥心畬風格類型」、「石濤風格類型」、「綜合風格類型」等，為江氏繪畫思索嘗試之期。第三

期 1975 年至 1984 年（51－60 歲），適逢此時張大千返臺定居於外
雙溪之「摩耶精舍」與故宮相距甚近，及因江氏職務之便面謁請益
的機會增多，致受大千居士的影響，用墨方面顯有潑墨或破墨之
風；此外再加上前二期的努力，終在此期建立屬於個人繪畫風格之
「蒼茫森嚴類型」；不過之後因使用「仿宋羅紋紙」之故，隨又形
成塊面局部平塗之「奇崛穆靜類型」，但用筆流暢急速仍與前一類
型近同，遂列屬同期，乃為江氏繪畫風格自立之期。第四期自
1985 年至 1996 年（61－72 歲），此期因江氏繪畫觀念追求用拙，及
勤習〈石鼓文〉三百餘通，致風格日趨沉著穩健，且由於嫻熟筆
墨，遂風格不拘一類一型而多能隨心所欲，可謂江氏繪畫成熟圓滿
之期。

　　後論「江兆申的繪畫成就與影響」部分，以前述章節研究觀察
所得，參酌歷年各界各家對於江氏繪畫的看法，為其成就與貢獻作
出四項定位：一是「筆墨融合南北二宗而自有面貌」，江氏晚年在
畫幅上既用北宗方筆，又施南宗圓筆，巧妙地將南北二宗予以融合
匯聚，致使作品具有北宗雄偉的氣勢，又富南宗溫婉的格調，此一
成就古人皆難以達成，故不容輕以待之。二乃「破除全盤西化迷思
而推陳出新」，在傳統文人繪畫不易創新發展，與不被主張維新、
西化人士看好的年代，江氏選擇在固有的文化傳承中深耕努力，並
以其傑出的成就，打破以維新及全盤西化來拯救日趨衰頹的傳統藝
術成見，喚起國人對自身文化的重視與自信。三為「致力藝術史學
研究而卓具成果」，江氏成就不僅世人所熟悉的詩、書、畫、印四
絕，其在藝術史學領域亦有極高的評價；尤其故宮在江氏積極的推
展實證式藝術史研究方法下，更成為世界級的文物典藏與學術研究

重鎮。四則「為中國傳統文人書畫另闢蹊徑」，江氏繪畫雖在內容上承襲明清以降文人創作的題材，藝術形式亦一如古代文人重視筆墨表現；不過江氏在掌握文人繪畫的精神，達到詩、書、畫、印樣樣精絕的境界時，更重要的是其又能不斷力求變化，為傳統文人書畫藝術的發展，開創更多的可能與更廣的空間。

綜觀本書研究結果，筆者發現江氏其生平事蹟與繪畫藝術，確實處處充滿「傳奇性」。如生平事蹟方面，江氏祇具初級小學四年級畢業的學歷，從中學教師轉到故宮任職，再由副研究員、研究員、書畫處長，竟累任至國立故宮博物院副院長一職，及獲頒韓國慶熙大學文學榮譽博士學位，成為現今許多大學院校教授的指導老師。又例繪畫藝術方面，江氏在幾無直接師從的情況下，自幼年鬻印鈔書、到青年列入溥門學詩、中年自立風格面貌，以至晚年成為一派宗師，不僅使個人繪畫藝術達到令人望塵而莫及的成就，同時也將傳統書畫帶往新的境界。以及江氏集畢生精力於書畫藝術創作，可謂為藝術而生，不意後來仍為書畫傳承竭盡心力，而驟逝於演講臺上。

然茲看似奇蹟的情節故事與結局，其實背後隱含不為人知的辛酸，及許多不為人見的努力，方能有今日呈現於世人眼前的碩果。尤其江氏早年身處的時代環境等背景，如同本書先前分析並不利於藝事的養成，更何況江氏幼時僅接受為期一年多的義務教育，且又在繪畫藝術方面並無真正的師承；其能有今日令人嘆止的成就，全係江氏恃其自學、努力精進、創新求變所換來，故江氏此不自輕、不畏艱難、又不為逆境所限，而自學苦學力求奮進的精神，實為所有後人與志於藝術工作者學習之模範。

參考文獻

一、書籍畫冊

于光華編（1981），《評注昭明文選》，臺北：學海出版社。

中國美術全集編輯委員會（1989），《中國美術全集——兩宋繪畫（下）》，臺北：錦繡出版社。

巴東（1996），《張大千研究》，臺北市立美術館。

王伯敏（1997），《中國繪畫通史》，臺北：東大書局。

王家誠（2002），《溥心畬傳》，臺北：九歌出版社。

王庭玫（2001），《黃賓虹》，臺北：藝術家出版社。

王素峰執行編輯（1988），《現代水墨畫》，臺北市立美術館。

司琦（1981），《中國國民教育發展史》，臺北：三民書局。

朱光潛（1988），《談美》，臺南：大夏出版社。

江兆申（1968）編，《故宮藏畫解題》，臺北：國立故宮博物院。

江兆申（1974），《關於唐寅的研究》，臺北：國立故宮博物院。

江兆申（1974）編，《故宮宋畫精華》，臺北：國立故宮博物院。

江兆申（1975），《江兆申詩文書畫篆刻選》，臺北：學古齋。

江兆申（1975）編，《吳派畫九十年展》，臺北：國立故宮博物

院。

江兆申（1976），《文徵明畫繫年》，臺北：國立故宮博物院。

江兆申（1976）編，《林柏壽先生藏蘭千山館書畫目錄》，東京：
　　二玄社。

江兆申（1977），《文徵明與蘇州畫壇》，臺北：國立故宮博物
　　院。

江兆申（1977），《雙谿讀畫隨筆》，臺北：國立故宮博物院。

江兆申（1979），《近代中國美術──江兆申作品集》，臺北：雲
　　岡文化事業公司。

江兆申（1979），《關於唐寅的研究》，臺北：國立故宮博物院。

江兆申（1984），《江兆申楷書頭城雜詩冊》，臺北：放懷堂美術
　　館。

江兆申（1984），《阿波羅畫廊六週年紀念特展──江兆申畫
　　展》，臺北：阿波羅畫廊。

江兆申（1988），《江兆申戊辰山水冊》二集，臺北：文航出版社。

江兆申（1988），《江兆申近作》，日本：二玄社，東京印書館印
　　刷。

江兆申（1990），《江兆申唐詩書畫合冊兩種》，臺北：敦煌藝術
　　中心。

江兆申（1990），《江兆申書畫集》，臺北：國立歷史博物館。

江兆申（1990），《靈漚館手抄書兩種──寒玉堂畫論、許疑盦先
　　生遊黃山詩》，臺北：鴻展藝術中心。

江兆申（1991），《江兆申作品集》，臺北：清韻藝術中心。

江兆申（1992），《江兆申作品集──詩文書畫篆刻（上）、

（下）》，臺北市立美術館。

江兆申（1992），《江兆申特集（上）、（下）》，香港：名家翰墨。

江兆申（1993），《江兆申書畫》，香港：漢雅軒。

江兆申（1993）編，《故宮藏畫大系》，臺北：國立故宮博物院。

江兆申（1995），《江兆申書畫集（瀋陽）》，臺北：近思書屋。

江兆申（1996），《江兆申書畫集（上海）》，臺北：近思書屋。

江兆申（1997），《江兆申行書小楷集》，臺北：圓神出版社。

江兆申（1997），《江兆申書法作品集》，臺北：圓神出版社。

江兆申（1997），《江兆申楷書集》，臺北：圓神出版社。

江兆申（1997），《江兆申篆刻集》，臺北：圓神出版社。

江兆申（1997），《靈漚類稿》，臺北：世界書局。

何懷碩（1973），《苦澀的美感》，臺北：大地出版社。

何懷碩主編（1991），《近代中國美術論集——第二集》，臺北：藝術家出版社。

李可染（1988），《李可染畫論》再版，臺北：丹青圖書公司。

李渝翻譯（1983），高居翰（James Cshill）原著（1983），《中國繪畫史》，臺北：雄獅圖書公司。

李義弘（1985），《自然與畫意》，臺北：藝術圖書公司。

李義弘（1996），《李義弘水墨畫集》，臺南：臺南縣立文化中心。

李義弘（2002），《李義弘畫冊頁手卷》，臺中：靜宜大學藝術中心。

李義弘（2004），《在川近況——李義弘水墨畫集》，臺南：臺南

縣立文化中心。

李蕭錕（2002），《文人，四絕——江兆申》，臺北：雄獅美術。

阮榮春、胡光華（1997），《中國近代美術史（1911－1949）》，
　　　臺北：臺灣商務印書公司。

周澄（1983），《周澄山水畫法》，臺北：藝術圖書公司。

周澄（1983），《周澄山水畫集》，臺北：藝術圖書公司。

居延安（1990），阿諾德‧豪澤爾原著（1974），《藝術社會學》
　　　再版，臺北：雅典出版社。

林吉峰主編（1992），《江兆申的藝術》，臺北市立美術館。

林秀芳（1999），《吳門畫派》，臺北：藝術圖書公司。

林秀薇（1985），《野逸畫派》，臺北：藝術圖書公司。

林綠總編輯（1978），溥心畬著，《溥心畬書畫全集》，臺北：國
　　　立歷史博物館。

林銓居（1997），《王孫，逸士——溥心畬》，臺北：雄獅美術。

林慧嫻（1995），《石濤——中國巨匠美術週刊 31 期》，臺北：
　　　錦繡出版社。

俞崑編著（1975），《中國畫論類編》，臺北：華正書局。

洪崇猛（2003），《王北岳篆刻藝術之研究》，屏東：國立屏東師
　　　範學院視覺藝術教育學系碩士論文。

倪再沁（1995），《臺灣美術的人文觀察》，臺北：雄獅圖書。

倪再沁（1995），《藝術家與臺灣美術——細說從頭二十年》，臺
　　　北：藝術家出版社。

徐復觀（1966），《中國藝術精神》，臺北：臺灣學生書局。

徐琛、張朝暉（1996），《中國繪畫史》，臺北：文津出版社。

高木森（1992），《中國繪畫思想史》，臺北：東大圖書公司。

高雄市立美術館編（2002），《嶽鎮川靈——江兆申書畫藝術展》，高雄市立美術館。

國立故宮博物院編（2002），《嶽鎮川靈——江兆申先生紀念展》，臺北：國立故宮博物院。

國立臺灣美術館編（2001），《江兆申精品展——遊縱畫意》，臺中：國立臺灣美術館編印。

國立歷史博物館編（1993），《渡海三家收藏展》，臺北：乾隆圖書無限公司。

國立歷史博物館編（2000），《書印雙絕——曾紹杰書法篆刻研究展專輯》，臺北：國立歷史博物館。

國立歷史博物館編輯委員會（1999），《新世紀臺灣水墨畫發展學術研討會論文集》，臺北：國立歷史博物館。

國泰美術館編（1981），《溥心畬書畫選集》，臺北：國泰文化事業公司。

康有為（1977），《萬木草堂藏中國畫目》，臺北：文史哲出版社。

張大千（1988），《張大千九十紀念展書畫集》，臺北：國立歷史博物館。

張懋鎔（1989），《書畫與文人風尚》，臺北：文津出版社。

張瓊慧（1997），《臺灣美術家——江兆申》，臺灣省教育廳出版。

陳長華（1980），《中國當代畫家》，臺北：藝術家出版社。

陳傳席（1997），《中國繪畫理論史》，臺北：東大圖書公司。

曾堉、王寶連譯（1985），蘇立文著（1984），《中國藝術史》，
　　　臺北：南天書局。

曾堉、葉劉天增合譯（1992），《藝術史學的基礎》，臺北：東大
　　　圖書公司。

曾祖蔭（1987），《中國古代美學範疇》，臺北：丹青圖書公司。

曾得標（1994），《膠彩畫藝術入門與創作》，臺中：印刷出版
　　　社。

湯皇珍（1993），《雲山，潑墨——張大千》，臺北：雄獅美術。

雄獅圖書（1989），《中國美術辭典》，臺北：雄獅圖書。

黃冬富（1990），《清代繪畫教育之發展》，高雄：復文書局，

黃冬富（1991），《呂佛庭繪畫藝術之研究》，臺中：臺灣省立美
　　　術館。

黃苗子（1987），《古美術論集》，板橋：滄浪出版社。

黃賓虹等著（1986），《中國書畫論集》，臺北：華正書局。

黃錦鋐註譯（1985），《新譯莊子讀本》，臺北：三民書局。

新光吳氏基金會編（1997），《江兆申先生紀念集》，臺北：新光
　　　吳氏基金會。

楊家駱主編（1972），《畫論叢刊五十一種（上）、（下）》，臺
　　　北：鼎文書局。

溥心畬（1973），《溥心畬書畫集》，臺北：國立歷史博物館。

溥心畬（1975），《溥心畬書畫集》再版，臺北：國立歷史博物
　　　館。

溥心畬（1976），《溥心畬畫集》，臺北：國立歷史博物館。

詹前裕（1992），《溥心畬繪畫藝術之研究》，臺中：臺灣省立美

術館。

詹前裕（2004），《臺灣近代水墨畫大系——溥心畬》，臺北：藝
　　術家出版社。

臺灣省立美術館編（1994），《現代中國水墨畫學術研討會論文專
　　輯暨研討紀錄》，臺中：臺灣省立美術館。

劉文潭（1981），《現代美學》，臺北：商務書局。

劉奇俊（2001），《中國歷代畫派新論》，臺北：藝術家出版社。

劉思量（2001），《中國美術思想新論》，臺北：藝術圖書公司。

滕守堯（1997），《藝術社會學的描述》，臺北：生智文化事業公
　　司。

鄭世興（1981），《中國現代教育史》，臺北：三民書局。

盧廷清（2001），《沉鬱，勁拔——臺靜農》，臺北：雄獅美術。

蕭瓊瑞（1991），《臺灣美術史研究論集》，臺中：伯亞出版社。

駱駝出版社編（1987），《中國畫論》，板橋：駱駝出版社。

戴武光（1997），《戴武光水墨、水彩、書法、創作理念》，新
　　竹：名傳畫廊出版。

謝家孝（1983），《張大千的世界》，臺北：時報文化出版公司。

羅維仁（2002），《余承堯繪畫藝術之研究》，屏東：國立屏東師
　　範學院視覺藝術教育學系碩士論文。

藝術圖書公司印行（1975），《山水畫論》，臺北：藝術圖書公
　　司。

蘇俊吉（1986），《西洋美術史》，臺北：正文書局。

二、期刊論文

十丁（1974），〈江兆申的畫〉，《文藝月刊》，55 期，頁 147－
　　151。

巴東（1990），〈由過海三家看傳統中國畫之現代轉化與發展〉，
　　《故宮文物月刊》，84 期。

巴東（1991），〈在傳統中再造新境——試論江兆申的水墨畫
　　風〉，《國立歷史博物館館刊——歷史文物》，2 卷 10
　　期，頁 63－70。後又刊於（1996），《炎黃藝術》，78
　　期，頁 96－99。

巴東（1992），〈始知真放在精微——試論江兆申的水墨畫風〉，
　　《江兆申書畫集（下）》，臺北市立美術館，頁 387－
　　392。同時收錄於林吉峰主編（1992），《江兆申的藝
　　術》，臺北市立美術館，頁 81－100。及許禮平總編輯
　　（1992），《江兆申特集（下）》，臺北：名家翰墨，頁
　　30－40。

巴東（1992），*The Art of Chiang Chao-Shen -- Recreating a New
　　Frontier within Tradition The Chinese Pen*，21:1=81，頁 56－
　　62。

巴東（1996），〈中國古典文人書畫風格的現代中興——從文化的
　　層面觀察江兆申的藝術成就〉，《國立歷史博物館學報》，
　　3 期，頁 113－126。

巴東（1997），〈江兆申作品賞析〉，《現代美術》，72 期，頁 9
　　－14。

巴東（1997），〈振衣千仞岡、濯足萬里流──憶江兆申先生二、
　　　三事〉，《現代美術》，73 期，頁 79－81。

巴東（1997），〈從文化層面觀察江兆申的藝術成就〉，《歷史月
　　　刊》，112 期，頁 4－11。

巴東（2002），〈江兆申與中國正統畫派的再詮釋〉，《典藏古美
　　　術》，115 期，頁 21－28。

王家鳳（1984），〈江兆申的繪畫觀〉，《光華月刊》，9 卷 6
　　　期。後收錄於臺北市立美術館編輯（1992），《江兆申的藝
　　　術》，臺北市立美術館，頁 101－112。

王德育（1999），〈臺灣水墨之繼絕存亡〉，收錄於《新世紀臺灣
　　　水墨畫發展學術研討會論文集》，臺北：國立歷史博物館，
　　　頁 121－144。

王耀庭（1984），〈筆情墨韻見靈漚〉，《雄獅美術》，164 期，
　　　頁 40－62。

王耀庭（1990），〈卓然屹立於傳統之上──江兆申的繪畫〉，
　　　《藝術家》，187 期，頁 126－132。

王耀庭（1991），〈江兆申專輯〉，《藝術貴族》，18 期，頁 47
　　　－53。

王耀庭（1997），〈記江兆申先生的書與畫〉，《現代美術》，72
　　　期，頁 3－8。

王耀庭（1999），〈原鄉的風格、戀鄉的題材──近百年中原水墨
　　　畫與臺灣之關係〉，收錄於《新世紀臺灣水墨畫發展學術研
　　　討論論文集》，臺北：國立歷史博物館，頁 83－120。

朱錦江，〈論中國詩書畫的交融〉，收錄於何懷碩主編（1991），

《近代中國美術論集——藝海鉤沉》第二集，臺北：藝術圖
　　書公司。

江兆申（1966），〈唐玄宗書鶺鴒頌完成年歲考〉，《大陸雜
　　誌》，32 卷 3 期，頁 13－16。後收入江兆申（1977），
　　《雙谿讀畫隨筆》，臺北：國立故宮博物院，頁 1－9。

江兆申（1967），〈楊妹子（下）〉，《大陸雜誌》，35 卷 3
　　期，頁 29－34。〈楊妹子（上）、（下）〉後收入江兆申
　　（1977），《雙谿讀畫隨筆》，臺北：國立故宮博物院，頁
　　10－38。

江兆申（1967），〈楊妹子（上）〉，《大陸雜誌》，35 卷 2
　　期，頁 18－22。〈楊妹子（上）、（下）〉後收入江兆申
　　（1977），《雙谿讀畫隨筆》，臺北：國立故宮博物院，頁
　　10－38。

江兆申（1968），〈六如居士之身世——關於唐寅的研究之一〉，
　　《故宮季刊》，2 卷 4 期，頁 15－32。

江兆申（1968），〈六如居士之師友與遭遇——關於唐寅的研究之
　　二〉，《故宮季刊》，3 卷 1 期，頁 33－60。

江兆申（1968），〈六如居士之遊蹤與詩文——關於唐寅的研究之
　　三〉，《故宮季刊》，3 卷 2 期，頁 31－72。

江兆申（1969），〈六如居士之書畫與年譜——關於唐寅的研究之
　　四〉，《故宮季刊》，3 卷 3 期，頁 35－79。六如居士四
　　文，後合為《關於唐寅的研究》一書。

江兆申（1969），〈關於唐寅一文之商榷〉，《故宮季刊》，4 卷
　　1 期，頁 73－74。

江兆申（1970），〈從畫家構圖意念來看中國山水畫的舊有進
　　展〉，《故宮季刊》，4 卷 4 期，頁 1－11。後收入江兆申
　　（1977），《雙谿讀畫隨筆》，臺北：國立故宮博物院，頁
　　102－122。

江兆申（1971），〈文徵明行誼與明中葉以後之蘇州畫壇
　　（一）〉，《故宮季刊》，5 卷 4 期，頁 39－88。

江兆申（1971），〈文徵明行誼與明中葉以後之蘇州畫壇
　　（二）〉，《故宮季刊》，6 卷 1 期，頁 31－80。

江兆申（1971），〈文徵明行誼與明中葉以後之蘇州畫壇
　　（三）〉，《故宮季刊》，6 卷 2 期，頁 45－75。

江兆申（1971），〈讀畫劄記之一〉，《中國藝文》，1 期，頁 5
　　－12。後收入江兆申（1977），《雙谿讀畫隨筆》，臺北：
　　國立故宮博物院，頁 39－55。

江兆申（1971），〈讀畫劄記之二：甲、明清畫家印鑑　乙、潘海
　　觀山水冊〉，《中國藝文》，3 期，頁 5－9。後收入江兆申
　　（1977），《雙谿讀畫隨筆》，臺北：國立故宮博物院，頁
　　56－73。

江兆申（1972），〈仇英善得丹青理〉，《中央月刊》，4 卷 10
　　期，頁 135－138。

江兆申（1972），〈文徵明行誼與明中葉以後之蘇州畫壇
　　（五）〉，《故宮季刊》，6 卷 4 期，頁 67－104。

江兆申（1972），〈文徵明行誼與明中葉以後之蘇州畫壇
　　（六）〉，《故宮季刊》，7 卷 1 期，頁 75－109。（文徵
　　明行誼與明中葉以後之蘇州畫壇）六篇，合為《文徵明與蘇

州畫壇》一書。

江兆申（1972），〈文徵明行誼與明中葉以後之蘇州畫壇
　　（四）〉，《故宮季刊》，6 卷 3 期，頁 49－80。

江兆申（1972），〈守正不阿文徵明〉，《中央月刊》，4 卷 4
　　期，頁 131－134。

江兆申（1972），〈情感真摯的唐寅〉，《中央月刊》，4 卷 8
　　期，頁 121－124。

江兆申（1972），〈陸治的彭澤仙蹤圖〉，《中央月刊》，5 卷 1
　　期，頁 154－155。

江兆申（1972），〈親易近人的沈周〉，《中央月刊》，4 卷 6
　　期，頁 123－127。

江兆申（1972），〈顧炎武及其書法〉，《中央月刊》，5 卷 2
　　期，頁 190－191。

江兆申（1973），〈天才橫溢的陳淳〉，《中央月刊》，5 卷 3
　　期，頁 131－134。

江兆申（1973），〈克紹父風的文嘉〉，《中央月刊》，5 卷 5
　　期，頁 157－160。

江兆申（1973），〈吳派畫家筆下的楊季靜—讀畫劄記之三〉，
　　《故宮季刊》，8 卷 1 期，頁 57－70。後收於江兆申
　　（1977），《雙谿讀畫隨筆》，臺北：國立故宮博物院。

江兆申（1973），〈藍蔭鼎其人其畫〉，《中央月刊》，5 卷 7
　　期，頁 151－154。

江兆申（1974），〈從故宮藏品來看中國山水畫的演進〉，《教育
　　與文化》，41 期，頁 10－16。

江兆申（1974），〈新入寄存故宮的明佚民畫〉，《故宮季刊》，
　　8 卷 3 期，頁 41－49。後收入江兆申（1997），《靈漚類
　　稿》，臺北：世界書局，頁 45－65。

江兆申（1975），〈二藏家名畫歸故宮〉，《大成》，17 期，頁
　　22－27。

江兆申（1975），〈八大山人長江萬里圖〉，《大成》，18 期，
　　頁 32－34。

江兆申（1975），〈淳樸質實的齊白石〉，《中央月刊》，7 卷 11
　　期，頁 123－127。

江兆申（1976），〈東西行腳〉，《藝術家》，16 期，頁 108－
　　137。後收於江兆申（1997），《靈漚類稿》，臺北：世界
　　書局，頁 579－666。

江兆申（1977），〈山鷓棘雀、早春與文會（談故宮三張宋
　　畫）〉，《故宮季刊》，11 卷 4 期，頁 13－21。後收於江
　　兆申（1997），《靈漚類稿》，臺北：世界書局，頁 66－
　　79。

江兆申（1977），〈畫人敘傳——沈周、唐寅、文徵明、仇英、陳
　　淳、陸治、文嘉、齊白石、溥心畬〉，後收於江兆申
　　（1977），《雙谿讀畫隨筆》，臺北：國立故宮博物院，頁
　　123－193。

江兆申（1978）演講·靜枚紀錄，〈春風化雨話師門—溥心畬書畫
　　特展專題演講〉，《藝術家》，8 卷 1 期，頁 146－149。

江兆申（1981），〈文徵明文嘉父子〉，《大成》，88 期，頁 22
　　－24。

江兆申（1981），〈唐伯虎生平及其詩文〉，《大成》，87 期，頁 28－34。

江兆申（1983），〈公祭張大千先生文〉，《故宮文物月刊》，1 卷 2 期，頁 29。

江兆申（1983），〈辛苦話敦煌——寫在《張大千先生遺作敦煌畫摹本》出書之前〉，《故宮文物月刊》，1 卷 2 期，頁 17－21。後收於江兆申（1997），《靈漚類稿》，臺北：世界書局，頁 85－90。

江兆申（1983），〈書與畫〉，《故宮文物月刊》，1 卷 1 期，頁 102－109。後收於江兆申（1997），《靈漚類稿》，臺北：世界書局，頁 80－84。

江兆申（1983），〈悼念張大千先生〉，《中央月刊》，15 卷 6 期，頁 41－44。

江兆申（1984），〈摩耶精舍談往—紀念張大千先生週年忌辰〉，《故宮文物月刊》，2 卷 1 期，頁 46－52。後收於江兆申（1997），《靈漚類稿》，臺北：世界書局，頁 96－99。

江兆申（1985），〈從唐寅的際遇來看他的詩書畫〉，《故宮學術季刊》，3 卷 1 期，頁 1－14。後收於江兆申（1997），《靈漚類稿》，臺北：世界書局，頁 100－120。

江兆申（1986），〈朱晦翁易繫辭〉，《故宮文物月刊》，4 卷 3 期，頁 64－73。後收於江兆申（1997），《靈漚類稿》，臺北：世界書局，頁 121－130。

江兆申（1986），〈談中國文人畫〉，《故宮文物月刊》，4 卷 4 期，頁 14－29。同時刊在《藝術家》，133 期，頁 104－

116。後收錄於江兆申（1997），《靈漚類稿》，臺北：世界書局，頁 131－147。

江兆申（1987），〈止於至善齋藏明清名人法書跋〉，《明清名人法書，十二卷》，東京：二玄社，頁 83－89。

江兆申（1987），〈記張岳軍先生捐贈故宮博物院的石濤、八大、石谿、傅青主書畫劇蹟〉，《故宮文物月刊》，5 卷 2 期，頁 4－9。

江兆申（1989），〈院藏法書名蹟概觀〉，《故宮文物月刊》，7卷 8 期，頁 14－27。

江兆申（1990），〈蘇東坡寒食帖〉，《故宮文物月刊》，8 卷 1期，頁 10－17。

江兆申（1991），〈龍坡書法－兼懷臺靜農先生〉，《故宮文物月刊》，8 卷 11 期，頁 4－23。

江兆申（1992），〈我的藝術生涯〉，《名家翰墨》，35 期，頁 51－55。

江兆申（1992.10.4），〈我的藝術生涯〉，《聯合報》，25 版。

江兆申（1996）文，李螢儒謄寫，〈江兆申先生東北內蒙之旅筆記〉，《雄獅美術》，305 期，頁 17－20。

何傳馨（2002），〈才學與書藝──試論江兆申先生的臨書〉，《嶽鎮川靈──江兆申書畫藝術國際學術研討會論文》，臺北：國立臺北藝術大學關渡美術館。

吳智和（1978），〈評介──江兆申著文徵明與蘇州畫壇〉，《明史研究專刊》，1 期，頁 148－149。

吳誦芬（2002.4.12），〈我的外公江兆申〉，《聯合報》，39

版。

李義弘口述（1996），〈江兆申——師法自然自在寫意〉，《藝術
　　家》，253 期，頁 264－265。

李義弘口述、楊武訓記錄整理（1996），〈未完成的畫——懷想江
　　兆申先生東北內蒙之旅〉，《雄獅美術》，305 期，頁 37－
　　41。輯於新光吳氏基金會編（1997），《江兆申先生紀念
　　集》，臺北：新光吳氏基金會，頁 141－144。

李賢文（1981），〈蔣復璁院長、李霖燦、江兆申副院長談故宮博
　　物院〉，《雄獅美術》，119 期，頁 50－55。

典藏藝術編輯部（1996），〈為藝術而生，為藝術而死——記江兆
　　申追思會〉，《典藏藝術》，46 期，頁 100。

典藏藝術編輯部（1997），〈有看頭——江兆申重要書畫作品現身
　　北美館〉，《典藏藝術》，59 期，頁 137。

邱玉茹（2002），〈論江兆申對臺灣美術史的意義〉，《國教世
　　紀》，202 期，頁 69－76。

侯吉諒（1992），〈試論江兆申先生的篆刻藝術〉，收錄於林吉峰
　　主編（1992），《江兆申的藝術》，臺北市立美術館。

侯吉諒（1996.5.17）紀錄，〈江兆申畫語錄〉，《聯合報》，37
　　版。同時刊登於《藝術家》，253，頁 271。後輯於新光吳
　　氏基金會編（1997），《江兆申先生紀念集》，臺北：新光
　　吳氏基金會，頁 93－98。

侯吉諒（2001.11.3），〈古墨新荷〉，《聯合報》，37 版。

姜一涵（1996），〈江兆申成功三要訣——看的準、走的穩、落手
　　狠〉，《美育》，77 期，頁 25－36。

施叔青（1992.3.1），〈臺灣水墨香江搶灘〉，《聯合報》，40
　　版。

施叔青（1997），〈看江兆申逝世周年書畫展有感〉，《幼獅文
　　藝》，524 期，頁 72－74。

禹竹（1996），〈名家遽逝，畫價起漲──由藝術市場角度剖析江
　　兆申創作〉，《典藏藝術》，46 期，頁 167－171。

倪再沁（1991），〈中國水墨，臺灣趣味──臺灣水墨發展的批
　　判〉，《雄獅美術》，244 期，頁 150－159。後收錄於倪再
　　沁（1995），《臺灣美術的人文觀察》，臺北：雄獅圖書，
　　頁 228－247。

倪再沁（1991），〈水墨的建立、崩解與重探──臺灣水墨發展的
　　再沉思〉，《雄獅美術》，244 期，頁 150－159。後收錄於
　　倪再沁（1995），《臺灣美術的人文觀察》，臺北：雄獅圖
　　書，頁 248－271。

倪再沁（2002），〈傳統之新──江兆申的繪畫〉，《大趨勢》，
　　5 期，頁 68－69。

徐建融（1997），〈越是傳統的，越是現代的──看江兆申的畫品
　　與意境〉，《山藝術雜誌》，89 期，頁 112－115。

袁金塔（1988），〈試論水墨畫創作上的一些基礎問題〉，收錄於
　　王素峰執行編輯（1988），《現代水墨畫》，臺北：臺北市
　　立美術館，頁 40。

馬晉封（1984），〈梅溪毓秀話靈漚〉，《書畫家》，72 期，頁
　　11－36。

國史館館刊（1996），〈江兆申先生年表〉，《國史館館刊》，21

期，頁 221－225。

崔中慧（2002），〈靈漚一脈源遠流長〉，《典藏古美術》，115
期，頁 36。

張大千，〈畫說〉，收錄於黃賓虹等著（1986），《中國書畫論
集》，臺北：華正書局，頁 466－471。

張子寧（2002），〈試論江兆申先生的山水畫〉，《嶽鎮川靈──
江兆申書畫藝術國際學術研討會論文》，臺北：國立臺北藝
術大學關渡美術館。

張佐美（1992），〈靈漚弟子群像〉，《典藏雜誌》，1 期，頁
123－126。

張伯順（1997.6.21），〈中國文人畫最後一筆〉，《聯合報》，18
版。

張珂（1996），〈江兆申 1925－1996〉，《傳記文學》，412 期，
頁 134－135。

張瓊慧（1992），〈江兆申的生活藝術〉，《藝術家》，210 期，
頁 352－356。

張瓊慧（1993），〈江兆申北京行〉，《藝術家》，221 期，頁
403－404。

張瓊慧（1993），〈江兆申書畫藝術座談會〉，《藝術家》，221
期，頁 405－416。

張麗齡（1992），〈江兆申書畫展作品欣賞〉，《現代美術》，45
期，頁 12－13。

曹緯初（1978），〈江兆申其人其藝〉，《明道文藝》，22 期，
頁 66－7。

莊伯和（1992），〈論江兆申畫〉，《名家翰墨——江兆申特集
　　　（上）》，34 期，頁 22－26。

莊伯和（1996），〈文人畫最後一筆——論江兆申畫〉，《藝術
　　　家》，253 期，頁 266－270。

莊伯和（1996），〈江兆申的藝術生活〉，《雄獅美術》，305
　　　期，頁 42－49。

莊伯和（1997），〈文人生活美學的實踐者〉，《藝術家》，266
　　　期，頁 316－319。

許郭璜（2002），〈靈漚勝境——江兆申先生的文與藝〉，收錄於
　　　高雄市立美術館編（2002），《嶽鎮川靈——江兆申書畫藝
　　　術展》，高雄市立美術館，頁 6－21。

許湘苓（1981），〈一日為師，終生為師——江兆申先生的詩畫人
　　　生〉，《明道文藝》，61 期，頁 156－167。

許禮平總編輯（1992），《江兆申特集（上）、（下）》，臺北：
　　　名家翰墨。

許瀞月（1997），〈創新、在文化傳承與歷史重構之間——江兆申
　　　先生書法作品探討〉，《現代美術》，72 期，頁 26－31。

郭紀（1993），〈臺灣篇，誰是「最後」一位文人畫家？〉，《藝
　　　術貴族》，40 期，頁 40－43。

陳力（1992），〈江兆申的藝術特質之一：繪畫——逸趣天成〉，
　　　《典藏藝術》，1 期，頁 103－105。

陳力（1992），〈江兆申的藝術特質之二：書法——快意筆趣〉，
　　　《典藏藝術》，1 期，頁 106－112。

陳力（1992），〈江兆申的藝術特質之三：文房四寶——鑽研精

選〉，《典藏藝術》，1 期，頁 113－115。

陳小凌（1976），〈江兆申探討三幅宋畫〉，《藝術家》，15
　　期，頁 54－57。

陳宏勉（1997），〈從文人畫談江兆申先生的創作〉，《現代美
　　術》，72 期，頁 15－25。

陳宏勉（2000），〈我所認識的曾紹杰先生〉。輯於國立歷史博物
　　館編（2000），《書印雙絕——曾紹杰書法篆刻研究展專
　　輯》，國立歷史博物館，頁 146－175。

陳長華（1991.1.6），〈溥心畬坐大椅子〉，《聯合報》，24 版。

陳葆真（1992），〈記江兆申先生和他的藝術史學〉，收錄於林吉
　　峰主編（1992），《江兆申的藝術》，臺北市立美術館。同
　　時亦收錄於許禮平總編輯（1992），《名家翰墨——江兆申
　　特集（上）》，34 期，頁 40－55。

陳葆真（1996），《江兆申——中國巨匠美術週刊 78 期》，臺
　　北：錦繡出版社。

陳徽毅（2002），〈當代文人畫泰斗——江兆申〉，《傳記文
　　學》，81 卷 4 期，頁 22－39。

陳衡恪，〈文人畫的價值〉，原載於《繪畫雜誌》，後收錄於何懷
　　碩主編（1991），《近代中國美術論集》第二集，臺北：藝
　　術家出版社。

傅申（1997），〈努力的天才——江兆申的書藝人生〉，《藝術
　　家》，266 期，頁 290－314。後收錄於江兆申（1997），
　　《江兆申書法作品集》，臺北：圓神出版社，頁 234－
　　252。

彭明輝（1996），〈從大歷史看水墨的困境〉，《雄獅美術》，
　　　299 期。後收錄於帝門藝術教育基金會（1997），《臺灣藝
　　　評檔案 1990－1996》，臺北：帝門藝術教育基金會，頁 104
　　　－115。

曾仕良（1994），〈再創中國山水畫生命的江兆申〉，《明道文
　　　藝》，224 期，頁 7－11。

雄獅美術（1996），〈江兆申紀念專輯〉，《雄獅美術》，305
　　　期，頁 16。

黃光男（1992），〈文人山水的知音──江兆申〉，《現代美
　　　術》，45 期，頁 8－11。

黃春秀（1988），〈鍾情於生命裡的真──余承堯其人〉，收錄於
　　　《余承堯的世界》，臺北：雄獅美術。

楚戈（1980），〈水墨畫對現代的適應──試論江兆申的新野逸精
　　　神〉，《雄獅美術》，113 期，頁 94－104。原刊在江兆申
　　　（1979），《近代中國美術──江兆申作品集》，臺北：雲
　　　岡文化事業公司。

楚國仁（2002），〈筆墨紙硯精書畫金石絕〉，《典藏古美術》，
　　　155 期，頁 104－105。

楊力舟（1993），〈傳統繪畫的傑出代表江兆申〉，《藝術家》，
　　　221 期，頁 417－418。

楊新（1992），〈墨池飛出北溟魚──讀江兆申先生畫集〉，《名
　　　家翰墨──江兆申特集（下）》，35 期，頁 24－28。

溥心畬〈寒玉堂畫論〉，羅茵、陶春暉合編（1978），《溥心畬先
　　　生親授──國畫入門》，臺北：徐氏基金會。後亦收錄於黃

賓虹等著（1986），《中國書畫論集》，臺北：華正書局，
　　頁 438－465。

萬青力（1992），〈並非衰落的百年——十九世紀中國繪畫史〉，
　　於《雄獅美術》連載，254 期－278 期。

熊宜敬（1992），〈迴出天機、筆意縱橫——野逸自然的江兆
　　申〉，《典藏美術》，1 期，頁 116－122。

熊宜敬（1996），〈來也文人，去也文人——追思吾師江兆申〉，
　　《典藏藝術》，45 期，頁 153－155。

熊宜敬（1997），〈江門畫藝，靈漚薪傳——談江兆申門派師生作
　　品潛力〉，《典藏藝術》，59 期，頁 249－252。

熊宜敬（2002），〈李義弘傾談江兆申大展及習畫始末〉，《典藏
　　古美術》，115 期，頁 29－32。

熊宜敬（2002），〈掬淚思野逸，掩涕學傲骨〉，《典藏古美
　　術》，115 期，頁 106－107。

熊宜敬（2002），〈筆端長挾風雲氣，紙上如聞驟雨聲〉，《典藏
　　古美術》，115 期，頁 38－41。

熊宜敬（2002），〈雋語皆深意，師心垂範式——江兆申藝術語
　　錄〉，《典藏古美術》，115 期，頁 108－112。

臺北市立美術館（2001），〈江兆申書畫展——美術館導覽第十四
　　期〉，臺北：臺北市立美術館。

歐豪年（1974），〈詩畫清才江兆申〉，《中央月刊》，6 卷 11
　　期，頁 109－112。

蔣勳（1992），〈文人畫的南渡——溥心畬與江兆申〉，收錄於林
　　吉峰主編（1992），《江兆申的藝術》，臺北市立美術館，

頁 51－55。

蔣勳（1992），〈孤傲與秀潤——從漸江及唐寅看江兆申畫風〉，
　　收錄於林吉峰主編（1992），《江兆申的藝術》，臺北市立
　　美術館，頁 45－50。

蔣勳（1997），〈江兆申專輯〉，《藝術家》，266 期，頁 315

蔣勳（1997），〈看江兆申先生書法〉，《藝術家》，266 期，頁
　　315。

鄭乃銘（1996），〈送——江老師〉，《炎黃藝術》，78 期，頁
　　93－95。

鄭乃銘（1997.5.13），〈中國文人畫最極緻的代表〉，《自由時
　　報》，5 版。

鄭又嘉（2002），〈江兆申書畫三館展風華〉，《典藏古美術》，
　　115 期，頁 102－109。

鄭又嘉（2002），〈清幽深邃，舒懷遣興〉，《典藏古美術》，
　　115 期，頁 34。

鄭又嘉（2002），〈揭涉園造境，新文人興味〉，《典藏古美
　　術》，115 期，頁 113－115。

鄭惠美（2001），〈山川的靈蘊——溥心畬、江兆申的蘇花紀
　　遊〉，《藝術家》，322 期，頁 318－319。

蕭瓊瑞（1989），〈民國以來美術學校之興起（1912－1949）〉，
　　收錄於《臺灣美術》，1 卷 3 期，頁 13－20。

蕭瓊瑞（1990），〈戰後臺灣現代繪畫運動大事年表（1945－
　　1970）〉，《現代美術雙月刊》，28 期，頁 52－59。

蕭瓊瑞（1994），〈現代水墨畫在戰後臺灣的生成、開展與反

省〉，輯於《現代中國水墨畫學術研討會論文專輯暨研討紀錄》，臺中：臺灣省立美術館，頁 153－173。

顏娟英（1992），〈畫家的左手──江兆申的藝術史成就〉，收錄於林吉峰主編（1992），《江兆申的藝術》，臺北市立美術館，頁 7－15。同時亦收錄於許禮平總編輯（1992），《名家翰墨──江兆申特集（下）》，35 期，頁 56－85。

藝術家（1997），〈江兆申專輯〉，《藝術家》，266 期，頁288。

譚興萍，〈論我國書法與繪畫之關係〉，收錄於（1978），《藝術論文類編》，臺北：國立臺灣藝術專科學校，頁 310－347。

附　錄

附錄一　江兆申先生生平年表

年　代	年齡	生　平　事　蹟	相　關　記　事
1925 年 民國 14 年 乙丑	1 歲	●十月二十六日（農曆八月二十六日）生於安徽省歙縣巖寺鎮。祖父江國模（心如）先生；外祖父方德（在明）先生；父親江吉昌（岫盦）先生；母親江方斿女士；姊江兆訓女士（雲徽，民國十一年生）；江氏族人均善書畫。 ●先生舊族原住在梅口，其祖父因不願久襲祖上庇蔭，始遷居巖寺鎮。	⊙孫中山先生逝世於北平。 ⊙十月十日，北平故宮博物院成立。 ⊙溥心畬出版詩作《西山集》。 ⊙張大千於上海首次個展。 ⊙十二月，林風眠自法回國，任北平國立藝術學校校長。
1926 年 民國 15 年 丙寅	2 歲		⊙李大木生於山東省牟平縣。 ⊙林風眠發表〈東

			西藝術之前途〉 一文。
1927 年 民國 16 年 丁卯	3 歲		⊙張大千初游黃 　山，及朝鮮金剛 　山。 ⊙吳昌碩逝世。 ⊙徐悲鴻學成歸 　國。
1928 年 民國 17 年 戊辰	4 歲		⊙徐悲鴻任北平大 　學藝術學院院 　長。
1929 年 民國 18 年 己巳	5 歲	●弟江兆寅出生。	
1930 年 民國 19 年 庚午	6 歲		⊙溥心畬首次個展 　於北平中山公園 　水榭展出；出版 　《上方山志》十 　卷。
1931 年 民國 20 年 辛未	7 歲	●入歙縣鳳山小學就讀，然因學校 　教育成效不佳，斥歸，侍母學 　書。 ●冬，從地方名宿吳仲清先生讀。 ●偶事雕刻。 ●夫人章桂娜女士出生。	⊙傅抱石《中國繪 　畫變遷史綱》出 　版。 ⊙張大千擔任「唐 　宋元明中國畫 　展」赴日代表； 　及二游黃山。
1932 年 民國 21 年	8 歲	●從三舅父方叔甫先生讀，畢《大 　學》、《中庸》。	⊙于右任在上海創 　辦標準草書社，

壬申		●由於歙縣地方鬧股匪，舅父乃奉外祖母及母親，與攜江氏姊弟三人至上海避亂。平定後外祖母等人先行返鄉，江兆申則隨父親留居上海。 ●父親親自督教，日課書法、閱讀書報。閒暇時偶畫松柏，或關公、張飛等歷史人物畫。	參與共事者有周伯敏、劉延濤、胡公石等人。 ⊙李可染於徐州舉辦第一次個展。 ⊙黃賓虹赴四川東方美術學院講學年餘。 ⊙鄭善禧出生於福建省龍溪縣。
1933年 民國 22 年 癸酉	9歲	●侍父讀，畢《論語》；偶為人書扇面及對聯，頗受老輩獎譽。 ●隨四舅父方修（雪江）先生謁見黃賓虹先生。	⊙林風眠發表〈我們所希望的國畫前途〉。 ⊙高奇峰卒。 ⊙張大千應邀任南京中央大學藝術系教授。
1934年 民國 23 年 甲戌	10歲	●自上海返回故鄉巖寺鎮。秋，入小學就讀四年級。 ●偶為人治印，受篆刻名家鄧散木先生稱賞。	⊙溥心畬至國立北平藝專任教。 ⊙傅抱石在東京舉辦書畫篆刻展覽。
1935年 民國 24 年 乙亥	11歲	●祖父江國模先生過世。 ●初級小學四年級畢業，未繼續升學，在家饗印補助家用。 ●秋日，為鮑月帆先生鈔金石款識，見《江兆申書法作品集》。	⊙傅抱石著作《中國繪畫理論》出版。 ⊙于非闇撰文提出「南張北溥」一詞。

1936 年 民國 25 年 丙子	12 歲	●鬻印。 ●冬日，深渡姚維逸先生修建祖墳，請鄉賢許承堯先生撰寫墓表並且書丹，江氏負責刻碑。 ●見張鵬翎（翰飛）先生作山水畫。	⊙張大千三上黃山。 ⊙于右任標準草書第一次印本問世。 ⊙林風眠《藝術論叢》文集出版。冬，在上海法國公學舉辦個展。
1937 年 民國 26 年 丁丑	13 歲	●為許承堯先生補杜甫草堂詩集，完成後承許先生贈詩稱譽：「吾鄉江安甫，早師張皋文，十四授禮經，卓然稱博聞。今汝所居室，乃昔張氏館，晨起開軒窗，穎水明照眼。亭亭擢奇秀，十三工作書，腕力漸勁健，篆刻亦已劬。古來干霄材，皆自尺寸始，願汝學有成，博汝父母喜。」	⊙黃賓虹應北平古物陳列所聘，赴北平審定故宮南遷書畫。 ⊙高劍父任中央大學藝術系教授。 ⊙七月七日，爆發中日戰爭。
1938 年 民國 27 年 戊寅	14 歲		⊙陶晴山生於南京。
1939 年 民國 28 年 己卯	15 歲	●刻〈江申學畫〉印，及為同鄉好友鮑泓刻〈閑孟〉章，與為其姊江兆訓刻〈江兆訓印〉。 ●臨歐陽詢〈九成宮醴泉銘〉，為小學同學鮑弘達先生珍藏至今。 ●在屯溪考取「江南糧食購運委員會」，職稱司書，官階准尉，處	

		理文書工作。 ●「江南糧食購運委員會」遷移至 　江西上饒，單位改名「第三戰區 　糧食管理處」。陞任少尉。	
1940 年 民國 29 年 庚辰	16 歲	●刻〈椒原〉印。	⊙張善子病逝重 　慶。
1941 年 民國 30 年 辛巳	17 歲	●作〈圓光散記〉一文，受興國謝 　德徵先生知賞，請同邑舉人郭鑑 　存先生為之改文。 ●偶亦作詩，獲鮑倬雲先生錄為詩 　弟子，惟所作絕少。 ●「第三戰區糧食管理處」改組， 　先生離職，到倉運處當科員。	⊙三月，張大千至 　敦煌摹畫，期間 　計留兩年七個 　月，共臨摹壁畫 　二百六十七幅。 ⊙周澄生於臺灣宜 　蘭、李義弘生於 　臺灣台南。
1942 年 民國 31 年 壬午	18 歲	●日軍逼近江西，先生回「第三戰 　區糧食管理處」擔任組員。稍 　後，此單位撤退至福建。	⊙溥心畬隱居萬壽 　山，自號「西山 　逸士」，並名其 　齋「寒玉堂」以 　示其志。
1943 年 民國 32 年 癸未	19 歲	●作〈江兆申印〉白文印，見《江 　兆申篆刻集》。	
1944 年 民國 33 年 甲申	20 歲	●再度離職。時在福建，福建廣豐 　當地區長官賞識江氏文才，留任 　為文書人員。	
1945 年 民國 34 年	21 歲	●中國對日抗戰勝利。江氏在離鄉 　六年後，終在該年下半年返回家	⊙日本戰敗投降， 　二次大戰結束，

乙酉		鄉巖寺鎮。	臺灣光復。
1946年 民國35年 丙戌	22歲	●年初再度離鄉由臨平赴杭州。臨行前為鮑弘達刻印贈別，邊款云：「總角之交，不知以聚晤為可貴；余稍長，迫為衣食所驅繫，羈旅近七年始返，而足下亦復就學在外，不能朝夕相處。今年復有錢塘之行，歸期未可卜，倚囊刻此以留鴻跡。」 ●任職「監察院浙江監察區監察使」，辦公室設於杭州西湖孤雲草堂。	⊙溥心畬與齊白石南下至南京、上海舉辦聯合畫展。 ⊙徐悲鴻聘請齊白石擔任國立北平藝專教授。 ⊙臺灣行政長官公署公佈「臺灣省美術展覽會章程及組織規程」。戰後臺灣第一屆全省美展於臺北市中山堂正式揭幕。
1947年 民國36年 丁亥	23歲	●任職浙江監察使期間，於閒暇時游西湖及附近名山勝景。	⊙溥心畬到南京出席國大行憲會議，後客居杭州，並到國立杭州藝專講學。
1948年 民國37年 戊子	24歲	●畫〈山水卷〉呈維翰先生賜教，此幅為江氏現存最早之山水作品。 ●從中央日報首次見到溥心畬先生墨蹟，甚為欽仰並興起拜師念頭。此際，溥心畬亦在杭州。	⊙故宮博物院及中山博物院第一批文物運送抵臺，安放臺中霧峰北溝。 ⊙溥心畬遊覽江南名勝。

1949 年 民國 38 年 己丑	25 歲	●江父吉昌先生於元月五日(農曆戊子十二月初七)逝世，得年四十七歲。 ●春日，與章桂娜女士於杭州結婚，後移往上海轉任「上海浙閩監察使」。 ●五月，渡海來臺，暫居臺北。 ●讀陸游《劍南詩鈔》後，作詩漸多。 ●秋後，寄書函及幾首五言古詩呈溥心畬先生，希求錄為學畫弟子。	⊙張大千首度赴臺，並於臺北舉辦首次個展。 ⊙臺北師範學校勞作圖畫科改為藝術學系，由黃君璧擔任系主任。 ⊙溥心畬九月自舟山搭機到臺北，十月應臺灣師範學院之聘任教藝術系。 ⊙金門古寧頭大捷。
1950 年 民國 39 年 庚寅	26 歲	●江氏長女元姑出生。 ●九月，於基隆市立中學任教，擔任高中國文老師。名其齋曰「暮雲山館」。 ●秋日，游新竹近郊名勝，歸後賦〈獅頭山紀游詩〉四首，見《靈漚類稿》。 ●江氏久候一年，終獲溥心畬先生回覆：「江君鑒，久遊歸來，承君遠辱書問，觀君文藻翰墨，求之今世，真如星鳳。儒講授之餘，祇以丹青易米而已。讀君來詩，取徑至高，擇言至雅，倘有時來此，至願奉接談論。」	⊙溥心畬在臺中、臺北等地舉辦畫展，並擔任第五屆全省美展評審委員，及於新生報上發表「所感」一文。 ⊙張大千至印度研究臨摹阿坍陀壁畫，並留居印度大吉嶺年餘。 ⊙韓戰爆發，中共介入韓戰。 ⊙第五屆全省美展

			在臺北市中山堂舉行。 ⊙許郭璜生於臺灣基隆。
1951年 民國 40 年 辛卯	27 歲	●年初首次面謁溥先生於臺北，溥先生鼓勵多研讀《昭明文選》，然未正式拜溥先生為師。後於農曆春節期間趁拜年之機，向溥先生叩首拜師，成為寒玉堂弟子。 ●江氏次女叔閭出生。 ●讀《杜詩全集》、《昭明文選》、《莊子》、《淮南子》、《呂氏春秋》、《柳河東文集》、《謝朓集》、《列子》。 ●作山水〈空山鳴澗〉，圖見《江兆申詩文書畫篆刻選》。 ●刻竹〈遊鳥來〉，作品見《江兆申詩文書畫篆刻選》。 ●作〈敘飲〉，文見《江兆申詩文書畫篆刻選》。	⊙黃君璧任國立故宮博物院抽查委員。 ⊙高劍父逝世。 ⊙政治作戰學校成立並設藝術學系。 ⊙溥心畬在高雄開畫展。
1952年 民國 41 年 壬辰	28 歲	●江氏長子巨川出生。 ●讀《資治通鑑》，以及庾信、韓愈、李商隱等諸家詩文集。	⊙張大千移居阿根廷。 ⊙陶晴山入基隆市立中學，時逢江氏正於該校執教，因而親炙江氏畫藝。
1953年	29 歲		⊙徐悲鴻逝世。

民國 42 年 癸巳			⊙吳平首次個展於 臺北中山堂。
1954 年 民國 43 年 甲午	30 歲	●江氏三女持若出生。	⊙溥心畬以《寒玉堂畫論》一文獲教育部第一屆美術獎。 ⊙張大千移居巴西，建八德園。
1955 年 民國 44 年 乙未	31 歲		⊙國立歷史博物館成立。 ⊙黃賓虹逝世。
1956 年 民國 45 年 丙申	32 歲		⊙國立歷史博物館設國家畫廊。 ⊙張大千首次歐洲行，在法國會晤畢卡索。
1957 年 民國 46 年 丁酉	33 歲	●紀媽祖生辰，賦〈三月廿三〉七律一首，見《靈漚類稿》。 ●自基隆遷宜蘭，任教宜蘭頭城中學。 ●讀四史：《史記》、《漢書》、《後漢書》、《三國志》。 ●讀《列子》〈天瑞篇〉有感，作〈釋生化〉，見《靈漚類稿》。 ●作〈詠史〉七言絕句詩十首，見《江兆申詩文書畫篆刻選》。	⊙齊白石任北京中國畫院榮譽院長，九月十六日逝世。 ⊙國立臺灣藝術館成立。
1958 年 民國 47 年	34 歲	●移居宜蘭頭城半年餘，遊山玩水，賦〈頭城雜詩〉五言律詩六	⊙張大千以寫意畫〈秋海棠〉榮獲

戊戌		首,見《靈漚類稿》。頭城中學離海邊甚近,日夜可聞海潮聲音,故命齋館曰「靈音別館」。	紐約國際藝術學金質獎章。
1959年民國48年己亥	35歲	●自宜蘭遷臺北,任成功中學教師;兼職臺北市政府秘書處。時居龍泉街,有詩「丐得青山補畫屏」句,於是更齋館名曰「丐山樓」。 ●深秋,懷念頭城學生,賦〈去頭城初就臺北市幕寄同學諸生〉七言律詩一首,文見《靈漚類稿》。 ●讀蘇軾、黃庭堅諸家詩文集。	⊙溥心畬應香港新亞書院及香港大學之邀請,舉辦第二、三次演講。 ⊙全省美展開始巡迴展出。 ⊙臺灣中南部水災,黃君璧舉辦師生展,得款悉數捐作救災之用。
1960年民國49年庚子	36歲	●秋日,作〈庚子秋大風後作〉,見《靈漚類稿》。	⊙溥心畬拍攝「溥儒博士書畫」十六釐米紀錄片。
1961年民國50年辛丑	37歲	●元月,賦〈一月一日〉七言律詩一首,見《靈漚類稿》。 ●作〈林杏蓀六三壽文〉,見《靈漚類稿》。 ●秋日,賦〈清秋幕府中作〉七言律詩一首,見《靈漚類稿》。 ●遷居當時任教成功中學之濟南路教師宿舍,此屋係為木造平房,因年久失修,屋頂角瓦脫落一片,光線可直透屋內,仰頭能闚	⊙六月十八日,故宮新館於臺北士林外雙溪奠基。 ⊙十月,王壯為、曾紹杰、王北岳、李大木,梁乃予等人共同發起組織「海嶠印集」。 ⊙周澄因就讀師大

		見天空，於是名其齋為「小有洞天之室」。	美術系，寄宿江氏寓所一年。
1962 年 民國 51 年 壬寅	38 歲	●冬日，臨宋人冊頁兩開，首次攜畫向溥心畬先生請益，溥先生評云：「筆墨已具規模，賦色方面仍待加強修正。」 ●加入「海嶠印集」，每月聚會一次，切磋篆刻藝術。 ●為「海嶠印集」印譜之刊行作〈海嶠印集首展敘〉，見《靈漚類稿》。 ●與同好吳平、陳丹誠、李大木、沈尚賢、王北岳、傅申等七人組成「七修金石書畫會」，逐月社集，交換書畫篆刻心得。（一說為1964年組成）	⊙傅狷夫任國立藝專美術科國畫組教授。 ⊙「五月畫會」於歷史博物館國家畫廊舉行年度展覽。
1963 年 民國 52 年 癸卯	39 歲	●初夏，馬紹文先生七十壽慶，為篆名字印以祝嘏，並賦七言律詩一首，見《靈漚類稿》。 ●作〈代黃東生基隆女子中學科學館落成文〉，見《靈漚類稿》。 ●九月一日，至臺北臨沂街探視溥心畬先生，時溥先生病篤，不便執筆示範，然仍口授賦色技法，並對所作詩文多有勉勵。 ●九月十一日，葛樂禮颱風肆虐全臺，居處遭水淹沒，大水積久不退，後乃更齋館名為「靈漚	⊙歷史博物館舉辦「海嶠印集篆刻展」。 ⊙溥心畬手書《華林雲葉》兩冊出版。十一月十八日因鼻癌病逝臺北，安葬於陽明山南原。 ⊙中國文化學院設立美術系。

		館」。 ●十一月十日，江氏再度前往探視溥先生，溥師重病不能言語，頭伏枕上，由其子孝華扶右手摸索寫云：「唐詩五言已校正出否？」	
1964 年 民國 53 年 甲辰	40歲	●二月二日(癸卯農曆十二月十九日)為蘇軾九百二十九歲生日，由梁寒操等人發起的「明夷詩社」於臺北張惠康家中成立，與會者有梁寒操、馬紹文、劉太希、張惠康、陳季碩、李漁叔、胡慶育、蘇笑鷗、吳萬谷、王家鴻、羅戎庵及江兆申等人。「明夷」二字為李漁叔所定。 ●賦〈東坡九百二十九歲生日集張惠老清齋〉七律一首、〈甲辰東坡生日〉七律一首，見《靈漚類稿》。 ●農曆二月中旬，賦〈甲辰花朝得寒字在青田街梁家〉七律一首，見《靈漚類稿》。 ●農曆三月上旬，賦〈甲辰上巳集胡仁齋宅因事不得與奉柬催詩仍限亭字〉，見《靈漚類稿》。 ●作〈題畫〉詩五絕三首、七絕十三首，見《靈漚類稿》。 ●十月，吳平為王北岳製印，江氏	⊙三月，故宮博物院工程首先動工。 ⊙十一月十日，于右任病逝臺北榮民總醫院。 ⊙李大木於臺北中山堂舉行書畫篆刻作品展覽。中國文化學院成立美術研究所，聘李大木為該所國畫組主任。

		為賦〈題十年春雨養龍髯印側〉詩，見《靈漚類稿》。	
1965年 民國 54 年 乙巳	41 歲	●二月，兼任國立臺灣藝術專科學校美術科夜間部講師。 ●五月，在臺北中山堂舉辦第一次個展，展出書畫六十件、印拓六冊。 ●九月，供職國立故宮博物院書畫處，任副研究員。以及於私立文化大學美術系兼課。 ●九月，為張景善先生遺著作序並書，見《守墨樓印存》。 ●「明夷詩社」成立後定期聚會，迄今年七夕止，共聚會十六次。 ●為王北岳《山居廬印拓》作序。	⊙十一月十二日，國立故宮博物院於臺北外雙溪成立，並開始公開展覽。 ⊙九月廿九日傅抱石逝世。 ⊙美國介入越戰。 ⊙副總統陳誠逝世。 ⊙周澄自臺灣師範大學美術系畢業，並獲第七屆全國美展國畫免審參展。
1966年 民國 55 年 丙午	42 歲	●二月，發表〈唐玄宗書鶺鴒頌完成年歲考〉一文，見《大陸雜誌》三二卷三期或《雙谿讀畫隨筆》。	⊙黃君璧擔任故宮博物院管理委員會委員。 ⊙八月十八日，中國大陸以毀棄傳統思想與文化為訴求，爆發長達十年的「文化大革命」。 ⊙李義弘自國立藝專畢業。

1967年 民國 56 年 丁未	43 歲	● 七月，發表〈楊妹子（上）(下)〉，見《大陸雜誌》三五卷二、三期或《雙谿讀畫隨筆》。 ●臨《雁塔聖教》第一通。 ●十月二十五日臺灣光復節，以高麗紙試作《谿陰垂釣圖》贈汪中。 ●十二月十二日，弟江兆寅去世。	⊙黃君璧受贈「藝壇宗師」匾額。 ⊙莊嚴於英文中國郵報舉行書法展覽。 ⊙陶晴山、李義弘同時任教基隆市立中山國中。
1968年 民國 57 年 戊申	44 歲	●四月，發表〈六如居士之身世〉一文，見《故宮季刊》二卷四期。 ●七月，發表〈六如居士之師友與遭遇〉一文，見《故宮季刊》三卷一期。 ●七月，與故宮幾位同仁遊蘇澳、花蓮、天祥。歸後作〈花蓮紀遊冊〉十二開，見《江兆申詩文書畫篆刻選》。八月，再作〈花蓮紀遊冊〉六開。 ●十月，發表〈六如居士之遊蹤與詩文〉一文，見《故宮季刊》三卷二期。 ●十一月，遊阿里山歸，作紀遊冊八開，見《江兆申詩文書畫篆刻選》。 ●十二月，美國安娜堡密西根大學中國文化研究所年會，以〈六如	⊙張大千作〈長江萬里圖〉卷，於國立歷史博物館展覽。 ⊙張光賓任職國立故宮博物院。 ⊙歷史博物館舉行「歐豪年朱慕蘭伉儷畫展」。 ⊙立法院通過九年國民教育實施條例。

		居士之身世〉一文列為主要論文，通過以客座研究員身分邀請訪美一年。	
1969年 民國 58 年 己酉	45 歲	●一月，美國安娜堡密西根大學藝術史系主任艾瑞慈博士來訪。 ●一月，發表〈六如居士之書畫與年譜〉一文，見《故宮季刊》三卷三期。七月，發表〈關於唐寅一文之商榷〉一文，見《故宮季刊》四卷一期。 ●江氏陞任研究員。 ●八月卅一日，應美國國務院之邀，啟程赴美，參觀帝昂博物館藏品於舊金山，九月初，抵安娜堡。 ●九月底，參觀堪薩斯城納爾遜博物館。 ●十一月，六如居士四文，合為《關於唐寅的研究》一書，獲嘉新優良著作獎；〈花蓮紀遊冊〉十二開，獲中山文藝獎。 ●冬十二月，作〈舊居圖并記〉，見《江兆申詩文書畫篆刻選》。下旬，赴華府參觀弗瑞爾博物館庫藏，留三星期。 ●與李大木、馬晉封、黃景南等人共同執筆，編撰《中國藝文月刊》。	⊙二月，黃君璧應邀在國立歷史博物館展出。 ⊙張大千捐贈臨摹敦煌壁畫，於臺北故宮博物院展出。 ⊙八月，莊嚴自故宮退休，並任中國文化學院藝術研究所所長。 ⊙中華文化復興委員會與國立歷史博物館共同主辦「第一屆全國書畫展」。 ⊙吳平獲中國畫學會金爵獎。 ⊙三月李義弘透過同事陶晴山的引薦入靈漚門下。

| 1970年
民國 59 年
庚戌 | 46 歲 | ●一月中旬，參觀費城博物館、費城大學博物館、普林斯頓大學博物館。
●三月作〈定光庵圖并記〉，見《江兆申詩文書畫篆刻選》。
●四月發表〈從畫家構圖意念來看中國山水畫的舊有進展〉一文，見《故宮季刊》四卷四期。
●至紐約參觀顧洛阜氏及大都會博物館收藏；轉波士頓，參觀波士頓藝術博物館，哈佛大學博物館收藏，及燕京學社書庫。
●赴加拿大參觀多倫多皇家博物館，遊尼加拉大瀑布。
●五月，再赴紐約，參觀翁萬戈氏收藏。
●七月，再赴紐約。
●八月卅日，啟程返國，九月一日至國立故宮博物院報到。
●留美一年，完成十六世紀蘇州地區畫家活動情形研究卡三千張，正本存密大資料室，複製副本攜歸，歸國後復補成研究卡八百張。另有繪畫五十幅，及〈密執安雜詩──己酉秋至庚戌秋〉三十六首，見《靈漚類稿》。
●九月，應黃朝民等學生之請，復於私立文化大學美術系任教。 | ⊙臺北故宮博物院舉辦中國古畫討論會，中外學者專家多人參與盛會。
⊙林玉山獲教育部文藝繪畫類獎。
⊙歐豪年應聘中國文化學院美術系教授。
⊙中華航空開闢中美航線。
⊙美國盛行超寫實主義。 |

		●九月廿五日（一說十月十日），在國立故宮博物院舉辦旅美作品展，為江氏第二次個展，內容包含詩、書、畫等約六十件作品，總統夫人蔣宋美齡女士親臨觀賞，評畫「秀而能厚」。 ●十至十二月，整理研究資料。	
1971 年 民國 60 年 辛亥	47 歲	●整理研究資料，泐成〈文徵明年譜〉。 ●四月，發表〈文徵明行誼與明中葉以後之蘇州畫壇（一）〉，見《故宮季刊》五卷四期。 ●七月，發表〈文徵明行誼與明中葉以後之蘇州畫壇（二）〉，見《故宮季刊》六卷一期。 ●十月，發表〈文徵明行誼與明中葉以後之蘇州畫壇（三）〉，見《故宮季刊》六卷二期。 ●十月，得明陳淳〈草書李白襄陽歌〉卷，跋見《江兆申行書小楷集》。 ●為國立臺灣大學歷史研究所中國藝術史組第一屆研究生授課，陳葆真即為當時研究生之一。	⊙六月，張大千移居環蓽庵。 ⊙十月，黃君璧應韓國東亞日報邀請前赴訪問，在韓國國家博物館舉行畫展。 ⊙《雄獅美術》創刊。 ⊙私立中國文化學院成立華岡博物館。 ⊙蔣勳因以漸江為論文研究主題向江氏請益。
1972 年 民國 61 年 壬子	48 歲	●一月，發表〈文徵明行誼與明中葉以後之蘇州畫壇（四）〉，見《故宮季刊》六卷三期。 ●四月，發表〈文徵明行誼與明中	⊙十一月十六日，「張大千四十年回顧展」於舊金山帝昂博物館展

		葉以後之蘇州畫壇（五）〉，見《故宮季刊》六卷四期。 ●四月，江氏在臺北春秋藝廊舉辦第三次個展，展出書畫共五十八件。 ●五月，作硯銘。遊阿里山歸後，作山水二幀。 ●七月，發表〈文徵明行誼與明中葉以後之蘇州畫壇（六）〉，見《故宮季刊》七卷一期。 ●九月，任國立故宮博物院書畫處處長。 ●十月，於華岡中國文化學院講堂作山水、墨卉各一幀。	出。 ⊙十一月廿八日，經周恩來關心，林風眠始獲「教育釋放」。 ⊙許郭璜國立藝專畢業。
1973 年 民國 62 年 癸丑	49 歲	●三月，編輯《元趙孟頫墨蹟（上）》。 ●四月五日（農曆三月三日），由莊嚴發起於故宮後山流水音，舉行民國第二癸丑流觴雅集，受邀與會者有臺靜農、孔德成、劉延濤、曾紹杰、金勤伯、傅申與江氏等藝文界碩彥六十餘人。 ●五月，遊韓國，主持故宮珍藏在漢城展出兩週。並當眾揮毫，作書作畫，頗得佳評。 ●五月，籌辦「吳派畫九十年展」，第一期展出作品，以沈周為主，唐寅、文徵明為副。	⊙夏，張大千於國立歷史博物館舉辦「張大千創作國畫回顧展」。 ⊙李可染創作巨幅作品〈灕江勝境圖〉、〈樹杪百重泉〉等。

		●七月，發表〈吳派畫家筆下的楊季靜〉一文，見《故宮季刊》八卷一期。	
		●九月，再度赴美，參加華府弗瑞爾美術博物館五十週年紀念典禮，及中國人物畫特展開幕式、中國人物畫討論會；並訪問密西根大學、紐約大都會博物館、堪薩斯城納爾遜博物館、加州大學、紐約私人藏家翁萬戈先生及顧洛阜先生。	
		●為國立臺灣大學歷史研究所中國藝術史組研究生授「中國書畫史」，當時研究生有顏娟英等人。	
		●十一月下旬，「吳派畫九十年展」第二期展出，以文徵明為主，唐寅、仇英、陳淳、陸治為副。	
		●艾瑞慈教授專程自美來臺，留故宮三週，參觀一、二兩期「吳派畫九十年展」，並對沈周、文徵明畫定年方面，提供若干意見。	
		●為劉太希手抄的《無象盦詞》集於今年刊行。	
1974年民國63年甲寅	50歲	●五月，「吳派畫九十年展」第三期展出，以文徵明為主，仇英為副。	⊙國家文藝基金管理委員會成立。⊙張大千於日本東

		●六月，以〈依巖〉二字巨榜獲教育部六十三年書法獎，見《江兆申作品集(下)詩文書畫篆刻》。 ●編輯《元趙孟頫墨蹟（下）》、《元鮮于樞墨蹟》、《元人墨蹟集冊》、《宋畫精華》。	京中央美術館舉行畫展。 ⊙周澄獲第七屆全國美展篆刻第一名。 ⊙許郭璜任教宜蘭頭城國中。
1975 年 民國 64 年 乙卯	51 歲	●一月十八日至二十四日應省立臺中圖書館之邀，與李大木共同舉辦「江兆申、李大木書畫聯合欣賞會」，總計展出書畫作品一百件。 ●五月，與曾紹杰應日本產經新聞社邀請，書海社協贊，在日本東京銀座中央美術館舉辦「江兆申、曾紹杰書畫篆刻展」，並印行《江兆申詩文書畫篆刻選》。 ●八月，應邀參加香港中文大學研究所文物館舉辦明遺民書畫研究會，並參觀私人收藏。 ●編輯《文徵明墨蹟》、《董其昌墨蹟》、《明人墨蹟集冊》、《文徵明畫繫年》。 ●江氏外孫女吳誦芬出生(叔闇之長女)。	⊙香港中文大學文化研究所邀請黃君璧參加古畫研討會。 ⊙《藝術家》創刊。 ⊙張光賓編著《元四大家》，故宮博物院出版。 ⊙蔣中正總統病逝。 ⊙陶晴山、李義弘同時轉任教於基隆市立大德國中。 ⊙許郭璜始師事江兆申先生。
1976 年 民國 65 年 丙辰	52 歲	●一月，應美國安娜堡密西根大學藝術史系邀請，赴美參加「文徵明書畫討論會」，並發表論文	⊙一月廿五日，張大千正式申請移居臺灣。一月卅

		〈文徵明書法的分期與比較〉。 ●一月十八日,至加州環蓽庵拜訪張大千先生。 ●二月,訪問參觀美國各大博物館及私人收藏,並遊日本、香港。三月歸國,完成〈東西行腳〉一文。 ●與青山杉雨、谷村熹齋合編《林柏壽先生藏蘭千山館書畫目錄》。	一日,國立歷史博物館舉辦「張大千歸國畫展」。 ⊙五月,黃君璧在香港大會堂舉行國畫欣賞會。 ⊙周澄任教國立臺灣師範大學美術系。
1977年 民國66年 丁巳	53歲	●六月,發表〈山鷓棘雀、早春與文會——談故宮三張宋畫〉一文,見《故宮季刊》十一卷四期。 ●七月,江氏兼代國立故宮博物院副院長。 ●八月,應日本書海社邀請,赴日參觀所舉辦書法展覽。 ●《雙谿讀畫隨筆》由故宮刊行。 ●冬,作〈丁巳臘月書敘州刻山谷詩內外集註卷首〉,見《靈漚類稿》。 ●賦〈題畫〉七絕二首,見《靈漚類稿》。	⊙張大千於臺北士林外雙溪籌建新居「摩耶精舍」。 ⊙十月,林風眠獲准出國探親,暫居香港。 ⊙李大木篆刻〈禮運篇〉榮獲中山文藝創作獎。 ⊙馬晉封、吳平、夏建華、李大木、喻仲林、周澄等人組成「六六畫會」。
1978年 民國67年	54歲	●八月,赴韓接受慶熙大學贈授文學榮譽博士學位。	⊙八月,張大千「摩耶精舍」落

			成，遷入新居。
戊午		●十一月，韓國東亞日報舉辦張大千畫展，陪同張大千先生再度赴韓。 ●十一月，任國立故宮博物院副院長兼書畫處處長。 ●江氏外孫朱取莊出生。（元姑之長子） ●劉延濤先生於歷史博物館舉辦「中國水墨畫展」，發起以純水墨為主來創作中國畫，江氏以〈綠池煙景〉參展。	⊙十一月，應韓國東亞日報之邀，於漢城舉行「張大千畫伯邀請展」。 ⊙吳平以篆刻榮獲中山文藝獎。 ⊙「吳三連文藝基金會」成立。 ⊙中美斷交。
1979年 民國68年 己未	55歲	●為韓籍友人閔丙宇先生珍藏書畫之出版，作〈序大韓民國庭石家藏中國書畫展圖目〉一文，見《靈漚類稿》。 ●為王世杰先生珍藏書畫之出版，作〈藝珍堂書畫集跋〉，見《靈漚類稿》。	⊙二月十日，張大千於臺北國立歷史博物館舉辦畫展。 ⊙周澄任教國立藝專美術科。
1980年 民國69年 庚申	56歲	●五月，應韓國東亞日報社之邀在漢城世宗會館舉行「江兆申畫伯特別展」。展品印成《江兆申作品集》。 ●賦〈既題堪白青芍藥圖戲寄此並乞一枝〉七絕一首，見《靈漚類稿》。 ●冬，賦〈庚申十一月自摩耶精舍歸賦呈大千居士〉七絕四首，見《靈漚類稿》。	⊙國立藝術學院籌備處成立。 ⊙新象藝術中心舉辦第一屆「國際藝術節」。 ⊙李義弘榮獲中山文藝創作獎。

1981年 民國70年 辛酉	57歲	●春日，於汐止舊庄購屋，作為假日休憩及作畫之所，並名其齋「靈漚小築」。 ●江氏外孫吳世彬出生（叔闇之長子）。	⊙立法院通過文建會組織條例。 ⊙師大美術研究所成立。 ⊙周澄獲中興文藝創作國畫獎章、吳三連文藝創作獎國畫類，及獲中山文藝創作獎篆刻類。
1982年 民國71年 壬戌	58歲	●參加行政院文建會主辦「年代美展」，選1965年〈江帆山色〉及1982年作〈山河拱翠〉兩件作品參展。 ●作〈商鞞〉五律一首，見《靈漚類稿》。	⊙國立藝術學院創校。 ⊙文建會籌劃「年代美展」。 ⊙周澄任教國立藝術學院，及擔任全省美展國畫評審委員。
1983年 民國72年 癸亥	59歲	●除夕守歲，作〈題六朝金銅佛〉，見《靈漚類稿》。 ●四月，作〈代治喪委員會祭張大千文〉，見《靈漚類稿》。 ●免兼書畫處處長，專任國立故宮博物院副院長。	⊙張大千鉅作〈廬山圖〉於一月廿日假歷史博物館展出；其在四月二日病逝臺北榮民總醫院。 ⊙吳平任職國立故宮博物院書畫處處長。 ⊙十二月，臺北市

			立美術館開館。
			⊙周澄出版《周澄山水集》、《周澄山水畫法》。
			⊙李義弘獲吳三連文藝創作獎。
1984年 民國73年 甲子	60歲	●上元，跋明董其昌〈自書詩卷〉，見《江兆申行書小楷集》。 ●春日，跋明祝允明〈草書詩卷〉，見《江兆申行書小楷集》。 ●清明，賦〈種竹〉詩，見《靈漚類稿》。 ●賦〈題畫〉五絕二首，見《靈漚類稿》。 ●十月，臺北阿波羅畫廊為慶祝成立六週年，特邀江氏舉辦個展，並出版《江兆申畫展》圖錄。 ●江氏外孫女馬明祚出生(持若之長女)。	⊙輔仁大學設立應用美術系。 ⊙周澄出版《周澄書畫篆刻集》。 ⊙李義弘任教國立藝術學院美術系。 ⊙九月陶晴山個展於臺北敦煌藝術中心。 ⊙許郭璜任職於國立故宮博物院書畫處。
1985年 民國74年 乙丑	61歲	●五月，參加美國紐約大都會博物館舉辦以「文字與圖像：中國詩、書、畫之間的關係」為主題之國際討論會，並發表〈從唐寅的際遇來看他的詩書畫〉一文，刊於《故宮學術季刊》三卷一期。會後經斯德哥爾摩、巴黎、	⊙故宮舉辦建院六十週年國際學術研討會。 ⊙李義弘出版《自然與畫意》。

		倫敦、羅馬、新德里，在各大博物館提件參觀。 ●六月，賦〈古鉥〉七絕一首，見《靈漚類稿》。 ●十月，發表〈朱晦翁易繫辭〉一文，刊於《故宮文物月刊》四卷三期。 ●江氏孫女江惠如出生(巨川之長女)。	
1986年 民國75年 丙寅	62歲	●初春，始臨〈石鼓文〉第一通。 ●春日，跋明朱曰藩〈詩翰卷〉，見《江兆申行書小楷集》。 ●四月，應香港中文大學新亞書院之「一九八六年龔雪因訪問學人計劃」邀請，主持學術講座，發表〈談中國文人畫〉一文，刊於《故宮文物月刊》四卷四期。 ●五月，至東京主持僑領林宗毅先生捐贈國立故宮博物院文物初審工作，留一星期。 ●美國佛教藝術史學者俄亥俄州立大學杭廷頓(John Huntington)教授，得自印度菩提迦耶城釋迦佛成道處之菩提樹種子兩株，贈李玉(玉民)女士，李女士再轉贈先生，先生乃移植於靈漚小築中，並以「雙菩提樹龕」名其齋，另賦〈菩提樹〉七絕三首并序，以	⊙五月，北京中國美術館舉辦「李可染中國畫展」。

		誌因緣，詩見《靈漚類稿》。此兩株菩提樹先生甚為喜愛，五年後退休於埔里營建「揭涉園」時，又轉移植入園中，枝葉茂盛蔭鬱。 ●袁守謙先生收藏晚明清人書法小品由二玄社出版，為作〈跋明清名人法書〉，見《明清名人法書·十二卷》。 ●秋日，始作正、草、隸、篆四體書屏。	
1987 年 民國 76 年 丁卯	63 歲	●作丈二大幅山水及〈杉林溪紀遊冊〉十二開。 ●春日，故宮舉辦牡丹花展，賦〈至善園賞牡丹〉七絕三首，見《靈漚類稿》。 ●孫江浩出生(巨川之長子)。	⊙政府宣布解嚴與開放黨禁。 ⊙冬，張光賓自國立故宮博物院書畫處退休。 ⊙周澄出版《周澄英國牛津大學畫展專輯》。
1988 年 民國 77 年 戊辰	64 歲	●四月，印行《江兆申戊辰山水冊》一、二兩冊。 ●五月，應日本東京大乘淑德學院大學部邀請發表演講，講題為「中國文人畫」，文見《故宮文物月刊》四卷四期。 ●五月九日至十四日應日本壺中居邀請，在東京日本橋舉辦畫展，並印行《江兆申近作》展覽作品	⊙臺中省立美術館開館。 ⊙高雄市立美術館籌備處成立。 ⊙二月，張光賓應邀至歷史博物館舉辦書畫展覽。 ⊙冬，吳平於歷史博物館舉辦書畫

		圖錄。 ●中秋前九日，臨〈石鼓文〉第兩百通。 ●十月，應邀赴韓國國立現代美術館發表演講，講題為〈論張大千的山水畫〉。	篆刻展。 ⊙歷史博物館舉辦「余承堯九十回顧展」。 ⊙蔣經國總統去世。 ⊙政府受理大陸同胞來臺奔喪及探病申請。
1989年 民國78年 己巳	65歲	●十月，〈深山急澗〉為臺北市立美術館收藏。 ●十二月八日，完成〈石鼓文〉第三百通。	⊙林風眠在臺北歷史博物館舉辦九十回顧展。 ⊙傅狷夫於臺北市立美術館舉辦八十書畫展。 ⊙十二月五日李可染逝世。 ⊙臺大將原歷史研究所中之中國藝術史組改為藝術史研究所。 ⊙周澄出版《周澄作品集》。
1990年 民國79年 庚午	66歲	●一月，出版《唐詩書畫合冊兩種》。 ●三月下旬，因心肌梗塞住臺北宏恩醫院療養。 ●八月，姐江兆訓逝世。	⊙十一月九日，臺靜農先生逝世，享年八十九歲。 ⊙臺北市立美術館舉辦「臺灣早期

		●十月，與弟子周澄聯展於臺北有熊氏藝術中心。 ●十二月，出版《靈漚館手抄書兩種——寒玉堂畫論·許疑盦先生遊黃山詩》小楷集。 ●十二月，於臺北國立歷史博物館舉行盛大個展，展出書畫精作六十二件，並出版《江兆申書畫集》。 ●得齊白石畫，賦〈借山翁畫雄將雛圖用悔烏堂印極可念今在寒齋因題兩截句〉，見《靈漚類稿》。	西洋美術回顧展」、「保羅·德沃爾超現實世界展」。 ⊙八月陶晴山個展於臺北有熊氏藝術中心。
1991年 民國80年 辛未	67歲	●一月，於臺北清韻藝術中心舉行「江兆申畫展」。 ●二月，與弟子許郭璜於臺北璞莊藝術中心舉辦「江兆申、許郭璜師生聯展」；及發表〈龍坡書法——兼懷臺靜農先生〉，刊於《故宮文物月刊》八卷十一期。 ●九月十二日，自國立故宮博物院退職。移居南投埔里鯉魚潭側，言其齋曰「揭涉園」並全力創作。 ●冬，於埔里作丈六〈彭蠡秋光〉與丈二〈長林大澤〉山水大幅。 ●大陸徐衛新編《黃山畫人錄》時書信向江氏請教，後蒙江氏收錄	⊙三月，波斯灣戰爭結束。 ⊙七月，故宮舉辦「中國藝術文物討論會」。 ⊙八月十二日林風眠逝世。 ⊙十月廿八日黃君璧逝世。 ⊙陳其寬於臺北市立美術館舉辦七十回顧展。 ⊙周澄出版《黃山紀游冊》。

		為弟子。	
1992 年 民國 81 年 壬申	68 歲	●五月，《戊辰山水冊》為大英博物館收藏，為當代畫家第一人。 ●十月三十一日，於臺北市立美術館舉行「江兆申書畫展」，為期三個月，展出書畫作品一〇八件，並出版《江兆申作品集——詩文書畫篆刻（上·下冊）》。 ●復與故鄉友人鮑弘達交往。友人鮑弘達一篇題為《豐溪一水長年錄，兩岸丹青故舊情》的文章，在《安徽日報》介紹此事，並於臺灣《中國時報》刊載。 ●在臺灣主持出版安徽歙縣著名詩人許承堯先生《疑盫詩》。	⊙春，吳平於臺北市立美術館舉行書畫個展，並出版《吳平堪白書畫篆刻》。 ⊙大英博物館首度將館藏二十件清代貿易瓷借予國立歷史博物館展出。 ⊙周澄出版《周澄山水畫集》。
1993 年 民國 82 年 癸酉	69 歲	●八月二十八日，繼臺北市立美術館跨年展後，就展品中擇選五十件作品於大陸舉辦「江兆申書畫展」巡迴展出，首展即在北京中國美術館，同時出版《江兆申書畫》作品圖錄。八月三十日，於北京故宮漱方齋召開「江兆申書畫藝術座談會」，獲得與會學者、藝評專家極高的肯定。此行期間除參觀北京故宮收藏和近郊諸名勝外，並歷覽居庸關，登八達嶺、金沙嶺、長城，以及遊覽承德、外八廟、避暑山莊等地。	⊙四月四日，余承堯逝於福建廈門。 ⊙周澄出版《周澄工筆冊頁選集》。

		●九月十八日，續展於安徽省黃山市博物館，及成立「江兆申書畫獎勵基金」。謁拜祖先塋地；初遊黃山，巧遇臺灣好友葉明勳夫婦。向前往千島湖迎接的負責同志提出：「很想在路過歙縣時，能與鮑泓敘晤。」因而次日下午於歡迎茶會上會見久未逢面的鮑泓，並高興地以鄉音與鮑泓交談敘舊。	
1994 年 民國 83 年 甲戌	70 歲	●一月，「江兆申書畫展」在香港藝術中心開展；六月，續轉往新加坡文物館展出，並主持揭幕與遊覽，出版《江兆申書畫》作品圖錄。 ●五月，黃山白雲溪景區摩崖石刻「臥石披雲」四大字竣工，應邀遊山並勘察石刻；順道遊姑蘇、太湖等名勝。 ●檢視舊日印稿，得〈童子雕蟲篆刻不意樓遲至老點檢舊時印稿而感慨系之〉七絕二首，見《靈漚類稿》。 ●冬，托徐衛新權修祖墳及安徽巖寺舊居，並為舊居懷永堂之翻建，作〈心岫山居題石〉，文見《靈漚類稿》。	
1995 年	71 歲	●八月二十二日起，應邀在遼寧省	⊙九月，法國羅浮

民國 84 年 乙亥		博物館舉辦個展，為期兩週。共展出書畫近作四十件，並出版《江兆申書畫集》。 ●臺靜農先生逝世五週年，出版墨梅紀念專集，先生為作序文〈冰清玉潔——談臺靜農先生墨梅遺作〉；另題臺先生畫墨梅、梅花水仙、墨葡萄，作七絕三首，文、詩見《靈漚類稿》。	宮博物館七十一件風景名畫，在故宮圖書文獻大樓展出。 ⊙楊三郎、李石樵相繼過世。 ⊙周澄任臺灣印社社長。
1996 年 民國 85 年 丙子	72 歲	●春日，賦〈丙子春代簡報閒孟(鮑泓)〉三首，見《靈漚類稿》。 ●二月，葉明勳為襟兄辜振甫八秩之慶，特請江氏作一幅山水賀壽。 ●三月中旬，葉明勳夫婦與華聲電臺董事長張昭泰伉儷等驅車前往埔里寓所，並邀先生同遊九族文化村等處，及夜宿日月潭中信飯店。 ●四月二十九日起，參觀遼寧省博物館收藏，以及遊覽近郊北陵、東陵諸名勝外，登千山、醫巫間山，並遊北寧、哲里木盟、西林格勒牧區、科爾沁牧區。 ●五月十二日上午九時，心肌梗塞猝逝於瀋陽魯迅美院演講席中。 ●五月十六日，子巨川由瀋陽迎靈回臺灣。	⊙春，故宮國寶赴美國紐約、芝加哥、舊金山、華盛頓等四地巡迴展出一年，引發民眾抗議。 ⊙三月，臺灣首次民選總統選舉。 ⊙四月陶晴山應基隆市立文化中心之邀舉辦「雙陶展」。 ⊙趙無極在高雄市立美術館舉辦「七十回顧展」。 ⊙陳進在國立歷史博物館舉辦「九十回顧展」。

		●五月十八日，在臺北善導寺舉行頭七祭典。	⊙周澄出版《周澄書畫篆刻集》。
		●五月三十日，骨灰移送臺北縣萬里鄉靈泉禪寺天祥寶塔奉安。	⊙李義弘出版《李義弘水墨畫集》。
		●六月九日，親友故舊門生在臺北國賓飯店舉行追思會。	
		●八月，於上海美術館舉行「江兆申書畫展」，展出作品一百零八件，並出版《江兆申書畫集》。	
1997年民國86年丁丑		●六月二十一日起，於臺北市立美術館舉行「江兆申逝世週年書畫展」，為期三個半月。同時出版《江兆申楷書集(上、下冊)》、《江兆申行書小楷集》、《江兆申書法作品集》、《江兆申篆刻集》、《江兆申先生紀念集》、《靈漚類稿》。	
1998年民國87年戊寅		●瀋陽魯迅美院塑立江兆申先生銅像，用以紀念與表彰其卓越藝術成就。	
2001年民國90年辛巳		●十二月十八日至翌年元月十八日，國立臺灣美術館於巴黎臺北新聞文化中心舉辦「江兆申精品展——遊蹤畫意」。	
2002年民國91年壬午		●四月至十月，國立故宮博物院、國立臺北藝術大學關渡美術館、鴻禧美術館、高雄市立美術館聯合舉辦「嶽鎮川靈——江兆申書	

| | | 畫藝術展」。五月三十、三十一日國立故宮博物院與國立臺北藝術大學關渡美術館共同舉辦「江兆申書畫藝術國際學術研討會」。 | |

註：本表參酌江兆申先生自製年表，以及高雄市立美術館編印《嶽鎮川靈
　　──江兆申書畫藝術展》書中許郭璜編撰之〈江兆申先生年表〉，並
　　經筆者考證加以修訂。

附錄二　江兆申先生職務異動概況表

製表：朱國良

起訖時間	機 關 名 稱	機關地點	職稱
1939－1939	江南糧食購運委員會	安徽屯溪	司書，准尉
1939－1941	第三戰區糧食管理處	江西上饒	司書，少尉
1941－1942	第三戰區糧食倉運處	江西上饒	科員
1942－1944	第三戰區糧食管理處	原在江西上饒，後撤遷福建。	組員
1944－1945	不詳	福建廣豐	文書
1946－1949	監察院浙江監察區	浙江杭州	監察使
1949－1949.05	監察院上海浙閩監察區	上海	監察使
1950.09－1957.09	基隆市立中學	基隆	教師
1957.09－1959.09	宜蘭頭城中學	宜蘭	教師
1959.09－1965.09	臺北成功中學	臺北	教師
1959.09－	臺北市政府秘書處	臺北	不詳
1965.02－1967.08	國立臺灣藝術專科學校美術科（夜間部）	臺北	兼任講師
1965.09－1969	國立故宮博物院書畫處	臺北	副研究員
1965.09－1986.06	私立文化大學美術系	臺北	兼任教師
1969－	國立故宮博物院書畫處	臺北	研究員

1972.09			
1972.09－1977	國立故宮博物院書畫處	臺北	處長
1977－1978	國立故宮博物院	臺北	書畫處長兼副院長
1978－1983	國立故宮博物院	臺北	副院長兼書畫處處長
1983－1991	國立故宮博物院	臺北	副院長

附錄三　江兆申先生歷年展覽概況表

製表：朱國良

展期	展覽名稱	展覽地點	件　　數
1965.05	不詳 （第一次個展）	臺北中山堂	書畫六十件、印拓六冊。
1970.09.25（一說為 1970.10.10）	「江兆申旅美作品展」 （第二次個展）	國立故宮博物院	詩、書、畫，約六十件。
1972.04	不詳 （第三次個展）	臺北春秋藝廊	書畫共五十八件。
1975.01.18－ 01.24	「江兆申、李大木書畫聯合欣賞會」	省立臺中圖書館	兩人總計展出書畫一百件。
1975.05	「江兆申、曾紹杰書畫篆刻展」	日本東京銀座中央美術館	印行《江兆申詩文書畫篆刻選》。
1978	「中國水墨畫展」	國立歷史博物館	以〈綠池煙景〉參展。
1980.05	「江兆申畫伯特別展」 （第四次個展）	漢城世宗會館	展品印成《江兆申作品集》。
1982	行政院文建會主辦「年代美展」		1965 年〈江帆山色〉及 1982 年〈山河拱翠〉兩件作品。
1984.10	「阿波羅畫廊六週年紀念特	臺北阿波羅畫廊	印行《江兆申畫展》圖錄。

	展－江兆申畫展」 (第五次個展)		
1988.05.09－ 05.14	「江兆申近作展」 (第六次個展)	東京日本橋	印行《江兆申近作》展覽作品目錄。
1990.10	「江兆申、周澄書畫展」 (與弟子周澄聯展)	臺北有熊氏藝術中心。	
1990.12.15－ 1991.01.16	「江兆申書畫展」 (第七次個展)	國立歷史博物館	展出書畫精作六十二件，並出版《江兆申書畫集》。
1991.01	「江兆申畫展」 (第八次個展)	臺北清韻藝術中心	出版《江兆申作品集》。
1991.02	「江兆申、許郭璜師生聯展」	臺北璞莊藝術中心	兩人總計展出書畫約五十件。
1992.10.31－ 1993.1.31	「江兆申書畫展」(第九次個展)	臺北市立美術館	展出書畫作品一○八件，並出版《江兆申作品集－詩文書畫篆刻(上‧下冊)》。
1993.08‧28－09.04	「江兆申書畫展」(第十次個展)	北京中國美術館	上次展品擇選五十件作巡迴展出，並出版《江兆申書畫》作品圖錄。
1993.09.18	「江兆申書畫展」(第十一	安徽黃山市博物館	

	次個展)		
1994.01	「江兆申書畫展」（第十二次個展）	香港藝術中心	
1994.06	「江兆申書畫展」（第十三次個展）	新加坡文物館	出版《江兆申書畫》作品圖錄。
1995.08.22－1995.09.04	「江兆申書畫展」（第十四次個展）	遼寧省博物館	展出書畫近作四十件，並出版《江兆申書畫集》
1996.08	「江兆申書畫展」	上海美術館	展出作品一百零八件，並出版《江兆申書畫集》。
1997.06.21	「江兆申逝世週年書畫展」	臺北市立美術館	同時出版《江兆申楷書集》上·下冊、《江兆申行書小楷集》、《江兆申書法作品集》、《江兆申篆刻集》、《江兆申先生紀念集》、《靈漚類稿》。
2001.12.18－2002.01.18	「江兆申精品展－遊蹤畫意」	巴黎臺北新聞文化中心	印行《江兆申精品展－遊蹤畫意》。
2002.04－2004.10	「嶽鎮川靈－江兆申書畫藝術展」	國立故宮博物院、國立臺北藝術大學關渡美術館、鴻禧美術館、高雄市立美術館。	印行《嶽鎮川靈－江兆申書畫藝術展》、《嶽鎮川靈－江兆申先生紀念展》。

附錄四　江兆申先生歷年出國概況表

製表：朱國良

時　　間	地　點	目　　　　　的
1969.08.31	美國	應美國國務院之邀，以客座研究員身分訪美一年。
1973.05	韓國	主持故宮珍藏在漢城展出兩週，並當眾揮毫，作書作畫，頗得佳評。
1973.09	美國	再度赴美，參加華府弗瑞爾美術博物館五十週年紀念典禮，及中國人物畫特展開幕式、中國人物畫討論會；並訪問密西根大學、紐約大都會博物館、堪薩斯城納爾遜博物館、加州大學紐約私人藏家翁萬戈、顧洛阜兩先生。
1975.05	日本	應日本產經新聞社邀請，書海社協贊，在日本東京銀座中央美術館舉辦書畫展覽，並印行《江兆申詩文書畫篆刻選》。
1975.08	香港	應邀參加香港中文大學研究所文物館舉辦明遺民書畫研究會，並參觀私人收藏。
1976.01－1976.03	美國、日本、香港	應美國安娜堡密西根大學藝術史系邀請，赴美參加文徵明書畫討論會。一月十八日，至加州環蓽庵拜訪張大千先生。二月，訪問參觀美國各大博物館及私人收藏，並遊日本、香港。三月歸國，完成〈東西行腳〉一文。
1977.08	日本	應日本書海社邀請，赴日參觀所舉辦書法展覽。
1978.08	韓國	赴韓接受慶熙大學贈授文學榮譽博士學位。
1978.11	韓國	韓國東亞日報舉辦張大千畫展，陪同張大千先生再度赴韓。

1980.05	韓國	應韓國東亞日報社之邀在漢城世宗會館舉行「江兆申畫伯特別展」。
1985.05	美國、斯德哥爾摩、巴黎、倫敦、羅馬、新德里	參加美國紐約大都會博物館舉辦以「文字與圖像：中國詩、書、畫之間的關係」為主題之國際討論會，並發表〈從唐寅的際遇來看他的詩書畫〉一文。會後經斯德哥爾摩、巴黎、倫敦、羅馬、新德里，在各大博物館提件參觀。
1986.04	香港	應香港中文大學新亞書院之「一九八六年龔雪因訪問學人計劃」邀請，主持學術講座。
1986.05	日本	至東京主持僑領林宗毅先生捐贈國立故宮博物院文物初審工作，停留一星期。
1988.05	日本	應日本東京大乘淑德學院大學部邀請發表演講，講題為「中國文人畫」。五月九日至十四日應日本壼中居邀請，在東京日本橋舉辦畫展，並印行《江兆申近作》展覽作品目錄。
1988.10	韓國	應邀赴韓國國立現代美術館發表演講，講題為〈論張大千的山水畫〉。
1994.01	香港	於香港藝術中心舉辦「江兆申書畫展」。
1994.06	新加坡	於新加坡文物館舉辦「江兆申書畫展」，同時出版《江兆申書畫》作品圖錄。

附錄五　江兆申先生齋館命名概況表

製表：朱國良

年　代	齋館名稱	地　點	命名原由
1950 年	暮雲山館	基隆市	於基隆市立中學任教，因所居在稠市之中而嚮背皆山，名其齋曰「暮雲山館」。
1958 年	靈音別館	宜蘭頭城	頭城中學離海邊甚近，日夜可聞海潮音聲。
1959 年	丏山樓	臺北	時居龍泉街，取自詩句「丏得青山補畫屏」。
1961 年	小有洞天之室	臺北	時居所任教成功中學之濟南路教師宿舍，此屋係為木造平房，因年久失修，屋角瓦脫落一片，光線可直透屋內，仰頭能闚見天空，遂名。
1963 年後（確實易名年代難以查證）	靈漚館	臺北	因是年秋日葛樂禮颱風肆虐全臺，居處遭水淹沒，大水積久不退，屋似覆舟，乃於日後更此名。漚讀平聲，按江氏自述寓含莊子曰「海客狎漚事」，典出《昭明文選》注釋或《列子》卷二〈黃帝〉。
1981 年	靈漚小築	汐止舊庄	作為假日休憩及作畫之所
1991 年	揭涉園	南投埔里	「揭涉」語出《詩經》〈邶風－匏有苦葉〉，及《論語》〈憲問〉：「深則厲，淺則揭。」江氏藉此名之，應賦有多重深意：一是「揭涉園」位處鯉魚潭畔，實符面水涉渡之況；二是江氏辭去公職，泰半基於身體的考量，而當時機許可時即進，既然時機不允時便退，亦如「深厲淺揭」意旨；三是揭櫫因時以制宜之理與自勉泰然以處世。

附錄六　江兆申先生參與社團概況表

製表：朱國良

起訖時間	團體名稱	活動性質	主　要　成　員
1962 年 （一說 1964 年組 成）	七修金石 書畫會	逐月社集，交換 書畫篆刻心得。	江兆申、吳平、陳丹誠、李大 木、沈尚賢、王北岳、傅申等七 人
1962 年	海嶠印集	每月聚會一次， 切磋篆刻藝術。	陶壽伯、高拜石、張印石、王壯 為、曾紹杰、張直、林天衣、蕭 石緣、司寧春、陳丹誠、湯成 沅、吳平、俞兆年、苗勃然、江 兆申、沈尚賢、王北岳、李大 木、梁乃予、李光啟、張心白、 田培基、傅申、吳同等。
1964 年	明夷詩社	以詩文會友，有 限題或分韻的月 課。	梁寒操、馬紹文、劉太希、張惠 康、陳季碩、李漁叔、胡慶育、 蘇笑鷗、吳萬谷、王家鴻、羅戎 庵及先生等人。

附錄七　江兆申先生獲獎概況表

<div align="right">製表：朱國良</div>

年　代	獲　獎　事　蹟
1969 年	十一月，六如居士四文，合為《關於唐寅的研究》一書，獲嘉新優良著作獎。
1969 年	〈花蓮紀遊冊〉十二開，獲中山文藝獎。
1974 年	六月，以〈依巖〉二字巨榜獲致教育部六十三年書法獎。
1978 年	八月，獲頒韓國慶熙大學文學榮譽博士學位。

國家圖書館出版品預行編目資料

江兆申的繪畫藝術

朱國良著. – 初版. – 臺北市：臺灣學生，
2006[民 95]
面；公分
參考書目：面
ISBN 978-957-15-1311-9(精裝)
ISBN 978-957-15-1312-6(平裝)

1. 江兆申 – 傳記
2. 江兆申 – 學術思想 – 藝術
3. 江兆申 – 作品評論
4. 畫家 – 中國 – 傳記

940.9886 95012367

江兆申的繪畫藝術 (全一冊)

著　作　者：朱　　　　國　　　　良
出　版　者：臺 灣 學 生 書 局 有 限 公 司
發　行　人：盧　　　　保　　　　宏
發　行　所：臺 灣 學 生 書 局 有 限 公 司
　　　　　　臺 北 市 和 平 東 路 一 段 一 九 八 號
　　　　　　郵 政 劃 撥 帳 號：00024668
　　　　　　電　話：(02)23634156
　　　　　　傳　真：(02)23636334
　　　　　　E-mail：student.book@msa.hinet.net
　　　　　　http://www.studentbooks.com.tw

本書局登
記證字號：行政院新聞局局版北市業字第玖捌壹號

印　刷　所：長 欣 彩 色 印 刷 公 司
　　　　　　中 和 市 永 和 路 三 六 三 巷 四 二 號
　　　　　　電　話：(02)22268853

定價：精裝新臺幣六四〇元
　　　平裝新臺幣五四〇元

西 元 二 〇 〇 六 年 八 月 初 版

ISBN 978-957-15-1311-9(精裝)
ISBN 957-15-1311-3(精裝)
ISBN 978-957-15-1312-6(平裝)
ISBN 957-15-1312-1(平裝)